電影100名人堂

邱華棟、楊少波 著

國家圖書館出版品預行編目資料

電影100名人堂／邱華棟、楊少波著.--臺北市：
信實文化行銷，2007〔民96〕
384面；16.5×21.5公分
ISBN：978-986-8368-05-7 （平裝）
1.導演－傳記 2.演員－傳記

987.31 96017056

電影100名人堂

作　者：邱華棟、楊少波
總編輯：許麗雯
主　編：劉綺文
特約編輯：魯仲連
美　編：陳玉芳
行銷總監：黃莉貞
發　行：楊伯江
出　版：信實文化行銷有限公司
地　址：台北市大安區忠孝東路四段341號11樓之三
電　話：（02）2726-0677
傳　真：（02）2759-4681
http://www.cultuspeak.com.tw
E-Mail：cultuspeak@cultuspeak.com.tw
劃撥帳號：50040687 信實文化行銷事業有限公司
製版：崧展製版（02）2246-1372
印刷：松霖印刷（02）2240-5000
圖書總經銷：大眾雨晨圖書有限公司
地址：台北縣中和市中正路872號10樓
電話：(02) 3234-7887
傳真：(02) 3234-3931
2007年9月初版
定價：新台幣400元整

目錄

作者序
幼稚園小班的100個小朋友 1

1 Thomas Alva Edison
湯瑪斯・愛迪生 (1847-1931) 3

2 George Eastman
喬治・伊士曼 (1854-1932) 7

3 Auguste Lumière/Louis Lumière
盧米埃兄弟 (1862-1954) (1864-1948) 10

4 George Méliès
喬治・梅里葉 (1861-1938) 14

5 Dhundiraj Govind Phalke
唐狄拉吉・戈溫特・巴爾吉 (1870-1944) 17

6 David Wark Griffith
大衛・沃克・格里菲斯 (1875-1948) 20

7 Robert Wiene
羅伯・維納 (1880-1938) 23

8 Robert Flaherty
羅伯・佛萊瑞堤 (1884-1951) 27

9 Louis B. Mayer
路易斯・梅耶 (1885-1957) 31

10 Friedrich Wilhelm Murnau
費德里希・威廉・穆瑙 (1888-1931) 34

11 Charles Chaplin
查理斯·卓別林 (1889-1977) 38

12 Fritz Lang
弗烈茲·朗 (1890-1976) 41

13 Ernst Lubitsch
恩斯特·劉別謙 (1892-1947) 44

14 Jean Renoir
尚·雷諾 (1894-1979) 47

15 John Ford
約翰·福特 (1895-1973) 52

16 Dziga Vertov
吉加·維爾托夫 (1896-1954) 55

17 Howard Hawks
霍華·霍克斯 (1896-1977) 59

18 Sergei Eisenstein
塞爾吉·愛森斯坦 (1898-1948) 62

19 Joris Ivens
尤里斯·伊文思 (1898-1989) 67

20 Kenji Mizoguchi
溝口健二 (1898-1956) 71

21 Alfred Hitchcok
阿弗列德·希區考克 (1899-1980) 75

22 Luis Buñuel
路易斯·布紐爾 (1900-1983) 78

23 Walt Disney
華德·迪士尼 (1901-1966) 81

24 Robert Bresson
羅伯・布烈松 (1901-1999)　　　86

25 Clark Gable
克拉克・蓋博 (1901-1960)　　　91

26 Vittorio de Sica
維多里奧・狄西嘉 (1902-1974)　　　94

27 William Wyler
威廉・惠勒 (1902-1981)　　　98

28 William Wyler
小津安二郎 (1903-1963)　　　101

29 Chu-Sheng Cai
蔡楚生 (1906-1968)　　　105

30 Roberto Rossellini
羅貝托・羅塞里尼 (1906-1977)　　　110

31 Laurence Oliver
勞倫斯・奧利佛 (1907-1989)　　　114

32 David Lean
大衛・連 (1908-1991)　　　117

33 Elia Kazan
伊力・卡山 (1909-2003)　　　121

34 Akira Kurosawa
黑澤明 (1910-1998)　　　124

35 Vivien Leigh
費雯麗 (1911-1967)　　　129

36 Michelangelo Antonioni
米開朗基羅・安東尼奧尼 (1912-)　　　133

37 Orson Welles
奧森‧威爾斯 (1915-1985) 139

38 Ingrid Bergman
英格麗‧褒曼 (1915-1982) 142

39 Andre Bazin
安德烈‧巴贊 (1918-1958) 145

40 Ingmar Bergman
英格瑪‧柏格曼 (1918-) 149

41 Federico Fellini
費德里哥‧費里尼 (1920-1993) 156

42 Eric Rohmar
艾利克‧侯麥 (1920-) 162

43 Sergei Bondarchuk
謝爾蓋‧邦達爾丘克 (1920-1994) 167

44 Satyajit Ray
薩亞吉‧雷 (1921-1992) 171

45 Pier Paolo Pasolini
皮耶‧保羅‧帕索里尼 (1922-1975) 174

46 Juan Antonio Bardem
璜‧安東尼奧‧巴登 (1922-2002) 180

47 Alain Resnais
亞倫‧雷奈 (1922-) 183

48 Alain Robble-Grillet
亞蘭‧霍-格里耶 (1922-) 187

49 Marlon Brando
馬龍‧白蘭度 (1924-2004) 191

50 Andrzej Wajda
安傑依‧華依達 (1926-) 196

51 Marilyn Monroe
瑪麗蓮‧夢露 (1926-1962) 199

52 Shohei Imamura
今村昌平 (1926-) 203

53 Shirey Temple
秀蘭‧鄧波兒 (1928-) 206

54 Stanley Kubrick
史丹利‧庫柏力克 (1928-1999) 210

55 Audrey Hepurn
奧黛麗‧赫本 (1929-1993) 213

56 Jean-Luc Godard
尚-盧‧高達 (1930-) 216

57 Clint Eastwood
克林‧伊斯威特 (1930-) 221

58 Carlos Saura
卡洛斯‧索拉 (1932-) 224

59 Frangois Truffaut
法蘭索瓦‧楚浮 (1932-1984) 228

60 Nagisa Oshima
大島渚 (1932-) 234

61 Andrei Tarkovsky
安德烈‧塔可夫斯基 (1932-1986) 237

62 Louis Malle
路易‧馬盧 (1932-1995) 242

改變電影歷史的100位名人

63 Jean-Paul Belmondo
楊波・貝蒙 (1933-) 247

64 Roman Polanski
羅曼・波蘭斯基 (1933-) 250

65 Sophia Loren
蘇菲亞・羅蘭 (1934-) 253

66 Stheo Angelopoulos
西奧・安哲羅普洛斯 (1935-) 257

67 Wood Allen
伍迪・艾倫 (1935-) 262

68 Shinsuke Kogawa
小川紳介 (1936-1992) 266

69 Robert Redford
勞勃・瑞福 (1937-) 269

70 Francis Ford Coppola
法蘭西斯・福特・柯波拉 (1939-) 272

71 Bernarto Bertolucci
貝納多・貝托魯奇 (1940-) 275

72 Abbas Kiarostami
阿巴斯・奇亞洛斯坦米 (1940-) 279

73 Bruce Lee
李小龍 (1940-1973) 285

74 Krzysztof Kieslowski
克利斯托夫・奇士勞斯基 (1941-1996) 288

75 Martin Scorsese
馬丁・史科西斯 (1942-) 295

76 Catherine Deneuve
凱薩琳・丹妮芙 (1943-)　　　299

77 Robert De Niro
勞勃・狄尼諾 (1943-)　　　302

78 George Lucas
喬治・盧卡斯 (1944-)　　　305

79 Peter Weir
彼得・威爾 (1944-)　　　308

80 Nikita Cepreebhy Mikhalkov
尼基塔・米哈爾科夫 (1945-)　　　311

81 Win Wenders
文・溫德斯 (1945-)　　　314

82 Rainer Werner Fassbinder
雷內・維內・法斯賓達 (1945-1982)　　　318

83 Oliver Stone
奧利佛・史東 (1946-)　　　323

84 Steven Spielber
史蒂芬・史匹柏 (1947-)　　　326

85 Takeshi Kitano
北野武 (1947-)　　　329

86 Hsiao-Hsien Hou
侯孝賢 (1947-)　　　332

87 Yi-Mou Zhang
張藝謀 (1950-)　　　336

88 Pedro Almodóar
培卓・阿莫多瓦 (1951-)　　　339

89 James Cameron
詹姆斯・卡麥隆（1954-）　　　　342

90 Coen Brothers
柯恩兄弟（1954-）（1957-）　　　345

91 Ang Lee
李安（1954-）　　　　350

92 Emir Kusturica
艾米爾・庫斯多力卡（1954-）　　353

93 Tom Hanks
湯姆・漢克（1955-）　　　358

94 Lars von Tier
拉斯・馮・提爾（1956-）　　　361

95 Kar-Wai Wong
王家衛（1958-）　　　364

96 Tim Burton
提姆・波頓（1959-）　　　368

97 Luc Besson
盧・貝松（1959-）　　　371

98 Quentin Tarantino
昆汀・塔倫堤諾（1963-）　　375

99 Li Gong
鞏俐（1965-）　　　379

100 Sophie Marceau
蘇菲・瑪索（1966-）　　　382

作者序

幼稚園小班的100個小朋友

　　電影的發明改變了人們對於世界的觀看方法。世界在人們的注視中發生著變化。

　　盧米埃兄弟1895年12月28日在巴黎的地下咖啡館進行了第一次成功的電影公映。他們選擇這個地方是出於一種謹慎，因爲這個離歌劇院幾步遠的地下室，只有120個座位，如果放映的效果不佳，在沒有電視、沒有手機的巴黎，有限的觀眾也不會鬧出太大的亂子。電影給世界帶來了自身完整的影像記錄，有幸第一次看到電影的人們欣喜地發現「風吹動了樹葉」。

　　在僻靜的鄉間，電影放映也給那裡的人們帶來改變。年輕人從中學會了戀愛接吻的方式，村裡的老太太被只有一個大腦袋的特寫鏡頭嚇昏了過去。然後年輕人手挽手走進村邊的樹林裡，而老太太則被送進了鄉村醫院。電影在引導人們的時尙風潮，電影的時空轉換影響著人們的思維方式，更重要的，電影使世界在溪流河水的倒影之外，第一次完整而流暢地獲得了自己的鏡中形象。這使得世界更像一位情竇初開的少女，她將在鏡前開始自我確認的第一次梳妝。

　　我們旨在回溯這剛過百年的電影歷史，看看有哪些人因爲這一項十九世紀末的科技發明而耗盡了他們如同孔子和亞歷山大大帝一樣短

暫而壯闊的一生。他們本該同赫拉克利特（Heraclitus）一樣去仰望星空，思考水、土、風、火等虛空而偉大的問題，他們本該同尤利西斯一樣歷經風浪回到故鄉綺色佳。這些和老子一樣可以騎上青牛閒逛的悠閒生命卻投身於機器製造的虛光幻影，為那一燒就著的透明底片傾情一生。

當然我們也看到其中不少人幾次宣稱自己將不再拍片，將「坐在凳子上，什麼事也不幹，只是抽自己想抽的煙」，但這些人中幾乎沒有一個中途早退，他們幾乎都嘔心瀝血、奮不顧身，戰死在銀幕那長方形的虛幻沙場。

我們和這裡的每一個人相識，又戀戀不捨地道別，在這裡有他們奇偉、有趣、混亂、壯烈的一生。一個人可以在商場掩藏自己的內心，但在銀幕柔和的光亮下，他們祖露的內心卻一無所藏。這是一個個如孩童般自由自在而又暴戾乖張的天才，如同我們在幼稚園小班裡看到的那樣，他們有的選擇純淨自身、整潔肅雅的路徑嚴肅思考，讓精氣通過胸腔進入頭顱、達到大腦升至星空，去感受天空的廣闊。相反，有的選擇泥沙俱下、暴烈如火，對自己污損焚毀，讓精氣通過下體，到達腳踝、進入地下，去丈量深淵的幽冥空曠。赫拉克利特說過：「向上的路和向下的路是同一條路」，上窮下究的他們在極致的雲端重逢，他們曾相互背離的道路，最終精確地閉合成完美圓圈。

電影的無窮潛力仍在它自身的暗影裡，相對於電影的未來，電影本身也正處於她自身的孩童時期。這一百個幼稚園小班的小朋友集合在我們笨拙的文字中，他們跺著小腳，拍著小手，等待著新來的小朋友一同做「丟手絹」的遊戲。

Thomas Alva Edison

湯瑪斯‧愛迪生

(1847-1931)

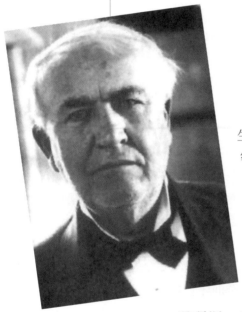

　　有人問他什麼叫生活，愛迪生說：「工作。發現大自然的秘密，用大自然爲人類造福。」愛迪生一生獲得的專利有1000多項，從他16歲的第一項發明——自動定時發報機算起，平均每12天半就有一項新發明。他把人類帶入了電光時代，他讓電影走出了實驗室。

　　湯瑪斯‧愛迪生1847年2月11日誕生於美國俄亥俄州的米蘭小市鎮。8歲時，愛迪生進入一所鄉村小學，3個月後被老師斥爲「低能兒」而被趕出了校門。此後，母親成爲他的老師，讀書成了他最大的興趣。11歲他便讀完了《羅馬帝國興亡史》、《英國史》、《世界史》、《自然與實驗哲學》等書。

　　一次，愛迪生拿到母親買給他的一本專門介紹

物理和化學實驗的書，他就照著上面說的做實驗。看書上講到氣球之所以能夠昇空是因為中間充滿了氣體，他就想，要是人能充氣不是也可以飛起來嗎？於是便找來鄰居朋友做實驗。愛迪生拿出一包藥說：「只要你把它吃下去，馬上就能飛起來。」他的朋友當然沒飛起來，而是肚子疼得打滾。

12歲的時候，愛迪生在列車上賣報紙，一邊一邊兼做水果、蔬菜生意。他買了一架舊印刷機，開始出版自己的週刊——《先驅報》，還用自己賺的錢在行李車上建了一個化學實驗室，有一次著了火，他和他的「寶貝」一起被扔出了車外。

1862年8月，愛迪生救了一個差點被火車輾死的男孩。孩子的父親為了感謝他，教導他電報的技術，愛迪生從此便進入了這個神奇的電世界。

1868年，愛迪生獲得了第一項發明專利——投票計數器。他認為這台機器能加快國會的工作，但是國會議員告訴他，他們無意加快進程，有時候慢慢地計票是出於政治上的需要。愛迪生自此決定再也不做人們不需要的發明。他也的確這樣做了。兩年後，他與友人合開了「波普-愛迪生公司」，發明項目數以萬計。

有關電影的發明只是愛迪生發明生涯中的一部分，而這一部分使電影走入了新的時代。1877年，愛迪生發明了留聲機，留住聲音——人類的耳朵得以與時間和空間抗衡。之後，他又有了這樣的構想：「我可以設計一種像留聲機之於耳朵一樣對於眼睛發生作用的機器，然後將兩者結合，就可以把運動的畫面和聲音全部記錄下來，並能同時再現。」活動電影放映機和之後的有聲電影就這樣誕生了。

1889年的一次旅途中，愛迪生畫了一張攝影機草圖，為他工作的狄克森成功地製造出一台能將幾個動畫影像記錄在一條短膠卷上的相機，還製作了一台觀景器，可以從這裡看到移動的畫面，這就是活動電影放映機的雛形。經過改良後，愛迪生在1891年獲得了「活動電影放映機」的專利權。

一棟長方形的建築，中間部分很高，頂部有個大門，打開時陽光便照到演員身上——這是在愛迪生實驗室的庭院所設立的世界上第一座電影「攝影棚」。整個攝影棚可以在圍成半圓形的鐵軌上移動，以保證拍攝區全天都有陽光。攝影棚雖簡陋，卻是當時一大創舉。

1894年4月14日，第一家活動電影放映機戲院在紐約開幕並引起了轟動。兩年後，愛迪生又生產了新的放映機，名為「維太放映機」，4月23

「對於電影的發展，我只是在技術上出了點力，其他都是別人的功勞。我希望大家不要只拿電影來賺錢，也要為社會多做些有益的貢獻。」　　　　——愛迪生

日，紐約的科斯特-拜爾音樂廳首次用它來放映影片。第二天的《紐約時報》這樣描繪當時情景：「昨天晚上，音樂廳的燈光全部熄滅後，從角樓裡傳出一陣陣嘈雜的機器聲，一道異常耀眼的光柱射到了布幕上。於是，大家看到兩個金髮妙齡演員，穿著花花綠綠的衣服，飛快地跳著雨傘舞。她們的動作是那樣清晰鮮明。當她們消失後，竟出現了一片衝擊石堤沙灘的驚濤駭浪，使觀眾大吃一驚……這些鏡頭都異常逼真，因而特別使人驚奇。」

就在維太放映機獲得成功的時候，巴黎的盧米埃兄弟（Auguste Lumière／Louis Lumière）也開始在劇院放映電影了。有人說：「要斷定誰是這個領域中的第一位成功者，的確是個難題。」愛迪生在美國電影初期有著重要地位，並不是因為他早期的發明，甚至也不是因為他機器的品質，而是「因為他以法律行動，為其攝影機和放映機在美國取得了專利」。

1903年，愛迪生公司拍攝了第一部劇情片《火車大劫案》（The Great Train Robbery）。這是一部美國西部片，有激烈的動作，並成功運用了剪接技術，全國陸續出現的「五分鐘電影院」

都以這部片當作開幕片。

　　愛迪生終於將留聲機和活動電影成功結合時，他激動地說：「我想把聲音和影像結合已經想了三十多年，現在總算大功告成了。」電影終於插上了聲音的翅膀，那年是1914年。

　　同年的12月9日，愛迪生的影片實驗室突然起火。愛迪生邊指揮救火，邊在小筆記本上記著什麼。原來那是製片廠的重建方案草圖。一場大火使愛迪生損失了至少幾百萬元，但他卻安慰妻子道：「不要緊，別看我已經67歲了，可是我並不老。從明天早晨起一切都將重新開始，我相信沒有人會老得不能重頭開始工作的。」第二天，愛迪生不但開始重建製片廠，還開始了他的另一項發明——為消防員設計的可攜式探照燈。

　　愛迪生為電影鋪就了起飛的踏板。他說：「對於電影的發展，我只是在技術上出了點力，其他都是別人的功勞。我希望大家不要只拿電影來賺錢，也要為社會多做些有益的貢獻。」這席話至今餘音仍在。

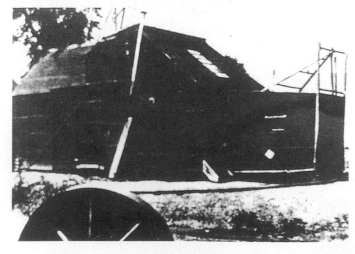

愛迪生的製片廠

2 **George Eastman**

喬治・伊士曼

（1854-1932）

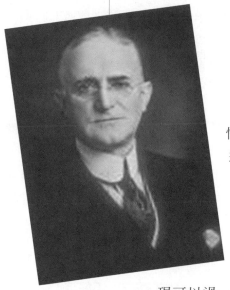

伊士曼對電影的誕生有著決定性的影響，如果沒有他的發明創造，就不會有電影。他是柯達公司（Kodak）的創始人，現在柯達公司生產的膠卷（Film，也稱底片）在全世界流通，而伊士曼就是這個膠卷帝國的締造者。

早在11世紀，科學家就發現可以過一個小孔，讓外面的影像在內部顯現出來。16世紀，義大利藝術家達文西（Leonardo da Vinci）提出了一個「黑箱」理論，通過一個黑箱子射出的光線，可以看到放大在對面牆上的顛倒影像。還有發明家發明了「魔燈」，這是通過蠟燭和透鏡放映畫面的方法。

在電影誕生之前，先有照相技術問世，法國人尼埃浦斯（Joseph Nicephore Niepce）是照相術的發明人，人們從此可以通過照相把人和景物留在金

改變電影歷史的100位名人

屬版上，十分神奇。但是當時的底片十分原始，稍後由法國人路易‧達蓋爾（Louis Jacques Mand Daguerre）發明了銀版照相術（daguerreotype），因此照相技術又前進了一大步。而法國人艾提安‧朱爾馬萊（Etienne Jules-Marey）則發明了攝影槍，攝影的深度和廣度上都有了突破。與此同時，美國的愛迪生發明了觀景器，人們由此可以看到活動的影像。

伊士曼生在美國，19世紀的美國是個發明創造特別興盛的時期，伊士曼24歲時對攝影產生了濃厚興趣，而當時各種成像技術的發明更是方興未艾。當時攝影用的感光材料是濕片，必須在攝影前於玻璃上塗抹感光層，並且必須在它乾之前拍攝和沖洗。

更麻煩的是，外出攝影還要帶著帳篷和各種藥水，才能在室外拍攝照片。這些手續十分繁瑣，伊士曼於是下定決心從事改革，於是就從感光材料入手，開始了他決定性的發明。

有一天，他從一家英國的雜誌上看到，攝影家們正在研究一種可以在乾燥後使用的明膠乳劑的時候，他就直接根據文章中的化學配方，開始製作明膠乳劑，成效不錯。1880年，他又租了一間閣樓，開始生產和銷售他自己製作的照相乾版，這個工作室就是後來世界上最大、且仍舊壟斷底片市場的柯達公司誕生地。

當時他製作的照相乾版十分笨重，又容易破碎，不好攜帶，他在1884年又發明了一種照相卷紙，拍攝之後加工沖洗，再到玻璃上印製，就可以見到照片了，這下子使照相技術提昇了許多。這一年他成立了伊士曼柯達公司（Eastman Kodak）。

伊士曼把柯達膠卷上市，使照相技術發生了革命性的變化。1888年，他替這種在賽璐璐底片上使用的底片乳劑申請了專利，兩年後愛迪生發明了可以放映連續影像的活動電影放映機。

1889年，伊士曼研究發明了新型的感光底片，再加上愛迪生的發明，隨即法國的盧米埃兄弟就在1895年發明了手提式電影放映機，完成了電影的整個發明過程。

　　伊士曼的底片技術在這個過程中十分重要，伊士曼很快就獲得了「膠捲大王」的稱號，他的柯達膠卷佔領了絕大部分的市場。伊士曼又注意到了歐洲市場，而當時歐洲電影底片的使用比美國多得多，他的業務便更加蒸蒸日上了。當時還有一種「非燃性底片」與他為敵，但後來證明並不成功。

　　在伊士曼逝世之後，柯達公司並沒有停止發展，而是成了一個擁有十萬以上員工的跨國企業，成了一個名副其實的帝國。

　　而柯達公司對電影的貢獻還沒有停止，因為沒有完美的技術，只有更好的技術，1948年柯達公司發明了專業電影的不易燃安全底片，1950年又發明了可以穩定彩色影像品質的成色劑，這兩項發明都獲得了美國影藝學院的技術大獎。1985年，柯達公司正式宣佈加入視訊市場的競爭，從而與電子媒體藝術的關係更形密切了。

你不可不知道的

3

Auguste Lumière
Louis Lumière

盧米埃兄弟

（1862-1954）

（1864-1948）

電影像是個醞釀已久的幽靈，在空中等待、盤旋多年之後，借盧米埃兄弟之手，選擇巴黎作為自己的降生地。

安東尼・盧米埃（Antoine Lumière）1840年生於法國莫瓦城，他原是個看板畫匠，後來經營照相館，生意日漸興隆。

兒子奧古斯特・盧米埃（Auguste Lumière）生於1862年10月20日，路易・盧米埃（Louis Lumière）生於1864年10月5日。父親安東尼教他們攝影技術，弟弟路易・盧米埃對於主題的快速掌握，和優美的構圖能力，使他成為傑出的攝影師。他所擅長的快速攝影很快在自己研究的新型感光材料上得到了技術支援。老父親還把他們送到「馬蒂尼工商學校」學習管理，以免他

們成為不顧家業只顧個人興趣的紈褲子弟。對靜態攝影的關注、研究，為動態攝影的誕生和發展奠定了技術基礎，對商業管理嫻熟，則確保盧米埃家族生意興隆，為「活動電影機」的研究、實驗提供了雄厚的資金。

研究放映影像的新機器在當時還是一項費而不惠的風雅事業，沒有對理想興趣非功利的愛好和巨大的資金投入，電影是不會誕生的。因為幾秒鐘的放映要耗費許多價格昂貴的膠卷，就算是公立實驗室，都無法從事這種既要耗費大量金錢而似乎前途渺茫的事業。

電影精靈的投胎降生也並非只選定了盧米埃一家，在美國，愛迪生已經解決了電影誕生的大部分問題；巴黎的朱爾馬萊也發明了攝影槍——固定底片連續攝影機；以及1895年製造的活動攝影機可以看到柯達片軸，但底片還沒有打孔，如何穩定地連續放映又不傷害底片的拉片方式，還沒有獲得解決。

盧米埃兄弟加快腳步，他們靠新發明的「藍標」新相版累積財富，因為如果沒有這項發明，盧米埃家族在競爭激烈的攝影器材業可能早已破產。盧米埃兄弟用一個類似縫紉機上壓腳的偏心輪解決了底片的牽引問題，「活動電影機」在商業上取得了成功，這種拉片方式至今還在攝影器材裡使用。他們的「活動電影機」於1895年取得了專利，專利證書上用了與馬萊研究的「軟片式連續攝影機」相近的名稱：「攝取和觀看連續照片的機械」，以表示對馬萊教授的敬意。兩兄弟還一再聲明，他們是由於愛迪生的發明和當時書報上對它的描述才開始他們的發明的。

盧米埃兄弟到希臘文裡尋找字根，創造了新名詞Cinematographe，來稱呼這種集攝影、放映、沖印三種用途於一身的器具，他們用領先的技術為電影的降生做好了準備。而Cinematographe的簡寫Cinema，被用來稱呼這一新世紀的發明。有人曾把這項發明和那些促使大型紡織工業誕生的英國製造商相比擬，預言人類將因這項發明而帶來歷史上空前激烈的改變。

盧米埃兄弟還確立了電影底片每秒16格這樣的速度標準。馬萊使用的每秒10格速度，使畫面閃爍抖動、模糊不清，愛迪生使用每秒48格的速度，在拍攝一般物體運動時又沒有必要，盧米埃兄弟找到了每秒16格這一恰當的速度，成為以後無聲電影共通採用的底片速度。

盧米埃兄弟的重大貢獻還在於對「活動電影機」的應用方法，他們沒有像愛迪生的發明那樣僅僅拍攝一些具體、規則化的視覺奇觀，並且僅供一人觀看。盧米埃兄弟把攝影機直接帶到陽光下的巴黎，讓人們看到塞納河水在銀幕上流動了起來。

《工廠大門》（Leaving the Lumière Factory）是盧米埃兄弟懷著對自己家族的驕傲所拍攝的。這是他們家設在里昂的工廠大門。工廠的兩扇大門打開，「工廠大門的人流」作為整個工廠的戲劇性瞬間被記錄下來：首先出來的是女工，她們穿著緊身上衣和曳地長裙，戴著飾有緞帶的帽子。接著出來的是男工，大部分推著自行車。最後大門口跑出一隻蹦蹦跳跳的大狗，守門人出來，把兩扇大門關上。

這部影片是路易‧盧米埃放映的第一部影片，1895年3月28日曾在一次法國照相工業的演講會上放映，當時是為了藉此呈現法國照相業已達到的水準。1895年6月，盧米埃兄弟曾向法國攝影協會的代表們放映他們在24小時前拍下的場景：大會代表們在河邊散步，他們在鏡頭前高亢激昂地交談說笑……代表們第一次看到自己的活動影像在畫面上運動，他們大為驚奇。這使得路易‧盧米埃找到了新的商機。他後來常常指示助手到熙來攘往的巴黎街頭假裝拍攝，那些在攝影機前走過的人為了在晚上看到自己在銀幕上的樣子而呼朋喚友，為盧米埃兄弟引來更多觀眾，做了更大的宣傳。

《火車進站》（The Arrival of the Mail Train）中，由遠而近的火車彷彿要衝出銀幕，驚駭的觀眾起身逃跑，擔心自己被火車撞到。觀眾在這裡和攝影機看到的東西融為一體，攝影機第一次變成故事裡的角色了。

《嬰兒的午餐》（Baby's Dinner）是兄長奧古斯特‧盧米埃一家的

午餐場景，安靜晴朗的夏天，奧古斯特與妻子和女兒坐在餐桌前，風吹亂了奧古斯特又黑又濃的頭髮，夫人用嘲笑而溫柔的眼光注視著他給女兒餵粥，小女兒在吐著口水，還用手扯自己的圍兜。在他們背後，花園的樹葉在陽光下閃動，這個細節對電影習以為常的我們，要很留心才能注意到，而在1896年卻使當時的觀眾大為驚奇，他們發現：「風吹動了樹葉」！

在人們眼前，諸如「風吹動了樹葉」、「風把煙霧吹散」、「海浪衝擊海岸」等奇蹟式的再現，使人們對電影不同於舞台的寫實魅力大為驚歎。早期影評家這樣讚許：「這和現實中我們看到的自然情景完全一樣！」盧米埃兄弟用攝影機對現實進行了充滿詩意的樸素禮讚，他們用鏡頭發現了「動」，也更在觀念上確認了「靜」。

《拆牆》（Demolition of a Wall）以「特技」的倒播手法使一道在煙塵中消失的牆重新又「立」了起來；《水澆園丁》（The Waterer Watered）製造了戲劇性的小噱頭；《攝影大會代表抵達里昂》（The Photographical Congress Arrives in Lyon）開創了新聞片的先河；「風吹波浪，自成詩篇」，盧米埃兄弟的攝影鏡頭是寫實的，他們在電影發明之初，以勇敢、莽撞、無忌的舉動，為日後電影的發展開啓了許多空間。新浪潮的導演們在自己的作品中經常模仿盧米埃兄弟的早期作品，有的導演甚至乾脆把其中一段原片毫無緣由地放進自己的影片裡，質樸地表達他們對盧米埃兄弟的敬意。

在此之前，世界各地也舉行過幾場的活動影片售票公映，但都由於放映品質差、放映題材平庸而沒有產生廣泛的影響。1895年12月28日星期六晚上，盧米埃的「活動電影機」在巴黎卡普辛路14號的「大咖啡館」地下室首次售票公映。《工廠大門》、《火車進站》、《水澆園丁》等為時30分鐘的放映，在觀眾熱烈的反應中宣佈了電影的誕生，消息由巴黎傳向全世界。這一天是電影器材發明期的尾聲，實驗階段的電影生涯也宣告終止，電影風行的時代於焉誕生。

4

George Méliès

喬治・梅里葉

（1861-1938）

　　喬治・梅里葉是第一個把電影導向戲劇的人，爲電影發展指引了一條道路。在他之前雖然已經有人嘗試這樣做，但是「電影戲劇」的眞正誕生，則是在他的手裡完成體現。

　　喬治・梅里葉是巴黎羅貝伍丹劇院的老闆，這家劇院都是上演戲劇和魔術、雜耍等節目，因此他對戲劇和魔術特別熟悉。

　　在1896年盧米埃兄弟發明電影剛開始的兩年裡，巴黎的觀眾瘋狂地前往戲院觀看盧米埃兄弟拍攝的影片，像《火車進站》、《工廠大門》、《嬰兒午餐》等等，這時期的電影都是一些有紀實色彩的短片，剛開始還能引起人們強烈的驚奇，像《火車進站》放映的時候，人們會驚恐地躲避著銀幕上轟隆開過來的火車。但是時間長了，人們不再對盧米埃兄弟和其他人拍攝的老套、只是單純記錄生活場

景的短片感興趣，這時電影才問世一年多，就已經淪落到了「門前冷落車馬稀」的地步。

這時，在巴黎只有寥寥幾家電影院還能苦苦支撐，但也是慘澹經營，電影變成了外地人到巴黎旅遊時才看的東西。這時連電影的發明人盧米埃兄弟都認為電影將很快被淘汰，變成小孩才玩的玩具。

在這個關鍵時刻，喬治‧梅里葉推動了電影事業的前進。身為劇院的老闆，他特別熟悉觀眾的心理，也熟悉電影和戲劇這個娛樂事業的經營之道。在劇院裡表演魔術的空檔裡，他就放映當時的電影短片，十分能掌握觀眾的反應。

1897年，他看到了一本美國出版的《魔術》一書，受到了很大的啟發。1898年以後，他就放棄了實地拍攝和記錄片，而在「排演片」和「變形片」上動起了心思。顯然，「排演片」就是對電影戲劇化所做的努力，而「變形片」就是現在科幻片的前身。

於是，喬治‧梅里葉在拍攝電影時，動用了光學效果、美工、佈景、特技、魔術、舞台機關設置、模型等各種手段，來豐富電影的魔幻效果。他認為電影的疆界十分廣闊，凡是想像力所及，都是電影應該表現的地方，於是他把自己的想像力完全藉由各種舞台和技術的手段，用電影膠卷加以實現。

同時，在電影的表現內容上，他遠遠拋開了死板僵硬的紀實片，而是無論喜劇、追逐場面、丑角表演、雜技、鄉村劇、芭蕾舞劇、歌劇、戲劇、宗教儀式、歷險故事、時事、社會新聞、災害、犯罪與謀殺等等，都成了他拍攝的內容，他完全「排演」──實際上是導演了所有的影片，大幅擴展了電影的表現能力，重新把觀眾拉回了電影院。

因此，喬治‧梅里葉也可算是最早的類型電影創始人，如果從影片的內容上劃分，他的電影有愛情片、歌舞片、動作片、科幻片、劇情片、犯罪片、戰爭片的雛形，他對電影的貢獻非常大。

喬治‧梅里葉有一次拍攝巴黎街景，公共汽車駛來的時候，膠卷

《月球之旅》。喬治·梅里葉富有想像力的畫面讓人留下深刻印象。

被卡住了,這時一輛靈車來到剛才公共汽車的所在,當影片在銀幕上放映時,公共汽車就變成了靈車,這讓喬治·梅里葉有很大的啟發,促使他運用停機法拍攝了早期故事片《貴婦失蹤記》。

　　他還充分發揮想像力,把各種人們的美夢都拍攝出來,帶領觀眾進入幻覺世界。他在那幾年拍攝了《海底二十萬里》(20,000 Leagues Under the Sea)、《灰姑娘》(Cinderella Up-to-Date)、《仙女國》(Kingdom of the Fairies)、《天方夜譚》(The Palace of Arabian Knights)、《藍鬍子》(Barbe-bleue)、《魯濱遜漂流記》(Robinson Crusoe)等影片,將戲劇和電影技術相結合,復活了剛誕生就面臨危機的電影藝術。

　　1902年,他根據作家凡爾納(Jules Verne)的科幻小說《月球之旅》(A Trip to the Moon)拍攝了同名電影,這是一部比較成熟的科幻片,長達16分鐘,一時間巴黎萬人空巷,他們都蜂擁到電影院觀看這部影片。這部影片也預示了20世紀電影光輝的未來。

5　Dhundiraj Govind Phalke

唐狄拉吉‧戈溫特‧巴爾吉

（1870－1944）

　　巴爾吉是印度電影的創始人。由他開創的印度電影一直是人類電影最繁榮的一部分，曾經年產接近1000部。在印度，有著最為狂熱和忠實的大批電影觀眾，只是因為語言和文化的原因，沒有被世界廣泛注意。現在，印度電影每年產量仍高達幾百部，穩居世界前三名。

　　巴爾吉出生於納西克城的一個婆羅門書香門第，因為從小喜歡藝術，所以後來就讀於美術學校和藝術學院學習美術。畢業以後，曾經從事美術印刷工作。1911年，他看了一部經過染色的影片《基督傳》，於是就萌發了建立印度電影工業的雄心。

　　1912年他42歲時才投身於電影事業，導演的第一部影片是《一棵幼苗茁壯成長》，這是一部40分

鐘的短片，記錄了一棵幼苗成長的全部過程。

　　這時的印度電影都是一些短片，還沒有一個小時以上的劇情片問世。巴爾吉將他第一部短片的收入，全部投入到了影片《哈里什昌德拉國王》（Raja Harishchandra）中。1913年5月，這部印度第一部劇情片上映了，這部影片沿用了西方神話電影的手法拍攝了印度的歷史傳說，受到觀眾的熱烈歡迎。在這部影片的廣告中，巴爾吉寫道：「自從電影藝術誕生以來，巴爾吉先生的電影公司拍攝了印度的第一部劇情片，他是印度第一位電影製作人。」顯然，這個評價一點也不誇張。《哈里什昌德拉國王》的成功，進一步為印度電影企業奠定了基礎。

　　他先後建立了巴爾吉製片廠和印度電影公司，經常自己擔任影片生產過程中的所有工作，像製片、編導、佈景、服裝設計、攝影、沖印、發行和宣傳，是一個電影全才和通才。

　　1914年他拍攝了影片《迷人的巴斯馬蘇爾》（Mohini Bhasmasur）和《薩達萬薩維特里》（Satyavan Savitri），這兩部影片都是取材自印度神話《摩訶婆羅達》（Mahabharata），是神話片，獲得了很高的票房收入。

　　因為這兩部片的成功，英國的製片商曾向他發出邀請，希望他能去英國拍片，但因為第一次世界大戰爆發，所以他留下來繼續致力於建立印度本土的電影工業。1917年，他執導的影片《火燒楞加城》（Lanka Dahan）上映，這部影片也是一部印度神話片，並且立刻打破了印度電影的票房記錄，人們爭相到電影院欣賞，把電影院的大門都擠爆了，票房收入裝滿了整部牛車，還要請員警護送運走。

　　找巴爾吉投資的人越來越多，於是他採取合股的辦法，把自己的巴爾吉電影公司變成了印度電影製片公司，成為全印度最大的製片公司。1918年，巴爾吉拍攝了《克里希納大神的誕生》（Shri Krishna Janma），描繪克里希納大神的誕生和殺死惡魔的故事，十分賣座，還獲得影劇院老闆頒發的金質獎章。這個公司接著在巴爾吉的領導下，

又拍攝了三部劇情片，也獲得很高的票房和評價。

　　巴爾吉對於印度電影的貢獻是無法衡量的，只有美國的格里菲斯能與他媲美。巴爾吉從電影對印度的文化倫理和電影的藝術形式都作出無形的貢獻，他運用電影生動地表現出印度的神話和歷史，並在資金缺乏和印度電影工業一片空白的情況下，得到了驚人成就。

　　他一生共拍了20部劇情片和97部短片，後期的代表作有1927年拍的《修海橋》（Setu Bandhan），和1937年拍的《恒河落潮》（Gangavataran），這些影片的題材已拓展到了印度的現實生活。

　　他為印度電影的內容和表現形式提供了具體範本，這些典型在今天的印度電影中仍看得到，所以他被尊稱為「印度電影之父」。1971年印度為了紀念他百歲誕辰，發行了他的紀念郵票，並拍攝了一部他的紀錄片，還為他豎立了雕像。

唐狄拉吉‧戈溫特‧巴爾吉

6 David Wark Griffith

大衛·沃克·格里菲斯

（1875–1948）

格里菲斯是美國電影開創時期最重要的導演之一，冠在他頭上的稱號有「好萊塢之父」、「美國電影之父」、「電影界的莎士比亞」等等光榮稱號。但是他在1948年孤零零死於美國一家旅館的時候，幾乎已經被人遺忘，而後來對他的評價卻越來越高。

格里菲斯出生於美國肯塔基州的一個村落，22歲開始在一家劇團擔任喜劇演員，在美國各地演出。他曾嘗試當劇作家，但沒有成功，於是就和妻子一起擔任演員。1908年，他導演了自己的第一部電影《桃麗歷險記》（The Adventures of Dollie），開始了導演生涯。此後的五年內，他一共導演了450部電影，當然因為在默片時代，絕大多數都是短片。這些影片的題材十分廣泛，有喜劇片、劇情片、恐怖片、西部片等各種題材，他都有著開創性

的探索。

格里菲斯在這時期已推出了像道格拉斯・費爾班克斯（Douglas Fairbanks）、瑪麗・碧克馥（Mary Pickford）這樣的默片電影表演大師。

後來的電影學者認為，就是他在拍攝這些影片的時候，嘗試了各種的電影技法，如實佈景、閃回敘事、特寫鏡頭、段落著色、劃接法、柔焦、疊畫法、淡出法、圈入圈出等各種攝影技巧，為電影藝術做了很多形式上的探索，將電影從戲劇的附庸轉變成獨立的影像藝術，對後世電影發展的影響無法估量。

由於他將攝影組搬到了西海岸，直接促成了好萊塢的形成。1913年，他離開了聘用他的電影公司，自己籌組電影公司，1915年拍攝了《國家的誕生》（The Birth of a Nation）這部在電影史上十分重要且經典的電影。

它根據美國作家狄克遜（Thomas F. Dixon Jr.）的作品改編，完全站在美國南方奴隸主的立場來看待美國的種族問題，描繪了仇視黑人的美國三K黨的誕生。影片放映後，引起了黑人甚至許多白人的憤怒，結果交由「全國電影評論委員會」進行審查，一些地方開始禁止放映這部電影。後來，原作者狄克遜的老友威爾遜（Woodrow Wilson）當上了美國總統，他透過總統的影響力，使這部影片獲得正面評價，票房大獲成功。即使這部電影有著濃厚的白人沙文色彩，但美國電影也因為這部電影才擺脫了自卑感，走上蓬勃的發展道路。

1916年，格里菲斯開始拍攝鉅片《忍無可忍》（Intolerance: Love's Struggle Through the Ages），這部影片花了兩年拍攝，把格里菲斯在《國家的誕生》所賺的錢全都投了進去。影片的時間跨度從古代到現代，分為「巴比倫的陷落」、「基督受難」、「聖巴特羅謬大屠殺」、「母與法」等四個部分，情節也十分複雜，格里菲斯企圖通過這部影片描繪人類的悲劇。影片的外景完全花費鉅資在好萊塢搭建，拍完後在票房上卻遭到慘敗，使得格里菲斯債台高築，一蹶不振。他

的電影公司也很快就倒閉了。這部影片在當時遭受冷漠對待，但隨著時間推移，人們才逐漸意識到這部影片的藝術價值，給予高度的評價，但當時的確深深打擊了格里菲斯。

1919年，他和道格拉斯‧費爾班克斯、瑪麗‧碧克馥、卓別林等人組建了聯美公司，他又執導了《落花》（Broken Blossoms），但仍舊沒有挽回頹勢。從二○年代以後，他的影響就逐漸減弱，1931年的《奮鬥》（The Struggle）後，就再也沒有作品了。

1935年，美國影藝學院頒給他特別獎。好萊塢電影巨頭、奧斯卡獎的創始人梅耶（Louis B. Mayer）當年就是靠借債發行格里菲斯的《國家的誕生》，才賺了大錢。

1948年7月22日，他在隱居的旅館大廳裡摔倒，就再也沒醒過來。他的葬禮只有四人前來，好萊塢的巨頭沒為他花一毛錢，也沒有為他豎立紀念碑。

7 | Robert Wiene

羅伯‧維納

（1880-1938）

　　羅伯‧維納以他富有表現主義風格的《卡里加利博士的小屋》（Kabinett des Doktor Caligari, Das）爲後人留下了一件爭議性作品，片中棺材裡的僵屍形象，爲後世恐怖片創造了基本原型，卡里加利的形象，成了後來許多影片中科學怪人和專制暴君的前身。《卡里加利博士的小屋》被稱爲德國表現主義誕生的重要標誌，當時的人們甚至以「卡里加利主義」作爲表現主義的代名詞。

　　維納1880年11月16日生於德國薩斯庫，1912年進入比奧史克普電影公司當編劇，然後又到梅斯特公司。他獨立導演的第一部影片是《他右，她左》（Arme Eva）（1914），這是德國影史上一部重要作品，是德國表現派的代表作。

　　《卡里加利博士的小屋》描述大學生法蘭西斯

的精神幻覺。卡里加利博士身裏一件黑斗篷，一雙眼睛在厚鏡片底下詭秘地張望，他的帳篷裡有一口像是棺材的箱子，裡面有一個死屍模樣的人物西撒。卡里加利博士用催眠術驅使西撒不斷殺人，恐怖的氣氛籠罩著小鎮。然而影片最後卻告訴人們，這一切都只是法蘭西斯的幻覺，酷似卡里加利博士容貌的精神病院長微笑著把法蘭西斯送進了禁閉室。

《卡里加利博士的小屋》原來是卡爾·梅耶（Carl Mayer）的劇本，他是德國無聲電影時期的重要電影劇作家。他做過商販、流浪畫師，當過演員，在大戰期間當過兵，由於行為反常，曾被送進精神病院去治療。卡爾·梅耶和捷克詩人漢斯·雅諾維奇（Hans Janowitz）共同創作的劇本《卡里加利博士的小屋》裡，卡里加利是真正的殺人魔，他利用催眠術驅使無辜的青年去殺人，作品中充滿了瘋狂和驚恐。但製片人買下劇本後，對劇本大幅改動，經羅伯·維納之手，把情節改為套盒結構：卡里加利博士不過是法蘭西斯的狂想，從劇本到電影，卡里加利由一個恐怖殺人的瘋子，變成了慈祥可愛的精神病院長——理性的守護神。卡爾·梅耶對整部作品的逆轉怒不可遏，但又

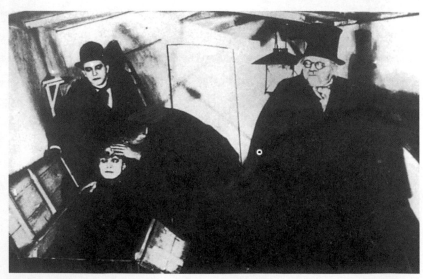

《卡里加利博士
的小屋》劇照

無可奈何。

　　當時的德國藝術充滿一股表現主義的風潮，繪畫上誇張的變形、
扭曲的失眞、奇幻的色彩、怪異的線條，散發著20世紀初狂亂、騷
動、不安的意味。追求怪誕、扭曲、奇異成爲各類藝術的共同走向。
製片人之所以決定把《卡里加利博士的小屋》拍成表現主義作品，是
爲了與好萊塢的風潮對立，他們充分發揮了德國在第一次世界大戰中
作爲戰敗國頹唐、淒厲、詭異的思潮風氣，努力拍出「風格化」的作
品。

　　爲此維納請來表現主義畫家赫爾曼‧華姆（Hermann Warm）、華
特‧羅里希（Walter Röhrig）和華特‧雷曼（Walter Reimann）爲影
片擔任美術設計，美術佈景在整部電影的風格上有決定性的作用。喬
治‧薩杜爾（Georges Sadoul）說：「這部名片的眞正導演並不是維
納，而是三個『狂飆運動』（Sturm und Drang）的表現派畫家。」羅
伯‧維納把所有元素都融合其中，改頭換面後的情節使它成爲一部使
後人頗費口舌的複雜作品，有人甚至把《卡里加利博士的小屋》所表
現出的某種情緒，和日後希特勒的法西斯政權連在一起。

　　影片上映後，詩人艾茲拉‧龐德（Ezra Pound）和巴贊（Andre
Bazin）大加抨擊。他們抨擊《卡里加利博士的小屋》變形的畫面和
怪異的攝影風格是在耍花招、「施小技」，美術元素的強烈風格破壞
了電影的本質，由此造成的戲劇舞台效果更是電影藝術的大忌。愛森
斯坦說它是「野蠻人的狂歡」，還說這部惡劣之作破壞了電影藝術健
康的幼年時期。愛森斯坦對這部電影的描述是：「無聲的歇斯底里、
雜色的畫布、亂塗亂抹的影片，塗滿油彩的面孔和一群惡魔般怪物矯
揉造作的表情動作。」克拉考爾（Siegfried Kracauer）在《從卡里加
利博士到希特勒》（From Caligari to Hitler: A Psychological History of
the German Film）一書中提出令人驚異的見解：影片強烈表現出當時
在德國潛伏的集體內在驅力——害怕個人自由會導致不可收拾的混
亂，從而爲希特勒以綱正倫常爲藉口，進行獨裁統治找到了理論依

據。克拉考爾說，如果原來卡爾‧梅耶的劇本描繪的是絕對的權威會有濫用權力的潛在危險，那麼維納拍成的結局則有對這種權威表示臣服的暗示，並在某種程度上暗示這種臣服對大眾有益。

拍慣了商業片的維納和一心想出奇制勝以大敗好萊塢，從而狂賺一筆的製片人一同合作，把這部電影帶入了複雜的泥淖。對於一部作品來說，肥沃污濁的泥淖也許比清澈見底的池塘更適合生存。

維納在影像上把誇張、變形和怪異發揮到瘋狂的地步：囚犯蹲在尖木椿的頂端；黑影如飛般行走在煙囪林立的屋頂；夢遊者瘦長的身影投映在變形高牆的白色圓圈中；黑暗和明亮的極端反差如木刻般鋒利；扭曲、變形的鏡頭呈現出極度變形的空間關係；卡里加利博士古怪裝束和西撒僵屍般的妝扮；演員們誇張的表情和古怪的步態……維納以極端的粗糙和毫不遲疑的商業運作，將這部電影帶至複雜意義的巔峰，從而也使這部片子列入1958年在比利時布魯塞爾，由26個國家、117位電影學者所評選的世界電影十二佳作之列。

許多人認為維納是在卡爾‧梅耶等人的成果上浪得虛名，原因之一是他此後再也沒有拍出另一部同樣傑出的作品，之後他於1923年拍攝了《拉斯科尼科夫》（Raskolnikow）和情節曲折驚險的《奧克拉的手》（Orlacs Hände）。1923年拍攝了現代主題與基督生平混雜在一起的《基督的一生》（I.N.R.I.）。

之後，維納又繼續從事自己商業片的本行，1930年他拍了《另一個人》（Der Andere）。後來他帶著《卡里加利博士的小屋》帶給他的榮譽和陰影移居法國。但卡里加利夢魘般的往事始終如影隨形，維納決心在能將浪漫成真的巴黎重啟新生，他要擺脫卡爾‧梅耶的陰影。於是雄心勃勃地籌措資金、再搭佈景，想以全新的樣子拍攝完全屬於自己的《卡里加利博士的小屋》。

但命運和死神沒有讓維納在自己造就的高峰上再培新土。羅伯‧維納在1938年逝於法國。

8 **Robert Flaherty**

羅伯・佛萊瑞堤

(1884-1951)

羅伯・佛萊瑞堤被稱爲「紀錄
片之父」。他把手中的攝影機柔化
成人類心靈的延伸物,他懷著謙
卑、謹愼的態度關注事物、發現
世界,在以音像方式記錄人類生
活的道路上達到了詩與哲學的高
度。佛萊瑞堤說:「所有藝術
都是探險行爲,所有藝術家的工作最終都在
於發現。換句話說,就是把隱藏的眞實清晰地呈現
出來。」

佛萊瑞堤一直從事探險活動,電影只是他探索
命運的偶然產物。他的探險從位於北極圈的哈德遜
灣開始,六年中他完成四次探險,其中兩次跨越了
當時尚未被世人瞭解的北極大陸。

在佛萊瑞堤第三次遠征哈德遜灣的時候,已經
40歲了。他的上司對他說:「你不妨把最流行的玩
意——電影攝影機帶上。」佛萊瑞堤熟悉愛斯基摩

人的生活，他從其中學到了截然不同的看待事物的方法。愛斯基摩人有驚人的視力，他們對冰雪覆蓋的世界裡出現的任何微妙變化都盡收眼底，因為每一絲風吹草動都意味著獵物、危險或生命，他們賴以為生的求生本能轉化成他們感受自然的身體本能。佛萊瑞堤決心通過攝影機，去模仿、接近這種出自人類天性的本能。他本著對愛斯基摩人生活的貼近和熱愛，充分發揮了攝影機這種新型工具的可能性。

第一批膠卷拿到加拿大的多倫多剪輯，掉進片盒的煙蒂引起火災，7萬英呎的底片付之一炬。佛萊瑞堤從頭再來，他花了兩年的時間找到了皮貨贊助商，在哈德遜灣，他遇到了臉上帶有愛斯基摩人特有微笑的南努克（Nanook）。

南努克是愛斯基摩伊奇比米特族的好獵手，他成了佛萊瑞堤的助手和電影主角。

為了得到沖印底片的水，他們鑿開冰凍6英呎的河面，用木桶把浮滿冰塊的水運回，然後再耐心地融化過濾。當帶來的發電機無法工作，沒有足夠的照明沖印底片，他們把所有窗戶遮黑，只留下相當於一格底片大小的洞口，讓北極微弱的陽光射進來，一格一格地曝光。當攝影機掉進海裡，天性聰穎的愛斯基摩人就幫佛萊瑞堤把結構複雜的攝影機拆開修理。攝影機像一位笨拙又羞怯的外鄉人，一步步走進愛斯基摩人的生活當中與他們交流，使得佛萊瑞堤拍攝的影像顯示出毫無偽飾的本真。

佛萊瑞堤用厚厚的毯子遮擋光線，做了一間臨時電影院，在裡面放映白天拍攝的南努克抓海象的場面。寒氣中刺目的光線，照亮了銀幕上的南努克，從未見過電影的愛斯基摩人在黑暗中發出吼叫：「抓住海象！快去幫幫南努克！」他們踢開椅子，衝向銀幕……，可是他們一時難以理解：為什麼這裡有一個南努克，那裡卻還有另一個南努克。

這部名為《北方的南努克》（Nanook of the North）的片子發行時並不順利，幾經周折後，看到它的人們都被其中某種特質所打動。有

人說：「許多批評家都意識到佛萊瑞堤電影中潛藏著的『魔法般的東西』，但沒人說得準那到底意味著什麼。」

　　法國評論家將《北方的南努克》與古希臘戲劇相提並論，片中南努克抓海象的長鏡頭格外引人注目，20分鐘1200英呎的底片記錄了南努克和海象的格鬥過程。這類長鏡頭從此被人們認爲是紀錄片完整敘述一件事物所必用的手法。而佛萊瑞堤的初衷並沒有如此複雜，攝影機作爲他探險裝備裡的一件附加品，只不過是爲了使一些北國風光和愛斯基摩人的生活能夠稍留痕跡。當他回憶這段生活時，紀錄片仍隱藏在他與南努克的關係背後：「3月10日，我們回到了站上，南努克的行程600英哩、歷時15天的『最了不起的影片』之舉就此宣告結束。但由此我對我那些千金不換的朋友——愛斯基摩人的優秀特質有了更深的瞭解，光憑這點便不虛此行。」

　　1962年，佛萊瑞堤拍了與弗雷澤的（J. G. Frazer）《金枝》（The Golden Bough）相提並論的《摩阿納》，描述夏威夷群島淳樸的玻利尼西亞人古老的傳統生活。英國人約翰‧格里遜（John Grisham）在赴美研究社會學時，看到佛萊瑞堤的《摩阿納》（Moana: A Romance of the Golden Age）一片時，在美國《太陽報》上首次運用「紀錄」（Documentary）一詞來形容這一類影片，「紀錄片」的稱謂也由此而得。

　　然後佛萊瑞堤又拍了表現美國西南部印第安人——亞蘭人生活的影片《亞蘭島人》（Man of Aran），用影像記錄了亞蘭島上的居民，爲了獲得一小塊土地而付出的辛勞和生命代價。亞蘭人一旦踏上拖網小船，展開與風暴的搏鬥，他們立刻變得高大威嚴起來，如同他們傳說中的英雄人物轉世重生。同行的人回憶佛萊瑞堤時說：「他不管離象多遠，都能準確地讓攝影機捕捉到應該有的場面。這時誰也攔不住他，就是那種連公牛也會膽怯的荊棘荒地，他也會直衝進去。這就是他的性格，他的心裡燃燒著火焰。他在決定做一件事之後，二話不說就會豁出生命地做下去。」

佛萊瑞堤以「不抱成見」的眼光和世界相遇，他把攝影機的力量定位在這樣的意義上：「改變我們心靈的存在方式，讓我們經驗自身的寬容。」他把手中的攝影機看成是人心與世界相愛的橋樑，而不是阻隔和威壓的手段。拋棄成見、心懷虔敬、素心相對、永保好奇，是佛萊瑞堤的人生觀。他的妻子這樣回憶：「佛萊瑞堤從不拒絕鏡頭中的任何事物。他天真率直，好奇心盛，彷彿永遠活在少年時代，從來不曾長大。在他眼裡，一切事物都值得讚歎。他的口頭禪是：『真棒！』」

他通過攝影機和世界產生敏感的共鳴，在三部共同以人的生存為主題的作品中，佛萊瑞堤讓觀者和他一起憑著這種深刻的共鳴與片中的人們進行「神秘的參與」。他認為這是一種深切的安慰——知道自己並非孤單一人，而是與所有事物、所有人類同在，而這也是我們和他人共同體驗人生意義的時刻。靠著這種深刻嵌入時間的共鳴，這些取自時間長河一瓢飲的作品，彷彿獲得了不朽的生命，超越流逝的有限而進入永恆。

電影學者艾德蒙・卡彭特（Edmund Carpenter）說：「最近，我看了布烈松的四部影片後豁然開朗。我深知布烈松和佛萊瑞堤之間有著極大差異，但是忽略這些差異，兩人極為相像，因為他們都以自己固執的方法開拓獨特的影像之路，都熱中於探索人類靈魂和精神生活。布烈松是從觀察人物的內心開始，逐漸過渡到創造外在世界；佛萊瑞堤則是從觀察外界起步，去發現人們的內心世界，這種方法跟愛斯基摩人的行為方式相同。」

佛萊瑞堤於1951年7月23日逝於佛州鄧納斯頓。他一生遵循的信條是：「謙虛對待研究的事物，信賴自己手中的工具。」

9 Louis B. Mayer

路易斯·梅耶

(1885–1957)

好萊塢曾經流行過路易斯·梅耶說過的一句話：「我願雙膝跪地，親吻有才能的人走過的地面。」路易斯·梅耶執掌好萊塢最大的製片公司米高梅的業務長達30多年。 20世紀三、四十年代是米高梅公司（MGM）的鼎盛時期，由米高梅公司捧紅的電影明星多如繁星，而梅耶可說是好萊塢最有權勢的製片人。而且頒發奧斯卡獎的美國影藝學院，就是在1927年由路易斯·梅耶的倡議下成立的，所以他還是奧斯卡電影獎之父。這是梅耶在電影史上的巨大貢獻。

梅耶出生於俄國的一個猶太家庭，由於當時在俄國的猶太人受到迫害，所以他很小就被父母帶到了美國。其實連他的母親都不清楚他到底是哪一年出生的，她只回憶說他是出生在俄國大饑荒那一

年，而1882和1885年都是俄國大饑荒的年份，梅耶就選擇了1885年7月4日作爲他的生日。之所以選擇這一天，是因爲美國給了他新生。

他小時候家裡靠收購廢五金生活，而這時梅耶就已經展現他的經商才能。10歲時老師問他假如有1000美元，你會拿來幹什麼？他毫不猶豫地說：拿它來做生意。

14歲的時候，他在家門口就掛出了「梅耶父子公司」的招牌，他還勸說父親從事打撈沉船，很快地幾年後他們的公司就成了美國東部一家頗具規模的打撈公司了。後來梅耶結婚生子，搬到波士頓生活，1907年經商失敗，在一個偶然的機會下，他發現波士頓附近有一家劇院招租，於是他借貸經營劇院，並且到處演講，宣傳自己的劇院和推廣欣賞電影，第一年就淨賺了二萬五千美元。後來他又蓋了一家豪華劇院，買下了格里菲斯導演的《國家的誕生》的東部獨家發行權，結果賺了一百萬美元。於是他漸漸由電影發行商轉行爲電影製片商，1924年成爲好萊塢五大電影製作公司米高梅的行政首腦。

此後在梅耶的領導下，米高梅公司進入黃金時期。在30年代，米高梅公司每年要生產四、五十部影片，這時期拍攝的影片主要有《塊肉餘生錄》（David Copperfield）、《叛艦喋血記》（Mutiny On The Bounty）、《茶花女》（La Traviata）、《忠勇之家》（Mrs. Miniver）等傑作，但其他大部分影片都是迎合觀眾口味的平庸製作。這時期也是米高梅公司星光熠熠的時期，像克拉克·蓋博（Clark Gable）、嘉寶（Greta Garbo）、史賓塞·屈賽（Spencer Tracer）、伊莉莎白·泰勒（Elizabeth Taylor）等大明星，都是當時米高梅的台柱。

而梅耶和電影明星的關係十分微妙，他曾對一位明星怒吼：「我造就了你，也可以毀了你！」當他出現在製片廠的時候，人們都十分害怕。大家把他當作是父親般的人物，並且佩服他絕佳的演說才能。他們認爲他當演員一樣很優秀。雖然梅耶是電影帝國的君王，人們十分敬畏他，但在製片廠，他卻可以說出他見到的每個人的名字。

1926年底，電影從業人員成立行業工會，和電影老闆進行勞資談

路易斯·梅耶

判，弄得梅耶焦頭爛額。於是他計劃成立電影製作人行業工會，同時成立一個對電影進行評價的機構，於是在一次好萊塢最有權勢者的宴會上，他發表了動人的演說，大家紛紛簽署文件，梅耶也被選為美國影藝學院的規劃委員會主席。1927年6月11日，這個後來對美國和人類電影事業影響深遠的學院，同時也是第一個電影學術機構誕生了。

1929年5月16日，籌備了一年多的美國影藝學院電影獎（Academy Awards）終於和世人見面。在1931年頒發電影獎的時候，電影審查委員會的女秘書瑪格麗特看到了那個小金人，脫口而出：「它真像我的叔叔奧斯卡！」於是這個獎就被稱為奧斯卡電影獎了。這就是奧斯卡電影獎的由來。

1951年，美國新興的電視產業對電影造成了重大的挑戰，梅耶對此無法提出對策，因此被迫辭去米高梅公司總裁職務，於1957年去世。

1981年米高梅公司與聯藝公司（United Artists Films）合併，仍舊是今天好萊塢的七大製片公司之一。

改變電影歷史的100位名人

10

Friedrich Wilhelm Murnau

費德里希‧威廉‧穆瑙

（1888-1931）

　　穆瑙是德國表現主義電影的重
要代表人物，以《吸血鬼》
（Nosferatu）等片，為後人開闢了
新異的題材和創作手法，這個具
有無窮解釋意義的「吸血鬼」形
象，成為後世無數驚悚題材的
基本原型，而穆瑙把吸血鬼與
愛情故事並陳，使人們對於「愛」與「吸
血鬼」這兩個極端事物的關係，找到了影像依據。
穆瑙從對幸福和生命極端否定的吸血鬼形象，為我
們刻劃出了「愛」和「生命」。

　　穆瑙1888年12月28日生於德國的比勒德，曾在
海德堡學習哲學、音樂和藝術史。是馬克斯‧萊茵
哈特表演學校的學員，後來開始拍攝一些宣傳影
片。1919年他開始執導商業片《魔王》（Emerald of
Death）、1920年的《雅努斯的頭顱》（Dr. Jekyll
and Mr. Hyde）和《駝背人和舞女》（The

Hunchback and the Dancer）及《弗格勒德城堡》（The Haunted Castle）之後，他於1921年拍出了成名作《吸血鬼》，這正是穆瑙的第10部電影。

《吸血鬼》講述的是新婚夫婦湯瑪斯和艾倫，與「吸血鬼」諾斯費拉圖的故事。湯瑪斯因公務之需前往一處閒置多年的老舊房屋，直覺驚人的艾倫感覺此行凶多吉少，但她無力阻止去意甚堅的丈夫。在一連串的怪異事件後，他終於見到了化身為奧洛克伯爵的吸血鬼。當湯瑪斯用餐時，刀具刺破了手指，伯爵就情不自禁地吮吸湯瑪斯的血液。夜裡諾斯費拉圖潛入湯瑪斯的房中吸他的血，遠在家鄉的艾倫突然從夢中驚醒，因為她聽到了「死亡鳥」的叫聲。第二天早上，湯瑪斯發現脖子上有幾個紅血印，而諾斯費拉圖從湯瑪斯隨身攜帶的照片上又愛上了湯瑪斯的妻子艾倫。湯瑪斯和諾斯費拉圖分別趕往美麗的艾倫那裡，一個為愛而保護，一個為愛而吸血。諾斯費拉圖所到之處，瘟疫肆虐，只有「一位純潔而又無畏的女士挺身而出，將吸血鬼引誘到一天的第一縷晨光中，那麼它將在陽光下化為烏有，大家才能得救」。美麗勇敢的艾倫決心犧牲，比湯瑪斯先到的諾斯費拉圖深情地愛著艾倫，但它示愛的方式就是去吸吮艾倫那白皙、動人的脖子。艾倫與吸血鬼周旋，諾斯費拉圖在第一縷陽光的照耀下化為灰燼，而艾倫也為此付出年輕的生命。艾倫用生命換得了全城的新生。

1921年前後的德國在戰敗頹唐中瀕臨瘋狂，經濟蕭條、通貨膨脹、人民失業加劇、權勢者趁火打劫。這時德國表現主義電影如同一面巨大的哈哈鏡，從中映照出德國變形的現實世界，驚恐與不安的情緒在現實中瀰漫，趁亂發財的強人在生活中所見多有。潛隱的情緒以吸血鬼諾斯費拉圖的形象——身形枯槁、面容瘦削、臉色蒼白、眼球突出、目光遲滯、神色陰沉的典型出現，立刻啟動了現實中潛伏的惡夢。人們在幻想、神秘、驚恐與悲劇性的《吸血鬼》中看到了自己可怕的生活場景。

難能可貴的是，穆瑙在片中還描繪了湯瑪斯和艾倫的純美愛情，

艾倫純潔、勇敢的自我犧牲形象，和諾斯費拉圖陰暗、貪婪的噬血形象恰成對比，從而在片中形成震憾人心的兩極力量。這種兩極對立含有愛情悲劇和藝術結合的深層秘密。所以穆瑙的《吸血鬼》遠遠超出作品的表面意義，以極端的力量達到更深更遠的蒼茫之境。後世的藝術家不斷從中汲取養分，在衝突激烈的故事中演繹每個時代的愛恨故事。不久前美英合拍了名為《夜訪吸血鬼》（Interview with the Vampire）的劇情片，片中出現了關於穆瑙的情節，說穆瑙當年為了拍好《吸血鬼》，竟找來一個真的吸血鬼演戲，為了演出逼真，穆瑙一再妥協，竟讓吸血鬼吃掉攝影師以及女演員……

在穆瑙拍攝《吸血鬼》當時便有人懷疑如此逼真的電影是「半記錄」式拍成的，而扮演諾斯費拉圖的演員馬克斯·史萊克（Max Schreck）也被認為可能是真的吸血鬼。「禿頭尖腦，一雙蝙蝠般的大耳朵、老鼠一樣尖利的牙齒，獸爪一樣的雙手」，穆瑙當年的影響

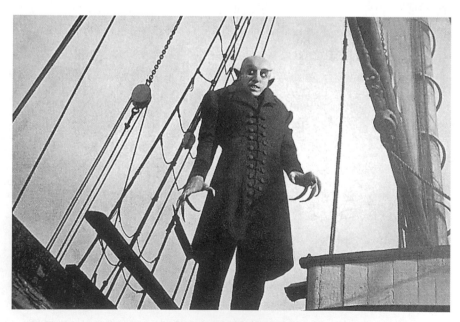

諾斯費拉圖的造型，他後來成為吸血鬼形象的範本。

難以估量，馬克斯‧史萊克的怪異形象也立下了吸血鬼的藍本。

　　穆瑙在1924年拍攝的《最後一笑》是德國棚內電影時代的代表作，作品透過老門房對於「制服」的崇拜心理，揭示了人在某種社會心理壓力下的生存狀態。攝影機的靈活運動是該片的最大特色。有人稱穆瑙在這部片中使「被束縛多年的攝影機」獲得了新生。

　　在1926年拍完《浮士德》（Herr Tartüff）之後，穆瑙前往好萊塢拍片，他把自己的德國風格和好萊塢特色結合起來，1927年拍了《日出》（Sunrise: A Song of Two Humans），片中流暢的長鏡頭成為穆瑙最顯著的個人風格。

　　隨後，他又導演了《四個惡魔》（4 Devils）和《日糧》（Our Daily Bread）。《日糧》中有相當分量的實景拍攝，是所謂「半紀錄片」的形式。1928年，穆瑙還與佛萊瑞堤成立了一家製片公司。1931年穆瑙完成了作品《禁忌》（Tabu）的拍攝，片中洋溢著美麗的異國風光和美好輕盈的幻想。

　　1931年，穆瑙在《禁忌》首映前死於車禍。

11 | Charles Chaplin

查理斯・卓別林

(1889-1977)

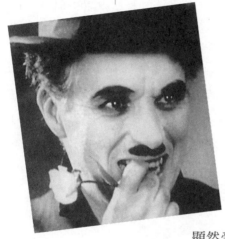

一般人都以為卓別林是美國人，其實卓別林算是英國電影導演、演員、製片人、劇作家和作曲家。他出生於英國倫敦的一個演藝世家，父母都是遊藝場的歌唱演員，所以卓別林的表演天賦顯然受到了家庭影響。

5歲時在父母安排下，他就登上了舞台代替母親獻藝，演唱歌曲，獲得了好評。6歲時父親去世，母親緊接著就失業了，他流浪街頭，一度被送進孤兒院。他和哥哥的少年時代都在遊藝場和巡迴劇團裡打雜為生，飽嘗生活的艱辛，這樣的成長背景讓他在電影裡能扮演各種令人同情的角色。

1913年，他在美國演出時，和一家電影製片公司簽定了演出合約，開始在美國發展，從此開始了長達60多年的電影生涯。他進行劇本和導演工作，每星期都拍攝一部喜劇短片。1914年，他塑造了一

位戴禮帽、拿手杖的流浪漢夏爾洛，從此這個角色成了近一百年來電影史上最令人難忘的形象之一。

1915年，他推出了影片《流浪漢》（The Vagabond），立刻使這個流浪漢夏爾洛的形象深入人心，也形成了卓別林獨樹一幟的喜劇風格。這一年內他主演和編導了15部影片，從此身價倍增。

1919年，他和格里菲斯等人共同創辦了聯藝公司，算是有了自己的獨立製片公司。1921年，他拍攝了《孤兒流浪記》（The Kid），轟動全世界，這是一部劇情長片，影片令人發笑，也催人淚下。因為卓別林自己的第一個孩子生下來沒幾天就死了，所以這幾乎是他的自傳式電影。影片描述了倫敦一個流浪漢和一個孤兒的故事，諷刺了人性中的卑劣，也讚美了人性中的光亮，因而獲得了空前的成功。

此後他開始進入電影生涯中最輝煌的時期。1925年，他主演的影片《淘金記》（The Gold Rush）上演，這又是一部諷刺現實的影片，也是他電影生涯中十分重要的作品。在這部影片中，他諷刺了美國夢。

1927年，電影《馬戲團》（The Circus）上映，同樣獲得成功。次年，第一屆奧斯卡獎把特殊貢獻獎給了他。1931年他推出《城市之光》（City Lights），此時電影正要告別默片時代，但是卓別林似乎對有聲電影還不太適應，因此這部影片仍舊是默片，卻照樣獲得讚賞。

1936年，他最優秀的作品《摩登時代》（Modern Times）上映，這部影片現在還是電影寶庫中的喜劇經典，也是卓別林最著名的影片，這部影片直到今天還一直被流傳欣賞，是觀眾最多的電影之一。這部電影描繪工業社會裡勞工的非人生活，表現出美國夢的虛無縹緲。這部電影關懷著資本主義裡小人物的生活，非常寫實，也是一部不折不扣的悲喜劇。但這部影片在當時卻遭到美國政府的刁難，他們認為這部影片對美國社會的評價太過負面，因此企圖禁演，但是沒有成功。

1940年，他拍攝的《大獨裁者》（The Great Dictator）上映，這

部影片因爲影射德國納粹首領希特勒，在當時引起轟動。這部電影拍到一半的時候，電影審查機關來電說這部影片很難通過。不久希特勒發動的第二次世界大戰席捲整個歐洲，爲了鼓舞美國人的士氣，影片才獲准上映。但是這部影片並未給卓別林帶來好運，美國部分媒體都給予負面評價。而卓別林也因爲影片強烈的反法西斯意識和同情俄國革命的態度，被美國聯邦調查局列入了黑名單。但當珍珠港事變爆發後，這部影片終於讓美國民眾所喜歡，並了解到它的價值。

1943年他和美國著名劇作家尤金‧歐尼爾（Eugene O'Neill）的女兒締結第四次婚姻，這次婚姻十分美滿，一直持續到他去世。1947年他主演了《華杜先生》（Monsieur Verdoux），這部影片和其他影片同樣具有強烈的人道關懷。但即使他強烈指責納粹希特勒，竟也惹怒了美國當局。1952年正是美國麥卡錫主義盛行的年代，當他前往英國參加《舞台春秋》（Limelight）的首映，在途中的大西洋輪船上就傳來美國禁止他上岸的消息。

於是他移居到瑞士，在瑞士他也沒有停止工作，於1957年拍攝了諷刺美國麥卡錫主義的影片《紐約王》（A King in New York）。1962年接受牛津大學頒贈的榮譽學位。1967年，他拍攝了最後一部影片《香港女伯爵》（A Countess from Hong Kong）。1972年因「對本世紀的電影有不可估量的貢獻」，而再次獲得奧斯卡榮譽獎，這才使他重返好萊塢，踏上了美國的土地。

1975年，英國女王授予他爵士封號，甚至對他說：「你所有的電影我都看過，它們太棒了。」這讓卓別林十分激動。兩年後，他在瑞士的家中去世。

12 Fritz Lang

弗烈茲‧朗

(1890-1976)

　　弗烈茲‧朗用「愛」、「死神」
等關鍵字描述當時德國社會的慌
亂、瘋狂氣氛。對愛的渴望，對死
亡恐懼的渲染，對詭異事物的描
述，都以負片的形式講述著確鑿
的現實。弗烈茲‧朗和穆瑙的相
互映襯，構成德國表現主義電影
的刀鋒兩面。

　　弗烈茲‧朗是德國默片時代的電影大師，也是
德國百年來最重要的導演之一。他出生於維也納，
死於洛杉磯。在他少年時代，曾經立志當畫家，在
維也納和慕尼黑上大學期間，學的是建築和美術。

　　很快，歐洲燃起戰火。第一次世界大戰爆發，
他不得不應召入伍，參加戰爭，並在戰鬥中負傷。
退役後無法繼續從事自己喜愛的建築，出於謀生需
要，他進入一家製片公司工作，開始寫劇本，結果
被當時德國的幾位導演拍成電影，這使他對於執導

電影產生了濃厚興趣。

1919年，他自編自導了第一部電影《混血兒》（The Half-Caste），這是一部愛情片，但是以兩個戀人的悲劇結尾。同年他導演了《蝴蝶夫人》（Madame Butterfly），同樣是愛情題材的作品。1920年，他推出了影片《蜘蛛》（Spinnen）上下集，獲得了很大的成功。這部電影的編劇是他的妻子哈波（Thea von Harbou），他們倆是一對絕佳的夥伴，此後一直到1933年，他的電影編劇都是他的妻子。

因為當時要拍攝《蜘蛛》下集，所以他把後來成為電影史上的傑作《卡里加利博士的小屋》的拍攝工作讓給了另一位德國表現主義大師羅伯・維納執導，結果十分成功。德國當時是表現主義的天下，因為第一次世界大戰後，德國瀰漫著反思的氣氛。在這個思潮下，湧現了大批表現主義作家、導演和藝術家，而弗烈茲・朗也是其中之一。

1921年，他執導了傑作《命運》（Destiny），是一位少女為了讓自己死去的戀人復活而和死神打交道的故事，少女最後以自己的生命換回戀人的生命，卻也沒有成功。弗烈茲・朗充分運用了光影的造型效果，使無聲片獲得了「勝似有聲」的藝術效果。壓迫感的仰射光、陰森的暗光、搖曳如脆弱生命的燭光，都使畫面朝著抽象、怪異的方向發展。布紐爾（Luis Bunuel）說：「弗烈茲・朗的《命運》打開了我的眼界，使我看到了電影詩一般的表達力……」。本片是他在電影藝術上的一次突破，因而在德國電影史上佔有一席之地。

次年，他執導了電影《賭徒》（Dr. Mabuse: The Gambler），這部電影的表現主義特徵較弱，像一部寫實主義作品，描繪了德國在第一次世界大戰後的現實，表現了他的政治態度和關心社會的姿態。

1927年弗烈茲・朗的《大都會》（Metropolis）以高超的預知力，為上個世紀的人們描述了21世紀的可怕景象：機器生產帶來的異化、克隆人帶來無法解決的矛盾，今天看來仍舊使我們震驚。這部影片帶有表現主義和科幻色彩，描繪出一個虛構的大都市，呈現未來的科技世界，但這個世界將會導致人類走向毀滅。這是他最重要的作品，也

弗烈茲・朗

是德國影史上最重要的電影之一。

1928年，他成立了一家製片公司，拍攝電影《諜海英魂》（The Spy）和《月裡嫦娥》（Girl in the Moon）。這時有聲電影開始出現，1931年他拍攝了一部有聲恐怖電影《殺手》（M - eine Stadt sucht einen Moerder），敘述一個精神病人殘害兒童的故事，他在片中出色地運用聲音和畫面結合的手法，把氣氛渲染得十分成功，他以表現主義手法反映了德國在社會矛盾尖銳的時刻，德國民眾憤怒和絕望的精神狀態。這部影片帶給他的聲譽甚至超過《大都會》，其中藝術化的敘事手法使該片成為「電影學研究」的必修課。

1932年，這時正是德國納粹興起的時候，他拍攝了《馬布斯博士的遺囑》（The Last Will of Dr. Mabuse），因為內容惹惱了納粹，而被禁演。

這時，有良知的藝術家在德國的處境都十分艱難，納粹要他擔任政府的電影官員，他不願從命，於是1933年和妻子被迫離開德國，前往法國。在法國流亡期間，他仍繼續拍電影，但是迴響並不熱烈。

你不可不知道的

13 | Ernst Lubitsch

恩斯特・劉別謙

（1892-1947）

　　恩斯特・劉別謙一生共拍了近五十部電影，他曾說：「我唯一迷戀的就是從事『那種』工作——拍電影。」

　　劉別謙是活躍於二、三〇年代的大師級導演。1999年，美國國會圖書館電影收藏處第四次宣佈收藏劉別謙的作品，這些影片是《禁入的樂園》（Forbidden Paradise）、《妮諾奇嘉》（Ninotchka）、《生死問題》（to be or not to be）、《街角的商店》（The Shop Around The Corner）。美國國會圖書館電影收藏處的收藏宗旨是「在文化、歷史或美學上有重要意義的電影」，可見劉別謙雖然已走了半個世紀，但他的重要性仍舊不容忽視。

　　他1892年出生於德國柏林，剛開始是一位話劇演員。22歲時就開始擔任導演，他可說是有聲電影

喜劇片的開山大師。在電影從無聲向有聲過度的時期，卓別林也是一位突出的代表。但卓別林似乎更代表無聲電影時代的喜劇片。這時的喜劇片由於沒有聲音，所以演員的表演都較爲誇張、表情離奇，只有這樣才能讓觀衆知道劇情的可笑之處。所以，卓別林更代表無聲電影的喜劇風格。

電影的聲音技術問世後，喜劇片的風格就相應地有些改變，這一點明顯表現在劉別謙的電影中。這時誇張的動作和表情已經讓位給含蓄的細節，由於可以聽到對白，語言的幽默變得十分重要，這兩項變化在劉別謙的影片裡都有體現。劉別謙開創了一種機智幽默，但又十分優雅含蓄的喜劇片風格，從而帶給喜劇片一種嶄新的面貌。

一些影評家對劉別謙當時的喜劇片風格進行了歸納，提出所謂「劉別謙風格」，指他的影片中有著十分微妙的幽默和可見的智慧，他將各種奇思妙想都在簡短的鏡頭中呈現，並直接表現影片主角的性格和影片的含義。

劉別謙早期在德國拍電影，他也是早期德國表現主義電影思潮的見證人，但是他與他們擦肩而過，並沒有成爲表現主義電影的一員。當時他就已開始喜劇片的探索，拍攝了很多歷史題材的喜劇片。像《牡蠣公主》（The Oyster Princess）和《杜巴萊夫人》（Madame DuBarry），都是這時期的影片。

在這些以歐洲歷史拍攝的影片中，他並沒有以歷史眞實來架構電影，而是加了很多虛構的噱頭和細節，使電影更加好看也更具商業性。因此他也受到批評，論者認爲他拍的根本不是歷史電影。但這些電影卻在美國反應熱烈。

1922年劉別謙到了美國，這時好萊塢正是發展得如火如荼，劉別謙也彷彿打開了視野，拍攝題材更加廣泛。此後的二十幾年，他以社會諷刺劇、輕鬆喜劇和歌舞喜劇大幅拓展了喜劇片的內容和表現形式。他在好萊塢的時期也是他佳作頻仍的時期，因此聲名大噪，在當時人們眼中，他和卓別林以及美國電影之父格里菲斯齊名。

劉別謙對電影史的另一項貢獻是在拍攝時採用聲畫分離技術，多年後丹麥導演拉斯・馮・提爾（Lars Von Trier）再次強調了同步錄音，但他們的意義卻不相同。劉別謙當時使用聲畫分離的技術來拍攝喜劇片。尤其是拍攝歌舞片特別合適，這樣以事後配音的方法就可以不用擔心拍攝現場的聲音品質，同時也使演員的表演更加輕鬆自然，這個方法自他發明後一直沿用了幾十年。

劉別謙在1939年以《妮諾奇嘉》獲得奧斯卡最佳導演，這是一部描述蘇聯特務在巴黎的花花世界裡迷失的故事。1943年他因為執導《天長地久》（Heaven Can Wait）再次獲得奧斯卡最佳導演，這是一部探討道德善惡的影片。1947年他獲得了奧斯卡終生成就獎，以表彰他對電影做出的傑出貢獻。

他的同時期大師級導演對他的評價很高，希區考克說他是「一個純粹為電影而生的人」，卓別林表示「他能以一種高雅的方式來表達性的優美和幽默，我尚未見過其他人做到這一點。」奧森・威爾斯（Orson Welles）說，「劉別謙是個巨人，他的才能和獨創性令人驚歎。」在更多人眼中，劉別謙是一代電影宗師。

尚・雷諾

14 | # Jean Renoir

尚・雷諾

(1894-1979)

　　尚・雷諾是狂亂的資本主義社會裡的天眞漢，他以孩童般的目光發現其中人們心照不宣的「遊戲規則」，但強大的壓力使他又閉上了張大的嘴巴。遊戲仍要繼續，規則不容打破。

　　尚・雷諾是印象派畫家雷諾瓦的次子，1894年9月15日生於巴黎。他的童年深受表姨的影響，她帶他接觸了木偶戲和通俗喜劇。1912年中學畢業，1914年服兵役，任騎兵中士。第一次世界大戰爆發時升任少尉，不久右腿負傷退役。

　　後來他曾學習過陶瓷工藝，和其父一樣，有在瓷器上作畫的經驗，明麗的色彩感在他的電影中清晰呈現。1924年，他執導了第一部電影《水上姑娘》（Catherine），寫一個水手女兒，在父親亡故後的種種不幸。尚・雷諾繼承父親印象派的光影原則，摒

棄當時劇情片棚內拍攝爲主的特點，幾乎全部在外景實地拍攝。大自
然中的陽光海水，在鏡頭前形成眩目光彩，這是一部活動的「印象畫
派」作品。女主角的夢境採用快速攝影和多次曝光的方法，技法上的
各種嘗試使這部片子在當時被視爲實驗之作。

　　尚・雷諾在其作品中發現了勞動階層生活的動人之處，他拋開父
親關注的「遊艇」、「舞會」和「客廳裡的慵懶場景」，把攝影機對準
貧苦的人。1926年根據左拉的小說《娜娜》（Nana）改編的同名作
品，揉和了文學的自然主義和繪畫的印象主義風格。這部作品被認爲
是他默片時代的代表作。

　　1928年，尚・雷諾執導了《賣火柴的女孩》（The Little Match
Girl），他把其父雷諾瓦筆下泛著絨毛的錦衣華服，變成了自己鏡頭
前的破衣爛衫。他以自己的第一部有聲片《墮胎》（On purge bébé）
和《娼婦》（The Bitch）進一步揭露巴黎底層人生活的普遍貧困，難
以掩飾的頹廢氛圍漂浮在影片中。

　　尚・雷諾早期的影片顯示出一絲不苟的創作態度，他慢工出細活
的創作期令許多製片人敬而遠之。他把從父親那裡繼承來的遺產投入
了電影公司，但卻難以與微薄的票房收入相抵，他首次創辦的電影公
司最終倒閉。30年代他再次創辦自己的電影公司——「法國新版影業
公司」，結果又被高成本的電影《遊戲規則》（The Rules of the Game）
拖垮。

　　尚・雷諾把家族對藝術的瘋狂熱情從畫布轉移到了底片。他對新
生的電影藝術投入極大的熱忱，他把電影的發明和印刷術相提並論，
認爲「電影是一種新的印刷術，它是人們借助知識徹底改造世界的一
種手段。盧米埃兄弟是另一個古騰堡（Johann Gutenberg），他的發明
有著翻天覆地的影響力，與用書籍傳播思想的效果不相上下」。尚・
雷諾說：「電影是我們時代的王者。」

　　1935年法國人民陣線運動高漲，尚・雷諾把重點進一步轉移到社
會底層的無產階級身上，1935年拍攝《蘭基先生的罪行》（The Crime

of Monsieur Lange），被認為是一部同情和鼓吹無產階級革命的影片。但現實的壓力又使他由激進、憤怒轉而悲觀、頹喪。尚·雷諾以藝術家的敏感和脆弱抵擋各方的壓力和責難。1937年，他拍出了《大幻影》（The Grand Illusion），站在人道立場上描寫一位戰時德軍收容法國戰俘的故事。影片表現出強烈的反戰和反資產階級情緒，但一切矛盾在最終卻是博愛的調和。1938年的《馬賽曲》（La Marseillaise）從人本精神出發，再現法國大革命的面貌，主題與《大幻影》相呼應。《大幻影》是一部人道精神的史詩，這部電影入圍當年奧斯卡，結果卻大敗而歸。尚·雷諾說：「好萊塢之所以對好電影關上大門，是因為他們討厭天才。」

1938年，根據左拉的小說改編的《衣冠禽獸》（The Human Beast）帶有更濃的悲劇色彩。1939年耗資龐大的《遊戲規則》是尚·雷諾留給電影史的不朽之作。飛行員安德烈創造了飛越大西洋的飛行記錄，他帶著欣喜和惆悵去找自己仰慕的侯爵夫人克莉斯汀娜。安德烈的好友奧克達夫看出朋友的心事，設法讓侯爵邀請安德烈來侯爵的莊園做客，侯爵的宴會堂皇舉行，然而端莊的禮服掩不住七情六欲在內心所引起的騷動，偷情、私奔、嫉妒、誘拐……然後一聲槍響，安德烈倒在荒謬的槍口之下。誰都知道這中間曲折複雜的糾葛纏繞，但大家都接受了侯爵對於諸事一言以蔽之的偽飾說法，一切又恢復了平靜。

尚·雷諾說，他「想拍一部喜劇片，而又要講一段悲慘故事，結果就拍出了這樣一部有多重含義的影片」。影片描述了一個異化的社

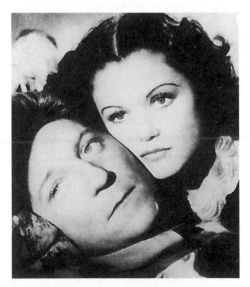

《衣冠禽獸》劇照

會：謊言是人際關係的基礎，欺騙是事物運行的基本法則，「保住面子」是所有人心照不宣的遊戲規則。安德烈的悲劇在於他的清醒和真誠，他認識到這遊戲規則的荒唐虛偽，但他仍心存希望。他天真地以為只要把心愛的人帶出那規則之外，就可以有遠遁世外桃園。尚‧雷諾用飛行員這樣的身份來隱喻茹里歐安德烈的精神狀態，用他最終的慘敗來說明人世規則無可逃遁。尚‧雷諾借奧克達夫的口說道：「我們生活在一個人人撒謊的時代；製藥廠的廣告、政府的公告，廣播、電影、報刊全都謊話連篇。像咱們這樣的小人物，豈能不跟著撒謊呢？」

安德烈和奧克達夫是作者意欲表達的兩種思想，奧克達夫以軟弱和退讓維護了社會的面子，保持了「遊戲規則」，因而得以裝瘋賣傻地苟活，而安德烈以硬碰硬，莽撞前行，結果被封閉堅硬的社會所吞噬。影片如「皇帝的新衣」裡那個天真孩童一樣，指出了赤裸事實的醜態，引起人們的恐慌和憤怒，影片被評為「傷風敗俗」而被禁映。

尚‧雷諾把人們對待這部作品的態度歸咎於自己的坦率。他說：「我們大家都受騙上當，被人愚弄。我有幸從青年時代就學會識破騙局。在《遊戲規則》中，我把我的發現告訴觀眾，但他們不喜歡。因為這麼一來他們就不能舒舒服服地自以為是了。」

多年後，尚‧雷諾在哈佛大學放映這部作品，學生們對之報以熱烈的歡呼。從此以後，這部片的名聲越來越響亮，被稱為世界十大著名電影之一。尚‧雷諾說：「在1939年被認為是侮辱人的東西，現在成了先見之明。」《遊戲規則》在藝術上也是一部精心之作。長鏡頭、大景深的充分運用，使畫面的敘事功能呈現出多線索、多層次的合聲效果。他讓同一個景深鏡頭的前景和後景同時展開平行動作，產生戲劇性的對照，卻在同一鏡頭內形成。洗煉、簡潔的運鏡、調度，使此片帶有客觀呈現的冷靜和包容，觀眾自己需要主動選擇自己看到的內容。喜劇、鬧劇與悲劇在平行交叉著進行，高潮處的轉折又使整篇顯出一種詩情。《遊戲規則》構成了尚‧雷諾在靈魂深處的自述，

這似乎是他高踞藝術高峰為自己晚年所唱出的一首輓歌。

《遊戲規則》的現實遭遇使尚·雷諾受到了和影片主角同樣尷尬的境遇，以致於他決定，要麼不再拍電影，要麼離開法國。

尚·雷諾於1941年流亡美國，拍了《吾土吾民》（This Land Is Mine）、《南方人》（The Southerner）、《女僕日記》（The Diary of a Chambermaid）等作品，但當年作品中潛藏的刀鋒已被時間和美國文化蝕磨殆盡。

1955年尚·雷諾重返歐洲，先到義大利導演舞台劇，又回法國拍攝《法國康康舞》（French Cancan），故事發生的背景是巴黎蒙馬特區。片中那位一心把粗俗奔放的民間傳統康康舞帶入藝術殿堂的老人，就是尚·雷諾自己的化身。影片結束後，老人苦心經營的康康舞終於在新落成的大廳裡受到觀眾熱烈的歡迎。而老人則獨自坐在空蕩蕩的後台，隨著節奏，輕打節拍。夕陽晚照的溫暖也許正是尚·雷諾自己的心境寫照，導演如同上了年紀的哈姆雷特，年輕的激憤已化作老人的溫和、寬恤和平靜。

1951年，尚·雷諾到印度拍攝《河流》（The River），以甘地河為背景，表現印度悠久的歷史、自然和生活。1962年，他完成了最後一部作品《逃兵》（The Elusive Corporal），以此為自己的導演生涯劃下了安詳的句點。尚·雷諾在晚年趕上了法國的「新浪潮」，雖然他並未在其中有更前衛的作品問世，但作為先驅，他的營養滋潤著年輕的下一代。楚浮、高達等人都不斷在作品中毫不遲疑地插入尚·雷諾的電影片斷，以此向這位「一生只拍一部電影」的前輩致敬。

尚·雷諾在自己的傳記中謙遜地說：「我們今天之所以是我們，並不取決於我們自己，而取決於我們成長過程中周圍的種種因素。使我成為今天的我的環境是電影，我是一個電影公民。」他在書的扉頁題辭中寫道：「謹將本書獻給觀眾稱之為新浪潮的導演們。他們的思慮也是我的思慮。」

1979年2月12日，尚·雷諾病逝，法國政府為他舉行了國葬。

15 | John Ford

約翰・福特

(1895-1973)

　　愛爾蘭裔的約翰・福特
是美國西部片大師，也是
一位傳奇人物。在他長達
50年的好萊塢生涯中，他
曾4次獲得美國奧斯卡最
佳導演獎，在二次大戰結束時，還是以少將軍銜
退役的電影人。

　　他在18歲中學畢業以後，就跑到好萊塢找他當
導演的哥哥法蘭西斯，從此開始了他的電影生涯。
一開始在環球電影公司打雜，擔任佈景員，還在格
里菲斯導演的影片《國家的誕生》（The Birth of a
Nation）中當過演員，後來協助他哥哥做助理導
演，拍攝一部系列電影，累積了一些當導演的經
驗。

　　就在哥哥執導的這個系列西部片中，他因導演
其中一個「牧童落馬」的鏡頭而被製片老闆看中，
從此開始獨立執導電影。

　　1917年，他導演處女作《颶風》（The Tornado），然後接連執導了近30部的西部片，大部分影片的主演都是當時西部片紅星哈利·凱利（Harry Carey）。1924年，他才29歲，就執導了他的成名作《鐵騎》（The Iron Horse），這是規模和場景都十分宏大、氣勢磅礴的影片，是他默片時代的代表作。這部電影以美國修築東西橫貫鐵路為背景，描繪美國西部蠻荒的優美景色。他把攝影機的運動在拍攝中運用得淋漓盡致，從而使《鐵騎》成了早期西部片的代表作。

　　1935年，他拍攝了《革命叛徒》（The Informer），這部電影讓他拿到了第一座奧斯卡最佳導演獎。影片講的是愛爾蘭人抵抗英國的故事，一個出賣愛爾蘭人的叛徒最終受到了懲罰。值得一提的是，約翰·福特只用了18天，就拍完這部影片。

　　1939年，他拍攝出畢生的代表作《驛馬車》（Stagecoach），這是載入電影史的西部片代表作，影片的故事取材於法國作家莫泊桑的短篇小說《脂肪球》，但是故事的背景卻移到了美國西部的蠻荒之中。一輛載著妓女、銀行家和逃犯的驛車不斷穿越西部荒原，一路上受到了印第安人的襲擊，緊張的追逐和後來在小鎮上的決鬥，十分扣人心弦的情節與美國西部的壯麗山河，加上強大的演員陣容，從而拍出了西部片的劃時代經典。

　　隨後他又拍了《少年林肯》（Young Mr. Lincoln），這部影片對美國總統林肯的少年時代進行刻劃，揭示林肯的成長同時也是美國的成長歷程。

　　1940年他導演了兩部電影《怒火之花》（The Grapes of Wrath）和《歸鄉路迢迢》（The Long Voyage Home），其中《怒火之花》是根據美國獲得諾貝爾文學獎的作家斯坦貝克（John Steinbeck）的作品《憤怒的葡萄》（The Grapes of Wrath）改編而成，這是描繪美國大蕭條時代下層民眾艱辛的劇情片，為約翰·福特拿到了第二座奧斯卡小金人。

　　緊接著，第二年他又拍攝《翡翠谷》（How Green Was My

Valley），這是一部以礦工生活為題材的影片，在英國威爾斯的礦區拍攝而成，為約翰·福特拿下第三座奧斯卡獎。這時他的電影生涯達到了巔峰。

很快，美國捲入了第二次世界大戰，他因長期為美國海軍秘密工作，這時被任命為海軍戰略情報局少校、攝影處處長，指揮拍攝戰地紀錄片，尤其是參加了對日本的海戰「中途島大戰」，拍攝了有很高價值的同名紀錄片。

因此，當他在戰爭結束從戰場上退役時，已經是少將了。可能電影史上當過將軍的導演是絕無僅有的，約翰·福特這樣的傳奇人物僅此一家。

然後他又重返好萊塢，繼續拍攝西部片。1946年拍攝《俠骨柔情》（My Darling Clementine），這部影片成了西部片的新經典，片中有個馬棚決鬥的場景被後來的很多電影模仿。此後，他又以邊疆騎兵隊為題材，拍攝了有著濃郁浪漫色彩的西部片「騎兵三部曲」，拓展了西部片的疆域。1952年執導《蓬門今始為君開》（The Quiet Man）使他第四次獲得奧斯卡獎，這簡直是個奇蹟，說明了整個好萊塢對他的欣賞和熱愛。

1956年，61歲的約翰·福特執導了此生的最佳代表作《搜索者》（The Searchers），這部影片是大師的收山之作，他塑造了一個與他過去的西部片英雄不一樣的、內心充滿了矛盾的人物。主角找回了被印第安人搶走的侄女，但是現在他必須接受她已經成了一個印第安婦女的事實。這仍舊是關於美國荒原的禮讚，只是人物的感情更加複雜了。

1966年他執導了最後一部電影《七婦人》（7 Women）之後，就宣佈息影，1973年因癌症去世。

約翰·福特屬於十分罕見的能不斷超越自己的電影大師，同時他也使西部片獲得了再生和永恆的生命。

16 Dziga Vertov

吉加・維爾托夫
（1896-1954）

「電影眼派」的領袖吉加・維爾托夫，以充滿青春熱情的創造力，在電影發明的早期，爲開掘攝影機的表現潛能做出了意義深遠的努力。活力和創造力，不僅表現在他《帶攝影機的人》（The Man with a Movie Camera）等影像作品裡，也漾溢在他一系列宣言和理論表述中。他曾經這樣寫道：「我是電影眼。我這條路，引向一種對世界的新鮮感受，我以新方法來闡釋你所不認識的世界。」

維爾托夫1896年生於比亞維斯托克（今屬波蘭），曾就讀軍樂學校、精神病醫學院和莫斯科大學。他最初是未來派作曲家，曾寫過名爲《聽覺實驗室》的曲子。1918年開始在莫斯科電影委員會新聞電影部門工作，曾參與最早的蘇聯新聞影片《新

聞週報》的剪輯工作。1919年起，他領導一個電影工作小組在國內的戰場上拍攝新聞記錄片，並從事宣傳工作。在工作當中，他不斷探索新的拍攝法和剪接法，以挖掘隱藏在社會生活中的眞實。1921年，他組織「電影眼派」，多次發表宣言，撰寫理論文章，以激昂情緒爲「攝影機─眼睛」所看到的新世界歡呼讚頌。

　　他要宣告過去的影片都已死亡，認爲在這些作品中，攝影機仍處於可憐的奴隸狀態，屈從於不完美的、目光短淺的肉眼。他提出的口號是「解放攝影機」。他們自稱爲「電影眼睛人」。他們的出發點是：「把攝影機當成比肉眼更完美的電影眼睛來使用，以探索充斥空間的那些混沌的視覺影象。」他們的目的是：「通過電影對世界進行感性的探索。」維爾托夫和他的「電影眼派」的同仁們，對攝影機的發明在延展人的感知力方面給予高度期許，他們認爲肉眼因其構造和在人體的位置等侷限，無法達到攝影機

> 「我是電影眼。我這條路，引向一種對世界的新鮮感受，我以新方法來闡釋你所不認識的世界。」　　　　　　──維爾托夫

那樣靈活自如的觀點。他們認爲「電影眼睛是完美的，它能感受更多、更好的東西」。

　　維爾托夫認爲，到目前爲止的電影作品都是在玷污攝影機，我們強迫它複製我們肉眼看見的一切。而且複製得越精細，就越被認爲是佳作。「從今天開始，我們要解放攝影機，讓它反其道而行之──遠離複製」。

　　他認爲攝影機擁有自己的時空向度，「它的力量和潛能正向著自我肯定的巔峰發展。」攝影機因其機械構造的特殊性可以把物體的時間流程和空間構成自由改變，而「電影眼派」正準備一個體系，一個有意製造改變的體系，讓肉眼看似失常的影像來探索和重組客觀世界。

吉加‧維爾托夫

維爾托夫用第一人稱這樣表述：「我是電影眼，我將自己從人類的靜止狀態中解放出來，我將處於永恆的運動中，我接近，然後又離開物體，我在物體下爬行，又攀登物體之上。我和奔馬一起疾馳，全速衝入人群，我越過奔跑的士兵，我仰面躍下，又和飛機一起上昇，我隨著飛翔的物體一起奔馳和飛翔。現在，我，這架攝影機，撲進了它們的河流，在運動的混沌中左右逢源，記錄運動，從最複雜的組合開始……我可以把宇宙中任何動點組合在一起，至於我在哪兒記錄這些動點，就不言可喻了。」鮮活生動的語言背後，是發現和創造的喜悅，維爾托夫在攝影機中重新發現了新的宇宙。

他認為攝影機是向人類有史以來的「肉眼觀看史」發出挑戰，而電影的剪輯，則靠新的組織方法首次發現生活結構被忽略和遮蔽的瞬間。他的作品《帶攝影機的人》就是一部沒有攝影棚、沒有演員、沒有佈景、沒有劇本、沒有字幕的純影像作品，它與戲劇和文學徹底分家，因為先前的電影發展已為這一步做好了準備。

《帶攝影機的人》用類似頑童的好奇精神，上下翻飛地嘗試著攝影機的各種可能性：疊化、分割鏡頭、抽格、慢速攝影、倒放……在遊戲的心態下進行剪接：改變節奏、不對稱對剪……這部電影在當時引起公開辯論，有人說，這是一種視覺音樂的實驗，是一場視覺音樂會，也有人說它是一種蒙太奇的高等數學，也有人說這不是生活的「本來面目」，而只是他們──攝影者及剪輯者「心目中的生活」。

以維爾托夫為核心的「電影眼睛人」運用捕捉生活瞬間的「即拍」手法，用隱藏攝影機拍下了勞動者坦然的笑容和街頭女子美麗沉思的眼睛。他們發表「電影眼睛人：一場革命」的宣言，「加速、顯微、逆動、靜物」等各種被人們指責為異常的、故弄玄虛的手法，在他們看來正是攝影機充分展現自己能力的正常方法。他們給「電影眼」的定義公式：電影眼＝電影視覺（我通過攝影機看）＋電影寫作（我用攝影機在電影底片上書寫）＋電影組織（我剪接）。

維爾托夫繼而提出了「無線電眼」的概念，他希望無線電眼可以

消除人們之間的距離，可以使全世界的人不但有機會相互看見，同時也能相互聽見。

　　愛迪生、盧米埃兄弟對電影進行了發明和第一重發現，而維爾托夫及其後來者對電影又進行了第二重第三重的發現。維爾托夫的觀點深深影響了後人，高達在巴黎還將自己參加的組織命名為「吉加・維爾托夫小組」。

　　既然有文字形態的《眞理報》，那麼就該有影像形態的《眞理報》。維爾托夫領導他的朋友製作了《電影眞理報》（Kino-Pravda），並在其中大膽嘗試了聲音的功能。他們的作品被稱為「眞理電影」。

　　維爾托夫的作品除了「電影眼派」時期的《電影眞理報》和《電影眼》（Kino-Eye - Life Caught Unawares）等紀錄片之外，還有《前進吧！蘇維埃》（Forward, Soviet !），《在世界六分之一的土地上》（A Sixth of the World）、《第十一年》（The Eleventh Year）、《頓巴斯交響曲》（The Symphony of the Don Basin）、《關於列寧的三支歌曲》（Three Songs About Lenin）、《搖籃曲》（Lullaby）等。

　　維爾托夫原名傑尼斯・阿爾卡基耶維奇・考夫曼，於1954年2月12日在莫斯科逝世。

17 **Howard Hawks**

霍華・霍克斯

(1896-1977)

他的電影的最大特點就是他喜
歡在片中探討男人間的友情和關
係，以及男性間的衝突。

霍華・霍克斯是二十世紀
三、四〇年代好萊塢鼎盛期的傑
出導演。他可說是個電影類型片
的大師，在他幾十年的導演生
涯中，幾乎嘗試過各種類型片，有著極強的適應
力，在好萊塢高手如林的環境中獨樹一幟，用鮮明
的個性拍攝了大量影片，而且都有不俗的表現。

一般對電影導演有三個層次的評價。最好的當
然是大師級，他們把電影作為他們表達思想、觀念
和情感的工具，完全把電影當作自己和世界溝通的
媒介，這一類人不屈於任何的電影規則，而是遊刃
有餘地把電影規則玩弄於股掌之上，並通過影像創
造出一個獨立、自足的藝術世界，這一類導演被稱
做是「作家導演」。

　　第二類導演是可以純熟地掌握電影的拍攝技巧，善於反映市場和時代的風尚，屬於卓越的匠人，他們在向時代妥協的同時，也可以把自己的才能在規則之內發揮得淋漓盡致。這一類人屬於藝匠。

　　至於最差的導演，就是那種完全沒有創造性，沒有個性，人家要什麼就拍什麼的人。

　　這三類導演形成了一個金字塔結構，第一類人很少，電影發展至今，這類的電影大師屈指可數。屬於藝匠的導演就相對多一些。至於第三類導演則遍地皆是。從這觀點來看，霍華‧霍克斯也屬於藝匠這一層次的導演。

　　當然，當一個卓越的藝匠已經相當困難了。霍華‧霍克斯的成功之路也是充滿坎坷。他出生於美國印第安那州，在紐約康乃爾大學就讀時，就在放暑假時到美國西岸的好萊塢打工，那時可能就已決定了自己一生的走向：當一個電影導演。1918年他加入空軍，擔任空軍教官。第一次世界大戰結束後，他在一個飛機製造廠工作，但他這時發現自己還是放不下電影夢，就又回到好萊塢，先在派拉蒙公司作助理導演、編輯、剪接，1922年被聘為編劇。在隨後幾年裡，派拉蒙公司出品的電影劇本都經過他的挑選。他還在拍攝現場擔任製片，對電影的生產流程十分熟悉。

　　為了能夠擔任導演，他把自己的劇本《光榮之路》（The Road to Glory）賣給福斯公司，條件是由他執導這部影片，於是他終於走上了他夢寐以求的導演之路。在他拍攝的電影當中，讓人們熟悉難忘的有警匪片《疤面人》（Scarface），偵探片《夜長夢多》（The Big Sleep），西部片《紅河》（Red River）、《赤膽屠龍》（Rio Bravo），喜劇片《育嬰奇談》（Bring up baby），歌舞片《紳士愛美人》（Gentlemen Prefer Blondes），戰爭片《梟巢喋血戰》（The Maltese Falcon）等等，這些各種類型的影片被霍華‧霍克斯遊刃有餘地拍攝成功，並載入了電影史，深深地根植於我們的記憶中。

　　他的電影的最大特點就是他喜歡在片中探討男人間的友情和關

係，以及男性間的衝突。在他的電影中，當時傑出的演員約翰・韋恩等都有突出的表演。而他還在《紳士愛美人》中首次發現了瑪麗蓮・夢露的歌舞才能。而被稱爲「愛情女神」的巨星麗塔・海華絲（Rita Hayworth），也是在他的電影中脫穎而出，成爲了時代的寵兒和象徵。

儘管霍華・霍克斯是個電影類型片的大師，但他並沒有引領時代的電影潮流，他只是全力適應好萊塢的電影風格，把自己的卓越才能在好萊塢的遊戲規則中發揮得十分徹底，顯示出自己的電影天才。

在二十世紀三〇年代，法國導演對他的評價非常高，認爲他屬於「作家導演」之一，但隨著時間推移，人們對他的評價逐漸下降，而他在席捲全球的六〇年代藝術革命風潮之後，漸漸失去了影響力，逐漸退出了影壇。1975年，他獲得奧斯卡終生成就獎。1977年病逝。

今天的好萊塢，深受他影響的電影導演有昆汀・塔倫堤諾（Quentin Tar-anyino）、約翰・卡本特（John Carpenter）、布萊恩・迪帕瑪（Brian De Palma）等等，他們把霍華・霍克斯的電影元素繼續發揚光大。

18

Sergei Eisenstein

塞爾吉・愛森斯坦

(1898-1948)

愛森斯坦以其激動人心的革命性蒙太奇理論，投身於同樣激動人心的俄國大革命之中，他以藝術家的熱情，完成了將軍的一生。在美國訪問的愛森斯坦曾險被當局驅逐出境，因為他們認為愛森斯坦「比紅軍的一個師還危險！」

塞爾吉・愛森斯坦1898年1月23日生於拉脫維亞，父親是建築工程師，愛森斯坦也進入聖彼德堡土木工程學院求學，後轉入美術學校。蘇維埃社會主義革命浪潮湧來，激情澎湃的愛森斯坦放棄學業，參加紅軍。在前線參與構築防禦工事，同時致力於部隊文藝活動。後來他被派到劇團工作，擔任繪景師和佈景設計工作，不久成為導演，熱中於排

塞爾吉・愛森斯坦

演實驗劇場，把馬戲雜耍和音樂舞蹈摻雜進來，形成了豐富的舞台效果。愛森斯坦早年的劇場經驗，爲他後來接觸電影並使二者相互聯結和區別打下了基礎。

　　愛森斯坦最初拍攝的短片，借鑒了舞台劇的表現手法，1923年的《格魯莫夫的日記》（Glumov's Diary）等影片可以看到戲劇因素的明顯影響。但很快他就意識到傳統戲劇方式在電影中的侷限。電影作爲一種全新的藝術，應該有自己獨立的語法。

　　1925年他的第一部故事長片《罷工》（Strike）問世，愛森斯坦第一次使用「雜耍蒙太奇」的概念來闡述他在片中的表現手法。愛森斯坦發現了電影在自由時空轉換上和戲劇的不同，他發現電影的意義應該在不同的時空轉換間滋長。他需要革新、變化、要在陳舊的現實面前創造嶄新的想像空間。而這一切革命性的創新與變革，都在時代上和蘇維埃革命的要求一致。愛森斯坦找到了新舊之間的「關係」，他要在既有的事物上創造新紀元。

　　愛森斯坦認爲，將兩個獨立的鏡頭組接在一起時，其效果「不再是兩數之和，而是兩數之積」。而這種不同畫面組合剪接，從而產生新質的手法，就是電影的基本語法——蒙太奇。愛森斯坦認爲蒙太奇的精髓在於不同元素間的相互衝突。各種元素的相互衝突才構成眞正有力度的蒙太奇。愛森斯坦提出「雜耍蒙太奇」和「衝擊蒙太奇」的概念，他要在重新組合的藝術要素上產生有足夠衝擊力的意義。

　　愛森斯坦的蒙太奇理論背後是對於時間和空間的自由改變，憑藉蒙太奇的手法，電影可以比戲劇享有更大的組織時空的能力，可以產生與現實時空和戲劇時空不同的電影時空，藝術門類中的電影將爲人類精神領域貢獻從未有過的盛宴。也許正是看到電影在未來的巨大威力，列寧說：「在所有藝術中，電影對我們是最重要的。」作爲蒙太奇理論的奠基人和實踐者，愛森斯坦享有「現代電影之父」的美稱。

　　1925年，蘇聯中央執委會爲慶祝十月革命勝利20周年，指派愛森斯坦拍攝紀念影片《1905年》，這就是電影史上著名的《波坦金戰艦》

改變電影歷史的100位名人

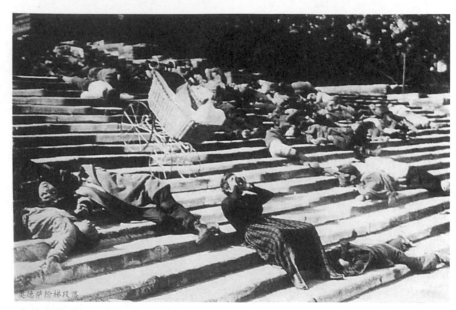

「奧德薩階梯」段落

（Battleship Potemkin）。影片揭露了沙皇統治俄羅斯的黑暗與罪惡，歌頌水兵的反抗精神。因爭奪食物而引起的犧牲激怒了水兵，他們把軍官拋下大海。戰艦升起紅旗開進奧德薩港，在港口處的120級台階上，受到數千名市民的熱烈歡迎。但是沙皇軍隊展開血腥屠殺，屠殺的高潮就是著名的「奧德薩階梯」一景。

　　在拍攝這一場景時，愛森斯坦充分發揮了「雜耍蒙太奇」的強烈敘事功能，實地外景代替了棚內的搭景拍攝，用數萬名群眾代替了個別明星。全景運動與特寫此起彼伏，革命性的節奏高潮迭起。為了突顯沙皇軍隊的殘忍和血腥屠殺，愛森斯坦將集體動作做了慢動作剪接，步伐整齊，刺刀向前的沙皇士兵、懷抱嬰兒的婦女、倒在血泊中的群眾、在階梯上無助滑落的嬰兒車，以及逃散時沒有雙腿的那個殘疾人……兩分鐘的鏡頭被延長成十分鐘，愛森斯坦以無數刺激人心的瞬間延展了人們的心理時間。

　　波坦金號戰艦用大炮予以還擊，三組大理石獅子由沉睡、蘇醒而怒吼的剪接把反擊沙皇暴行的群眾形象展現出來。1905年6月發生在這艘戰艦上的兵變，經由愛森斯坦的剪接而成爲藝術史乃至歷史本身的經典事件。影片在荷蘭放映後，一艘叫「七省號」的軍艦果眞發動了一場規模浩大的起義。卓別林讚譽這部片是「世界上最優秀的影片」，它成爲「世界十大經典影片之一」而被列進電影學院的教科書中，實在當之無愧。

　　據說希特勒的宣傳部長戈培爾（Paul Joseph Goebbels）對此片欽佩至極，要求德國電影界拍出類似的傑作，於是女導演里芬斯塔（Leni Riefenstahl）在《意志的勝利》（Victory of the Faith）中用同樣的蒙太奇手法把希特勒塑造爲神明。

　　鑑於現實的需要，愛森斯坦把藝術與宣傳結合起來。1927年拍攝的《十月》（October）和1929年拍攝的《總路線》（The General Line）就是藝術與現實的結合產物。《總路線》在幾經更刪後，改名爲《新與舊》（Old and New）獲准上映。這部電影被稱爲是愛森斯坦的里程碑。

　　愛森斯坦在微妙的政治壓力下去了好萊塢，在好萊塢，他想把德萊塞（Theodore Dreiser）的小說《美國的悲劇》（An American Tragedy）搬上銀幕，他甚至還想把馬克思的《資本論》拍成電影。但這些題材爲好萊塢所不容。他就去了墨西哥，在那裡拍了他的第一部有聲電影《墨西哥萬歲》（Que Viva Mexico），但因資金不足，停止拍攝，返回時美國禁止他再次入境，只好回到莫斯科。現實的壓力使他無法繼續拍片，直到1938年才又拍攝了他的第一部古裝片《亞歷山大・涅夫斯基》（Alexander Nevsky）。這部作品進一步實驗關於視聽蒙太奇和交響對位的想法，他和作曲家普羅高菲夫的完美合作爲作品增色不少。

　　《伊凡第一部》（Ivan the Terrible, Part One）的拍攝大獲好評，愛森斯坦獲史達林獎。但第二部（Ivan the Terrible, Part Two，1946）

卻因有含沙射影之嫌遭到封殺，史達林猜疑他借伊凡之殘暴來諷喻自己，愛森斯坦被召到克里姆林宮受到警告。大概此行並不愉快，以致有人問起他生平最愉快的時刻，他說那是他出訪劍橋的日子，而不是在克里姆林宮接受史達林接見的時候。

愛森斯坦根據屠格涅夫（Ivan Sergeyevich Turgenev）小說改編的《處女地》（Virgin Field）還未完工便遭查禁，據已看過片斷的影評家說，那可能是愛森斯坦最好的作品，愛森斯坦因此犯了形式主義的錯誤而遭到批判。他被當時的政府視為「不安分的人」，1946年被批判為「形式主義者」。

當有人希望對即將開拍的電影提出建議時，愛森斯坦的第一句話是：「你的第一個鏡頭是什麼？」他希望把這個鏡頭拍成一個經典鏡頭，第二個鏡頭也該如此拍攝，直至全篇。愛森斯坦正是這樣以字斟句酌的方式來構建他的電影。

「現代電影之父」愛森斯坦1948年2月11日因心臟病發死於書桌前，第二天早上才被管家發現，得年50歲。根據史特勞烏赫的回憶錄，愛森斯坦在死前兩天給他看自己的拍片計畫，其中一頁用紅筆劃下一道直線。愛森斯坦開玩笑說：「這是我的心電圖。」

19 Joris Ivens
尤里斯・伊文思
(1898-1989)

伊文思是偉大的紀錄片導演，是記錄電影的一代宗師，也是一個偉大的人道主義者，他的足跡踏遍了全球各地，記錄了20世紀真實生動的歷史片斷。

他很早就十分喜歡電影，15歲時拍過一部短片，1927年在荷蘭和一些電影人創辦了荷蘭第一家電影俱樂部「電影聯盟」，開始了自己的電影生涯。

這個時期，正是歐洲前衛思潮興起的時期，各種文化思潮在電影方面也有波及，他在阿姆斯特丹和法國巴黎拍攝了一些前衛電影，像《對運動的研

究》（Studies in Movement）、《橋》（The Bridge）、《雨》（Rain）等，這些影片在表現手法上極具實驗性。

1930年是他觀念的轉捩點，這一年他應邀為荷蘭的建築工程拍攝紀錄片，拍攝了荷蘭人填海造地的紀錄片《須德海》（Zuiderzee），由此開始了他的紀錄片之路。他發現，紀錄片的優勢在於可以記錄創造歷史的人，而人是歷史真正的主導力量。1931年，他拍攝了反映工業化對於工人神經所造成傷害的《工業交響曲》（The Symphonie Industrielle），開始關注弱勢族群。

次年，他前往蘇聯，拍攝了反映蘇聯共產社會面貌的《英雄之歌》（Song of Heroes）。1933年，不知疲倦的他來到比利時的一處煤礦，拍攝了反映比利時博里納日煤礦工人大罷工的紀錄片《博里納日》（Misère au Borinage），為窮苦的煤礦工人請命。

1937年，西班牙內戰加劇，他和美國作家海明威一起到了西班牙，合作攝製了《西班牙的土地》（The Spanish Earth），為西班牙共和派發聲，爭取世界的道義聲援。1940年在美國拍攝了記錄片《權力和土地》（Power and the Land），為美國農村電氣化所帶來的問題而發言。

當日本全面侵略戰爭爆發以後，1939年伊文思又風塵僕僕來到中國，拍攝了中國人抗日的紀錄片《四億人民》（The 400 Million），這部影片對當時國民黨抗日和共產黨在延安的活動都有涉及，使世界瞭解發生在中國大陸上的日本人的侵略行為。

他對二次世界大戰前的緊張態勢十分敏銳，日本偷襲珍珠港事件之後不久，好萊塢的電影工作者法蘭克・卡普拉（Frank Capra）奉命製作紀錄影片，而伊文思則應邀製作其中的第一集《認識你的敵人：日本》。而《四億人民》中的許多片段則都被應用於《我們為何而戰》系列片中的《中國之戰》（1944）。由伊文思製作的《認識你的敵人：日本》後來因為美國國防部就日本天皇的態度相左而被禁映，但《我們為何而戰》系列片卻成為那一時期戰爭題材紀錄影片的集大成之

尤里斯・伊文思

作。

1946年，他來到印尼，拍攝了印尼碼頭工人拒絕爲荷蘭船隻裝載武器的紀錄片《印尼在呼喚》（Indonesia Calling），結果遭到荷蘭政府的責難，並禁止他回到荷蘭，這個禁令到1966年才解除。

1947到1952年，他的足跡主要在東歐各國，拍攝反映共產國家的紀錄片，這些影片有《最初的年代》（The First Years）、《和平一定在全世界勝利》（Peace Will Win）、《世界青年聯歡節》（Friendship Will Overcome）和《華沙、柏林、布拉格和平賽車》（Drive for Peace, Warsaw-Berlin-Prague）等等。

1954年，他把目光放在養育人類文明的大河上，拍攝了以密西西比河、長江、恒河、伏爾加河、尼羅河、亞馬遜河的紀錄片《激流之歌》（Song of the Rivers），記錄了生活在這些大河邊的人民和他們的文化，是十分重要、具有人類學價值的紀錄片。

1955年，他又在巴西、中國、法國、義大利和蘇聯五個國家奔波，之後他的足跡更遍佈法國、馬利、義大利、古巴、越南、柬埔寨等國家，拍攝了紀錄片《塞納河畔》（The Seine Meets Paris）、《明天在南圭拉》（Demain à Nanguila）、《古巴旅行日記》（Travel Notebook）和《天空、土地》（The Sky, the Earth）、《越南十七度線》（17th Parallel: Vietnam in War）、《人民和武器》（The People and Their Guns）等紀錄片，記錄了這些國家人民對美好生活的渴望。

之後的30年中，他先後十幾次來到中國，在1958年拍攝了反映中國人民生活的紀錄片《早春》（Letters From China）。1976年，他花了五年時間，拍攝完成一部710分鐘、12隻影片的《愚公移山》（How Yukong Moved the Mountains），這部影片全面記錄了中國發生的巨大變化，對當時發生的「文化大革命」進行了深入研究，被認爲是伊文思最成功的作品。

伊文思一生共拍了40多部紀錄片，他具有人類學者的深邃視野和人道主義的情懷，記錄了20世紀發生在地球上各個角落的歷史事件，

把紀錄片的功能發揮到極致,使紀錄片獲得了真正的生命。

　　伊文思在各國擁有很高的聲譽,他獲得法國坎城影展的大獎和義大利威尼斯影展的終身成就金獅獎,法國總統授予他騎士勳章,義大利總統授予他大軍官獎章,西班牙國王授予他藝術文化獎,英國倫敦皇家藝術學院授予他名譽博士學位。

20 | # Kenji Mizoguchi

溝口健二

(1898–1956)

　　小津安二郎和溝口健二並稱為日本民族電影的兩位大師，他們和後來的黑澤明共同構成了日本影壇三足鼎立的穩定格局。溝口健二以他源自日本文化的影像風格，深切關注婦女問題。隨著世界電影業的不斷發展，溝口健二「單鏡頭主義」的長鏡頭攝影風格和對女性身世命運的關懷之情，都對後來的電影產生重大影響。安哲羅普洛斯（Theo Angelo-polios）等許多導演都坦然承認溝口健二對於他們的影響，溝口健二的電影被高達稱為「完美的電影」。

　　1898年溝口健二生於日本東京，他的學歷不高，小學畢業後就開始工作，他從事過許多職業，還曾學習過繪畫，日本繪畫特有的民族風影響了溝口後來的影像構成。1920年他進入日活公司向島製

片廠擔任助導，由此踏入電影界。1923年執導處女作《愛情復甦日》，他導演的第五部影片《敗軍的歌曲悲慘》引起影壇關注。溝口早期的創作並不穩定，1923年的《霧港》被認爲是美國作家尤金·歐尼爾（Eugene O'Neill）《安娜·克莉斯蒂》（Anna Christie）的翻版，同時他還拍攝了一系列鬧劇，這一時期，他以每年10部作品的速度創作。到1934年共拍攝了50部無聲電影，但現今存世的只有3部拷貝。從1930年到1956年卒於京都，溝口健二共完成有聲電影38部。

1936年，溝口拍攝了表現底層婦女悲慘命運的《浪華悲歌》和《青樓姊妹》，1937年又拍攝了《愛峽怨》、《殘菊物語》。對日本女性的同情和關注使溝口得到了「日本女性導演」的稱號。在現實生活中溝口和女性也保持著緊密的關係，在溝口從影初期，他和藝妓百合子的情感風波曾在日本引起轟動，當年的《朝日新聞》、《電影》等大小媒體對百合子用刀刺傷溝口的事大肆渲染：「溝口健二被情婦捅了一刀！」、「百合子刺殺情人溝口健二！」、「京都血案，藝妓殺人！」

百合子是京都妓院裡的藝妓，溝口很喜歡她，每天拍完戲就到百合子那裡。血案發生後，百合子被捕，溝口並沒有告發她，百合子很快獲釋，並離開京都去了東京。溝口傷癒後，並沒有洗心革面，而是馬上去東京找他的百合子了。溝口說：「那天，從背上流下來的血，腥紅腥紅地染了一地，我一生都無法忘記那種紅色，苦難的、悲傷的，但是微弱地透著暖氣。」百合子給溝口背上留下一條淺紅色的傷疤，溝口和女人有了感同身受的傷痕。

1942年，溝口健二的古裝劇《元祿忠臣藏》形式莊嚴、製作華美，被稱爲「史詩」。1952年的《西鶴一代女》以畫卷和史詩形式在銀幕上呈現了日本歷史。該片獲得威尼斯影展最佳導演獎。1953年的《雨月物語》再次於威尼斯影展上獲得銀獅獎。影片以兩對夫婦在和平與戰亂年代的際遇來講述人生應珍惜樸素生活的道理，但其中貫穿的仍是對女性在亂世最先受難的主題。陶匠源十郎的妻子宮木被亂兵

殺死後葬於自家後院，源十郎妹妹在一心功名的丈夫離家後遭到散兵游勇強姦，然後淪為妓女。若狹身為女鬼，苦戀源十郎卻陰陽兩隔不能相遇，男人在慌亂中自保，根本無顧於女人的內心苦痛。溝口借女鬼母親之口，對男人發出這樣的質問：「為什麼男人有了錯誤可以，而女人卻不可以？」影片中的男人都無視女性的存在，要拋下身邊的女人去外面的世界追求功名財富，溝口似乎對男人這種建立在私心之上的野心進行了輕微的嘲諷。女人絕望地阻攔著男人愚蠢的離去：「每個男人都一樣嗎？」

《雨月物語》改編自帶有妖異、神秘、幽艷氣氛的作家上田秋成之作，作品畫面的日本特色和溝口特有的運鏡風格成為電影史上的珍珠。早年習畫的經驗使溝口健二將日本絹畫的散點透視法借用過來。攝影機橫移過一個個平行的空間，每個房間都有人在起居活動，畫面如同捲軸般鋪展開來。

安德烈・巴贊（Andre Bazin）的長鏡頭強調同一鏡頭應嚴守敘事空間的統一，且長鏡頭的敘事魅力也正在於統一空間的說服力。在溝口的長鏡頭裡則還有內部時空的流轉，當鏡頭從源十郎和若狹洗澡的場景盪開時，鏡頭已從此時此地搖向了彼時彼地。時空轉換在同一鏡頭內不動聲色地完成。溝口長鏡頭的內在流動帶有日本「能樂」空間敘事的民族特色，在時空自由描述上，鏡頭取得了更大的自由。這種同一鏡頭內的時空暗轉，在希臘導演安哲羅普洛斯的運用下，被發揮到最大限度，這才使他得以在短短兩小時內講述希臘數百年的歷史。

在《雨月物語》中，源十郎回到家

電影《曲馬團的女王》（1925）劇照

中，屋裡空空蕩蕩。「宮木，宮木」，他喊著妻子的名字穿堂過屋，攝影機始終以搖鏡跟拍，當他又出現在最初進門時的位置時，屋中已是灶火熊熊、飯香蒸騰，妻子宮木正在灶前往鍋底添柴，似乎渾然不知源十郎的到來……其實我們知道宮木已經遭難，被埋在屋後的庭院裡。

在溝口的影片裡幾乎沒有特寫鏡頭，他認為特寫沒有表現力，當人物向攝影機走來時，攝影機就會謙退，總讓鏡頭與被攝體保持相當的距離。審慎的距離好像生怕驚動了故事裡的人物，謙和恭讓、寧靜、默視的攝影機，使人生在現世就有了幾分彼岸的淒清與蒼涼。

有論者也注意到溝口作品中「全景鏡頭」的大量存在。日本人把它稱為「全景主義」，這在小津安二郎的片中也隨處可見，大全景的大量運用，被認為是日本電影和其他國家電影的不同之處。這其中體現出東西方對於人和自然觀念的不同，西方注重人，景是附屬；日本人重視自然和人的關係，把人放回自然之中去觀察，這在日本齋藤青、東山魁夷的畫作中也可看出。在《雨月物語》的結尾，攝影機從母親墳前的孩子頭頂搖起，畫面中充滿自然山川之色。

1936年，溝口又重拍《青樓姊妹》，1954年的《山椒大夫》再次使他捧得威尼斯影展銀獅獎，另一部《近松物語》也獲好評。1955年他根據白居易的《長恨歌》拍攝了《楊貴妃》，再次將目光投向女人的悲劇性。1955年拍攝了《新平家物語》，1956年拍攝了《紅線地帶》，他一生總共完成了100部左右的影片。

1956年8月24日，溝口健二卒於京都，得年58歲。許久後，人們才發現溝口之於世界的意義，他的作品被形容為疏影橫斜、暗香浮動的紙貼屏風，窗格歷歷，古風盈盈。

21 | Alfred Hitchcok
阿弗列德・希區考克
（1899-1980）

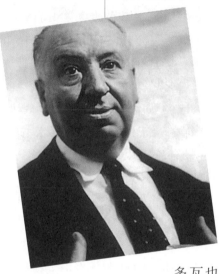

　　希區考克曾說：「我一生都對懸疑片有著濃厚興趣，這是一種特殊的虔誠和癡迷。」希區考克在今天的地位似乎非常高，但他的聲譽是漸漸累積的，尤其是法國新浪潮的導演高達和楚浮對他的評價相當高，西班牙的阿莫多瓦也聲稱希區考克是他靈感的唯一源泉，以至現在沒有人再對希區考克的地位產生疑問。

　　當他已被神化以後，我們所有人只能把他放在神壇上，儘管他也許並沒有那麼偉大。希區考克似乎是屬於那種離我們越遠，就越重要的電影人，似乎對他的發現和解釋才剛剛開始。

　　希區考克作為懸疑片大師這一點，是誰也否認不了的。他數十年如一日地把一種類型電影拍到了絕佳的地步，讓我們所有人都無話可說。他終生都

在包裝懸疑，在1979年的8月13號他80歲生日的時候，朋友們為輪椅上的希區考克慶生，這時他突然站起來說：「這個時候我最想要的是一個包裝精美的恐怖。」

其實他一生都在給觀眾一個又一個被他包裝精美的恐怖，我們隨便就可以舉出十部令人難忘的電影：《鳥》（The Birds）、《蝴蝶夢》（Rebecca）、《美人計》（Notorious）、《後窗》（Rear Window）、《奪魂索》（Rope）、《驚魂記》（Psycho）、《北西北》（North By Northwest）、《狂兇記》（Frenze）、《深閨疑雲》（Suspicion）、《電話謀殺案》（Dial M for Murder），在這些影片中，希區考克直到影片結尾才讓我們深深地鬆一口氣。

整個青少年時代希區考克都是在英國倫敦度過的，對他青少年時代的探究，可以發現他成長的秘密。倫敦經常被籠罩在一片濃霧中，所以那種陰冷潮濕的感覺對於希區考克來說是深入骨髓的。他的家庭屬於傳統英國家庭，規矩很嚴，這使希區考克從小就生活在十分壓抑和沉悶的環境裡。一些人回憶說，小時候的希區考克是個十分內向的人，十分孤獨害羞，也不願與人交往，到了中學時代，他的性格才漸漸變得開朗起來。

他自己回憶，小時候他對黑暗特別敏感，而且十分害怕上樓梯，對他來說，家中樓梯拐彎處的黑暗裡一定藏著什麼可怕的東西。儘管中學時代他已經比較適應同學間的交往，但他似乎總是獨自一人品嘗和排遣自己內心深處的孤獨和寂寞。那時在倫敦潮濕的街頭行走的希區考克，最喜歡閱讀各式各樣的地圖、列車時刻表和旅行手冊，似乎遙遠的生活在召喚著他。

這麼仔細探究希區考克童年的心理狀況，是因為他的電影顯然和他過去成長的環境有關。在《鳥》當中，當大片黑色的鳥攻擊人的時候，這難道不是他過去的惡夢嗎？在《北西北》中，可能就是一架飛機對人的追逐最終使他拍攝了這部影片。他內心深處似乎總有一種惶恐不安的情緒，這種情緒促使他害怕任何有權勢的人，也使他害怕失

去已經到手的東西。

他的朋友記得這樣一個細節，當希區考克成年後到了美國，很少開車的他有一次在洛杉磯附近的高速公路上開車，他往外面扔了一個煙頭，然後一路上他就憂心忡忡地等警察追上來。事實上根本沒有警察來罰他的款。

他從小就害怕父母、老師、警察，這些權勢和規則的代表，讓他陷身於一種惴惴不安的境地，以至有人說他一生都活在一個實際上並不存在的無形監獄裡。在好萊塢的日子裡，他也總是擔心自己到手的社經地位有一天會突然失去。所以，當他用電影對觀眾講述他內心的恐懼時，他描繪了他自己，同時也是那個時代很多人內心的緊張和不安。

他喜歡金髮的女人，1979年在獲得奧斯卡終身成就獎的時候，他感謝他的妻子愛瑪‧萊維爾（Alma Reville），這時他已經和這個金髮女人共同生活了54年。他始終對她忠誠不二，即使他也曾對同樣有著金髮的英格麗‧褒曼（Ingrid Bergman）心懷柏拉圖式的愛情，但他也沒有越雷池一步。

希區考克給滿懷憂慮的人們帶來了他的懸疑片，他深入觀眾的心理，無論是《狂兇記》中和母親的乾屍一同生活的變態殺人魔，還是《電話謀殺案》中心懷鬼胎的丈夫，他實際上描繪的就是我們人類的驚恐不安和人性弱點。他一生一共拍了50多部影片。

所以，希區考克是一個偉大的藝匠，一位電影大師。他的影響和地位在未來也不會動搖。

你不可不知道的

22

Luis Buñuel

路易斯‧布紐爾

(1900-1983)

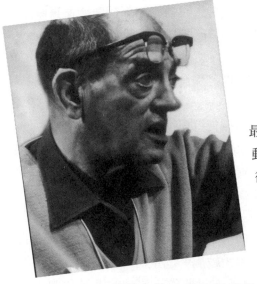

　　路易斯‧布紐爾是西班牙
最偉大的電影導演，一生的活
動範圍從西班牙到法國，又
從法國到美國，最後在墨西
哥生活多年，然後在那裡去
世。

　　他出生在西班牙的卡蘭
達一個富裕家庭，家庭信仰
天主教，當地神秘的風俗和陰沉的宗教是他後來
影片中的暴力和怪異想像的基礎。17歲進入馬德里
大學學習哲學和文學，1920年創辦西班牙第一個電
影俱樂部，24歲就前往法國巴黎。

　　當時的巴黎正是超現實主義者的天下，他擔任
了法國導演尚‧艾普斯坦（Jean Epstein）的助手，
還在艾普斯坦創辦的電影學校學習，深受當時佛洛
伊德理論和超現實主義的影響。1928年，他和著名
的西班牙畫家達利合作，拍攝了自己的第一部電影

《安達魯之犬》（An Andalusian Dog），對資本社會和宗教勢力進行了十分尖刻的抨擊，是一部超現實主義電影的代表作。影片的畫面深受超現實主義影響，例如那最著名的鏡頭：眼球被刀片割開的特寫十分逼眞駭人。

　　1930年，他拍了《黃金時代》（The Golden Age），卻被評爲傷風敗俗而遭到禁演。1933年，他又回到西班牙，拍攝了紀錄片《無糧之地》（Land Without Bread），記錄西班牙烏德斯地區農民悲慘的處境，是西班牙影史上十分重要的影片。但這部片隨即遭到西班牙當局禁演。

　　不久西班牙爆發了內戰，這時他被共和政府派往巴黎擔任使館的外交人員，因爲他對佛朗哥政權十分憎恨，所以當西班牙內戰結束後，他應美國米高梅公司的邀請，前往美國好萊塢發展，但過了幾年什麼電影也沒拍成，因爲他的電影預算和獨立拍片的性格讓美國製片人退避三舍。

　　很快地，他對現實的批判態度就遭到美國「非美活動委員會」的調查。因爲擔心政治迫害，他只好又離開美國，於1946年來到墨西哥，躲在這個偏僻的國家，3年後就加入了墨西哥國籍。

　　1950年拍攝了《被遺忘的人》（The Young and the Damned），這部影片反映出墨西哥兒童的悲慘命運，獲得法國坎城影展最佳導演獎。這部影片也觸怒了墨西哥極端民族主義者，他們揚言對他不利。布紐爾只好再次離開墨西哥。

　　他回到了巴黎，因爲那裡終舊是最自由的。接著，在1959年到1965年間，他拍了3部宗教題材的影片《娜塞琳》（Nazarin）、《維莉黛安娜》（Viridiana）、《沙漠的西蒙》（Simon of the Desert），闡釋了他的無神論思想，對於宗教迫害和僞善進行了無情的諷刺。這3部影片依次獲得了法國坎城影展評審獎、坎城影展金棕櫚獎、義大利威尼斯影展銀獅獎，爲他在全世界贏得了很高的榮譽，但也遭到梵蒂岡天主教會的抨擊。

1964年，他導演了《女僕日記》（Diary of a Chambermaid）。1967年導演了另一部代表作《青樓怨婦》（Belle de jour），影片描述一位貴婦人在白天和夜晚的雙重生活，再次獲得威尼斯影展金獅獎。

隨後，他又導演《泰莉絲丹娜》（Tristana），這部影片加上前兩部電影是他關於女性的三部曲，以婦女的處境和面臨的問題爲主題，顯示出布紐爾深邃的思想和開闊的視野。

1972年，他導演《中產階級拘謹的魅力》（The Discreet Charm of the Bourgeoisie），影片結構是他對佛洛伊德和超現實主義理論的結合，從現實到回憶，回憶到夢境，再由夢境到夢境的手法，表現了中產階級的空虛和滑稽。影片因其傑出的敘事手法而獲得奧斯卡最佳外語片獎。

1974年，他導演《自由的幻影》（The Phantom of Liberty），之後就漸漸淡出影壇，1983年死於墨西哥。

布紐爾在電影創作上是個不折不扣的前衛藝術家，他將超現實主義在電影上的表現發揮到了極致；從政治上來說，他是個無政府主義者，對一切來自政府的壓迫都表示反抗，因此從西班牙到巴黎，從美國到墨西哥，沒有一處是他理想的家園；從宗教上來說，他是個無神論者，對宗教的態度相當激進，因此總是遭到宗教人士的抨擊。

他是20世紀最偉大、也是最具傳奇性的電影導演之一，一生共拍了32部電影。晚年在墨西哥，他經常用手槍射擊花園裡的蜘蛛。其實，他一生都在用電影瞄準一些東西不停地射擊。

23 | **Walt Disney**
華德・迪士尼
(1901-1966)

　　不是沒有經歷過苦難，只是將它們看作是道路上頑皮的石子；不是沒有遭遇過背叛，只是把它們當成認清世事的鏡子；不是沒有承受過失敗，而那是重新開始的機會——這就是華德・迪士尼和他心愛的動畫片。

　　華德・迪士尼1901年出生在美國芝加哥。父親是西班牙移民，有4個兒子和1個女兒，小迪士尼排行老四，與哥哥們的年齡相差很大，三哥羅伊比他大8歲。迪士尼的童年在堪薩斯州東北的馬賽林鎮仙鶴農場度過，清新的環境讓迪士尼與大自然建立了美好的關係，而農場的小動物跟他尤其親近。

　　他最好的朋友是小豬波克。「牠特別愛惡作劇，在牠想鬧的時候，牠就跟小狗一樣調皮，跟芭蕾舞演員一樣靈活。牠喜歡悄悄從背後頂我一下，

然後高興地哼哼，再大搖大擺地走開；如果我被頂倒了，那牠就更得意了。你記得《三隻小豬》（Three Little Pigs）裡那隻蠢豬嗎？波克就是牠的原型。我拍牠的時候實際上是流著淚懷舊的。」多年後迪士尼回憶這段童年生活時這樣說。與大自然交流的難忘經歷使迪士尼的純樸、天真與想像力保持了一生，也培養了細緻、樂觀而富於情趣的性格。

童年的迪士尼就對畫畫產生極大的興趣，他每日捧著母親送他的畫冊畫畫。有一次，他的畫被人以5角錢買走，這令他興奮不已。然而這時，農場和家庭都出了問題，兩個哥哥離家出走，農場也賣掉了，一家人搬到堪薩斯城，父親為報社賣報紙。於是，迪士尼和三哥羅伊就成了送報生。不久，羅伊也因父親的苛責而離家出走。老迪士尼的脾氣漸漸暴躁，酗酒、罵人，迪士尼和妹妹就在這樣的環境中一天天長大。

15歲的迪士尼開始接受老師的繪畫指導，有了很大的進步，而第一次世界大戰中斷了他當畫家的夢想。17歲的迪士尼加入軍隊，成了救護車的駕駛員。但他只趕上了戰爭的尾巴，在戰場上撿回許多德軍鋼盔使他發了一筆小財。

迪士尼回到芝加哥後，初戀情人已嫁給別人。傷心之餘，他又重拾夢想，一邊工作一邊學習。1922年，他以15000美元創辦了動畫製作公司，但公司業務員卻攜款逃跑使迪士尼不得不宣告破產。

第一次創業失敗後，迪士尼開始與三哥羅伊合作，創辦了迪士尼兄弟公司。迪士尼創作的動畫《愛麗絲漫遊仙境》（Alice's Wonderland）（是由真人扮演和動畫合成）受到好評，這時他請到尤布‧伊沃克斯（Ub Iwerks）擔任助手，沒過多久，尤布便成了迪士尼最得力的助手。

1925年7月13日，迪士尼結婚，妻子莉莉恩‧瑪莉‧本茨（Lillian Marie Bounds）是迪士尼兄弟公司的繪圖員。他們的新婚之夜是在開往西雅圖的快車上度過的。迪士尼牙痛難當，不能陪新娘，而去幫臥

車服務員擦乘客的皮鞋。他解釋說,這樣可以忘掉牙痛。

《幸運兔奧斯華》(Osward, the Lucky Rabbit)是迪士尼與尤布的精心之作。奧斯華穿著不合身的吊帶褲,傻呼呼的表情裡藏著狡猾與伶俐。電影上映後沒多久,奧斯華的形象就出現在糖果盒上、小學生的衣領上。這個系列持續上映,迪士尼兄弟漸漸有錢。一切進行得很順利,包括一項陰謀——除了尤布和兩位動畫畫家外,其餘人都暗地裡和與迪士尼合作的一家公司簽約,連《幸運兔奧斯華》的版權也一併被拿走。

> 「小豬波克特別愛惡作劇,在牠想鬧的時候,牠就跟小狗一樣調皮,跟芭蕾舞演員一樣靈活。牠喜歡悄悄從背後頂我一下,然後高興地哼哼,再大搖大擺地走開;如果我被頂倒了,那牠就更得意了。你記得《三隻小豬》裡那隻蠢豬嗎?波克就是牠的原型。我拍牠的時候實際上是流著淚懷舊的。」
> ——迪士尼

一隻名叫米奇(Mickey)的老鼠就在這時誕生了。遭到背叛的迪士尼想起了幾年前在堪薩斯的艱難歲月,曾有一隻小老鼠經常爬到他的書桌上,而他總是餵它一些乾酪,小老鼠吃飽後就在迪士尼的手心裡睡覺。迪士尼擔心它會去吃放在夾鼠器上的乾酪,就把牠帶到樹林裡放掉了。

一段溫馨的記憶將迪士尼的事業由跌宕推上高峰。1928年米老鼠系列上映時,米老鼠可愛倔強的形象,同情弱者、不畏強者、好打不平卻不自量力、急躁且粗心的性格,以及理想的配音效果立刻擄獲了觀眾的心,人們毫不吝嗇地喜愛與讚美迪士尼。影評家對這部由迪士尼親自配音的動畫片也讚不絕口,稱它是「天衣無縫的同步之作」、「一部富有娛樂性的精巧之作」。

　　動畫的形式雖然與眞實生活相去較遠，但當人們熟悉的小動物被賦予了人性中那些美好性格時，距離感便消失了，取而代之的是親近和驚奇：原來生活中有那麼多有趣的事情！在表現人與自然動物的關係中，迪士尼選擇了最調皮，也最友善的視角。

　　坎坷與痛苦並不會因事業成功就退避三舍。在另一個陰謀中，迪士尼失去了得力助手尤布；而得知自己不能生育更使他痛不欲生。一段時間的旅行沖淡了迪士尼的痛苦。1932年，迪士尼公司出品了第一部彩色有聲動畫《花與樹》（Flowers and Trees），並獲得了當年的奧斯卡獎。

　　迪士尼似乎一片坦途。1933年，他興奮地爲懷孕的妻子拍攝了彩色動畫《三隻小豬》；之後，唐老鴨成了米老鼠的搭檔。1937年，長達一個半小時的動畫片《白雪公主》（Snow White and the Seven Dwarfs）問世，迪士尼的這一冒險爲他贏得了高出預期10倍的利潤。《木偶奇遇記》（Pinocchio）、《小鹿班比》（Bambi）、《幻想曲》（Fantasia）等動畫長片如珍珠般從迪士尼的想像之蚌中跳到觀眾眼前。

　　他成爲獲得奧斯卡獎最多的個人：總共獲獎26次，包括12個動畫片獎，和長、短紀錄片以及榮譽獎等獎項。這些獎不是給他的，而是給唐老鴨和白雪公主的。唐老鴨（Donald Duck）的原創者、迪士尼公司的卡爾‧巴克斯（Carl Barks）說：「在美國，幾乎人人都覺得自己的境遇跟唐老鴨一樣。唐老鴨無處不在。原因很簡單，因爲我們每個人都會犯跟它一樣的錯誤。」迪士尼爲美國好萊塢電影史添上了繽紛而透明的一頁。

　　迪士尼樂園（Disney Land）是童眞與想像力的偉大城堡。人們喜愛它，因爲進入樂園，就好像走進了夢想，走進了自己的心靈。1952年，迪士尼決定將樂園建在加州，而他想要的那塊地卻同時被20多人所擁有。

　　1954年，他派4名職員到美國各地收集人們對於建造樂園的意

華德·迪士尼

見，而帶回的唯一一致的觀點就是：迪士尼太天真了。很多人說：「不設立刺激的跑馬場，不搞點邪門歪道，要想成功簡直就是白日夢。」迪士尼樂園仍然建了起來，孩子和成年人都對它著迷。樂園開放僅6個月，就有300萬人紛至遝來，其中有11位國王與王后、24位州政府的首腦和27位王子公主。10年間，迪士尼樂園的收入將近2億美元。

佛羅里達的迪士尼世界是迪士尼的第二座樂園。迪士尼想建造一個「未來世界」，他心目中的未來世界是人人平等，沒有詐欺，沒有暴力，像一個和睦的大家庭，他將此視作未來人類生活的範本。但他沒能看到迪士尼世界的落成。1966年12月15日，華德·迪士尼病逝。哥倫比亞廣播公司在晚間新聞中說：「迪士尼是一位創造性的天才，他為全世界帶來了歡樂，但若僅從這方面去判斷他的貢獻，仍是不夠的……迪士尼在醫治、安慰人心方面所做的貢獻，也許比世上任何一位心理醫生都要大。」

24 Robert Bresson

羅伯・布烈松

(1901-1999)

　　布烈松以自己的方式使電影達到了純粹。他以樸素、簡潔如黑咖啡一般的影像和聲音，發現了幽禁於世界角落裡的人，如同杜斯妥也夫斯基在筆記本上寫的那樣：「用徹底的寫實主義，在人身上發現人。」

　　羅伯・布烈松1901年生於法國，一生導演過14部電影，幾乎每部電影都有屬於布烈松獨特的咖啡香氣。高達（Jean-Luc Godard）說：「布烈松之於法國電影，猶如莫札特之於奧地利音樂，杜斯妥也夫斯基之於俄羅斯文學。」

　　從1934年的《公務》（Les Affaires publiques）到1983年的《金錢》（Money），布烈松在他的作品中保持著風格的「堅持」和「不變」。救贖的主題和自我犧牲的形象，邊緣人的生活狀態和冷峻的思

考、業餘演員的運用和簡潔的對白、連綿不斷的細節和生活中的原始音響……布烈松把精力集中於14部作品的實驗室，以自己的方式使人們重新發現了空間和時間的存在形態。塔可夫斯基（Andrei Tarkovsky）在《雕刻時光》（Andrey Tarkovsky: Sculpting in Time : Reflections on the Cinema）中說：「布烈松可能是電影史上唯一能將事先形成的觀念，完美融合於作品中的人，據我所知，在這方面從未有人像他那麼堅持。」

布烈松對電影這門新的藝術形式保持著自覺，他說：「藝術以純粹的形式震憾人心。」並斷言「進入一種藝術並留下烙印，就無法再進入另一種藝術」，而且「不可能以兩種藝術手法的綜合運用有力地表現一種事物，非此即彼。」他把自己的電影實驗稱爲「電影術」，強調電影不同於戲劇和文學的獨立品格。他認爲人們看到的許多電影不是電影，而是被拍下的戲劇，其語言只是戲劇的運算式，它們並沒有好好利用上帝非凡智慧創造的奇妙工具——攝影機。他認爲電影是發現的一種方式，電影是邁進未知的，而建立在戲劇表演上的電影，則是走向已知的。那些躺在戲劇成就上偷懶的電影，沒有對攝影機這一發明表現出足夠的尊重，也沒有對所表現的物件——人——表現出足夠的信賴。對於創作者來說，更有愧於「藝術家——詩人——創造者」這一充滿讚譽的稱謂。

布烈松說：「我眞的相信我們可以通過電影去表達自我，用一種絕對的新方法，既不是小說，也不是繪畫，更不是雕塑，而是全新的東西，和人們所想的完全不同。」他找到了「關係」這一關鍵字，他認爲電影的表達特性在於形象間的關係和銜接，就像一種顏色本身沒有意義，只有在和另一顏色的對照中才顯現價值，而整體的詩意也是在各種關係中產生的。如同在文學中，不是單詞，而是詞與詞的銜接產生了詩。布烈松喜愛一位朋友給他的稱號：「秩序的安排者」。

《扒手》（Pickpocket）改編自杜斯妥也夫斯基的《罪與罰》，米謝是法國版的拉斯科尼科夫，他在自己的閣樓裡大量閱讀，虛無主義和

尼采哲學的影響使他感到自己是「特殊人類」，拿破崙為了名垂青史的偉大事業可以殺人如麻，而作為「特殊人類」的他為什麼不能實施這區區末技的扒手行當？米謝懷著激昂的抽象思想在巴黎行竊，布烈松以對細節狂熱的迷戀，拍下了米謝一連串的手部特寫，有人說這簡直就是一部扒手教科書。布烈松在行雲流水般的影像表現上，顯示了他描述事物的天才能力。

在《最後逃生》（A Man Escaped）中，我們看到了一個人在絕望中的意志軌跡，觀眾彷彿和主角一起感受了時間連綿延續的魅力，聽到了自然界的萬千音響，和主角一起經歷了死亡歷險和逃難路程。那門上的木板被拆下的過程，和真實生活中所需要的時間一樣長，我們屏息靜氣，全

> 「攝影機和答錄機，（請你們）帶我遠離那讓一切趨於複雜的理智吧！」
>
> ——布烈松

神貫注，在心裡模擬著和主角經歷了同樣的事。火車聲、獄卒的腳步聲、咳嗽聲、槍聲、鑰匙撥響欄杆的聲音……平素習以為常的聲音在此時卻驚心動魄。在《扒手》和《最後逃生》中，布烈松創造了近似心臟跳動的節奏，以平靜、客觀、內斂的手法講述了令人屏息的曲折故事。布烈松認為節奏是電影的特徵所在，他說：「節奏全能，具有節奏的才能持久。令內容服從形式，意義服從節奏。」

《扒手》拍於1959年，這是高達拍攝《斷了氣》（Breathless）那一年，新浪潮似乎並沒有給布烈松帶來太多誘惑，他沉緬於節奏、關係等藝術形式本身的探索，走著一條時間和潮流之外的道路。

布烈松的人物大都是囚困於某一環境和精神狀態的人，往往是社會底層的小人物，被社會環境和內心壓力逼入絕境的人，有的主角甚至是飽受虐待、販賣之苦，最終被殺的一頭驢子，如《驢子的生涯》（Au hasard Balthazar）。

　　《鄉村牧師的日記》（Journal d'un curé de campagne）中，牧師以堅定的信仰抵抗人們的奚落和中傷，在生命將盡之時，接受了基督徒受難的使命；《聖女貞德的審判》（Procès de Jeanne d'Arc）以「樸素崇高」的格調講述了人類對自由精神的熱愛；《慕雪德》（Mouchette）通過一個14歲女孩慕雪德的遭遇，對世界的冷漠和殘酷進行了冷酷的白描。片尾慕雪德自己翻身滾下斜坡，滾入池塘自盡的鏡頭，以不動聲色的冷靜，對世界的偽善提出了質詢。

　　《金錢》中，伊翁收了顧客的假幣，在使用時卻被警察抓獲，從此人生發生了改變。「假幣」如同社會上諸多日常事件的象徵，惡人總能花招百出，而善者卻在它面前陷入泥沼乃至喪失生命。布烈松最後的作品，仍然貫穿著他被囚禁的主角，這些社會邊緣人，一邊與社會對抗，一邊還要抵抗自己內心深處的邪惡誘惑。戰爭在不同的層面展開，一樣需要勇氣，智慧和愛。

　　布烈松描寫人類的苦難、現實的殘酷，在苦難中尋找救贖道路，拯救靈魂之途。在布烈松的主角身上，有一種不可遏止的自我犧牲精神。他說：「沒有獻身精神，不拋棄利己主義，人的靈魂就得不到安寧。」布烈松在藝術形式上的抽象探索最終落實到人心道德、苦難等主題上，顯示出一位藝術家的良心。

　　布烈松的電影是難以用語言轉述的，這種轉述的困難，一半來自於影片緊密的語言結構，一半來自於影片傳達的高貴情感，面對這樣的作品，要想再次重溫，就不得不再看一遍，再感受一次。

　　在對待演員方面，布烈松借用繪畫的「模特兒」來稱呼他們，他啓用非職業演員，不要演員（不要指導演員），不要角色（不要研究角色），不要導演，而是使用源自生活的人物模型。他將演員的表情減到最少乃至木然，不讓任何經過排練和思考的內涵干擾人本身所固有的深層豐富性。爲了達到某種「相忘」的境界，布烈松的鏡頭常常拍幾十次，最多時達到90次，而被他折磨得近乎「麻木」的人物表情才正好合乎布烈松的要求。

你不可不知道的

改變電影歷史的100位名人

　　布烈松要將一切拉平，他認爲平板的語調和內斂至「麻木」的表情，比那些增加了浮泛之情的表演更有表現力。他在根本意義上對人純然樸素的本質懷有信心，他通過中鋒用筆的表演和近乎折磨的訓練，把演員作爲人本性裡的質樸光輝擦拭出來。蘇珊·桑塔格（Susan Sontag）曾說：布烈松的影片呈現了「靈魂的實體」。

　　布烈松把拍片過程中的感悟思考用聖哲箴言般簡潔的語言記錄下來，成爲《電影藝術箚記》（Notes on Cinematography）。這本凝聚作者20多年心血智慧的著作，展現出布烈松無法用影像語言表達的哲理思考，它以其思維的穿透力影響了電影藝術以外的其他領域。《電影藝術箚記》的結語是：「攝影機和答錄機，（請你們）帶我遠離那讓一切趨於複雜的理智吧！」

　　1999年12月18日，布烈松以98歲高齡辭世，人們說：「握著電影的那隻手，鬆開了。」

克
拉
克
·
蓋
博

25 Clark Gable

克拉克 · 蓋博

（1901～1960）

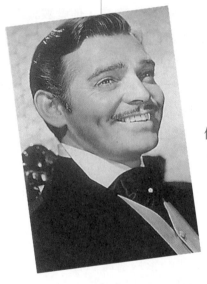

　　克拉克·蓋博出生在美國俄亥俄州，父親是農民，後來又當過石油工人。他母親去世得很早，所以蓋博是在外婆的照料下長大的。他少年時代飽嚐艱辛，14歲就離開學校，打過各種零工，在輪胎廠和父親的石油鑽井隊都工作過。

　　他的藝術天分在繼母的啓發下，逐漸顯現出來。他對戲劇產生了濃厚的興趣，20歲以後就跟著巡迴劇團四處演出。1924年，在劉別謙的《禁入的樂園》（Forbidden Paradise）中擔任臨時演員，已經顯露了表演才華。

　　但是他給人的形象一開始是個鄉巴佬，塊頭很大，滿嘴壞牙，身材也不勻稱，所以要在電影界出頭必須進行包裝。而他的前後兩任妻子對他的影響，最終促成了他成為傑出的表演藝術家。他的第一任妻子是紐約的話劇演員，在演戲的技巧，例如

聲調、肢體動作方面，給予他很多指導，使蓋博發揮本身具有的性感、深沉的迷人氣質。他的第二任妻子是紐約的名流，比他大17歲，她教他如何在衣著和禮儀和社交談吐上修煉自己，結果這位過去是個鄉巴佬的男人，在比他年長許多的兩個女人調教下，變得男性魅力十足。

1931年，因為在電影中扮演小角色而獲得好評，他被聘任為正式演員。很快，他就成了被大眾喜歡的電影明星。次年，他就被評選為「好萊塢10大最賣座的電影明星」，在美國影壇上確立了自己的地位。1934年他主演《一夜風流》（It Happened One Night），影片講述一個大家閨秀和一個窮記者的浪漫愛情，在影片中的小生形象造成了女性觀眾的崇拜狂潮。影片也獲得奧斯卡的5項大獎，而克拉克‧蓋博則榮獲奧斯卡最佳男主角獎，成為奧斯卡影帝。

1935年，他主演的影片《叛艦喋血記》（Mutiny On The Bounty）獲得奧斯卡最佳影片獎。1937年12月，克拉克‧蓋博以壓倒性的票數，當選了「好萊塢影帝」，這是他在三四○年代美國影壇上的地位象徵。當時的美國流行這樣一句話：「你以為你是誰，克拉克‧蓋博嗎？」

1939年，他主演了影史上十分重要的影片《亂世佳人》（Gone with the Wind），當時在亞特蘭大首映時，亞特蘭大的人口由30萬在一夜之間增加為100萬，人們為了一睹蓋博的丰姿，湧進了這座城市。他們高喊：「我愛蓋博！我愛蓋博！」

這部不朽名作問世後曾先後發行4次，票房收入達到創記錄的8.5億美元，而這個數字還是在美元特別強勢的時代。這部影片有當時美國南方種族主義的嫌疑，但對女主角奮鬥不息的描繪十分精采，而克拉克‧蓋博和費雯麗（Vivien Leigh）在影片中的絕佳表演，使這部影片已超越影片本身的內涵。這部影片獲得奧斯卡最佳影片等10項大獎，克拉克‧蓋博雖然在梅耶（Louis B. Mayer）的操縱下沒有獲得最佳男主角獎，但因這部影片而更加耀眼。在30年代美國經濟大蕭

條時代，克拉克‧蓋博在銀幕上扮演出的粗獷強悍的美國式風格與魅力，鼓勵了美國人的信心和勇氣。

他的生活放浪不羈，而1936年和卡洛琳‧隆巴德（Carole Lombard）認識以後，一切都改變了。三年後，他們結婚。婚姻生活相當美滿，克拉克‧蓋博也一改往日的風流，但在1942年1月，妻子在一次飛機失事中死亡，這對克拉克‧蓋博的打擊相當大。而他在聽到這個消息之前，剛剛收到妻子發給他的電報，希望他從軍報國。

珍珠港事變爆發以後，他於1942年8月，爲了實現亡妻的願望，以41歲的年齡參加了美國空軍，擔任飛行員。戰爭結束時，他獲得了優異十字勳章和空軍獎章，1944年以空軍少校的身份退役，對這位大明星來說，又增加了榮譽的光彩和傳奇性。

大戰結束後，克拉克‧蓋博重新活躍在影壇上，先後主演了十幾部電影，但是成績都不理想，他似乎成了一個富有魅力的悲劇人物。

1960年，他和瑪麗蓮‧夢露合演《不合時宜的人》（The Misfits）的時候，因心臟病發去世。他去世後4個月，他唯一的兒子出生。按照他的遺囑，他的第5任妻子把他葬在卡洛琳‧隆巴德的墓地旁邊。

克拉克‧蓋博一共主演了67部影片，在好萊塢揚名30多年。他以其精湛的演技，扮演和創造了美國觀眾心目中理想男人的形象：老於世故而又俠骨柔腸，放浪形骸而又溫柔堅定。他雖然已經辭世40多年，卻仍舊爲億萬影迷所傾倒與懷念。

你不可不知道的

改變電影歷史的100位名人

26 | Vittorio de Sica

維多里奧‧狄西嘉

(1902-1974)

　　1948年狄西嘉和被譽為義大利電影「新寫實主義之父」的薩瓦提尼（Cesare Zavattini）合作拍攝的《單車失竊記》（Bicycle Thieves），被認為是那一時期最重要的代表作。狄西嘉以樸素的鏡頭，在辛酸的生活中發現了詩情。

　　狄西嘉1902年7月7日生於義大利的索拉。20年代，他開始在舞台和銀幕演出演輕鬆喜劇。出色的演技和堂堂儀表使他成為二〇年代末義大利觀眾最喜歡的演員。他為了籌措資金拍片，不得不接受大量片約，用演員的酬勞支付自己的拍片費用。狄西嘉一生拍了25部影片，卻在150多部影片中扮演各式各樣的角色。

　　1940年，他把早期的一齣舞台劇《紅玫瑰》（Red Roses）拍成電影，自己出任主角，這是一部感傷的電影。狄西嘉在拍攝了《蕩婦瑪達麗》

（Maddalena, Zero for Conduct）、《泰瑞莎》（Teresa Venerd 湜^、《修道院的燒炭黨員》（A Garibaldian in the Convent）等抒情喜劇片之後，於1944年拍攝了《孩子們在看》（The Children Are Watching Us）。狄西嘉在鏡頭前發現了兒童，他通過兒童的目光來審視世界，看到了成人世界的自私和偽善，描繪兒童所感受到的不幸與痛苦，這部作品被認爲是新寫實主義的萌芽之作。1946年的《擦鞋童》（Shoe-Shine），仍是兒童目光中的世界，戰後義大利流離失所的兒童成了他們作品的主角，該片中平淡的情節、街頭即興拍攝和非職業演員的運用，都爲他第三部新寫實主義巨作《單車失竊記》做好了準備。

　　《單車失竊記》最初源於報上兩行字的新聞：一位失業工人和他的孩子在羅馬街頭奔波24小時尋找他們丟失的自行車，結果一無所獲。薩瓦提尼和狄西嘉構建的情節也是如此：失業的羅馬男子李奇得到了張貼海報的工作，他的妻子抱著他們的棉被贖回了被典當的自行車。工作第一天，當他在張貼好萊塢明星麗塔·海華斯的巨幅廣告時，自行車被人偷走了。他和小兒子踏遍羅馬去尋找他的自行車，走投無路之際也產生了偷車的念頭，結果當場被抓。義大利新寫實主義電影改變了傳統電影的模式，並向好萊塢的商業製作挑戰，有人把新

《單車失竊記》
劇照

寫實主義稱為電影美學的第二次革命，他們使攝影機在戲劇和商業的迷霧之後，發現了樸素的現實。他們提出的口號是：「把攝影機扛到大街上！」「還我平凡人！」

　　狄西嘉說，在籌拍《單車失竊記》時，美國製片商曾要提供數百萬美元來製作該片，但條件是由好萊塢紅星來擔任男主角。狄西嘉拒絕了，他在羅馬的失業市場找到一位真正的失業工人來演李奇，找到一個在街上看熱鬧的男孩來演兒子的角色，有人這樣評價狄西嘉：「他寧可要現實，不要浪漫；要世俗，不要閃閃發光；要普通人，不要偶像。」

　　《單車失竊記》主要鏡頭都在羅馬街頭拍攝，誠實的攝影機跟隨主角尋找自行車的足跡，對當時的羅馬進行了記錄性的拍攝：遊蕩的失業者，排隊算命的人，沒完沒了的自行車胎、車輪、打氣筒，沒完沒了的簡陋房屋，雨一直下著，尋車人無助地走著……在鬆散的結構裡，我們看到了自由的攝影機像卷軸般呈現出現實。在貧困無望的現實中，狄西嘉含義隱微的鏡頭，似乎對宗教發出了輕微的疑問：屋簷下避雨的神學院學生進行著無聊的談話，人們為了討一口飯吃才到教堂祈禱……痛苦、辛酸、無望、滑稽、詼諧……狄西嘉那貼近現實的攝影機保存了生活本身的所有構成因素，後人在一遍又一遍地觀看中不斷有新的發現。

　　大衛·湯普森（Dave Thompson）感慨地說：「《單車失竊記》看越多次，狄西嘉的羅馬就越有詩意。」巴贊（Andre Bazin）在《電影是什麼》（What Is Cinema）一書中對這部電影大加讚揚：「《單車失竊記》是純電影的早期典範之一。不再有演員，不再有故事，不再有場面調度。也就是說，最終在具有審美價值的完美現實中，不再有電影。」英國《音響》雜誌對此片如此評價：「把《單車失竊記》稱為經典，還真是太保守了。」

　　在此片中，顯示出義大利新寫實主義的創作特點：使用非職業演員，在外景實地拍攝，運用自然光，長鏡頭低角度的默默觀注，平鋪

直敘的流水結構，地方方言在對白中的使用。豪華的戲劇性已被戰爭和貧困摧毀，艱難的現實使電影在義大利獲得了重生的機會。

　　新寫實主義也遭到人們的質疑：這樣直白地拍攝到底有什麼作用？新寫實主義含糊的結尾讓人不知所云。薩瓦提尼回答說：「新寫實主義沒有答案，因爲現實本身就是如此，然而在每個鏡頭中，影片還是不斷對所發生的問題加以回答。」

　　在《單車失竊記》中，父子間相互嘔氣，兒子在牆角撒尿，父親打兒子，父子在小店「壯烈」的一餐飯，父親聽到人們喊叫有人落水時慌張的神情……喬治・薩杜爾（Georges Sadoul）說：「電影幾乎成爲對某種生活方式，某一政權與失業現象的控訴。」在溫和的基調中，有著雨水般的憤怒，影片以足夠的事實說出了一個現象：「窮人爲了生存不得不互相偷竊。」

　　《單車失竊記》中扮演失業工人的朗貝托・馬齊歐拉尼（Lamberto Maggiorani）在演完電影之後，又加入了失業者的行列。

　　60年代的狄西嘉轉向由明星所主演的娛樂片，《三艷嬉春》（Boccaccio '70）、《昨日、今日、明日》（Yesterday, Today and Tomorrow）、《義大利式結婚》（Marriage Italian-Style）、《情人世界》（A Young World）、《向日葵》（unflower）等，由蘇菲亞・羅蘭（Sophia Loren）和馬斯特・羅亞尼（Marcello Mastroianni）等大明星來主演。70年代拍攝《芬氏花園》（The Garden of the Finzi-Continis），獲得柏林影展大獎，以及1971年奧斯卡最佳外語片。狄西嘉的最後兩部影片是1973年的《旅情》（The Journey）和1974年的《短暫假期》（A Brief Vacation）。1974年，狄西嘉在法國塞納河畔去世。

27 William Wyler

威廉・惠勒

（1902-1981）

　　威廉・惠勒是好萊塢三〇到五〇年代非常活躍的導演。他出生在法國的亞爾薩斯省，1922年在法國巴黎音樂院唸書的時候，遇見了好萊塢明星制度的創建人卡文・萊莫爾（Carl Laemmle），萊莫爾極力慫恿並推薦威廉・惠勒到美國環球電影公司工作，威廉・惠勒很快就到了美國。

　　起初，在環球電影公司擔任製作助理，1925年他開始擔任導演。這時，有聲電影時代就快來臨了，默片時代已是尾聲，他剛開始導演的多半是西部片，代表作是1930年導演的《地獄英雄》（Hell's Heroes）。他恭逢電影生涯的鼎盛期。30年代是美國經濟衰退期，但是替大眾織造夢想的好萊塢卻並沒有衰落，反而十分繁榮。

　　這時，他根據一些文學名著改拍成電影，1937年他根據海爾曼（Lillian Hellman）的戲劇改編成

《死巷》（Dead End），1938年拍攝同樣由戲劇改編的電影《紅衫淚痕》
（Jezebel），這兩部影片都是愛情片，獲得了觀眾的好評。1939年根據
英國女作家艾蜜莉・白朗特（Emily Bronte）的小說《咆哮山莊》
（Wuthering Heights）改拍成同名電影，主演是英國傑出的演員勞倫
斯・奧立佛，影片獲得很大的成功。

　　1941年他執導了《小狐狸》（The Little Foxes）。1942年執導《忠
勇之家》（Mrs. Miniver），獲得奧斯卡最佳影片、最佳導演等六項大
獎。這時美國因珍珠港事件，已對日本和德國宣戰。影片敘述1939年
德國瘋狂轟炸英國時期，一個在後方支持英國和德國作戰的婦女生
活，塑造了一位高尚勇敢的英國婦女形象。這部影片在二次大戰期
間，鼓舞了英國的士氣，當時的英國首相邱吉爾寫信給這部影片的製

片梅耶，說這部影片
「是最好的戰時動員，
抵得上100艘戰艦」。
而拍完這部影片之
後，威廉・惠勒立即
以空軍少校的身份參
加大戰。在奧斯卡的
頒獎典禮上，威廉・
惠勒的妻子代他領
獎，她告訴大家，威
廉・惠勒此時正在德

《黃金時代》劇照

國上空，冒著敵人的炮火，拍攝一部空戰紀錄片。

　　大戰結束後，威廉・惠勒回到好萊塢繼續拍電影。1946年，他導
演的《黃金時代》（The Best Years of Our Lives）獲得奧斯卡最佳影
片、最佳導演等8項大獎。影片敘述大戰結束後，3個士兵回到家鄉，
重新尋找生活的意義，因為觸及美國的當代現實，因而引起觀眾的共
鳴。

你不可不知道的

　　但是美國「非美活動委員會」在1947年把威廉‧惠勒列入黑名單，認為他同情共產主義。威廉‧惠勒是當時著名的「十君子」之一。他對他們的指控進行了駁斥，認為這是對憲法的破壞和侵害。但是當時「麥卡錫主義」十分猖獗，所以好萊塢電影在政治和電視的雙重夾擊下，開始衰落了。

　　威廉‧惠勒是振興好萊塢的重要人物。1953年，他執導《羅馬假期》（Roman Holiday），發掘了傑出的演員奧黛麗‧赫本（Audrey Hepburn）。這個天使般的女人從此大放光彩。影片敘述一個英國公主在羅馬度假時，和一個美國記者的戀愛故事。奧黛麗‧赫本因為本片，獲得了奧斯卡最佳女主角獎。

　　這個時期，是好萊塢面臨電視挑戰最嚴峻的時期。1959年威廉‧惠勒導演的巨片《賓漢》（Ben-Hur）一舉獲得了奧斯卡最佳影片、最佳導演等11項大獎，締造了奧斯卡獎的得獎記錄，至今還沒有別的影片能夠打破這項記錄，也使好萊塢找到了對抗電視的法寶，重新使觀眾湧向電影院。這部電影是一部史詩，敘述古代羅馬一位猶太青年戰勝敵人、成為英雄的故事，場面宏大，情節曲折，給好萊塢帶來了生機和活力。《賓漢》是威廉‧惠勒、也是美國電影的一個高峰。

　　之後，威廉‧惠勒拍攝的重要影片還有1965年的《蝴蝶春夢》（The Collector），1968年的《妙女郎》（Funny Girl）和1970年執導的《怵目驚心殺人夜》（The Liberation of L.B. Jones）。1965年他獲得美國影藝學院頒發的撒爾伯格紀念獎（Thalbergo Memorial Award），1976年又獲得終身成就獎。

　　威廉‧惠勒塑造了14個獲得奧斯卡演員獎的大明星，他本人也3次獲得奧斯卡的最佳導演獎，他所執導的《黃金時代》、《羅馬假期》和《賓漢》都已是電影史上的經典。他以追求完美著稱，經常反覆拍攝，有個「拍99次的惠勒」的稱號。

28

Yasujiro Ozu

小津安二郎

（1903–1963）

　　小津安二郎生於1903年12月
12日，他天性羞澀，從小就與日
本軍國主義教育制度格格不入。
他在鄉下受完高中教育，考入早
稻田大學，還未畢業，便在叔叔
介紹下，進入松竹電影公司。
1929年，小津正式開始執導影
片。

　　小津以他「頑固的自信」形成了獨特的風格，
家庭生活是小津畢生唯一的題材。父子之情、夫妻
之誼，柴米茶飯、屑微悲欣……小津固執地把攝影
機穩定在榻榻米上，他堅信飲食男女的生活中，有
他值得一生探究的寶藏。

　　表面看來，小津作品表現的內容大同小異，甚
至人物姓名也多有相似。主角名叫周吉的影片就有
六部之多：《秋日和》、《秋刀魚之味》、《東京暮
色》、《麥秋》、《東京物語》、《晚春》。這六部片

中的老父親都叫周吉，甚至《東京物語》、《秋刀魚之味》的兩位都叫平山周吉。《東京物語》中孀居的兒媳叫紀子，《晚春》中遲遲未嫁的女兒也叫紀子。

天才的小津執著地收斂他的才華，我們應當對這終生如一的收斂更加敬服。當有人問他為什麼只拍同類題材的影片時，他開玩笑地說，他是豆腐匠，只會做豆腐，最多也只能做炸豆腐而已，他可不會炸豬排。在小津克制、內斂、抑鬱的風格中，我們看到什麼呢？

《東京物語》敘述一對老夫妻從鄉下到東京探望當醫生的兒子和開理髮店的女兒，但兒女各自有忙碌的生活，把二老推給去世弟弟的孀居媳婦，讓她安排二老去熱海度假。兩位老人在鄉間隆重地辭親別友，到了東京，兒女們卻很冷淡。影片表現了兩種價值交替時，家庭的解體和社會關係的疏離。《晚春》描述一個鰥夫與女兒相依為命的故事。眼看一天天長大的女兒，父親十分焦慮，為了不讓女兒對自己晚景擔憂，父親擺出一副要續弦的姿態，迫使女兒答應出嫁。女兒出嫁後，老父回到家中，面對的是自己連日忙碌後得來的冷寂和無奈。父親回到家中獨自削蘋果皮的一場戲，成為電影史上的經典場景。

小津的作品中是習見的家庭生活：吃飯穿衣、疊被鋪床、探親訪友、鄰里往還……日復一日的世俗生活，在小津謙和而專注的攝影機關照下，反而有一種永恆之美。這屋內逼仄之地發生的親情欣怨、悲歡慨歎，都是人類永恆的基本處境，人性細微單純、生動美好的一面，在這靜如流水的關注中呈現出永恆的光輝來。父親關心女兒在生活中所受之苦，女兒之苦非但未減，反多受一層心理負擔，反過來父親又因而受自責之苦，然而終又不能不關心女兒……種種無奈、種種情緒，都如潺緩流水，迴環而來，讓觀者在感歎唏噓之際返觀自己的生活，渺想人類處境。觀者人生閱歷愈多，觸摸世情人心愈深，則愈能感受到小津賦予這作品的層層內涵。

小津的作品堅持讓生活自身呈現，而非作者主觀界定。他自己制定的嚴格形式要求保障作品的獨特內涵：1.攝影機固定不動，室內景

時，攝影機固定在榻榻米上，鏡頭高約一公尺，這是日本人坐在榻榻米上的高度；2.多採仰角拍攝；3.人物安排成相似形；4.拍攝人物，攝影機在傾聽者正面的位置；5.對人物不允許用不禮貌的角度拍攝。小津認為，人物是他邀請來的客人，不允許用不禮貌的角度拍攝客人……這是謙和有禮的傾聽者的攝影機，我們在充滿恭謹、仁和的氣氛中，緩慢品味著小津呈現給我們的人生饗宴。美國電影評論家唐納‧李奇（Donald Richie）說：「小津電影裡的人物，沒有十全十美的完人和絕對的惡人，也沒有完美無缺的善和一無是處的惡。在他看來，如果有絕對的東西，那就是萬物的變化；人生變幻無常，世事難以料定。作品中孤單無依的每個人物，都必須把握自己的人生意義。」

小津樸素平易的作品中，有日常生活的芳香，有宗教的莊嚴寬廣，也不乏詩意憂傷。小津在掌握了由美國推展到全球的電影語言之後，反過來把攝影機對準了日本民族的日常生活，從而創造了讓「事物保存原有身份」的獨特風格。小津沒有被當時最新科技的攝影機所嚇倒，他以淡定自如的心態，把攝影機作為自己接近生活的一段木橋、一雙草鞋，反而走出了令世界矚目的「小津風格」。

在這獨特的「小津樣」中，有日本民族特有的社會心理和審美觀，有日本茶道、俳句、能樂一脈相承的精神。而今，西方電影界發出了「尋找小津」的口號，越來越多的人，從小津留下的電影裡看到了新的意義、新的啟示。小津執著於描述一件單純的事物，但對這一描述的充分執著，以及那被描述事物的單純，使得這一描述被賦予了「飛翔」的功能和意義，它進而可以通達更多更寬廣的事物。小津，終於以其收斂的天才，凝聚成世界級大師的光芒。

小津在日本社會從傳統走向現代時，體會到了人際關係發生的諸種轉化，他慣用的鄉村、城市、火車、稻田等景物都具有更深層的符號內涵。小津的作品中，有人類面對新時代「速度」和「發展」時的無限感慨和惆悵。《麥秋》中周吉想起女兒小時候的情景，不禁有許多感慨：「大家都長大了。」他說，「要是大夥兒永遠這樣在一起就

好了，可那也辦不到啊！」

　　小津面對新世界的衝擊，表現出自古希臘以來人類歷史中，人內心面對社會發展的惶惑和疑慮，淡淡的喜悅、淡淡的挽留：固定的50釐米標準鏡頭、遠距景深，相同的演員班底、相似的家庭場景，一樣的名字「平山周吉」……面對如今繁複駁雜的世界場景，即使小津在世，仍然會再有周吉那平和淡遠的微笑？

　　《東京物語》中周吉夫婦從鄉下來到東京，看到大都市熙來攘往的場景時，不禁輕輕說道：「我們一旦失散，就恐怕再也見不到面了。」

　　小津終身未娶，拍片之餘，事母為職。小津從1932年拍到1963年逝世，30年間拍了50餘部作品。

　　小津又是個矛盾重重的人，酒的嗜好延續終生。一生拍片，也未見得能消解他「心在天山，身老滄州之嘆」。小津在1963年的日本導演餐會時，因為醉酒說出了對電影的看法。小津說，電影對他來說，「不過是披著草包，站在橋下拉客的妓女」。這番話對當時在場導演們觸動很大，其實小津是帶著一種極度的自尊和克制的悲觀情緒在拍電影。電影，只是他滔滔人生江水岸邊的一株靜樹。

　　小津在1963年12月12日生日那天平靜地走完了他規整、抑制的人生。其整整60年的人生一如其電影風格，嚴謹不苟、暗藏深意。小津的影響如同其作品的節奏，斯文淡定，從容而來，使人想起他的《麥秋》裡紀子的一句話：「以前亂紛紛地都忘了他，經這麼一提，才發現最可靠的是他啊。」

　　小津身後的墓碑上刻著一個字：無。

29 | Chu-Sheng Cai

蔡楚生

（1906-1968）

　　蔡楚生以富有東方意味的電影語言，用影像記錄了20世紀上半葉中國土地上發生的事情，他用自己一生參與拍攝的近30部作品，使電影這門奢華的藝術成為人民的苦難心聲，他的《漁光曲》使中國電影第一次走上國際舞台，使中國早期電影以迅捷的步伐和傲人的成績在世界上嶄露頭角。他和同時代的費穆等人共同構成中國電影的起點，以他們為核心的中國早期電影作者不僅在當時與世界保持了聯繫，而且在理論和實際上對未來中國電影業產生了深遠影響。

　　1906年1月12日，蔡楚生在上海出生。6歲時隨父母到故鄉廣東潮陽，4年的私塾生活是他一生較為正規的「學校生活」。父親希望他經商，於是在12歲時，被送到汕頭的一家錢莊當學徒，早起晚歸的生活壓力下，他仍刻苦自學。19歲的蔡楚生在看

改變電影歷史的100位名人

了話劇《可憐的裴加》之後，用15個夜晚寫出生平的第一個劇本。

在蔡楚生的作品中，還潛藏著來自底層生活的智慧和幽默。在他1927年的劇本《呆運》中，有個小店員買了一張彩券，生怕丟失，將彩券貼在門板上。結果彩券中獎，卻撕不下來，只好抬著門板去領獎。一路招搖過市，弄得哭笑不得，吃盡苦頭。只是隨著時日增長，作品中這些幽默的光彩越來越少，以至陷於沉鬱。

為了尋找「能和全國共同呼吸的地方」，蔡楚生離開故鄉，前往上海。「對電影的熱愛使他更加刻苦。」他閱讀了大量的中外文學名著和科學書籍，堅持寫作、繪畫和書法練習。1929年，被鄭正秋介紹進入明星電影公司，1931年脫離該公司，加入了由五四運動後的新知識份子組建的聯華影業公司，並擔任編導。

《南國之春》和《粉紅色的夢》是他1932年獨立編導的影片，敘述男女主角在情感路上的坎坷經歷。《南國之春》描述一對青年戀人，男的無力擺脫封建婚姻的桎梏，被迫與不相愛的女子結合，女的則因沉重打擊鬱鬱而亡。《粉紅色的夢》講一位青年作家因受蕩婦誘惑而拋妻棄子，最後「良心發現」重新回頭追尋妻子的故事。影片傾向探索人物內心的情感世界，但這種關注個人私情的作品在當時受到了嚴厲的質疑。聶耳化名「黑天使」在《電影藝術》創刊號上激烈地把它稱為「下流電影」。批評該片是「麻醉階級意識的工具」。於是蔡楚生主動向聶耳求教，並公開承認錯誤，說這兩部作品是「兩個盲目的製作」，並明確表示今後的創作「最低限度要做到反映下層社會的痛苦」。他說：「我還年輕，只要不死，我會以更大的努力來報答你們的期望。」

蔡楚生的選擇反映了中國電影在童年時期就必須面臨的複雜環境和歷史重負。中國電影創作者在藝術與現實面前選擇了「功利性」的道路，這對於藝術家的心靈探索和電影藝術在形式上的發展是某種程度的犧牲，但藝術家在民族存亡關頭時是「別無選擇」的。在另一條道路上仍有藝術家在艱難探索，1948年費穆執導的《小城之春》即在

探討情感世界的深度上達到了經典的水準。同時，蔡楚生在社會歷史
大背景上的開拓，也書寫了人物內心的情感深度。

　　蔡楚生後來加入左翼電影運動。1933年2月，他被推選為中國電
影文化協會執行委員。他明確表示電影創作要以反帝反封建為主要內
容，1933年的影片《都會的早晨》，對於勞動者的正直、質樸進行了
熱情歌頌。他一方面吸收鄭正秋《姊妹花》中巧妙編排情節、善於敘
述故事的民族風格，同時又融入意識型態，反映出20世紀初中國都市
中尖銳的階級對立。電影上映後，和《狂流》、《三個摩登女性》等
左翼電影一起被稱為「具有偉大未來性的萌芽」，是「對觀眾們投擲
了幾顆強烈的炸彈」。

　　1934年，他完成《漁光曲》，影片通過東海一戶窮苦漁民家庭，
在船主逼租、官府索稅、土匪搶劫下的悲慘遭遇，以淒婉的情調描繪
了經濟恐慌、民生凋敝的社會狀況。影片以劇情片的手法，達到了記
錄歷史的效果。中國電影的童年時代正是在背負重大歷史責任的前提
下前進的。《漁光曲》在首映時反應平平。上海一家富商的兒子看完
此片後激動不已，深為中國電影的成績感到驕傲。他說動父親自費在
上海《新聞報》刊登了一幅罕見的廣告，「漁光曲」三字佔了兩大張
版面，每個字足有一部電話機大小。觀眾如潮湧進電影院，在當時頗
負盛名的金城大戲院連映84天，戲院門口擁擠的人潮成為一時奇景。
各家報紙對此連續報導，所擬標題令人難忘：「人活80歲罕見，片映
80天絕無！」、「街頭巷尾無人不談《漁光曲》，無人不唱《漁光
曲》。」《漁光曲》在上海的轟動，引起歐美關注。《聯華畫刊》報
導：「最近，《漁光曲》已被法國文學家、法國作家聯會副會長德瓦
勒以重金買下歐洲放映權，以介紹中國文化於歐洲大陸。法文拷貝早
已寄往歐洲，不久的將來，在歐洲的各大城市將可看見《漁光曲》燦
爛奪目的廣告招牌。」

　　影片在1935年2月獲得莫斯科影展「榮譽獎」，成為中國第一部在
國際上獲獎的影片。莫斯科國際影展在頒獎評語中說它「以其勇敢的

寫實主義精神，生動反映了中國社會的現實生活」。

1934年的《新女性》由阮玲玉主演，反映了受過教育的知識女性韋明的苦難人生。阮玲玉飾演的韋明在自殺救醒之時，發出「我要活，我要報復！」的吶喊，但韋明還是在悲憤中死去。阮玲玉也在次年的婦女節服毒自殺，銀幕內外的悲慘人生構成蔡楚生作品的沉重背景。

1934年的《飛花村》、1936年的《迷途的羔羊》、1937年的《歌舞班》都以貧苦婦女、孤苦兒童、漂流藝人爲主角，表現了底層生活的艱辛和困苦。1937年的《兩毛錢》通過兩毛錢在不同人手裡的不同反應，控訴了社會的不公。有錢人用兩毛錢來引火點煙，流浪漢用兩毛錢勉強充飢，倒楣的車夫卻因這兩毛錢被認爲幫運毒品而被關進了監獄。

接下來的《小五義》（1937）、《遊擊進行曲》（1938）《血濺寶山城》（1938）等作品反映了人民奮起反抗的事蹟。1947年的《一江春水向東流》則成爲繼《漁光曲》之後的另一高峰。

《一江春水向東流》分上下兩集，上集《八年離亂》，下集《天亮前後》，透過上海紡織廠女工素芬和夜校教師張忠良的人生遭遇，講述了一個時代的變遷。張忠良、素芬夫婦抗戰失散，素芬帶著孩子回到鄉下，張忠良在歷經磨難之後逃到重慶，與交際花王麗珍結婚。抗戰勝利後張忠良回到上海，又和王麗珍的表姐何文豔發生關係。素芬回上海後爲了養家糊口，到何文豔家裡做女傭。在何家晚宴上，素芬認出了張忠良，懦弱的張忠良卻無心悔改，素芬在激憤之下投河自盡。

影片借鑒中國傳統的藝術形式，將戲劇性和抒情性結合起來。影片故事曲折，結構縝密，通過交插和對比手法讓幾條線索同步進行，推動情節深入展開。片中運用了長鏡頭和畫外歌聲，選用中國古典詩詞的意境，吸收中國古典章回小說的結構特點，富有濃郁的東方抒情色彩。該片被譽爲「史詩式的影片」。影片在上海再次引起轟動，出

現「滿城爭看一江春」的景象。影片連映3個月，觀眾達70萬人次。張忠良矛盾、懦弱、猶疑的多重性格不僅反映了當時的知識份子在複雜現實裡的艱難選擇，也在人性深處展現出時代動盪對心靈的摧折。

1948年，蔡楚生轉移香港，把「南園影業有限公司」作為創作基地，開始了「南國」第一部影片《珠江淚》的拍攝，並擔任該片的監製。此片被譽為「粵語片革命性的代表作」。

1949年5日，蔡楚生回到北京，1958年執導《南海潮》，但只完成了上集，1968年7月15日，蔡楚生在「文化大革命」中被迫害致死。

蔡楚生在聯華公司是一位少年導演，貧寒的出身並未掩蓋他的風采，在時人回憶中的蔡楚生，是「一件棕白色相間的春秋大衣，一條純白色的絲質圍巾」。

30 | # Roberto Rossellini

羅貝托・羅塞里尼

(1906-1977)

「他寧可犧牲光彩而追求眞實，用普通人代替演員，用實景代替佈景，用即興創作代替編寫好的劇本，用生活來代替虛構，」美國電影史學家傑拉德・馬斯特在《電影簡史》中這樣評價羅塞里尼。直覺、信念與智慧使他的電影眞誠而坦白，他的影片與社會責任和良心緊密相聯，突顯了戰爭時期藝術家堅強的一面――發人深省，震撼心靈，伸張正義。

羅塞里尼1906年5月8日生於義大利羅馬，祖父和父親是著名的建築師，家境富裕又是長男，羅塞里尼自小倍受寵愛。少年時期對機械很感興趣，常在自己的實驗室埋頭苦幹。高中畢業後，他開始熱中電影，遂放棄大學而進入電影界，開始做佈景方面的工作。然後學習攝影與剪接。

1937年，德布西的音樂《牧神的午後》（La

Mer, Prelude a L'apre-midi d'un fanne）爲羅塞里尼帶來靈感，他先寫下一個電影大綱，隨後把它拍成了電影《牧神午後的前奏曲》（Prélude à l'après-midi d'un faune），但因部分場景過於露骨而審查未過，所以在義大利未曾上映。

《魚的幻想》（Undersea Fantasy）成了他首部上映的影片。影片描述兩條魚在日常生活中遭遇的危機，他造了一個水族箱，搜集各種魚類，並用頭髮縛住魚身以控制其行動。電影裡的奇思妙想使該片大獲成功。之後，羅塞里尼又執導了幾部影片，他將紀錄片的風格帶進了自己的電影，增加了影片的真實感。1942年和1943年，他拍攝了《飛行員歸來》（A Pilot Returns）和《帶十字架的人》（The Man with the Cross）。

第二次世界大戰開始後，羅馬被德軍佔領，羅塞里尼也加入逃亡的隊伍。這次經歷以及義大利的失敗、戰爭的殘酷和人民激昂的愛國精神使他決心爲此拍一部電影。聯軍一收復羅馬，他就開始行動。當時，義大利分裂，器材又嚴重不足，然而物質匱乏也擋不住他心中的熱情，一一克服了困難，《不設防的城市》（Rome, Open City）誕生了。影片寫實地將義大利人英勇抵抗納粹的壯烈事蹟呈現出來。反抗軍領袖、孕婦、神父等爲了自由而獻身的英雄，構成了影片的精神。在刻畫這些人物的同時，也展現出羅馬貧民區的生活情況，「他們有著共同的痛苦，共同的歡樂和共同的希望」。片中部分鏡頭是在戰爭狀態下偷拍完成的，粗糙的畫質展現了動人心魄的真實。

因爲導演《不設防的城市》，羅塞里尼引起世界影壇的重視，該片成爲義大利新寫實電影首開先河的代表作，獲得第一屆坎城影展大獎和奧斯卡最佳編劇提名。戰後，羅塞里尼的第二部作品《游擊隊》（Paisà）是新寫實主義電影運動的巔峰之作，獲威尼斯影展大獎。影片由6個故事組成，是一部義大利戰爭時期生活的紀實性作品，在攝影機前重現了游擊隊員、平民百姓、兵營、修道院等場景。羅塞里尼幾乎不用劇本，並拒絕使用攝影棚、服裝、化妝和演員。

　　1948年的《德國零年》（Germany Year Zero）被歐美評論界認為是他的戰後三部曲之一（另兩部是《不設防的城市》和《遊擊隊》）。影片痛斥了戰爭的罪惡——不僅使人民陷入飢餓和貧困，還扭曲了兒童心理。影片的主角是個兒童，他把臥床不起、患有心臟病的父親毒死，因為他認為父親對社會毫無用處，事後他又因良心不安而自殺。影片控訴德國的納粹主義，他們是這一切罪惡的根源。在義大利新寫實主義全盛時期，本片引起了廣泛而激烈的討論。

　　就在這一年，羅塞里尼的感情世界掀起波瀾，美麗的瑞典女人英格麗·褒曼（Ingrid Bergman）走入了他的生活。褒曼被《不設防的城市》深深感動，並寫了一封信給羅塞里尼，表示期望與之合作。兩人於1950年合作《火山邊緣之戀》（Stromboli）時墜入情網，並與各自的配偶離婚。1951年他倆步入禮堂，但這段婚姻並未受到祝福，兩人遭到以好萊塢為首的電影界抵制，使兩人陷入困境，兩人合作的電影大都因此難與觀眾見面。代表了40年代美國人理想淑女的褒曼竟嫁給了義大利「邋遢」導演羅塞里尼，這讓很多人不能接受，有些人更以此攻擊她。而褒曼卻在一片指責聲中選擇自己所愛，雖然與羅塞里尼的婚姻只維持了7年。

羅塞里尼與英格麗·褒曼在火山島

　　1959年羅塞里尼拍了《羅貝萊將軍》（General della Rovere），影片不僅表現了義大利抵抗運動，而且呈現了那個年代一些普通人成為英雄的原因。他因此獲得第24屆威尼斯影展最佳影片金獅獎。

　　60年代的羅塞里尼更是自由發揮，導演的作品大多頗具爭議，《羅馬之夜》（Escape by Night）、《義大利萬歲》（Vive l'Italie）、

《路易十四的崛起》（The Rise of Louis XIV）等片是他這時期的作品，其中有些被認為過於沉悶，不過羅塞里尼並未理會，喜愛這種風格的影迷也大有人在。

70年代他開始替電視台工作，拍攝了關於歷史人物的傳記電視片，如《蘇格拉底傳》（Socrates）、《帕斯卡傳》（Blaise Pascal）、《笛卡兒傳》（Cartesius）等。

羅塞里尼撇開成見，站在攝影機後面，他的方法往往是從調查、採訪、記錄出發，轉而形成電影戲劇性主題的表現。他說：「看到人的本來面目，不要硬把人表現得與眾不同，只有經過調查才能發現與眾不同。」因此羅塞里尼的影片「使我們感同身受」，他的眼睛就是觀眾的眼睛。

改變電影歷史的100位名人

31 | **Laurence Oliver**

勞倫斯・奧利佛

（1907－1989）

　　勞倫斯・奧利佛是英國傑出的電影、戲劇演員和導演，他以在舞台和銀幕上詮釋莎士比亞的戲劇見長。他出生在英國的薩克斯郡，小時候家裡十分窮困，為了省水，他在父親用過的水洗澡，一隻雞也要切成小塊分3次吃。但是奧利佛的母親即使家境不好，但她仍讓奧利佛體會到家庭的全部溫暖和人性的溫情與幽默。

　　他有個嚴厲的父親，並將他引向戲劇表演之路，1923年他13歲時就首次登台演出，並就讀中央戲劇學校。在這裡，他鑽研了莎士比亞的全部作品，為後來表演和導演莎士比亞的作品打下了堅實的基礎。1926年開始，他就正式跟隨劇團在伯明罕演出，23歲時已經是倫敦和紐約戲劇舞台上的主要演員。

　　1933年，奧利佛受到好萊塢一家製片公司的邀請，請他在影片《瑞典女王》（Queen Christina）中

扮演一個西班牙大使，和著名的演員嘉寶對戲，但他在嘉寶面前十分緊張，因此沒有通過甄選，他只好失望地回到英國。

在英國舞台上，他演出莎士比亞的一些名劇，像《羅密歐與茱麗葉》、《奧賽羅》等等，都獲得成功。1936年，他和費雯麗一起合作演出電影《英格蘭大火》（Fire Over England），結果戲只拍了一半，倆人就成了戀人。

這時，好萊塢再次邀請他在影片《咆哮山莊》中參與演出。這次，他對好萊塢仍心有餘悸，但在影片導演威廉·惠勒三次邀請下，他終於答應到美國拍攝這部影片。這部影片在以認真著名的威廉·惠勒導演下大獲全勝，奧利佛也獲得奧斯卡最佳男演員提名，他才對自己在好萊塢發展有了信心。1940年，希區考克請他在影片《蝴蝶夢》（Rebecca）中出演一個反派角色，奧利佛的表現讓這位電影大師也十分滿意。

二次大戰爆發後，奧利佛回到自己的祖國加入軍隊，他為英國情報部門拍攝了兩部戰爭題材的影片《北緯40度》和《半個樂園》。他在拍攝期間仍舊活躍在戲劇舞台上，帶著自己創辦的老維克劇團到處演出。

1943年，他開始準備自導自演，將莎士比亞的《亨利五世》（Henry Ⅴ）搬

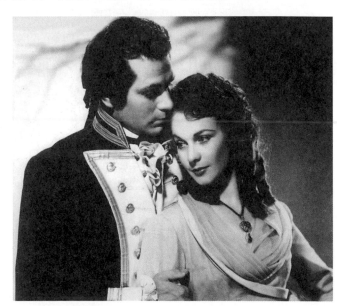

奧利佛與費雯麗

上銀幕。這部影片十分適合當時英國的戰爭狀態，可以鼓舞英國的士氣，因此英國政府給予全力支援，影片上映後也十分轟動，奧利佛無論主演還是導演，在這部影片中都十分傑出。這部影片是英國戰時的精神食糧。影片獲得了1946年奧斯卡的特別獎，緊接著還獲得威尼斯影展大獎。

1947年，他自導自演《哈姆雷特》（Hamlet），影片獲得1948年奧斯卡的最佳影片和最佳男主角獎，不論導演和表演都給了奧利佛最高榮譽。後來他又拍攝了《理查三世》（Richard III），這部影片和上述的兩部是他改編自莎士比亞名作的三部曲，是他一生中導演的最重要的電影作品。

1959年，他在好萊塢導演《斯巴達克斯》（Spartacus），同時還導演另一部電影《遊龍戲鳳》（The Prince and the Showgirl），並且持續舞台演出，忙碌得根本沒時間睡覺，為了滿足自己的工作，他租了一輛救護車在這幾個地方來回奔波，這樣他可以在無人阻攔的救護車上短暫地休息。

他整整在戲劇舞台和電影界活躍了60年，是十分少見的全才巨星，塑造的角色已成為表演的典範。1947年，英國國王授予他爵士頭銜，1970年，英國女王冊封他為勳爵，在這一年，他又成為英國上議院的終身議員。

有人總結他一生的成就時說：「奧利佛，你就是英國。」

32

David Lean

大衛‧連

（1908–1991）

　　大衛‧連把文學名著和宏大場面
引入電影，使銀幕完整再現了文學所
能達到的敘事和抒情高度，使電影成
爲抒寫人類史詩的恢宏載體。

　　大衛‧連1908年3月25日生於蘇
格蘭。1927年開始在高蒙電影公司
打雜，1928年起，由攝影助理、剪接助理逐漸升
爲助理導演。1930年擔任《賣花女》（The Night
Porter）等多部影片的剪接師。1942年與著名劇作
家科沃德（Noel Coward）合作導演了《效忠祖國》
（In Which We Serve）一舉成名。1945年的《相見
恨晚》（Noel Coward's Brief Encounter）是浪漫的
抒情之作，富有英國特色的藝術風格使大衛‧連的
作品保持著雅致的詩情。此片在坎城影展上獲得最
佳影片和最佳導演獎。

　　1946到1948年間，他將狄更斯的《孤星血淚》
（Great Expectations）和《苦海孤雛》（Oliver Twist）

搬上銀幕，他把文學名著成功地改編成電影作品。剪輯的節奏和出色的音響運用，以電影語言彌補了從文學作品改編所產生的落差。這一時期，英國民族特色一直是他作品裡的基調。

50年代中期，大衛‧連的風格朝向國際化邁進。他拍攝的作品兼顧大西洋兩岸觀眾的口味，被人稱為「跨洋電影」，大製作、大場面、史詩元素、抒情風格等構成這一時期的作品特色。1957年的《桂河大橋》（The Bridge on the River Kwai）就是一座兼跨大西洋兩岸的「雄偉虹橋」。依賴雄厚的美國資本，貫注細膩的英式情感，大衛‧連把這部作品拍成了電影史的經典佳作。全劇圍繞著造橋、護橋、炸橋的焦點，把二次大戰期間一座橋的故事拍得盪氣迴腸。此片獲得奧斯卡最佳影片、導演、男主角等7項大獎。

1963年，他更拍出了史詩巨片《阿拉伯的勞倫斯》（Lawrence of Arabia），這是根據真人真事所拍攝的作品。勞倫斯是二次大戰中的神秘英雄，縱使他的自傳都無法使人看清面紗後的真貌。大衛‧連說：「勞倫斯是個極其複雜、超群出眾的英雄。他為一般社會所不容，卻在茫茫沙漠裡大顯身手……在阿拉伯人的心目中，他近乎一位預言家。」全片將近4個小時，影片上半部描寫非凡的勞倫斯如何登上英雄的寶座，後半部則描寫從「神」的高度一落千丈的悲慘結局。所有外景與內景均在阿拉拍半島和開羅拍攝，原計劃5個月的拍攝時間最後竟延長至兩年零兩個月。

《阿拉伯的勞倫斯》全片耗資巨大、場面壯闊，全片沒有女主角、沒有愛情，沙漠中安靜得只能聽見夾帶細沙的風聲，在強烈陽光的反射下，遠處地平線上逐漸移近的小黑點，不知是敵是友還是一匹野駱駝，強光下的沙漠如同湖水，駱駝的雙腿好似懸空，自水面上飄來……沙漠景色是作品中的重要角色，有評論者這樣寫道：「一次又一次地，巨大長方形的寬銀幕就像一個大熔爐的門那樣敞開著，觀眾全神貫注盯著純淨如金般的沙礫融化時的閃光，盯住空曠、燦爛的無垠蒼茫，就好像盯住上帝的眼睛一樣。」

　　英國駐開羅的軍官勞倫斯，由於精通多國語言而被借調到阿拉伯協助處理阿拉伯事務。被土耳其統治的阿拉伯，內部分爲許多部落，世仇使這些部落彼此敵視。勞倫斯把有血海深仇的各部落聯合起來，做到了幾乎不可能的事。在勞倫斯貫注生命的自由沙漠中，他發現了自己對榮耀和痛苦的渴望，還發覺自己人性中噬血和獸性的隱秘，他經歷了由堅信自己是非常人，到希望自己是普通人的轉變。在沙漠中，他逐漸貼近自己的本心，但正是這個過程導致他最後的崩潰。勞倫斯在自己的傳記中說：「睜眼做夢的人是最危險的。」大衛・連把一個人的生命在寬銀幕上呈現出來，沙漠渺茫的背景下，是大衛・連對於偉大事物的偏愛。影片被譽爲是一部「最高智慧的電影」。影片在1962年的奧斯卡角逐中，擊敗豪華巨片《最長的一日》（The Longest Day）和《叛艦喋血記》奪得最佳影片、最佳導演、最佳攝影、最佳美術、最佳剪輯、最佳音響效果與最佳音樂7項大獎。

　　1965年的《齊瓦哥醫生》（Doctor Zhivago）又是一部改編自文學作品的長片，大衛・連借助這部充滿詩意的小說，充分發揮自己內在的抒情性格。電影透過齊瓦哥醫生的一生，把俄羅斯大革命中的一段歷史敘述出來，對個人和歷史間的關係重新進行思考。影片中冰封原野的景象和無所不在的柔美琴聲，傳達出大衛・連作爲一位文學電影詩人的敏感內心。作品以集中的戲劇性，表現了個人與歷史間的深刻關係，片尾齊瓦哥輕輕嘆出的一句：「哦，那就是天賦。」是全片的神來之筆，這種對個人內心的關注和抒情詩般的優雅，是大衛・連內心的鍾情所在，也是他關注史詩的著意所在。大衛・連把宏大的史詩場面作爲探究人心的背景，是他作品的核心價值。影片再次爲他贏得多項奧斯卡獎。

　　1984年，大衛・連以76歲高齡，導演了《印度之旅》（A Passage to India），並親自擔任剪接，這部影片再次爲他贏得殊榮。

　　有人說大衛・連是個熱衷表現火車場面的導演，《齊瓦哥醫生》一片中把這意象發揮到極致。在一個火車過山洞的鏡頭中，黑畫面竟

達數分鐘之久，等到汽笛一聲長鳴，山洞的出口才豁然敞亮。火車的意象也許和大衛‧連的作品有幾分相像：巨大的體積、動能和一往直前的氣勢是他作品必備的要素，而車窗外沿途經過的風景，和車廂內承載的愛情、人生則是他真正在乎的主題。

　　大衛‧連1991年4月16日因癌症病逝於倫敦。

33　Elia Kazan
伊力・卡山
（1909-2003）

伊力・卡山是20世紀四、五〇年代美國最傑出的導演之一。1909年出生於土耳其的伊斯坦堡，當時這座跨越歐亞大陸的城市還叫做君士坦丁堡。他的父母是希臘人，在伊力・卡山4歲時，他的父母把他帶到美國。

　　他曾就讀於威廉學院，後來又進入耶魯大學戲劇系，在這所美國最好的大學之一的戲劇系中，他主要修的是戲劇表演。23歲時他就進入美國的演藝圈，一直到1940年都是百老匯十分活躍的戲劇演員。他在有些戲裡即使是配角，也會因為表演出眾而喧賓奪主，表現相當出色。期間還擔任舞台導演，導演一些劇作家的作品，像《慾望街車》、《推銷員之死》等，拿過當時美國戲劇界的重要獎項「紐約戲劇協會獎」和「普利茲戲劇獎」，是多才多藝的戲劇天才。

在戲劇界的成功使他很快轉到了電影界，因為戲劇其實是電影的基礎和母體，所以伊力·卡山進入電影圈也非常順利。由於希臘血統以及激進的思想，他對美國社會現實採取批判的態度，在30年代還參與美國的共產主義運動。1937年他拍攝了美國田納西州礦工生活的紀錄片，顯示他對政治態度和對社會底層民眾的關心。

1947年他拍攝的《君子協定》（Gentleman's Agreement），是關於美國在二戰後反猶太人種族歧視政策的電影，獲得當年奧斯卡最佳影片獎。同年他在好萊塢和幾個志同道合的同行創辦了「演員訓練班」，這是影響和造就了好萊塢許多傑出演員的演員培訓中心，成為美國戰後電影新的表演方法——「方法論」的搖籃。

由於伊力·卡山是戲劇出身，所以他直接將蘇聯戲劇大師斯坦尼斯拉夫斯基（Konstantin Stanislavsky）創立的表演體系搬到了好萊塢，把斯坦尼斯拉夫斯基關於表演的理論活學活用，對演員進行訓練和排練。

斯坦尼斯拉夫斯基體系的核心是「體驗」，他要求演員在扮演一個角色的時候，必須時時刻刻生活在角色的感受中，把自己變成和角色一樣的人，透過強化「我就是」的意識，來喚醒和誘導演員的表演天性，來和角色結合。「演員訓練班」對美國當時的表演領域產生了重大影響，當時的傑出演員，像瑪麗蓮·夢露、馬龍·白蘭度（Marlon Brando）、詹姆斯·迪恩（James Dean）、保羅·紐曼（Paul Newman）等都是從這裡出來的，他們的表演又影響了億萬觀眾。

1954年伊力·卡山把「演員訓練班」交給同事，以便專心拍電影。50年代對他來說，是最好的也是最動盪的年代，他的左傾思想使他在50年代初受到「麥卡錫主義」的迫害，被列入黑名單。他這段時期非常艱難，但伊力·卡山信念堅定，他繼續拍自己想拍的電影。在電影的表現手法上，他特別強調實景拍攝，手法十分細膩複雜。

1951年他導演了電影《慾望街車》（A Streetcar Named Desire），這部影片獲得了4項奧斯卡獎。但是這部同志影片當時卻因挑戰當時

尺度而引起軒然大波，它被執行「自檢法」的官員列爲禁映等級，伊力‧卡山聞訊非常火大，寫公開信給紐約時報，讓大眾知道他受到的抵制與待遇。最後在一番折衝之下，剪掉4分鐘的片段讓片子順利過關，馬龍‧白蘭度也因此片一炮而紅。

　　他對美國社會有一種十分複雜的感情，他對美國的社會現實和制度有著強烈的關注和批判。1952年他導演了《薩巴達傳》（Viva Zapata!），是描繪墨西哥農民領袖薩巴達領導人民反抗專制的影片。1954年，他導演了美國影史上十分重要的影片《岸上風雲》（On the Waterfront），獲得了奧斯卡最佳導演獎，這是描述紐約一個碼頭黑幫壓迫碼頭工人的影片，馬龍‧白蘭度在這部電影中扮演一個覺醒的黑幫分子，最終帶領碼頭工人擊敗了黑社會的惡勢力。

　　1955年，根據美國著名作家約翰‧史坦貝克（John Steinbeck）的小說改編的電影《天倫夢覺》（East of Eden）也是一部傑作，在同年的坎城影展上獲獎。60年代初，他又導演了《美國，美國》（America, America），1976年導演了電影《最後大亨》（The Last Tycoon）之後就漸漸退出了影壇。

　　伊力‧卡山2003年9月28日逝於美國曼哈頓。

你不可不知道的

改變電影歷史的100位名人

34 | Akira Kurosawa

黑澤明

(1910-1998)

堅定而克制，勇敢而孤獨，即便柔軟處也顯得濃烈、深邃；電影是刀，黑澤明用它來詮釋武士道精神，解剖人性的善惡。

1910年5月23日，黑澤明出生於東京一個武士家庭，是家中八個孩子裡最小的一個。初中畢業後，他熱衷繪畫，1929年，他參加日本普羅美術同盟。1936年，黑澤明被錄取為製片廠助理導演。師從山本嘉次郎，1938年升為副導演。

1943年，黑澤明成功地將富田常雄的《姿三四郎》改編成電影而一舉成名。1946年他拍攝的《無愧於我的青春》是一部批評軍國主義的作品，被評為當年10部最佳影片的第二名。1948年，黑澤明啟用三船敏郎擔任《酩酊天使》的男主角，自此，黑

《紅鬍子》劇照

澤明和三船敏郎開啓了「黑澤明黃金時代」，成為日本最強的電影拍檔。截至拍攝《紅鬍子》的17年間，由兩人合作的作品有《羅生門》、《七武士》、《生之錄》、《蜘蛛巢城》、《大鏢客》、《天國與地獄》等片。其中，1950年拍攝的《羅生門》獲得了威尼斯影展大獎，從此，黑澤明的電影走向了世界，這也是東方電影首次在國際影展獲獎的里程碑。而三船敏郎先後以《大鏢客》和《紅鬍子》贏得了威尼斯影展男主角獎。兩人因此在日本享有「國際的黑澤，世界的三船」之稱。

　　《羅生門》的劇本是劇作家橋本忍根據芥川龍之介的小說《藪之中》改編的，然而取了芥川的另一部作品《羅生門》為題。電影敘述了這樣一個故事：一凶案發生後，四名涉案者陳述了相互矛盾的供詞，最後也曾為了錢財而說謊的樵夫決定撫養被人拋棄的嬰兒。面對一連串的謊言，我們由對真正兇手的猜測而轉至對人性的質疑，疑惑變成了失望。自私自利使得現實成了虛假的言語，利己真的是人類不

可克服的本性嗎？

最後一場戲裡，有這樣一段對話：（行腳僧：）「要是任何人都不能相信，那麼這個世界就成地獄了。」（店小二：）「這個世界本來就是地獄。」（行腳僧：）「不，……我相信人！我不想把世界看成地獄！」黑澤明在暗處點燃了一支蠟燭，微弱的光線代表了希望。如果說這段對話讓我們稍覺安慰，那麼結尾的安排便令我們微笑了。樵夫抱著被遺棄的嬰兒說，他家已有6個孩子，養6個和養7個，是一樣辛苦。此時雨過天晴，夕陽餘暉映照著樵夫的背影。黑澤明執著的信念終於在片末獲得印證。

70年代初，是黑澤明創作的低潮期。他中止與三船敏郎的合作，對於原因兩人都三緘其口。61歲時黑澤明企圖自殺，他用刮鬍刀在全身割下21處傷

> 「我最大的夢想是改造日本，成為總理大臣，日本的政治水準最低，這是事實。」
> ——黑澤明

口，遍體是血倒在家中的浴缸裡。人們很難想像他當時是怎樣求死的。這則新聞震驚日本，但黑澤明至死都對當年的自殺保持沉默。有人認為是由於導演生涯遇挫導致絕望，部分黑澤明的友人則認為，他的哥哥也死於自殺，或許他的家族遺傳裡有自殺的傾向。

經歷了生死轉折，黑澤明繼續他的導演生涯，《德蘇·烏札拉》、《影武者》、《亂》、《夢》、《八月狂想曲》、《至聖鮮師》等皆為後期力作。在這期間，黑澤明先後獲得了坎城影展的傑出貢獻獎、奧斯卡終身成就獎。也正是這一時期，黑澤明一貫的激烈風格裡似乎摻入了溫和與寧靜，我們從他舞弄電影這把刀的招式裡，清楚體味了平和與悲涼。死亡使黑澤明由英雄變成智者。

影片《亂》改編自莎士比亞名劇《李爾王》。此片講述了日本戰國時期，一文字家族因自相殘殺而走向滅亡的悲劇。主角秀虎

是個殘酷無情的霸主，他攻城掠地，連自己的親家也不放過。當他年老退位時，讓大媳婦阿楓找到了報仇的機會。她挑撥秀虎父子的關係，終於造成骨肉相殘的慘劇。在影片開拍之前，黑澤明就聲稱：「要用上蒼的目光俯視這幕人間悲劇。」這種對於紛紛亂世、叵測人心的悲憫情懷，在馬蹄飛濺、鮮血橫流的動，與雲綴晴空、黯然佇立的靜的對照中顯得無助而淒涼。失明的倖存者鶴丸站在山崖等待姐姐，手中的佛像飄落山底。眼睛看到的世界令人絕望，盲人只能看到心靈，而心靈的自省是獲救的唯一機會。

黑澤明的創作方法很特別，他喜歡由某一哲理觀念出發進而構思創作，他拍的許多影片都是以一句話，甚至一個字為主題。他根據自己的理念出發收集素材、構想人物和情節。為了論證他的哲理，人物情節就難免誇張，而戲劇的味道也就濃重。他影片中的某些畫面甚至可以作為他的哲思的明信片，這或許與他的繪畫背景有關吧。於是，電影成了他探索人生的試驗。日本電影學者岩崎昶曾說：「他是要把人放在試管中，給予一定的條件和一定的刺激，以測定他的反應。這種對人物的研究就是他的作品。」

《亂》的劇照

日本電影評論則認為黑澤明作品的魅力表現在三方面：一是動感。一組畫面同時用三部攝影機，從三個角度，近、中、遠不同距離拍攝。最後將三組膠片剪接在一起，產生逼真的動感。二是男性的陽鋼風格。三是對作品精益求精。黑澤明是「完美主義」者。在拍攝《白癡》時，製片公司出於資金的原因要求縮短影片，而黑澤明為了

藝術拒絕讓步，他說：「如果再縮短，就銷毀底片。」有人曾這樣評論他在拍攝現場的風格：大權在握，唯我獨尊，高聲呼喊，令人心驚膽顫，有「黑澤天皇」之稱。

　　黑澤明闡述細節的手法和運鏡方式影響了一些外國電影，其中包括喬治‧盧卡斯的《星際大戰》和布萊恩‧迪帕瑪的《疤面煞星》（Scarface）；而他的男性風格則使他的電影缺乏柔韌；黑澤明的「完美主義」在他的後期作品中得到了毀滅性地展現。

　　孤獨與瘋狂在黑澤明的一生中時隱時現，自信和強硬貫徹始終。他曾說：「電影是自然產生的，它沒有國界，我希望通過電影與各國的人對話……我不希望別人看到我的弱點，不喜歡輸給別人，所以必須不斷努力……鏡頭應該怎樣剪接，只有我自己知道，所以一部電影不需要兩個導演……我最大的夢想是改造日本，成為總理大臣，日本的政治水準最低，這是事實。」

35 Vivien Leigh

費雯麗

(1911-1967)

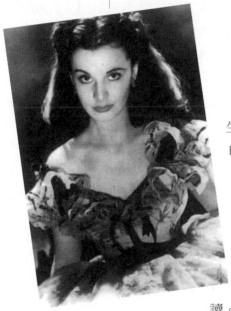

費雯麗用激情與幻想燒完一生，她的事業、愛情在生命火焰的灼燒下顯得璀璨悲壯。

1911年，費雯麗於印度出生。在宣傳《亂世佳人》（Gone with the Wind）時，電影公司為她減了兩歲，於是她的生日變成了1913年11月5日。9歲時費雯麗被送往英國的聖心修院就讀。冰冷蒼白的修女院宿舍使她十分寂寞，或許此時起就註定了這是一顆難以溫暖的心靈。費雯麗對修女院的音樂和戲劇訓練特別認真，並且在課外活動中選擇了芭蕾舞，這些後來都成了她幻想的翅膀。

15歲的費雯麗挽著父親的手到歐洲旅行，她接觸了法文、德文和義大利文，外面的世界令她興奮。一位昔日在聖心修院的好友成了好萊塢演員，

改變電影歷史的100位名人

此事激起了費雯麗做演員的願望，於是父親爲她在倫敦的皇家戲劇學院註冊，這時費雯麗19歲。

在等待進入皇家戲劇學院期間，她認識了31歲的律師賀伯里‧荷曼（Herbert Leigh Holman）。1932年12月20日，他們在西班牙的天主教堂舉行婚禮。費雯麗爲了婚姻放棄了皇家戲劇學院的學業。幻想終究會破繭而出，在皇宮御前演出的經歷再度喚醒了蟄伏心中的願望——要做一個偉大的演員。在徵得丈夫同意後，費雯麗返回皇家戲劇學院，勤奮地學習各種表演課程。然而，懷孕將她從幻想中拉了回來。生下女兒蘇珊‧荷曼之後，費雯麗便沒再回學校，而是熱中於社交，不停地參加各種宴會，熱鬧的生活或許可以稍稍冲淡她心中的落寞。

在費雯麗的社交圈中，有不少女孩擔任模特兒，或在電影中飾演小角色，費雯麗也終於等到機會，在一部名爲《漸有起色》（Things Are Looking Up）的英國片中扮演一名天眞少女。爲了把握這次機

會，費雯麗放棄了跟荷曼到歐洲旅行，而獨自從哥本哈根飛回倫敦。平庸單調的婚姻生活讓她窒息。

正如片名「漸有起色」，費雯麗離自己的夢想也愈來愈近。因製作《亨利八世的私生活》（The Private Life of Henry VIII.）而成爲英國影壇大亨的亞歷山大‧柯達（Alexander Korda）與費雯麗簽下了5年的演員合約。不過，柯達開始時只讓費雯麗在《紳士的協議》（Gentlemen's Agreement）等片中扮演一些戲分極少的角色，因爲他認爲她仍缺乏獨特的風格。直到在舞台劇《綠窗》中扮演少婦吉斯塔，費雯麗才首次受到世

人的注意，劇評家對她的表演給予好評，費雯麗欣喜若狂。

就在這時，命運之神鋪就了她的後半生道路——費雯麗認識了當時聲望甚高的年輕演員勞倫斯‧奧利佛。費雯麗因電影《道德的面具》（The Mask of Virtue）而受到矚目，她還到劇院後台恭賀奧利佛演出《羅密歐與茱麗葉》的成功，使奧利佛注意到了這個與眾不同的女人。兩人在合演電影《英格蘭大火》（Fire Over England）期間，愛情之火也燃燒了起來。1937年，兩人再度攜手出演《哈姆雷特》（Hamlet），他們發現從此不能失去彼此。

1938年，奧利佛隻身前往好萊塢演出《咆哮山莊》，不久，費雯麗就從英國飛到了他的身邊。愛情的滋潤使她無比充實，爭取《亂世佳人》中郝思嘉一角的想法更使她激動不已。她反覆練習米歇爾（Margaret Mitchell）筆下女主角那奇特的「貓樣的微笑」，直至自己在鏡前分不清哪個才是自己。

費雯麗以《亂世佳人》獲得了1939年的奧斯卡金像獎。評審認為：「她有如此的美貌，根本無需如此的演技；她有如此的演技，根本無需如此的美貌。」

1940年費雯麗演出《魂斷藍橋》（Waterloo Bridge），她很喜愛這部電影，並曾希望在她的葬禮上彈奏片中的插曲。《魂斷藍橋》裡的費雯麗塑造了《羅馬假期》中的奧黛麗‧赫本模樣的清純女子——安妮公主的形象。郝思嘉貓一般的複雜、善變，和安妮公主天鵝般的純潔、無辜，構成了費雯麗給我們的兩種形象。女人喜愛郝思嘉，男人鍾情安妮公主，這「貓」與「天鵝」的兩種形象，也許都是費雯麗靈魂的側影。

展現在費雯麗面前的似乎是一片坦途。1940年8月31日，在開滿玫瑰的露台上，奧利佛和費雯麗舉行了寧靜的婚禮。短暫甜蜜的假期過後，夫婦二人演出了《漢密頓夫人》（That Hamilton Woman），並獲得如潮佳評。

排山倒海的幸福往往難以負荷，這對神話般的影壇伉儷在生活中

你不可不知道的

改變電影歷史的100位名人

出現了陰影。在拍完《亂世佳人》後，她就出現精神衰竭的現象，甚至出現了歇斯底里的症狀。在拍攝《凱撒和克麗佩脫拉》（Caesar and Cleopatra）時，她懷孕，卻兩次流產，同時患了肺結核，情緒更加惡化。

1950年夏天，費雯麗來到好萊塢，開始拍攝電影《慾望街車》（A Streetcar Named Desire）。影片根據田納西‧威廉斯（Tennessee Williams）的同名戲劇改編，敘述精神衰弱而極度自戀的半老徐娘白蘭琪的悲慘遭遇，諷刺這個由慾望而互相吞食，弱肉強食的世界。濃妝、假髮和強光使得片中的費雯麗顯得蒼老而衰弱。1951年，這部影片再次造成轟動，費雯麗再次贏得奧斯卡最佳女演員獎。

《慾望街車》中的白蘭琪與費雯麗有著同樣的敏感、自憐與神經質，飾演白蘭琪似乎繃斷了費雯麗內心最後一根理智的鏈條，她的歇斯底里全面爆發，費雯麗與奧利佛的婚姻也走到了盡頭，奧利佛寫信給費雯麗，要求還他自由，這對費雯麗來說更是致命的打擊。愛人離去，躁鬱症和肺結核交替折磨著她。這期間，她開始酗酒，酒後的幻覺是她唯一的安慰。1960年12月2日，奧利佛和費雯麗協議離婚。1967年7月7日，費雯麗在自己的臥室內長睡不醒。10月8日，她的骨灰撒在提克雷湖上。

費雯麗一生拍過的重要影片還有：《安娜‧卡列尼娜》（Anna Karenina）、《羅馬之春》（The Roman Spring of Mrs. Stone）、《愚人船》（Ship of Fools）等。

費雯麗曾說：「一個女人的魅力，一半來自於她的幻想。」而她正是這樣遊走在幻想與現實之間。她亦真亦幻的一生讓我們敬畏且嚮往。

36

Michelangelo Antonioni

米開朗基羅·安東尼奧尼
（1912-）

安東尼奧尼1912年9月29日生
於義大利的費拉拉。早年傾心於
造型美術，後又迷戀戲劇，爲其
以後作品的影像風格打下了造型
基礎。他曾拍過精神病院的紀錄
片，照明燈打開時，病人突然
一片混亂。這一開端似乎對今
後的道路有所暗示：關注現代人的精神危機，不斷
提問卻從未做答，也無法做答。

　　安東尼奧尼早年是羅馬權威電影雜誌《電影》
的編輯。在這份雜誌的影響下，產生許多新寫實電
影的著名導演。他因參與政治運動被解聘，後來進
入羅馬實驗電影中心。安東尼奧尼後來對他的個人
經歷三緘其口，諱莫如深，我們也許從他一系列作
品中，可以回溯他早年的心路歷程。

　　他曾爲羅塞里尼和費里尼寫過電影劇本，後來
走出自己的方向。巴贊曾對安東尼奧尼有這樣的闡

釋：義大利電影有兩個很新的走向，這兩個走向是由安東尼奧尼和費里尼完成的。安東尼奧尼的走向是心理的新寫實主義，而費里尼的走向是倫理的新寫實主義。安東尼奧尼的影片指向中產階級的內心，外在環境是內心的外在投射。

1940年安東尼奧尼拍攝了《波河上的人們》（Gente del Po），影片以波河上一條船的航行為線索，用冷靜的客觀紀實手法捕捉漁民生活，被認為是影響後來新寫實主義的重要作品。他的《某種愛的紀錄》（Cronaca di un amore）拍於1950年，《不戴茶花的婦女》（The Lady Without Camelias）等都是他在自己的道路上的嘗試之作。1956年拍攝的《女友》（Le Amiche）把影片重心放在人物內心，揭示了中上層社會人物的微妙心理，非戲劇的敘事手法，使他和其他新寫實主義導演開始有了區別。他說：「我登場比別人晚……那種個人與社會的關係已不那麼重要，而更重要的是觀察每個人本身，揭示他們的內心世界，從中看出他歷盡滄桑之後……在內心存留下來的一切。」，並且獲得威尼斯影展銀獅獎。

1957年拍攝的《流浪者》（The Cry）是他唯一一部以勞動者為拍攝對象的作品。枕邊的女人有了新歡，他只好帶著女兒去流浪，當他浪跡天涯回到家鄉時，疲憊的他仍然一無所有，他先前居住的地方已被規劃為飛機場，當地的人們和政府官員發生了衝突，他則孤身一人離開喧鬧，走上高塔。不知是決心斷自己，還是迷亂中失足，他從高塔上掉了下來。《流浪者》中的社會現實已不再是安東尼奧尼敘述的最終結局，他在社會動盪中關注這個孤獨者內心經歷的深層變化。現世無情發展，人心不堪其變，人與環境疏離，日漸陌生的土地沒有了棲身之處，安東尼奧尼沒有給答案，也無法給答案。脆弱敏感的內心面對現實的劇變，只能適應、忍受和自我消解，無法歸結的問題只好由高塔上的死亡來收場。

1960年的《迷情》（The Adventure）和1961年的《夜》（The Night）及1962年的《蝕》（The Eclipse）被稱為「人類情感三部

曲」。獲得坎城影展特別獎的《迷情》中以中產階級的普通人作爲關
注對象。男主角對事業和愛情都沒有方向，女主角身爲富家女，內心
敏感、纖柔、純潔，但她只顧自己的內心感受，任性的結果卻走向了
感情的反面。他們既渴望幸福的愛情，卻又怕自己眞情付出而不被珍
惜，現代人之間的隔閡和孤獨，是安東尼奧尼的大哉問。片尾，男女
主角背對著攝影機和觀眾，前面是含義不明的大海，左邊是大海中的
火山，右邊是沉重冰冷的水泥牆。在具體的窘境中，現代人何去何
從？在片中，安東尼奧尼錄製了大量的自然音響，海潮聲、激浪聲、
山石凹處波濤的轟鳴聲，他認爲這些所謂的「噪音」才是眞正的音
樂、與影像相配的音樂，而這些發自山海的渾沌之聲，也許正和主角
荒涼無定的內心相互呼應，安東尼奧尼敏感地意識到了現代人的精神
危機。

　　《夜》和《蝕》在接續的主題上描繪了中產階級空虛的感情世
界。擺脫了貧困的壓迫、沒有戰爭的動盪，中產階級在虛懸的狀態中
失去了生存的痛感和
根基。《夜》獲得柏
林影展金熊獎，《蝕》
獲得坎城影展特別
獎。

　　1964年的《紅色
沙漠》（The Red
Desert）運用色彩來
表現人物內心的變
化，營造整體氛圍，
表現了作者對西方物
質文明的絕望。作品
在電影藝術走向現代
主義的進程中，邁出

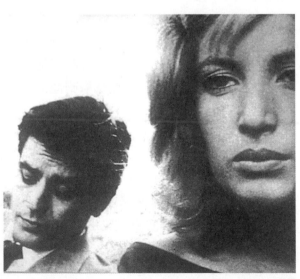

《紅色沙漠》劇照

了一大步，有人稱《紅色沙漠》是電影史上第一部真正的彩色電影。該片獲得威尼斯影展金獅獎。

1966年的《春光乍洩》（Blow-Up），敘述青年攝影師湯瑪斯在倫敦公園裡偷拍了一對情人的照片，後來那女子拼命索要照片，引起湯瑪斯的懷疑。他把那些照片逐格放大，竟看到了一具屍體和一個拿槍的人，這無疑是一樁謀殺案的證據。但當他再次放大照片想細辨究竟時，粗大渾沌的影像顆粒使他陷入了疑惑。

《春光乍洩》對現代都市生活的神秘和不可知進行了探討，人與人之間交流的不可能，和無以名狀的焦慮摧垮了人們的內心。現實和影像間的關係到底是什麼？究竟有沒有真實？是真實還是人們的幻覺？影片結尾處，湯瑪斯

「每個映射背後，還有更忠於現實者，而在那映射之後還有另一個，周而復始，生生不息，直到那絕對的、無人可見的、迷一般的終極現實。」　　——安東尼奧尼

充滿疑慮地看著一場並不存在的網球賽，當他幫選手撿起那顆並不存在的虛空網球，並「扔」了回去時，他對真實世界的探究全線崩潰。在虛幻的世界中，湯瑪斯認識到他無力改變世界，他只有在半推半就之間，暫且壓抑自己的內心焦灼，接受了世界對他的改變。現代社會的表面狂熱，信仰淪喪和現代人的無力感，借助影像深刻傳達出來。安東尼奧尼的《春光乍洩》以另一種形式觸及了佛教中「色」與「空」的哲學問題。

1969年，他拍攝了《死亡點》（Zabriskie Point），講述了青年人的困惑。1972年，安東尼奧尼應中國政府之邀，來到文化大革命中的中國拍攝紀錄片《中國》（China），他說：「這是一部不帶教育意圖的政治片，我是個觀眾，一個帶著攝影機的旅行者。」但這一客觀的立場和觀察觸怒了當時的中國，安東尼奧尼的作品被認

爲是對新中國的污蔑和敵視。中國開始批判安東尼奧尼，他的名字甚至還被編進了兒歌：「紅小兵，志氣高／要把社會主義建設好／學馬列，批林彪／從小革命勁頭高／紅領巾／胸前飄／聽黨指示跟黨跑／氣死安東尼奧尼／五洲四海紅旗飄。」

在1982年拍攝的《女人的身份》（Identificazione di una donna）裡，安東尼奧尼把目光朝向宇宙深處。在宇宙大爆炸的背景中，人類的情感應該怎樣？星空的洗禮和關於宇宙是膨脹還是收縮的追問，使安東尼奧尼的作品更接近他人生思考的大總匯，對於真正將電影看作生命的人來說，電影確已變得駁雜多變、泥沙俱下，容納人心乃至宇宙的一切。「唯一安定的事是不安定。」

「越是短促的越接近永恆。」安東尼奧尼用電影思考著時間和空間的大問題，人類的情感是其中一顆明亮的恒星。

安東尼奧尼沒有被氣死，但也差不多了，1985年的中風使他幾乎失聲，他的意圖由善於領會的妻子轉述給別人，83歲時，在文‧溫德斯的協助下，他完成了《在雲端上的情與慾》（Beyond the Clouds）這部電影。影片由4個故事所構成，取材於他的短篇小說集《台伯河上的保齡球道——一個導演的故事》（That bowling alley on the Tiber: Tales of a director）。第一個是發生在他的故鄉費拉拉的故事，男女柏拉圖式的相愛，卻沒有肉體關係，這是一個有愛無性的故事。第二個故事在海濱小城，一個女孩向導演敘述了她12刀刺死父親的故事，她尋找人們對她的理解，就像大海一樣，對複雜事物背後的曲折包容理解，而在肉體激情之後，導演卻說要忘卻。這是個有性無愛的故事。第三個是巴黎妻子與情人之間糾葛纏繞的故事。第四個是爲了達到心靈自由、寬廣與寧靜而主動捨棄肉身的故事。4個故事涉及愛與性，相同的是主角們對現實抽象的追求和恐懼，虛幻的形象代替了確鑿的現實，對純粹的熱戀帶來對眼前的否定。安東尼奧尼把人類關係中最豐富複雜的感情關係作爲研究生命的入口，他在情感世界裡勾勒出人類有限生命對於永恆理想的渴望。「一個人總會在某個地點迷失於霧

中。」「我習慣了，習慣包圍我們幻想的霧和費拉拉的霧。在此，冬天霧起時我喜歡在街上散步。那是我唯一可以幻想自己在別處的時刻。」安東尼奧尼如是說。

迷失於大霧和神秘，帶來超越和自由的假像，他在虛無的大霧和無法解釋的神秘中，看到了理想之境豐富的虛像，如同在拒絕與逃避中，觸摸到雲端之上的美好理想。在《在雲端上的情與慾》的結尾，導演的旁白是：「每個映射背後，還有更忠於現實者，而在那映射之後還有另一個，周而復始，生生不息，直到那絕對的、無人可見的、謎一般的終極現實。」安東尼奧尼說：「我要的不是事象的結構，而是重現那些事象所隱藏的張力。一如花開展示了樹的張力。」無法發聲的安東尼奧尼內心表達更加模糊了，而他這種模糊的背後，也許充滿了某種超越表達的張力。

安東尼奧尼的世界是個沒有上帝的現代世界，一切意義要人們自己尋找、自己構建，內心的困窘、精神的無力……外部世界的魔鬼都在內心找到了安全的避護所。一場決戰在所難免，更沉重的問題即將被發現。年近九旬的老安東尼奧尼，如一株萬花盛開的燦爛果樹，充滿張力，積鬱能量，等著倏然起飛的那一刻到來。

2004年安東尼奧尼又跟王家衛、史蒂芬‧索德柏（Steven Soderbergh）合拍三段式情慾片《愛神》（Eros）。

37　Orson Welles

奧森・威爾斯

(1915-1985)

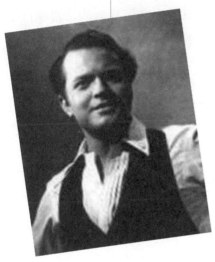

　　奧森・威爾斯出生在一個富有
家庭，父親是個企業家和旅店老
闆，母親是一位鋼琴家，所以奧
森・威爾斯在父母的薰陶和他們與
各界名流的交往中，獲得了別的
孩子所沒有的見識，而且在母親
的影響下，他在少年時代就開始
閱讀大量的文學經典，是個早熟的孩子。

　　10歲的時候，他因為自己的繪畫天份，被稱為
神童。這時因為受到了莎士比亞戲劇的影響，他開
始寫一些劇本和詩歌，和他的漫畫一起在當地報刊
上發表，十分受到矚目。16歲時，他就已經在百老
匯的戲劇舞台上登台亮相了。

　　此後的幾年裡，他在戲劇舞台上十分風光，扮
演了很多角色，受到了評論家的肯定。22歲時，他
和幾個朋友一起組成了自己的劇團，在劇院和廣播
電台上演出名劇和自己創作的作品，受到聽眾歡

改變電影歷史的100位名人

迎。1938年，他在廣播劇《世界大戰》中因為一句模仿新聞的台詞「火星人就要進攻地球了」而引起全國的恐慌，後來大家才知道這是一齣廣播劇。這是傳播史上相當有名的事件。

雷電華電影公司（RKO）的老闆看中了他的才華，邀請他導演電影。於是，他花了兩年時間研究電影，並準備自導自演《大國民》（Citizen Kane）。1941年上映時卻叫好不叫座，這部影片在當時可說是一部實驗電影，同時有深刻的社會內涵，對美國社會的本質進行了前所未有的剖析，他運用深焦鏡頭、移動鏡頭和多聲道音響的手段，拓展了電影的表現方式，成為電影史上一部不朽的經典。他採用的電影拍攝技法，也對後來的電影製作和電影理論產生了深刻影響。

但當時這部作品差一點在上演前就被銷毀了，因為當時的報業大亨赫斯特（William Randolph Herst）認為奧森·威爾斯的電影是在影

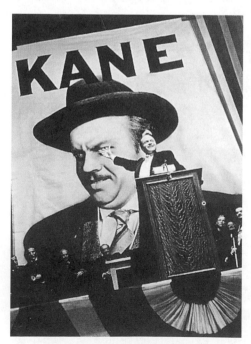

《大國民》劇照

射他，於是利用權勢威脅雷電華公司，要出錢買回拷貝銷毀，所幸雷電華公司決定上映，從而造就了一代電影大師。

這時奧森·威爾斯和被稱為「美國的愛情女神」的女演員麗塔·海華斯（Rita Hayworth）談戀愛，於是赫斯特利用自己的媒體對奧森·威爾斯大加抨擊。但即使面臨這些來自好萊塢和權貴的壓力，他仍繼續拍攝電影。1942年，他執導了《偉大的安柏森》（The Magnificent Ambersons），奧森·威爾斯僅僅憑



奧森・威爾斯

著這兩部影片，就已成了當時一流的大導演。

第二次世界大戰爆發後，他繼續在美國影壇上活躍，在影片《簡愛》（Jane Eyre）中演出，並參與取材自莎士比亞戲劇的電影《馬克白》、《奧賽羅》的編劇和製片。1949年，他因為不滿好萊塢的片廠制度，離開了美國，前往百廢待興的歐洲。在那裡拍攝《理查二世》和《亨利四世》，並想將莎士比亞的劇作《李爾王》搬上銀幕，但因為資金原因，一直沒有成功。後來他回到美國就很少拍片。1975年，美國電影藝術學院授予他「終身成就獎」。

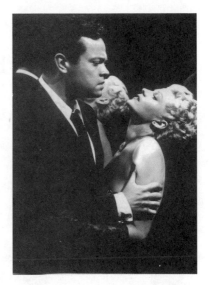

《上海小姐》劇照

奧森・威爾斯似乎終生都在和好萊塢的製片勢力抗爭，也在和大眾的審美趣味抗爭。有時他勝利，例如《大國民》。有時他失敗了，例如《上海小姐》（The Lady From Shanghai）。當時連這部影片的製片都說，誰能把說清楚這部影片的故事，他願意給他1000塊錢。因為奧森・威爾斯並沒有把它拍成觀眾愛看的浪漫愛情片，而是拍成了一部探討人性的複雜和黑暗的電影，因此在票房上完全失敗。

即使是今天，當年奧森・威爾斯作為傑出電影藝術家的困境仍舊存在，商業因素也在無時無刻地限制和腐蝕著電影藝術。而奧森・威爾斯在60年前就已用行動告訴世人該怎麼做了。

你不可不知道的

38 | Ingrid Bergman

英格麗・褒曼

（1915－1982）

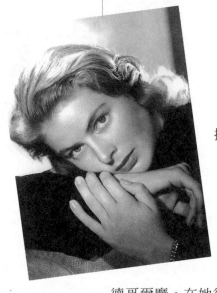

在一個懷舊版的「偉大演員」排名當中，英格麗・褒曼以「電影女神」的稱號列名其中，她的高貴典雅氣質讓觀眾無法忘懷。在100多年的電影史中，英格麗・褒曼是一位可稱是完美典範的傑出演員。

1915年她出生於瑞典的斯德哥爾摩。在她很小的時候就失去了雙親，這對她是巨大的打擊，也是巨大的磨練。她高中畢業後，進入斯德哥爾摩皇家戲劇學院學習表演。科班出身的她，19歲就躍上大銀幕，從瑞典到好萊塢拍片之前，她已經演了12部電影。

1939年，24歲的她在好萊塢著名製片大衛・塞茨尼克（David O. Selzick）的邀請下，帶著丈夫和女兒來到美國，在電影《插曲》（David O. Selzick）中演出。這部影片的評價很不錯，於是就繼續留在

好萊塢發展。

演出《北非諜影》（Casablanca）使她成為最令人難忘的演員。這部影片是華納公司花了不到10萬美元就拍成的電影，影片剛剛拍成，就傳來艾森豪將軍在北非登陸，並且攻佔了卡薩布蘭加的消息。於是華納公司立即決定提前發行，《北非諜影》從此聞名全球，成為一個時代的象徵和傳奇。

在《北非諜影》這部影片中，英格麗‧褒曼扮演一位感情十分濃烈、在丈夫和情人間徘徊的真實女人。電影的背景是被德軍佔領的北非卡薩布蘭加，當英格麗‧褒曼扮演的女主角和擔任反抗軍的丈夫來到卡薩布蘭加，在酒吧碰到了過去的情人，於是三角關係在這獨特的背景和環境中發展，最後情人掩護他們夫婦駕駛飛機逃離。這樣一部正逢其時的電影隨著盟軍的勝利，誕生了《北非諜影》的傳奇，而英格麗‧褒曼的形象也深入美國人心中。1944年她演出《郎心似鐵》（Gaslight），獲得奧斯卡最佳女主角獎。1948年她主演的《聖女貞德》（Joan of Arc）被評為10部不朽的影片。

但就在她的演藝事業處於高峰時，感情世界卻起了變故。1948年她偶然地看了《不設防的城市》，立即對這部影片的導演、義大利人羅貝托‧羅塞里尼產生好感，她在衝動之下立即給遠在義大利的羅塞里尼寫了一封信，於是展開了一場轟轟烈烈的愛情。

英格麗‧褒曼陷入和羅塞里尼的瘋狂愛情之中。他們在巴黎見面後，1949年她決定到義大利演出羅塞里尼的影片。一時之間他們的緋聞在歐美媒體上被大肆渲染，幾乎所有媒體都在批評英格麗‧褒曼，因為這時她不僅是人們心中貞潔的女神，還是一個有夫之婦。當她提出離婚時，美國、瑞典、義大利竟然都不同意受理，她只好在墨西哥辦了離婚手續。她和羅塞里尼生下一個孩子之後，他們找人代替他們倆在墨西哥舉行了一個前所未有的奇特婚禮。

但這場感情的代價對英格麗‧褒曼而言實在太大了，美國所有的製片都不再請她拍片，他們對她充滿了敵意，甚至禁演所有褒曼的影

片，教會還焚燒她的照片，她得到了愛情，卻失去了自己的電影事業。但英格麗·褒曼似乎為自己的選擇從來也不曾後悔過。此後的7年裡，她只在羅塞里尼導演的電影中演出，但是賣座都不好。

1955年，經過朋友的牽線，她又回到美國，在《安娜斯塔西亞》（Eléna et les hommes）中扮演女主角，這時美國觀眾終於原諒了她，這部影片使她再次獲得奧斯卡最佳女主角獎。1957年她和已另覓新歡的羅塞里尼分道揚鑣。1974年她因《東方快車謀殺案》（Murder on the Orient Express）而獲得奧斯卡最佳女配角獎，第三次拿到了小金人。

1982年8月29日在她生日這一天因病去世。由於英格麗·褒曼的出生和去世是同一天，所以人們相信她是一位上帝派來的美麗女神，在完成了自己的使命後，又被上帝所召回。

39 | Andre Bazin

安德烈‧巴贊

（1918-1958）

巴贊把電影比做摸石子過河。
與建築一座橋樑過河不同的是，
它並不創造新的東西。石子只是
靜靜地躺在河床中，那便是生活
的本來面目，電影正是要盡可能
靠近這樣的眞實。

巴贊是法國戰後現代電影
理論家、影評家。他沒有寫過一本純
理論著作，他的電影寫實主義理論是在對新寫實主
義電影的評論中建構起來的。1943年，他在《學聲
報》發表了第一篇影評，隨後擔任《法國銀幕》、
《精神》和《觀察家》等雜誌的編輯。1945年，他
發表了電影寫實主義理論體系的奠基之作《攝影影
像的本體論》。50年代初創辦《電影手冊》，擔任主
編，這一刊物聚集了許多後來成爲「新浪潮」電影
導演的年輕影評家。《電影手冊》至今仍是法國電
影重要的理論刊物。

　　二次大戰後，長期制度僵化的社會造成了年輕一代的幻想破滅，這代人視政治爲「滑稽的把戲」。當時的文藝作品開始注意並描寫這群人：在美國被稱爲「跨掉的一代」，在英國被稱作「憤怒的青年」，在法國則被稱作「世紀的痛苦」或「新浪潮」。因而在「新浪潮」影片中不可避免地帶有這種時代印痕。1958年是「新浪潮」的誕生年，而巴贊未能親歷，但他的理論爲電影帶來的寫實美學，則令他成了「新浪潮」當之無愧的「精神之父」。

　　人本主義、進化論、現象學和存在主義對巴贊的影響，使他的理論具有深厚的哲學背景。他創立的並非只是一套理論，而是爲我們展開了一幅藝術與生活的精美卷軸，引領我們從哲學、心理學、社會學、美學等角度來研究電影。電影影像的本體論、電影起源的心理學和電影語言的進化觀，是他的電影寫實主義理論的三大支柱，也是這個體系的哲學、心理學和美學依據。

　　「在原物體與它的再現物之間，只有另一個實物發生作用，這真是破天荒第一次。外部世界的影像第一次按照嚴格的決定論自動生成，不用人加以干預，參與創造。」意即影像與客觀現實中的被攝物同一。這是巴贊在《攝影影像的本體論》一文中提出的基本命題。他認爲，攝影影像就本體論而言，不同於傳統的藝術再現：「攝影師的個性只在選擇拍攝物件、確定拍攝角度和對現象的解釋中表現出來；這種個性在最終的作品中無論表露得多麼明顯，它與畫家表現在繪畫中的個性也不能相提並論。一切藝術都是以人的參與爲基礎的；唯獨在攝影中，我們有了不讓人介入的特權。」因而，影像就具備了由客觀性所賦予的、令人信服的力量，這也是電影的美學基礎與力量之源。

　　關於藝術的心理起源，巴贊提出了「木乃伊情結」。「古代埃及宗教宣揚以生抗死，它認爲，肉體不腐則生命猶存。因此，這種宗教迎合了人類心理的基本要求：與時間抗衡。因爲死亡無非是時間贏得了勝利，」把屍體製作成木乃伊則是「人爲地把人體外形保存下

來」，這就「意味著從時間的長河中攫住生靈，使其永生」。攝影是「給時間塗上香料，使時間免於自身的腐朽」。而「電影的出現使攝影的客觀性在時間方面更臻完善……事物的影像第一次映現出事物的時間延續，彷彿是一具可變的木乃伊。」

在《完整電影的神話》一文中，巴贊指出：「……電影這個概念與完整地再現現實是等同的。這是完整的寫實主義神話，也是再現世界原貌的神話……電影是從一個神話中誕生的，這個神話就是完整電影的神話。」於是，再現「一個聲音、色彩、立體感等一應俱全的外部世界的幻景」便成為巴贊理論中電影的理想狀態。然而理念中絕對的「圓」在現實中永遠無法畫出，而巴贊也以「電影是生活的漸進線」的理論彌補了神話與現實間的裂縫。無限趨近而又無法達到，其中充滿了登頂前一瞬的喜悅，和知其不可為而為的執著與悲涼，正是這樣，「生活在電影這面明鏡中，看上去像一首詩」。

巴贊認為，寫實主義是電影語言的演進趨勢。大致可概括為表現物件的真實、時間空間的真實，和敘事結構的真實。

「今天，我們重視的是題材本身……因此，在主題面前，一切技巧趨於消除自我，幾近透明。」（《非純電影辯》）現實的豐富遠非技巧所能表現，恰恰相反，技巧使得電影所表現的內容有了明確的方向，多義的現實在電影中變得粗糙而單一，觀眾很可能並沒有看到自己想看的東西。巴贊對於義大利新寫實主義電影給予了極大的關注並讚賞有加：「與以往的寫實主義重要流派和蘇聯寫實主義相較，義大利新寫實主義的獨特性，在於從不讓現實屈從於某種先驗的觀點……新寫實主義僅僅知道內在性。它只知道從表象，從人與世界的純表像中，推斷出表象所包含的意義。」新寫實主義是現實自己在說話。為了保持虛構的影片中物象的真實性，巴贊提出了導演必須遵守的兩個原則：不應有意欺騙觀眾；內容應與事物的本質相符。「銀幕不是畫面的邊框，而是展露現實局部的遮光罩」，「畫框造成空間的內向性，相反，銀幕為我們展現的景象似乎可以無限延伸到外在世界。」

如此，電影鏡頭就不能隨意切割。巴贊在《電影語言的演進》一文中肯定了影片《北方的南努克》中對捕捉海豹段落的時間處理，「本來可以用蒙太奇來暗示這個時間，而佛萊瑞堤卻給我們表現了整個等待的時間；……這個插曲只由一個鏡頭構成。而誰能否認這種手法遠比雜要蒙太奇更感人呢？」

巴贊認為：「敘事的真實性是與感性的真實性針鋒相對的，而感性的真實性是首先來自空間的真實。蒙太奇對時間和空間進行的大量分割處理，破壞了感性的真實。相反，景深鏡頭「尊重感性的真實」，它永遠在「記錄事件」。他曾把蒙太奇的敘事方式，比喻作清除了一切油垢的「門把」式的場面調度，「門把的特寫鏡頭主要是一種符號，而不是一個事件。」他所主張的敘事結構是「大門」式的，「大門的一切具體特徵都會同樣歷歷在目。」完整的事實是最有魅力的。他將蒙太奇在電影中的應用限定在一定的範圍內，「否則就會破壞電影神話的本體」。這些構成了巴贊的「場面調度」的理論，也被稱為「景深鏡頭」理論或「長鏡頭」理論。於是，觀眾可以「自由選擇他們對事物和事件的解釋」。

在《電影語言的演進》一文最後，巴贊說，「銀幕形象——它的造型結構和在時間中的組合——具有更豐富的手段反映現實，內在地修飾現實，因為它是以更大的真實性為依據的。電影藝術家現在不僅是畫家和戲劇家的對手，而且還可以與小說家相提並論。」最大限度地佔有真實生活，才能在精神上擁有更自由的創作空間。在尋找理想與現實最融洽的接合點的漫漫長路中，巴贊為我們留下了標記。而楚浮、高達等人在這條路上沿著巴贊的標記走得更遠了。

40 | Ingmar Bergman

英格瑪‧柏格曼

（1918-）

　　柏格曼把銀幕看成是一面巨大的鏡子，他所關心的事物在其中皆有映照，英格瑪‧柏格曼如同一位唐吉訶德式的靈魂鬥士，在這面閃閃發亮的大鏡中揮戈挺進。

　　英格瑪‧柏格曼1918年7月14日生於瑞典布薩拉，家鄉是聞名的歐洲小城，有著古老的大學和教會，風景優美。小城有中世紀的遺物和裝飾，大量的宗教壁畫給他的童年留下了深刻印象，他日後許多影片的鏡頭都試圖在重現宗教壁畫那靜默、神秘而凝重的畫面。他的父親恩里克‧柏格曼是虔誠的路德教徒，曾長期擔任牧師，母親是上層階級出身的小姐，任性而孤僻。父母對柏格曼的管教嚴厲到了殘忍的地步，柏格曼的童年在嚴峻、冷酷、壓抑的氣氛中度過。這種過早到來的嚴酷氣

圍，連同北歐特有的天氣與相對應的濃重、沉鬱的民族氣質，都以普遍的底色沉澱在柏格曼的影片中。

宗教家庭生活的刻板、滯重及其與世俗生活間的矛盾衝突，使柏格曼一生的思考都與上帝的存在與否糾纏相關。他在回憶自己家庭時說道：「這個嚴屬的中產階級家庭塑造了一面牆來讓我反擊，使我愈磨愈銳利。」

1937年，柏格曼進入斯德哥爾摩大學攻讀文學和藝術史，莎士比亞和史特林堡的作品為他日後的電影留下了明顯的戲劇痕跡。柏格曼於1944年寫了第一個電影劇本《苦悶》（Hets），1945年執導了第一部影片《轉捩點》（Crisis），1953年完成了《小丑之夜》（Gycklarnas afton），描述藝術家的地位及其與社會諸多事物間的關係。柏格曼借藝人在社會上尷尬、荒唐、卑賤而又淒涼的生活，表達了他對現實的某種懷疑。他說：「我們如今的藝術家是處在這樣一種地位，他必須自覺且自願地在巔峰上翻跟斗以滿足觀眾。我們也必須以我們的名譽作冒險來滿足電影的需要。」

在1954年的《秋日之戀》（Journey Into Autumn）和1955年的《夏夜微笑》（Smiles of a Summer Night）之後，柏格曼於1956年，以35天的時間完成了《第七封印》（The Seventh Seal），影片以肅穆、酷烈的氛圍向上帝和死神發出了質問。影片獲得1957年坎城影展評審團特別獎，1961年威尼斯影展最佳外國影片獎。

隨著1957年的《野草莓》（Wild Strawberries）、1958年的《面孔》（Ansiktet）（在美國上映時改名為《魔術師》The Magician）、1960年的《處女之泉》（The Virgin Spring）、1960年的《杯中黑影》（Through a Glass Darkly）、1963年的《冬日之光》（Winter Light）、《沉默》（The Silence）（以上3部影片被稱為柏格曼的「沉默三部曲」）等影片的完成，柏格曼在世界影壇的地位獲得確立，而他所涉及的基本母題也在迴環纏繞中逐漸顯現。

1963年拍攝《這些女人》（All These Women）、1966年《假面》

英格瑪‧柏格曼

（Persona）、1966年《狼的時刻》（Hour of the Wolf）、1968年《羞恥》（Shame）、1972年《哭泣與耳語》（Cries and Whispers）、1973年《婚姻生活》（Scenes from a Marriage）、1976年《面面相覷》（Face to Face）……柏格曼長河般湧至的作品，在人們面前形成了藝術奇觀。

柏格曼的作品主要涉及幾個不斷重現的主題：人與神的關係：上帝是否存在？人與人的關係：溝通是否可能？善與惡的關係：善良是否合理？生與死的關係：生存是否有意義？在其前期的《第七封印》、《處女之泉》等作品中，柏格曼似乎著意探討人與上帝之間的關係，在多部影片裡，他以「旅行」作為結構的方式，採取了多線索的複雜體系，向上帝、死神發出了嚴厲的質問和深深的懷疑。在《處女之泉》中，純潔的卡琳決心以自己的處女之身去敬奉神聖的上帝，在朝聖的路上卻遭到歹徒玷污又失去生命。憤怒的父親向蒼穹發出了吶喊：「上帝，我不瞭解您……我不瞭解您……我不知道其他活下去的方法。」在罪惡面前，上帝何為？神在哪裡？藏身在陰影和虛無中的神，能否回答嚴酷而血腥的現實問題？柏格曼懷疑而又皈依，質問而又虔敬。憤怒平息後的父親起誓要造一座石灰岩和花崗岩的新教堂，讓沉默的上帝有一個更為堂皇堅固的場所。

柏格曼還嘗試在人與人的關係中尋找這些巨大問題的解決途徑，他找到了「愛」這堪與神聖的宗教相對應的字眼。在《杯中黑影》結尾處，父親告訴兒子：「人生在世總要抓住點什麼。」兒子問：「抓住什麼呢？上帝？給我一個上帝存在的證明。」父親說：「我只能給你關於我的希望的模糊想法。在人類社會裡，愛是真實存在著，這一點大家都知道。」父親對兒子說，也許愛就是上帝本身。而這樣的想法使人生不再那麼絕望和殘酷，就像死囚得到了緩刑的喘息和安撫。孩子說：「爸爸，照你這麼說，卡琳是被上帝包圍著，因為我們都愛她。」

柏格曼被諸如此類的巨大哲學命題所困擾，他決心用電影這個人類最新發明的工具來重新面對古希臘的哲學命題。經過與上帝和虛空

精疲力竭的搏鬥,他把目光從天空落到人間,他說:「我與整個宗教的上層建築一刀兩斷。上帝不見了,我同地球上的所有人一樣,成了茫茫蒼穹下獨立的個人。」

柏格曼的《假面》敘述了阿爾瑪和伊莉莎白兩個女人試圖溝通而終歸徒勞的故事,被人們認為是他最晦澀難懂、令人困惑的哲理影片,人們試圖從心理學、社會學等角度進行研究,柏格曼作品的多義和朦朧,似乎進一步暗示人與人之間溝通的困難和絕望。

在《哭泣與耳語》及《秋光奏鳴曲》(Autumn Sonata)中,柏格曼繼續探討人與人之間交流的可能性,《哭泣與耳語》中,4個女人活在彷彿

> 「我的電影從來無意寫實,它們是鏡子,是現實的片斷,幾乎跟夢一樣。」
> ——柏格曼

內心結構般的封閉空間,所有溝通都顯得過分敏感和虛弱,瑪麗亞說:「我可以摸摸你嗎?」卡琳像被灼傷似地激烈回應:「不!別碰我,那該有多麼骯髒!」柏格曼在戲劇性的封閉空間裡展開了驚心動魄的質詢:語言是否可靠、交流是否可能、愛是否必要、心靈是否還經得起任何傷痛?

在《秋光奏鳴曲》中,英格麗·褒曼和麗芙·烏爾曼(Liv Ullmann)的精彩組合,詮釋了母女間的殘酷真情。童年的陰影籠罩一生,家人間的親怨糾纏使得愛恨交織、複雜莫名。在1980年拍攝《傀儡生命》(From the Life of the Marionettes)時,柏格曼說:「它在講兩個被命運結合的人,既分不開,在一起又很痛苦,徒然是彼此的桎梏。」室內侷限的活動空間,人物對話的細微動作,「一家人,在暗暗地發瘋……」。柏格曼和小津安二郎一樣,在家庭場景內思考著亙古永存的大問題。東方的小津與北歐的柏格曼形成遙相呼應的對比參照。

柏格曼借《假面》中人物之口,道出了他對語言的不信任,對

英格瑪‧柏格曼

溝通的絕望，對交流的懷疑：「生存是個無望的夢。什麼也別做，只是生存。每秒鐘都保持警覺，注意周圍。與此同時，在別人心目中的你，和你自己心目中的你存在著一道深淵……每個聲調都是一個謊言，一個欺騙，每個手勢都是虛假的。每個微笑都是一個鬼臉。你能保持沉默，至少是不撒謊了。你能離群索居，於是你不必扮演角色，不必裝模作樣……」

溝通帶來誤解，交流遭遇嘲笑，語言編織謊言，責任產生虛偽……柏格曼作品中往往都有一個殘疾角色或垂死人物，這些眼前的殘疾和即刻的垂危，都是人們內心疾病的顯像。人們喪失了愛的能力，也喪失了被愛的能力，人類在文明堆積起的中間物上失去了信仰和方向，愛的匱乏作為最致命的傳染病，隨著文明資訊的通衢大道傳播撒揚。柏格曼在自傳《魔燈》（The Magic Lantern）裡這樣說自己：「你本來就是個不懂愛和責任的壞胚子！我不相信任何人，不愛任何人，不需要任何人。」這樣殘酷冷靜地剖析自己，令人驚詫。「愛的匱乏」、「愛的殘疾」的傳染病在如今已入膏肓。

柏格曼和與他幾乎一生相守的攝影師斯文‧尼克維斯特（Sven Nykvist），對於人物的面孔傾注了強烈的迷戀，他們將鏡頭極為貼近英格麗‧褒曼和麗芙‧烏爾曼的臉龐，演員極細微的臉部變化帶給人巨大的心靈震撼。斯文‧尼克維斯特拍攝《假面》時，曾被人幽默地稱為「雙面一杯攝影師」，意思是畫面中除了兩張面孔和一個茶杯的特寫外，就別無他物了。於是我們在《哭泣與耳語》、《假面》、《秋光奏鳴曲》中，看到了眼神和臉部肌肉的風暴。這些被裝飾成各種單純色調的房間，彷彿是心室與心房之間的聯繫，戲劇性的因素，靠語言的地雷和面容的狂風來展現。

柏格曼以女性的敏感觸及人與人內心深處嵯岈嶙峋的場景，他把人們無法言明的細微心動，展示為銀幕前的悲壯遠征：愛恨交織，熾烈處迅疾轉化；悲歡莫名，言辭間揮戈相向。柏格曼說：「我的電影從來無意寫實，它們是鏡子，是現實的片斷，幾乎跟夢一樣。」夢與

現實的交織構成了他作品的一貫風格。在《野草莓》中，主角薩艾克‧波爾格在青年、少年、老年等不同的時空中自由來往，夢境與現實毫無阻礙地接續連貫。柏格曼找到電影這門確鑿無疑的視聽藝術，打通氾濫的想像與堅硬的現實，如費里尼一般，編織精美的「謊言」。他說：「事實上我一直住在夢裡，偶爾採訪現實世界。」

柏格曼借助音樂傳達他處於幽冥晦暗處的駁雜思想。他說：「沒有一種藝術像音樂一樣，和電影有如此多的相同之處。」巴哈簡潔嚴整的音樂彌補了柏格曼理性思考的疲勞間隙，他甚至想放下手邊的一切工作去研究巴哈。巴哈音樂中宗教般浩渺、虔誠而又單純的特質，深深影響著柏格曼70年代以後的作品。巴哈的音樂也以特有的謙卑虔敬出現在《哭泣與耳語》等片中。柏格曼希望自己的影片也如同巴哈的音樂一樣，達到單純而又蒼茫的澄明之境，使許多潛伏在幽冥處的哲思玄想，通過這無可言說的混沌，和豐富多彩的單純表達出來。世人痛苦焦灼，上帝神秘沉默，音樂低語撫慰。

童年影響柏格曼一生，在作品中有無數次把成年的溝通阻礙回溯到童年時期。儘管柏格曼一再否認自己作品的自傳性，但他在1982年告別影壇的第43部作品《芬尼與亞歷山大》（Fanny and Alexander）卻昭然若揭地和他的自傳《魔燈》恰成呼應。瑞典小城裡亞歷山大和妹妹芬尼的童年生活，勾連起柏格曼一生幾乎所有影片的主題場景。對上帝存在與否的懷疑、人與人的溝通與背叛、嚴酷而不近人情的父愛、史特林堡式的鬼戲……這是他人物最多、情節最複雜、規模最宏大、拍攝費用最高的影片。片長3個小時，有60個有台詞的角色。他自稱這是他「作為導演一生的總結」，是「一曲熱愛生活的輕鬆讚美詩」。我們似乎從中看到65歲的柏格曼正嘗試開始與自己一生積怨的眾多人事，以極富自尊心的方式休戰講和。

主演過柏格曼許多部影片的麗芙‧烏爾曼，回憶一場表現女主角痛苦精神狀態的戲時說：「那時我大約只有二十五六歲。我雖然對很多事都不太懂，但是憑直覺，我知道那個女主角就是柏格曼自己。」

英格瑪・柏格曼

　　柏格曼的所有影片幾乎都是從童年講起的自己，只不過童年在作品中的位置更加突出。柏格曼在《芬尼與亞歷山大》中敘述了一個孤獨少年尋找愛和溫暖的故事，而這個少年也許就是柏格曼一生的寫照。柏格曼說：「我一直留駐在童年，在逐漸暗淡的房子內流連，在布薩拉的街上漫步，在夏日小屋裡傾聽風吹大樹的婆娑聲……」一個熟知柏格曼的朋友說：「其實柏格曼的影片裡根本沒有兒童，那些兒童就是他自己。」

　　柏格曼也是熟知辯證法正反命題的「老狐狸」。他以一生不斷地質疑、相信、否定、肯定、幸福、痛苦的迴環糾纏，給我們留下了一份複雜得可怕，而又單純得透明的作品長河。柏格曼像孩子一樣站在這大河的入海口，孩子熟知大河一路的險灘激流。

　　柏格曼現在的願望是開一家電影博物館，1964年他將自己所有的收藏都捐給了國家，希望在此基礎上電影博物館得以籌建。一個專門的國家委員會已於1995年成立，開始籌建瑞典電影博物館。年逾八旬的柏格曼說：「等這個電影博物館建成之後，我願意坐在博物館的入口處，為來訪的客人們簽名留念。」

你不可不知道的

41

Federico Fellini

費德里哥·費里尼

（1920-1993）

費里尼喜歡幻想、飛翔和夢，他在電影中繼續他兒時在義大利小鎮里米尼的夢。他說：「夢是唯一的現實。」

費德里哥·費里尼，1920年出生於義大利亞德里亞海邊的小鎮里米尼。小鎮保守的天主教氛圍和義大利特有的民情，給了他一生書寫的精神主題，小鎮里米尼成為費里尼影像創作的原始場景。小鎮上的雜耍、馬戲，廣場上的嘉年華，底層生活的辛勞、愉快、悲傷，被社會忽視的小丑人物的機智、幽默和純真，都積累成為費里尼龐大博雜的「自我帝國」。

父親出身鄉下，經營食品店，母親是羅馬商人的女兒，父母薪水剛夠維持一家生活。費里尼從義大利最底層生活出發，穿梭、檢閱了各個層面的社會現實，把沿途遭遇的事物、環境，以「魔法大師」

的技法，融入了他一生執導的24部影片、編劇的48部影片、演出的10部影片，以及大量的文字和對話錄之中。費里尼傳奇、戲劇性的一生，構成了他創作的媒介。他說：「我的電影是我終生漫長的、連續不斷的演出。」

　　費里尼早年從事記者、編輯工作，擅長漫畫，曾給報刊雜誌畫插圖或撰稿。他在羅馬過的是波希米亞人居無定所的流浪生活。1944年和義大利新寫實主義導演羅貝托・羅塞里尼的相遇，使他得以接觸電影。他曾為羅塞里尼執筆寫了《不設防的城市》的劇本，但隨著費里尼對於電影語言的熟悉，他很快就繞到義大利新寫實主義那些大師的另一側，向著自己的方向奔跑前去。

　　1950年，他與人共同執導《賣藝春秋》（Lights of Variety）這部悲喜劇，從中可以感受到費里尼對於小人物的關懷之情。1951年，他獨立執導的《白色酋長》（Le Sheik blanc）問世，但當他首次拿起導演筒的時候，竟連鏡頭如何運動、攝影機應該架在哪裡等基本常識都不懂。他沒有看過愛森斯坦的《波坦金戰艦》，對《大國民》也只是略知一二，但正是靠著他對生活樸素的認識、真誠的感應、直覺的把握和不拘一格的表現，費里尼形成了屬於自己的風格——「費里尼風格」。

　　費里尼直到古稀之年仍像個孩子，對生活保持著好奇與熱愛，童年里米尼小鎮上馬戲團的熱鬧場景，進入了他的創作世界：光怪陸離的色彩、人聲鼎沸的喧鬧、嘉年華式的誇張、浮華底子裡的淒涼……奧古斯都式小丑的荒唐笨拙、白麵小丑式的假正經、怪誕的人物絮絮叨叨、肥胖的女人扭著屁股尖叫……費里尼把片場搞得跟馬戲團一樣：轟鳴的機器、吵鬧的技師、搬動軌道的繁忙、演員背台詞時的嚶嚶聲……費里尼在電影中又找回了兒時鑽進小鎮馬戲棚的記憶，他在這誇張、怪誕、嘉年華會的喧騰一角，品嘗人生的冷寂、無奈和荒涼。

　　費里尼喜歡小丑這種馬戲團裡惹人笑憐的角色，他的妻子瑪西娜

（Giulietta Masina）總是在他的影片中扮演小丑般備受歧視的下層小
人物。如《大路》（La Strada）中的傑索米、《卡比莉亞之夜》（Le
Notti di Cabiria）中的卡比莉亞……。小丑，成為費里尼盛放人生之
夢的主要角色，他認為「小丑是人們照出自己的奇形怪狀、走樣、可
笑形象的鏡子，是自己的影子，永遠都在」。他認為小丑「賦予幻想
人物以個性，表現出人類非理性、本能的一面，以及每個人心中對上
帝的反抗與否定」。

　　至於他為什麼從事電影，他在回憶錄中說：「如果你看到一隻狗
跑過去用嘴把半空中的球給銜住，然後驕傲地把球帶回來，而這種技
巧可以為它換得人們的寵愛，以及高級的狗餅乾。我們都在尋找自己
的特殊技藝，一項會贏得別人喝彩的技藝。找得到的人算是運氣好。
我，則找到了電影導演這條路。」

　　馬戲團和電影，成了費里尼飛翔輕揚、逃離現實的最佳去處。如
果說費里尼是一名小丑，那麼電影就是他的馬戲團。在熱鬧底子裡冷
峻思考的「小丑」，看到了世界布幕後可怕而又溫暖的另一面影像。

　　1954年拍攝的《大路》使主演小丑傑索米的瑪西娜名揚天下。
《大路》獲得奧斯卡最佳外語片，《大路》在接下來的日子裡，曾獲
得60項以上的國際獎項。《大路》敘述一個粗暴的江湖雜耍大力士，
和一個頭腦單純的流浪女人傑索米之間的悲慘遭遇。傑索米在路旁抑
制住想哭的衝動，強顏歡笑的模樣和傑索米敲擊大鼓時的神情，讓觀
眾過目難忘。《大路》的成功掀起了50年代各國影迷排隊看費里尼影
片的熱潮。費里尼也把這部影片稱做「我的整個神秘世界的索引，我
的個性毫無保留的大暴露」。

　　接下來他又執導了《騙子》（Il Bidone）和《卡比莉亞之夜》，主
角都是一些年老的騙子或明明是好人卻淪落於底層，或是得不到幸福
的娼妓。他們都是不被社會所接納、被排斥和遺忘的「邊緣人」。費
里尼1960年的《甜蜜生活》（La dolce vita），被稱為探索20世紀文化
與想像的殿堂之門，它暴露了當時經濟奇蹟般復甦的義大利上流寄生

蟲生活的虛浮、墮落和噁心。片中那驕奢淫逸的場面和光怪陸離的段落，使觀眾既感震驚、迷惑，又感到新奇、神往。此片引起了教宗的震怒，由梵蒂岡天主教廷帶頭反對這部影片。這部長達三個半小時的電影讓費里尼超越了新寫實主義，重新以詩意發現了世界。《甜蜜生活》1960年獲得坎城影展金棕櫚大獎，被電影學者稱作可與但丁《神曲》並稱的藝術巨作。

兩年後，費里尼拍攝了《安東尼博士的誘惑》（Boccaccio '70），在費里尼籌拍下一部長片時，他陷入了困境，在參加一個工作夥伴的生日聚會時，一個夥伴預祝他的第八又二分之一的劇本賣座成功。（在此之前，費里尼執導了七部影片，和人共同執

「如果你看到一隻狗跑過去用嘴把半空中的球給銜住，然後驕傲地把球帶回來，而這種技巧可以為它換得人們的寵愛，以及高級的狗餅乾。我們都在尋找自己的特殊技藝，一項會贏得別人喝彩的技藝。找得到的人算是運氣好。我，則找到了電影導演這條路。」
——費里尼

導一部《賣藝春秋》，算二分之一部）。這句話電光石火般激發出費里尼的靈感，他決定在這部名為《八又二分之一》（8 1/2）的影片裡描述自己當時周圍所發生的事。它敘述了一個叫吉多的導演的故事，吉多在拍一個連自己也不知道是什麼的電影。

費里尼的電影生涯可以分為「《八又二分之一》前的費里尼」和「《八又二分之一》後的費里尼」，該片是費里尼創作轉向表現內心世界的標誌，它通過一個隱喻的套層結構，講述了一部「關於電影的電影」，探索現代人的精神危機和危機中的沉醉與掙扎。片子以回憶、回憶幻覺、夢境、想像等片斷交織，表現了「一個

處於混亂中的靈魂」。費里尼借用佛洛伊德的心理分析，象徵、閃回、幻夢、隱喻大量出現，在剪輯上也採「意識流」的手法，使這部影片成為「心理片」的代名詞。費里尼說：「在《八又二分之一》裡，人們就像涉足在記憶、夢境、感情的迷宮裡，在這迷宮裡，忽然自己都不知道自己是誰，過去是怎樣的人，未來要走向何處。換言之，人生只是一段沒有感情、悠長卻又無法入眠的睡眠而已。」

費里尼的影片從內心出發又朝向內心，現實世界不再是唯一值得攝影機關注的物件，內心世界的奇崛詭秘、淵深狂亂，是費里尼著意解剖的秘密。費里尼影片排列起的長廊，就是一個人的心靈自傳。他通過開腸破肚般地解剖自己，而使世界的諸多秘密真相大白。他通過引爆自己的內心世界而引爆整個世界。

兩年後，1965年，費里尼又拍攝了同樣自傳性強的《鬼迷茱麗》（Giulietta degli spiriti），片中描繪了一位女性神秘的夢境世界，作品因同樣的意識流敘述方法和超現實夢幻色彩，被人稱為《八又二分之一》的姊妹篇。影迷試圖從這部作品中窺探費里尼家庭生活的隱秘，和他對女性奇異而充沛的想像。

接下來他把愛倫坡（Edgar Allan Poe）的作品《不要跟惡魔賭命》（Never Bet the Devil Your Head）改編成了電影《勾魂攝魄》（Spirits of the Dead），並且將羅馬時代詩人帕卓羅尼斯（Petronius）所著的《愛情神話》（Satyricon）改編成同名電影，兩部片子在夢幻和神秘的方向上繼續前行。1970年以後，連續拍攝了《小丑》（The Clowns）、《羅馬風情畫》（Fellini Roma）、《樂隊排演》（Orchestra Rehearsal）和《女人城》（City of Women）及《卡薩諾瓦》（Casanova），是費里尼又一創作高峰。在《小丑》中，費里尼終於以一部影片解讀了自己內心關於「馬戲團」和「小丑」這兩個終生鍾情的辭彙。在《羅馬風情畫》中，他對自己一生熱愛的「永恆之都——羅馬」獻上了深情的敬意。《阿瑪珂德》（Amarcord）是借電影重回童年小鎮里米尼的深情之旅，《女人城》描繪了一個全是女人的光怪陸離的城市。

　　1983年拍攝的《大海航行》（And the Ship Sails On）以世界末日為背景，多重的影射、象徵，使這部情節單純的影片成為費里尼涉獵層面多重、含義深奧的作品。1986年他又執導了《舞國》（Ginger and Fred），1987和1989年，費里尼完成了《新月》（The Voice of the Moon）和《訪問》（Intervista）兩部生前最後的作品，《訪問》可以看到費里尼對自己導演生涯的回憶，是一次令人感動的費里尼生命回顧。

　　1987年，費里尼在接受電視採訪時，他手執一隻大話筒，神情茫然地仰望著陰沉的天空自言自語：「我們還能拍電影嗎？」在商業和娛樂的擠壓日漸沉重的今天，費里尼的電影一再陷入資金的困境中。米蘭・昆德拉說：「費里尼獨特的電影風格之所以受到當今評論的忽視，是因為那個人的奇思狂想，在這個被媚俗文化及大眾傳媒所主導的世界裡，已經找不到安身之所。」

　　對於自己終生從事的職業，費里尼說：「我一天不拍片，就覺得少活了一天。這樣說來，拍片就像做愛一樣。」但他轉頭又說：「如果不是電影，我想我會過得更好一些。」這也許是沉迷於「雜耍」和「狂歡」的詩情氛圍裡，在夢境的茫茫霧氣中尋找現實的通道，在誇張的風格中隱藏嚴謹的思考，在諷刺和狂歡的熱鬧處掩飾著一抹同情的悲涼……

　　費里尼說：「我拍的一切都是自傳，即使描繪一個漁夫的生活，也是自傳。」

　　費里尼1993年10月31日病逝於羅馬，義大利為他舉行了國葬。人們在沮喪中喃喃重複著：「看不到了，再也看不到了。」

你不可不知道的

改變電影歷史的100位名人

42

Eric Rohmar

艾利克‧侯麥

（1920-）

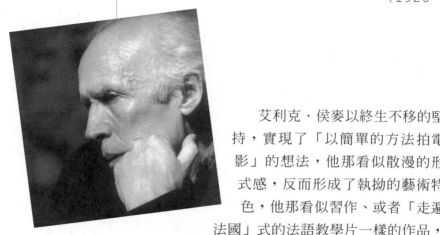

　　艾利克‧侯麥以終生不移的堅持，實現了「以簡單的方法拍電影」的想法，他那看似散漫的形式感，反而形成了執拗的藝術特色，他那看似習作、或者「走遍法國」式的法語教學片一樣的作品，帶有鮮明獨特的侯麥色彩，散發著獨特的侯麥氣味。2001年威尼斯影展宣佈將金獅終身成就獎頒給81歲的侯麥，電影評審會評論艾利克‧侯麥的電影「在記錄時代的社會意義上具有不可替代的作用」，是一位「直視自我，在市場經濟壓力和美學風格變幻中卓爾不群」的電影工作者，是唯一一位不必和商業妥協而能贏得票房的「作者論」導演。

　　侯麥1920年生於法國南錫，原是一位文學教授和影評，他和比他年輕10歲的高達、楚浮同屬法國新浪潮的風雲人物。他也是《電影手冊》雜誌的編輯和撰稿，1957至1963年擔任《電影手冊》主編。

　　1959年的新浪潮是風起雲湧的一年，高達的《斷了氣》和楚浮的《四百擊》於該年問世，侯麥的第一部長片《獅子的標記》（The Sign of Leo.）也於該年誕生，雖然有正反兩派各執己見，但終究沒有引起更多關注。艾利克‧侯麥對於從容等待似乎情有獨鍾。沒關係，還有時間可以等。

　　侯麥遵從巴贊「電影是生活的漸近線」理論，他用自己的方式劃出了那條「漸近線」。他使用最精簡的人力和設備，不鋪軌道，不用燈光，還用手提攝影機，組成一支人數有限的拍攝小組，以低成本的製作方式，拋開了物質的制約和束縛，從而被法國電影界稱爲「最自由的導演」。侯麥自己編劇、自己剪接、採用非職業演員，耗片比爲2：1，他在從影40年間，拍攝了50多部作品。

　　1967年的《女收藏家》（La Collectionneuse）爲他贏得好評和票房，影片在巴黎的中心電影院連映9個月，同時還獲得了柏林影展的銀熊獎。《六個道德故事》初步形成了侯麥作品文學性濃郁的藝術特色。80年代的《喜劇與諺語故事》系列使侯麥風格更趨鮮明，我們看到侯麥的主角們一邊滔滔不絕，一邊走來走去。《飛行員之妻》（The Aviator's Wife）、《綠光》（The Green Ray）、《沙灘上的寶琳》（Pauline at the Beach）、《我女朋友的男朋友》（My Girlfriend's Boyfriend）等都是這種「對白兼走路」的影片。

　　《綠光》（《喜劇與諺語故事》之第五部）講述了女主角德芙的假期經歷。日記體的片斷篇章中，德芙不斷離開巴黎又回到巴黎，浮動的感情始終沒有著落，海灘上她聽到人們在講凡爾納（Jules Verne）的小說《綠光》，如果有人能有幸在夕陽落下的瞬間看到天際閃現的綠色光芒，你就能看懂他人的想法，明瞭自己的感情，幸福與愛也將隨之降臨。德芙在不斷自巴黎出發與回歸的折返遊蕩中，終於遇到了一位可以與自己一起看日落的男子，「等一等，再等一等」，德芙對那男子說，也對自己說，天際日輪沉落，綠光燦然呈現，德芙喜極而泣，電影倏然收尾。這部《喜劇與諺語故事》的諺語是：「時機到來

你不可不知道的

改變電影歷史的100位名人

之際，便是鍾情降臨之時。」

　　90年代侯麥完成了《四季故事》（Tales of Four Seasons）（其中包括《春天的故事》、《夏天的故事》和《秋天的故事》及《冬天的故事》），把這種「走來走去，喋喋不休」的侯麥風格發揮到爐火純青的地步。侯麥用隱藏攝影機使我們得以「結識」他片中的人物，彷彿從生活連續脈流中折取一段，我們觀看影片的過程，也就是和這些人物逐漸相識熟悉的過程，在與這些人物一同行走，靜聽談話的旅程中，我們知道了他們是誰，有什麼樣的心境，什麼樣的煩憂，大概怎樣會開心……一切意義與內涵，都依賴觀者的仔細觀察和悉心發現。

> 「基督教精神和電影具有同質性，電影可說是20世紀的教堂。」
>
> ——侯麥

　　巴贊認為，電影和文學相比，具有本體論上的曖昧性，影像在記錄上特有的客觀冷峻，使得電影擁有一種暗示、欺騙和製造曖昧的能力。它形成詮釋的交叉點，形成經得起反復推理的邏輯追尋和迷宮式的複雜深度。我們讚歎侯麥這種復原曖昧的能力，他在攝影機面前竟然如此樸素、低調而又逼真地復原了生活本身的多層繁複結構。

　　侯麥的故事內部也有著不易發覺的推動力，戲劇性的因素存在於談話的機鋒之間，而整體的戲劇結構存在於宏觀檢視的遠景中。這恰如生活本身的結構狀態；近觀則諸多瑣碎細節，遠觀則戲劇性渾然規整。侯麥的主角在談話和行走中，也在人生平易生活的歷險中，他們會因一句話的暗示而改變人生路徑，會因某一刻的猶豫遲疑而形成兩世人生。在《沙灘上的寶琳》和《夏天的故事》中，夏日海灘上的主角彷彿都在經歷這種人生險境。而結局則是侯麥的慣用方式：寶琳關上了在片頭由她打開的柵門，嘉

士寶坐上了載他來海灘的遊艇。似乎發生了許多事，又似乎什麼事都沒發生。侯麥如坐禪入定的老僧，他佛法故事般的言外深意，由人們憑各自心性去參悟領會。

侯麥的故事具有不可轉譯的渾然性質，侯麥是最難在短時間用省力的方式抓住的導演。他作品的戲劇性變化全在細微閃念之間完成。侯麥作品如同生活本身一樣的原生豐富，使想再次經歷故事的人，必須再次經歷那如同現實本身一樣走完細節的影像歷程；聽主角們嘰嘰對話，跟隨他們走遍巴黎的大街小巷……無法用另外的語言講述侯麥的影像，如同無法用另外一種方式講述田野裡一陣由無到有的風。

侯麥的電影始終把注意力集中在青年男女的情感世界。他認為「人在18到25歲之間擁有了自己的思想，而人生的其餘階段只不過是來發展和實現這些思想」。侯麥的作品是少男少女們情感世界的實驗室，他通過研究人類最微妙幽晦的情感世界來研究世上的其他秘密。情感的關係充滿著矛盾、對立、相反相成的豐富關係，侯麥對此關係模型的分析，使得造化玄機偶然裸顯。《夏天的故事》描述的青年嘉士寶三段無法定向的感情。選擇、猶疑、軟弱、堅強、理想、現實、未來、等待……相互轉化、相互生成的關係，在嘉士寶周圍纏繞生成而又破敗瓦解。我們看到了青年在自我尚未定型的動盪時期，看到了青春動盪中自我認知過程中的迷惘和困惑，這樣的角色也許只是隨著人類生活城市化而產生的階段現象，也許是人類在確認自我時必經的過程。這些城市嬰孩般脆弱無助的青年人，不知自己想要什麼，不知自己未來要做什麼，他們裸露在侯麥冷峻、嚴厲而又寬容溫和的攝影機前，他們在曖昧的生活中遲疑地伸展著他們曖昧的本性。「等一等，再等一等」，這是侯麥主角們靈魂深處的聲音。愛情使人成熟，愛情使人迷惑。

我們驚異的是侯麥在六旬、七旬乃至八旬之年對於閃爍動盪的苦澀青春的復原能力。他在63歲拍攝《沙灘上的寶琳》、66歲拍攝《綠光》、75歲拍攝《夏天的故事》、79歲拍攝《秋天的故事》。時間的流

逝對於侯麥的青春記憶似乎毫無損傷，侯麥的青春故事仍然充滿著少男少女沙灘相遇的敏感、酸澀、危險、動盪和感傷。侯麥如同《夏天的故事》裡的嘉士寶，他可以幻化潛入到生活的任意所在：「我處在生活之中，周圍的一切存在，但我不存在。」侯麥銳利的智慧背後，是一抹不易察覺的淒涼，時間的淒涼。

　　侯麥的鏡頭對人的語言、人的行走表達了足夠的關注和敬意，在言行連綿中展開，侯麥希望人們在日常生活中體味到不斷的再生。在侯麥的電影裡，我們可以感受到那寬容和諒解的宗教背景。侯麥說：「基督教精神和電影具有同質性，電影可說是20世紀的教堂。」從中我們可以體味侯麥深藏在平易樸素背後的雄心壯志和良苦用心。

　　侯麥於2001年拍攝關於法國大革命的影片《貴婦與公爵》（The Lady and the Duke），仍是以對話構成主體的電影。侯麥執著於自己的風格，而羅伯‧布烈松在《電影藝術箚記》中的一句話應算是對其堅持簡練的總結：「有兩種簡練。壞的：開始簡練，半途而廢；好的：一貫簡練，始終如一，多年努力的回報。」

43 Sergei Bondarchuk

謝爾蓋‧邦達爾丘克
(1920-1994)

邦達爾丘克以俄羅斯民族特有的厚重嚴謹風格,把托爾斯泰的《戰爭與和平》改編成了具有史詩風格的宏偉作品。在邦達爾丘克的身後,是一大批俄羅斯的卓越電影藝術家:邦達爾丘克的老師格拉西莫夫(Sergei Gerasimov,作品有《靜靜的頓河》、《湖畔》、《托爾斯泰》)、瓦西里耶夫兄弟(Georgi Vasilyev, Sergei Vasilyev,《夏伯陽》、《保衛察里津》、《前線》)、羅斯托茨基(Stanislav Rostotsky,《這裡的黎明靜悄悄……》、《白比姆黑耳朵》)、梁贊諾夫(Eldar Ryazanov,《命運的嘲弄》、《辦公室的故事》、《兩個人的車站》、《殘酷的羅曼史》)……俄羅斯已形成一個富有共同精神的創作群體,他們是電影藝術的大合唱。

邦達爾丘克1920年9月25日生於比洛焦卡。曾

你不可不知道的

改變電影歷史的100位名人

在羅斯托夫的戲劇學校學習過。後來參加了衛國戰爭。1946年退役後進入蘇聯國立電影學院表演系，成為格拉西莫夫的學生。1948年，在他尚未畢業時，就參加了影片《青年禁衛軍》（The Young Guard）的表演，在其中扮演角色瓦里卡。1951年，邦達爾丘克由格拉西莫夫推薦，在杜甫仁科（Aleksandr Dovzhenko）執導的《烏克蘭詩人舍甫琴柯》（Taras Shevchenko）中扮演舍甫琴柯。他成功塑造了這一人物，將人物的遭遇與沙皇時代被奴役的農民的悲慘命運緊密相聯。

1956年，邦達爾丘克在根據莎士比亞名著改編的《奧塞羅》裡扮演勇敢、莽撞、脆弱的摩爾人奧塞羅，深情地演繹這個充滿悲劇性的角色。在此他結識了扮演純潔無辜的苔絲德蒙娜的伊蓮娜‧斯科布采娃（Irina Skobtseva），她成了邦達爾丘克的伴侶。他們一同在電影學院授課，一同演出。在邦達爾丘克執導並主演的《戰爭與和平》（War and Peace）中，斯科布采娃扮演海倫，她以高貴典雅的風格詮釋這個複雜的貴婦形象。

1959年，邦達爾丘克導演並主演影片《一個人的遭遇》（Destiny of a Man），這部改編自肖洛霍夫（Fyodor Shakhmagonov）小說的作品，講述俄軍戰士索柯洛夫的遭遇。衛國戰爭剛爆發，木工索柯洛夫就上了前線，在戰爭中，他走過一條艱苦多磨道路：他被德軍俘虜，在集中營裡做過非人的苦役；但他機智地駕車回到俄軍營地，還俘獲了一個德軍少校，並帶來了重要的情報。戰爭使索柯洛夫失去了人間所有的親人和溫暖的家，但他並沒有因戰爭的殘酷而使心靈剛硬。影片結尾處，他把在戰爭中同樣失去親人的小男孩凡尼亞收為義子，以對弱小

《一個人的遭遇》劇照

生命的關心，來溫暖自己。影片忠實傳達出肖洛霍夫的哲理思想：任何事也不能阻止萬物生長。

邦達爾丘克在執導這部影片時，基本的創作原則是眞實。這是嚴峻而殘酷的眞實，他說：「我既不想削平肖洛霍夫的小說稜角，也不故意使它更尖銳。」爲此邦達爾丘克詳細研究了各種背景材料，在把握細節、整體情緒的控制上都盡可能的嚴謹。

影片中有不少經典鏡頭。當索柯洛夫和難友們一起挖墓穴時，他找到了悄悄遛走的時機。他在小樹林裡飛跑，眼前掠過一片開闊的燕麥地。他爬了過去，躺在柔軟的麥地裡，折斷麥穗，用手掌揉著麥粒，放進嘴裡猛嚼。他舒展在麥地之上，聽著遠處的鳥鳴，感受著風吹麥浪……突然，從遠處傳來了狗叫聲，德國兵的摩托聲也轟鳴傳來。索柯洛夫又被抓回集中營去了。

影片這一段鏡頭是用直升機拍的，飛機螺旋槳強勁的風力把麥田吹成盛開的大花團，起伏的麥浪波濤洶湧，沉醉的索柯洛夫就躺在花團中央……邦達爾丘克用宏闊的場景，拍出了俄羅斯大地上發生的事。人在土地的懷抱中，泥土、莊稼、花香、鳥鳴共同構成永不屈服的俄羅斯民族。索柯洛夫自墳場逃跑的長鏡頭，是扮演索柯洛夫的邦達爾丘克自己用雙手捧著攝影機奔跑所拍下的，表現出逃出囚禁的強烈願望。

1967年邦達爾丘克執導《戰爭與和平》，是電影史上不朽的名篇巨著。在製作上，該片場面壯闊，繼承了蘇聯在拍攝歷史題材與軍事題材方面的傳統，以托爾斯泰偉大著作爲憑藉，邦達爾丘克再次在畫面上展現了俄羅斯大地廣闊的場景。

影片以1812年俄國衛國戰爭爲中心，反映了1805至1820年的重大事件，包括奧斯特利茨戰役、波羅底諾會戰、莫斯科大火、拿破崙潰退等。透過對安德列、彼埃爾、娜塔莎在戰爭與和平環境中的形象，展示了人類的不朽精神。

爲了拍這部影片，邦達爾丘克曾動用成千上萬的部隊，爲了逼眞

改變電影歷史的100位名人

再現歷史場景，他們盡可能到托爾斯泰描寫的戰場實地拍攝，邦達爾丘克如同當年寫作時的托爾斯泰一樣，總是親臨歷史現場，研究地形，鋪排人物，指揮調度。《戰爭與和平》在電影史上創下了「一部影片在不同地方拍外景最多」的世界記錄。邦達爾丘克在俄羅斯大地上選擇了168處外景地。在一處舊戰場上，士兵們揮戈挺進的壯烈場景，讓每個參與此片的人熱血沸騰。

邦達爾丘克在片中扮演的彼埃爾和扮演安德烈公爵的吉洪諾夫（Vyacheslav Tikhonov），在片中完美詮釋了文學作品中相互映襯的人物。彼埃爾的柔軟、敏感和內涵，安德列的剛毅、勇猛、果敢，使我們更有理由相信這兩類人物的完美結合，正是托爾斯泰心中的理想人格。

演員出身的邦達爾丘克充分肯定電影中演員：「不論我們的導演、攝影技巧，以及我們複雜的電影生產部門的成就有多麼重大，無論我們的電影語言多麼精闢和詩意盎然，最終，影片的成敗仍決定於影片中的演員陛下。」

1982年，邦達爾丘克與義大利、墨西哥導演共同執導了影片《紅鐘》（Red Bells II），作品獲得卡羅維發利影展大獎。

蘇聯導演的電影是電影各要素均衡發展的作品，他們把一切可用來炫技的心思都潛入樸素平易的敘事當中。只有俄羅斯才能拍攝出《靜靜的頓河》、《戰爭與和平》等一系列帶有俄羅斯民族氣息的長河電影。他們無數人收斂鋒芒和才華的共同努力，使電影在俄羅斯成為和森林、大地、河流一樣的組成部份。

44　Satyajit Ray

薩亞吉・雷

（1921-1992）

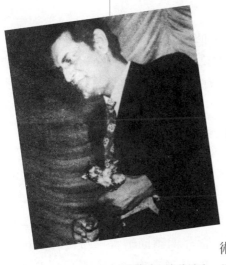

　　薩亞吉・雷是印度當代電影大師，也是為印度電影贏得國際聲譽的導演。他的影響跨越國界，所拍的電影成了印度歷史和心靈的註腳。

　　他出生在加爾各達一個藝術世家，青年時代曾在一個廣告公司擔任美術師，因此對畫面和構圖相當在行。1949年遠赴歐洲，擔任法國導演尚・雷諾的助手，於是學到了法國新浪潮電影的技巧，同時，還獲得了全新觀照印度的視野。這一點對他後來拍片有著絕對的影響。

　　1955年他回到印度開始涉足電影業，成為印度新電影運動的創始人。當時的印度影壇完全是歌舞片和各種娛樂片的天下，這時印度電影每年的產量高達近千部，已是世界上年產電影最多的國家了，但絕大部分都是低成本的娛樂片。這時，薩亞吉・

雷根據班帝尤帕雅（Bibhutibhushan Bandyopadhyay）的小說，改編成電影《大路之歌》（Song of the Road），扭轉了印度電影的方向。《大路之歌》是一部孟加拉語片，被稱為「阿普（Apu）三部曲」的第一部。描述孟加拉一個極度貧困的農民家庭的悲慘命運，反映印度的社會現實，以及農村宗法制家庭的瓦解。這部影片獲得法國坎城影展的人權電影獎，又相繼獲得印度最佳電影獎和其他的6項國際大獎，從而使印度電影被更多人關注。

1957年，他拍攝了「阿普三部曲」第二部《大河之歌》（The Unvanquished），這部影片是《大路之歌》的續集，描繪了童年阿普成長為少年的坎坷經歷。影片獲得威尼斯影展金獅獎，以及舊金山影展的最佳導演及其他一些國際獎項。

1958年薩亞吉‧雷導演了諷刺喜劇片《點金石》（The Philosopher's Stone），這部影片描述由一塊波斯點金石此引發的人性故事。同年他還導演了《音樂之家》（The Music Room），揭露印度種姓制度對人的殘害。

1959年，他拍攝了「阿普三部曲」第三部《大樹之歌》（The World of Apu），震驚了印度影壇。影片繼續描繪青年阿普的成長。這部影片因為技巧精湛、對印度現實的真實描繪而在國際影壇上深受好評。次年，薩亞吉‧雷又導演電影《女神》（The Goddess），揭露了用無辜少女祭神的罪行。

1961年，為了紀念偉大的作家泰戈爾的100周年紀念，薩亞吉‧雷拍攝了紀錄片《泰戈爾》（Rabindranath Tagore），這是一部感人至深的影片。他還根據泰戈爾的小說改編成了《三姐妹》（Three Daughters），為了向偉大的印度文豪致敬。後者獲得了墨爾本影展的金質獎和柏林影展銀熊獎。

1963年，他拍攝的《大都會》（The Big City）獲得了柏林影展最佳導演獎。這部電影以一個印度普通女性參加社會工作的經歷，再現了印度中產階級的生活面貌。1964年的《寂寞的妻子》（The Lonely

Wife）同樣取材自泰戈爾的小說，透過一個女人愛上丈夫的堂弟的故事，表現了當時印度的社會政治背景。影片獲得羅馬天主教獎和印度總統金質獎。次年他又拍攝了《膽小鬼與聖人》（The Lonely Wife）。1966年，他的影片《主角》（The Hero）獲得柏林影展評審團大獎，本人也獲得了特別獎。這部影片描繪了一個名演員的悲慘遭遇。

薩亞吉·雷幾乎成了各個國際影展的常勝軍。1969年，他拍攝的影片《森林中的日日夜夜》（Days and Nights in the Forest）描繪了4個青年在遠離城市的偏僻山村生活的故事，在歐洲迴響熱烈。這是他表現加爾各達政治形勢的三部曲第一部，緊接著他又拍攝了第二部《仇敵》（The Adversary），1971年拍攝了第三部《有限公司》（Company Limited），此片獲得印度總統金質獎，表現出他對印度鮮明的政治態度。這幾部影片都是政治氣息濃厚、反映印度現實的傑作。

1973年，他拍攝了影片《遠方的雷聲》（Distant Thunder）獲得柏林影展金熊獎，被公認為是他最出色的一部電影。

薩亞吉·雷30幾年的從影生涯，拍攝了大量傑出的影片，讓世界通過他的電影認識了印度的真貌，和印度導演高超的電影技巧，以及藝術家的良心。

改變電影歷史的100位名人

Pier Paolo Pasolini

皮耶・保羅・帕索里尼

（1922－1975）

「文質彬彬的異教徒」——皮耶・保羅・帕索里尼以驚世駭俗的叛逆走完一生。1975年11月1日，萬聖節和萬靈節之間的那個夜晚，義大利作家、導演帕索里尼在羅馬郊區被一名17歲的男妓用棍棒擊斃。帕索里尼用激烈的矛盾燒盡了53年的人生，他以自己特有的方式「戰死沙場」。

　　1922年3月5日，帕索里尼生於義大利波隆那，這是威尼斯東北方的一個古老城鎮。父親出身貴族，是法西斯主義者，母親是一位性情溫和的學校教師。父母不愉快的婚姻在帕索里尼的童年積鬱了他必須終生面對的內核。父親法西斯式的「暴力」和「佔有欲」，與母親的溫柔形成對照。母親把拒絕給父親的愛全部投射到了兒子身上。帕索里尼在多年後回顧往事時說：「我的整個生活受到父母間

經常當眾大吵的場面所影響。這些場面在我心裡喚起了想一死了之的衝動⋯⋯」

帕索里尼在故鄉唸完大學，戰時被征召入伍，戰後在中學任職，開始了他的創作生涯。他用方言寫詩，在當時堪稱壯舉。《格蘭西的骨灰》和《我們這時代的宗教》等詩集出版，使他獲得了清晰的文字敘述能力和詩人的名氣。一系列重視視覺映像的小說發表使他自然過渡到電影事業。他曾爲費里尼等人撰寫電影劇本《卡比莉亞之夜》（Le Notti di Cabiria）和《甜蜜生活》（La dolce vita）就是他與費里尼合寫的。

他任教的羅馬貧民窟裡的生活成了他文字作品的描寫對象：騙子、竊賊、強盜、妓女、男妓⋯⋯這些記錄社會邊緣人的作品屢遭非議。帕索里尼說：「眞正的殘酷來自事物本身，是生活的本質使人恐怖。」

帕索里尼的視野沒有離開過貧民窟的底層生活，他在貧困生活中找到了反擊社會的動力，徹底思考、斷然反擊、毫不妥協、窮追猛打的性格特質，也許正是羅馬貧民窟裡的生活現實。

帕索里尼覺得文字未能盡情表達自己的思想感受，於是他選擇了影像創作。1961年執導的處女作《阿卡托尼》（Accattone，又名《乞丐》），講述一個貧民流氓悲慘而宿命的故事，獲得熱烈讚揚。第二部作品是1962年的《羅馬媽媽》（Mamma Roma），描寫了一個貧困私娼悲慘無望的生活，影片獲得1962年威尼斯影展俱樂部聯盟獎。這兩部影片受到了左翼分子的指責，認爲他消極地處理了階級問題，與馬克思主義相互違背。而帕索里尼說：「眞正的馬克思主義者，不需要是個好的馬克思主義者（諸如善良、能幹、信仰堅定⋯⋯），他的作用是要將一切的正統和被編成律法遵行的必然性逼到危險關頭。他的任務是打破現存的一切規則。」

在對前兩部影片的非議中，1963年帕索里尼又拍出《乳酪》（La Rabbia），將基督教和「次無產階級」問題相喻，同時引起宗教界和

社會黨的抗議，影片只放映一次即被永遠禁演，帕索里尼因被指控「瀆神」而給他帶來了4個月的監禁。影片以拍攝一部耶穌受難電影的工作過程為情節線索，嘲諷了中產階級的宗教觀。影片中扮演導演的演員，是美國的著名導演奧森·威爾斯。

1964年，帕索里尼將聖經故事以無產階級革命的方式搬上銀幕，拍攝了《馬太福音》（The Gospel According to St. Matthew），這部以紀錄片方式拍攝的作品，展示了電影在表現神聖史詩方面的成績，人物對話全部取自《聖經》，也構成這部作品在侷限中創造自由和無限的奇觀。作品獲得威尼斯影展評審團特別獎。

> 「他已下定決心變成一名戰士。雖然他的生命像是非法之徒，但他是一個人道主義者。像是乞丐一般，他走遍了貧民窟，從那兒發出了憎恨的訊息……在他對此展開戰鬥時，他嘎然死亡……」
>
> ——帕索里尼給自己的悼詞

1966年，他拍攝了寓言式的影片《鷹與麻雀》（Hawks and Sparrows），以兩個修士和一對父子的故事，表現出了對「人類走向何方」這一問題的困惑和思考。現實世界是荒謬的，人的救贖與私有制相互矛盾。影片暗示人類如果沒有知識份子的指引，只能走向不可知、神秘和荒謬，本片被稱為「意識形態喜劇片」。自1967年的《伊底帕斯王》（Edipo re）開始，帕索里尼拍攝了一系列取材自神話和傳統文學名著的電影，以優美的影像語言，展示了人類明亮的身體和性愛。影片充滿對視覺禁忌的大膽挑戰，坦白、赤裸、直視……帕索里尼以惡作劇式的真誠把「不可能」的視覺私秘呈現在寬大的銀幕上。散發著異教氣息的畫面隱含著人類自我解放的意味。《伊底帕斯王》和《米蒂亞》（Medea，由歌劇女神卡拉絲Maria

Callas主演）都是帕索里尼借助傳統故事陳述自己觀點的電影：在宿命擺佈下，伊底帕斯是拒絕理性反思而走向自我毀滅的現代人寫照；米迪亞的復仇則象徵著無產階級的復仇。

在《生命三部曲》——《十日談》（THE DECAMERON）、《坎特伯里故事集》（The Canterbury Tales）和《天方夜譚》（A Thousand and One Nights）中，帕索里尼把人類的性愛拍得如同流水一般，平易曉暢、顯豁敞亮的做愛場面，似乎出自兒童好奇的眼光。帕索里尼說：「以保護他人道德爲名禁止色情，是爲禁止其他更具危險性的事物找藉口。」帕索里尼以性愛的坦露爲武器，反對現代資本主義強加在人身上的物化和異化統治，他說：「身體始終具有革命性，因爲它代表了不能被編碼的本質。」身體作爲上天賦予每個人抵禦世界的武器，被帕索里尼用電影的方式重新發現，並擦拭淘洗，投入戰鬥。

帕索里尼站在羅馬貧民窟的階層上抨擊中產階級的虛僞和禁忌，但他成名後的這些作品，卻又成了中產階級的消費對象。他們衣著光鮮地湧進電影院，帕索里尼向他們「開炮」的新作，則成了他們聊天的題材。毒芹化成了美酒、炸藥變成了甜點，資本擁有者以其無所不食的強勁胃口，把帕索里尼連同他的作品一起「吞噬」。這是帕索里尼超出其作品意義之外的悲哀和無奈，帕索里尼長時間在這種矛盾和屈辱中進行著對自己的戰鬥。在全面發瘋的社會裡，帕索里尼「世人皆醉我獨醒」的挑戰，先失對手，又被挾持。

挑戰封建禮法和宗教特權的小說《十日談》被帕索里尼拍成了不加掩飾的惡俗，《坎特伯里故事集》中大量關於「屁」的故事充斥全篇，帕索里尼讓地獄中的撒旦放屁，「放」出無數的教士，而段落最後與眾多裸女共舞的場面，應該是對小市民衛道者的諷刺反擊。「生命三部曲」中潛藏的憤怒和無奈沒有被釋放，卻在中產階級對影片反諷式的激賞中，帕索里尼被投入更深的鬱悶深淵。他陷入了深入骨髓的自我憎恨：「我和莫拉維亞（Alberto Moravia）和貝托魯奇（Bernardo Bertolucci）一樣，是個小資產階級分子，也就是說，是個

狗屎蛋。」

　　憤怒的帕索里尼用影像來「污染」神聖。他熱愛一無所有的流氓無產階級，在影片中重新講述耶穌受難場面。被他視爲「現世基督」的人物往往是竊賊、搶劫犯之流。他說：「眞正被污染的是羅馬郊區的貧民百姓和廣大的被剝削階級，正是包括自己在內的庸俗、油滑的資產階級，用虛僞透頂的教義來污染純眞率直的無產階級群眾。」在資產階級的教義和日常生活中，充滿不健康的自私、膽怯、享樂和羞恥的黴變氣味。在1968年歐洲學生和小知識份子的社會運動中，帕索里尼聲明自己是站在警察這邊，而不是和警察對抗的學生這邊。因爲這些警察是窮人的孩子，帕索里尼甚至反對以學生爲代表的小資產運動。他認爲知識份子的角色，就是不去佔據任何角色，而是與任何一個角色保持鮮明、激烈的矛盾。

　　1975年，帕索里尼又拍出了更讓人目瞪口呆的《索多瑪120天》（Salo, or The 120 Days of Sodom），這部「可怕」的電影被稱爲影史上「最骯髒的影片」，是一部「不可不看，卻又不可再看」的影片。影片改編自18世紀備受爭議的作家薩德（Marquis De Sade）的小說，講述第二次世界大戰末期在納粹佔領的義大利北部某城，4位高官以極其野蠻的方式性虐待和殘殺16位少男少女的故事。刺人目光的場景在鋼琴師的伴奏下進行，帕索里尼又一次在銀幕上表現了驚世駭俗的「不可能」。

　　影片以近似紀錄片的手法展示了骯髒、血腥和不堪入目的性虐待。有人說「情色，在帕索里尼的《天方夜譚》裡是愛，在《索多瑪120天》裡是恨」。帕索里尼在影片中把性虐分爲「對肛門的迷戀」、「對糞便的迷戀」和「對血的迷戀」幾個部分，裸裎、鞭打、肛交、鮮血使全篇進入獸慾的狂歡。影片按照《神曲》的結構，分成序幕（「反地獄篇」）和三個「敘事圈」，四位主導性虐的權勢人物被叫作主教、法官、總統、公爵，分別象徵支撐西方政體的四根支柱：神權、法權、政權和封建勢力。在影片中我們看到在狂歡背後帕索里尼的焦

皮耶‧保羅‧帕索里尼

慮：任何一種生存形態，恣意發展而不受任何約束就會產生危險，當一種自由的恣意發展，最後也將成為暴力和專制。帕索里尼刻畫了人性極端處的瘋狂，達到了人性的邊界。向上的路和向下的路是同一條，在帕索里尼那令人目眩的深淵面前，我們回身看到了社會，也看到了自己。

帕索里尼是一個混亂躁動的矛盾綜合體，他從未取悅過任何人，也不會取悅左派，他特別不取悅知識份子，因為他是與一般意義的知識份子對立的。帕索里尼以第三人稱寫給自己的悼辭中這樣說：「他已下定決心變成一名戰士。雖然他的生命像是非法之徒，但他是一個人道主義者。像是乞丐一般，他走遍了貧民窟，從那兒發出了憎恨的訊息⋯⋯在他對此展開戰鬥時，他嘎然死亡⋯⋯」

「死亡模仿藝術。」在他的《索多瑪120天》之後，帕索里尼命喪荒郊。帕索里尼的矛盾、否定、反抗和出擊，因為身體的偶然意外暫時歇息。帕索里尼說：「死亡是絕對必要的，因為只要我們活著即缺乏意義⋯⋯死亡變成我們生命中令人眩惑的蒙太奇⋯⋯幸虧有了死亡，我們的生命才得以表現我們自己。我是這麼充滿激情、這麼狂熱地擁抱生命，我知道我將死無葬身之地。」

毀譽集於一身的帕索里尼屍骨未寒，教士們便開始驅除他「邪惡的靈魂」，而他的朋友、學生和包括沙特（Jean-Paul Sartre）、貝托魯奇和羅蘭‧巴特（Roland Barthes）等人的崇拜者，則為他舉行了隆重的葬禮，尊奉他為「聖-皮耶‧保羅」。

有人說：「不管是帕索里尼的朋友，還是他的敵人，都無法在他的時代理解他，那要等很久很久以後⋯⋯」

帕索里尼對電影的定義是：「本質上，電影是對太陽的一種質問。」

46　Juan Antonio Bardem

璜‧安東尼奧‧巴登

（1922-2002）

巴登是西班牙傑出的電影導演，同時，他還是個十分堅定的共產黨員。他被稱為西班牙的良心以及勇氣的象徵，因為在佛朗哥（Francisco Franco Bahamonde）獨裁統治時代他敢於用電影批判現實。1955年，法國的一家雜誌評論他是世界上最好的五位導演之一。可能現在看來他沒那麼偉大，但是他的影響確實相當深遠。

西班牙電影在20世紀中葉已經出現了第四代，第一代的代表就是布紐爾，他是西班牙無可爭議的偉大導演。第二代導演的代表就是巴登。第三代的代表是索拉（Carlos Saura），第四代的代表則是現在世界影壇上著名的阿莫多瓦。他們共同構築了西班牙20世紀電影的輝煌星空。

巴登是西班牙電影承先啟後的導演，他在50年

代是西班牙電影復興的旗手。當時西班牙還處在佛朗哥的統治時期，社會相當黑暗，大多數電影人面對這樣的現實都沉默了，而巴登則勇敢地通過電影發言批判。

巴登出身於馬德里一個電影世家，青年時期受到蘇聯導演普多夫（V.Poudovklnc）的蒙太奇理論影響，而對電影產生興趣。他的父親是個有名的舞台劇演員，他的妹妹也是西班牙著名的演員。

1947年他畢業於西班牙電影學院。在電影學院期間，他就和另外一位同樣十分傑出的導演貝爾蘭加（Luis Garciá Berlanga）一同合作導演了電影《漫步古戰場》，顯露了他的電影才華。1951年，他和貝爾蘭加又聯合編導了電影《幸福的一對》（That Happy Pair），表達了他的電影深刻根植於現實的觀念。

在電影理念上，他和他的前輩布紐爾一樣，是對現實批判十分尖銳的人，因此不被佛朗哥政權所喜歡。在那個年代，他因爲拍攝現實題材的電影觸怒當局而兩次入獄。當時西班牙電影在佛朗哥的統治下十分蒼白，脫離西班牙的社會現實，在電影語言上也沒有任何突破。而巴登電影的政治性和社會性都非常鮮明，他對西班牙資產階級的面貌進行了無情的諷刺。正因爲如此，他成了一個電影社會學大師。

1952年，他導演了電影《馬歇爾，歡迎你》（Welcome Mr. Marshall），這部影片深刻揭示西班牙社會的矛盾衝突，於次年獲得法國坎城影展的最佳喜劇片、最佳劇本和國際影評人獎，成爲國際注目的導演。1955年，他又導演了電影《騎士之死》（Main Street），這部影片獲得坎城影展特別獎。被稱爲是西班牙電影的新起點。第二年拍攝《大路》（Main Street）再次於坎城影展獲得了評審團大獎。

1957年他導演《復仇》（La Vendetta），獲得坎城影展特別獎，1963年他的電影《無辜的人們》（The Innocents）又獲得柏林影展的聯合評論獎。在連續獲得了國際影展的大獎以後，他成爲西班牙50年代以後最具代表性的導演，因爲上述的影片全都深刻反映了西班牙在二次大戰以後的現實生活。

　　1976年，他又拍攝了《橋》（El Puente），這部影片描繪了一個西班牙流浪漢的生活，獲得莫斯科影展大獎。1978年他拍攝《假日》（Seven Days in January），完全以寫實手法描繪了殘餘的佛朗哥分子，在1977年製造的血案眞相，再次獲得莫斯科影展大獎。

　　在電影的表現技巧方面，他對蒙太奇的運用相當純熟，善於運用景深等電影語言，來表達自己的政治和社會理念，似乎同時還受了法國新浪潮電影的影響。

　　對於西班牙電影的評價，他對布紐爾的評價很高，認爲他是不折不扣的大師。但是他不喜歡阿莫多瓦的電影，認爲阿莫多瓦迎合小資產階級的趣味，同時太專注於性愛題材。他說：「永遠要以批判的眼光關注你身邊的世界。」而他一直都是這麼做的。

47　**Alain Resnais**

亞倫‧雷奈

（1922-）

　　亞倫‧雷奈的電影有兩個入口，一個巨大無比，一個幽微入細。一個朝向社會歷史震撼性的大事，一個朝向人類心靈晦冥處的暗影。尚‧雷諾說：「許多導演想在每部影片中說太多的道理，可是並不成功，而有些導演想以一生的所有電影只講述一個道理。」亞倫‧雷奈正是一生只講述一個道理的導演，他只關心人類內心深處的樹梢風聲，只專心守候一種光影的顫動。

　　亞倫‧雷奈1922年6月3日生於法國瓦納。電影、漫畫、普魯斯特的小說給了他藝術的啟蒙。他說漫畫是第一個讓他認識到電影技巧的媒介，為了看沒有法譯本的漫畫，他甚至跑去義大利。亞倫‧雷奈把他喜愛的一切都與電影建立了關係，他的作品中，繪畫、詩歌、哲學、音樂……美好之物皆有映照。

1943年，他考取法國高等電影學院，但不久就退學了，他認為在法國電影資料館看影片比在學校上課收穫更大。他的導演生涯從拍短片開始，1948年拍攝的《梵谷》（Van Gogh）為他贏得威尼斯影展的兩個獎項和1949年的奧斯卡最佳短片獎。在一系列短片中，他開始了蒙太奇和場面調度的多種實驗。他說：「形式就是風格。」

1950年拍攝的《格爾尼卡》（Guernica），他把畢卡索的名畫格爾尼卡和超寫實主義詩人的解說拼貼在一起，直指戰爭的血腥殘酷。1955年另一部短片《夜與霧》（Night and Fog）把觀看和理解的主動權交給觀眾，第一次把記憶與遺忘的主題呈現出來。

「形式就是風格。」

——亞倫·雷奈

亞倫·雷奈把作品的背景放在世界大事件之中，諸如：廣島原子彈爆炸（《廣島之戀》Hiroshima mon amour）、猶太集中營（《夜與霧》）、法國在殖民地阿爾及利亞的暴行（《莫瑞爾》Muriel ou Le temps d'un retour）、越南戰爭（《遠離越南》Far from Vietnam）、智利獨裁政府（《天意》Providence）等等。在《戰爭終了》（La Guerre est finie）中一句「戰爭雖然完結，打鬥依然繼續」的名言傳誦一時。他在人類記憶和夢境深處探究這些歷史大事的刻痕，他把在歷史巨大開口處所收集的資訊，化成微細開口的精神顯影。

《廣島之戀》中，戰爭和原子彈的殘酷後果僅僅以資料片的形式作為背景，而前景處著力描寫的則是戀人們在這場大火焚燒之後的內心烙印。劇情片、紀錄片、拍攝和剪輯、聲音和畫面的界限被雷奈自由穿越。在影片開頭，男女主角做愛的場面和原子彈

受害者的紀錄片交叉剪接。她說：「我來到廣島，看到了原子彈爆炸後的瘡痍和傷痕。」他說：「不，你沒有看到，你什麼都沒看到。」

零亂的剪接邏輯、帶有壓迫感和逃避心理的特寫，畫外繚繞的內心獨白，過去、現在和夢境的交錯更迭……電影似乎是表達此種心理最合適的藝術形式，我們已無法分辨這到底是敘事詩、紀錄片、新聞片、還是夢的再現。亞倫‧雷奈以作家的敏感用鏡頭捕捉人類心靈光影轉換時的節奏。他的作品是詩、畫和哲學的混合物。

《廣島之戀》竣工後，製作人認為這是一部毫無商業價值的實驗電影，直到5月坎城影展上獲得大獎，影片才開始在巴黎、布魯塞爾、倫敦等城市放映。《廣島之戀》在巴黎連續6個月高居票房榜首。

電影將愛人手掌撫摸下的美麗身軀和被原子輻射燒傷、變形、腐蝕的人體相互對照，產生了強烈的效果，一個在集體、巨大的歷史悲劇背景上，突顯出一對情侶辛酸、渺小而微不足道的命運。兩相對照下二者都具有永恆的悲愴，而這一切，人們都將可能把它遺忘。雷奈說：「整部影片建立在矛盾的基礎之上」。一系列的對比只是這些矛盾形象的直觀展示。有人把《廣島之戀》稱為西方電影從傳統進入現代的劃時代作品，它標誌著創作實驗上的高峰。

雷奈在影像和文學語言之間尋求平衡，這也許是藝術史上較早的「跨文體」作品。新小說的語言、節奏、時空方式都內在地嵌入了電影中。從中我們可以看到整個時代的氛圍，文學、繪畫、電影都在回應時代的召喚。它們以相同的振幅、節奏參與共同的書寫，看來，即使造孽的時代也為自己做好了盛放這一孽債的木匣。

1961年的《去年在馬倫巴》是亞倫‧雷奈又一部和新小說合作的作品。影片以霍格里耶的冰冷視角，為人們講述了一段似乎存在的愛情，也許根本沒有什麼去年，也沒有馬倫巴這個地方。馬倫巴是雷奈用電影為人類創造的一塊精神綠洲，它盛放虛空的自由，供靈魂暫且休息。其中沒有人物的具體姓名，有的只是A、M、X，畫面也沒有

具體指向，是這裡也可以是那裡，這是囚禁之地，也是自由之邦，只要你有足夠的心力擺脫抽象的引力，你想什麼，什麼就是你。

80年代，雷奈的實驗又進入新的階段。《美國舅舅》（My American Uncle）是以行為學家亨利‧拿布烈（Henri Laborit）的論文為藍本，分析3個法國人的行為。全片交織著變幻莫測的時空迷宮，冷峻思辨的色彩和《廣島之戀》的沉醉又劃開一道界線。進入90年代的雷奈，《吸煙／不吸煙》（Smoking/No Smoking）、《人人都愛唱的歌》（Same Old Song）使他被封為「後現代大師」。影片由一個選擇的不同路徑出發，演化出十多種不同的結局，顯示人生莫測的偶然可能。雷奈用兩位演員飾演9個角色，在實驗上又大膽邁前一步。《人人都愛唱的歌》中，雷奈讓主角用流行歌曲來代替對話，使電影「成為一種可以在記錄與想像、情節和哲學之間自由跳躍的媒介」。

亞倫‧雷奈一生用影像在講述一個問題——「我是誰」。

48 | ## Alain Robble - Grillet

亞蘭 · 霍-格里耶

（1922-）

作為小說家的霍格里耶和電影的關係，暗示著「新小說」和「左岸派」對於世界的共同看法。他們以作家的全新眼光，重新審視自古希臘以來逐漸分崩離析的世界，他們冷漠、客觀、虛幻、閃爍的目光共同朝向世界的複雜和多義性。他們為小說和電影留下了難解的疑惑陰影，陰影裡也暗藏著新的可能。

亞蘭 · 霍-格里耶，1922年8月18日生於法國的布列斯特，故鄉雪白的海浪、飛潛的海鷗和藏有無數暗影的多孔岩石海岸給了他童年深刻的印象。1945年他從國立農學院畢業，他在柑橘研究所一邊研究香蕉樹的寄生蟲，一邊寫作他的第一部小說《弒君者》。1952年，從非洲回國途中，寫下了《橡皮擦》，客觀、精確，以科學冷靜的目光關注世界的寫作方式引起了世人關注，人們在難以把握的現

實世界中，總算找到了一塊似乎可以依靠的歇息地。

1955年的《偷窺者》（Le Voyeur）、1957年的《嫉妒》（La Jalousie）和1959年的《在迷宮裡》（In the Labyrinth），小說客觀而趨向物理屬性的語言描述，使作品更具有不動聲色的鏡頭感。似乎新小說和左岸派電影導演的結合在邏輯上就已隱藏著一種必然。

60年代，霍-格里耶開始參與電影。他的「電影小說」《去年在馬倫巴》（L'annee derniere a Marienbad）由法國左岸派導演亞倫‧雷奈拍成同名電影。雷奈把電影的初步工作全權交給霍-格里耶進行，他要借助作家的目光和思維把新電影推向人煙罕至的妙境。他讓霍-格里耶寫出全部的分鏡腳本，雷奈像小學生一樣捧著霍-格里耶的經卷，拍成了這部據說是最難懂的著名電影。

M先生和A女士，及A女士的丈夫在一個清靜寂寥的旅館相遇，M先生不停地對A女士說去年他們的相遇。歷歷細節講述他們曾有過的一段戀情。A女士起初不相信，可是隨著連綿不斷的勸說、講解、召喚和描述，A女士半信半疑，甚至在片尾和M先生一同離去……。

電影一開始就是沒來由的神秘獨白：「古典裝飾的大房間，安靜的客房裡，厚厚的地毯把腳步聲吸收了，走的人也聽不出來，好像走在另一個世界上……像是位於遠方的陸地，不用虛無的裝飾，也不用花草，踩在落葉與砂石路上……但我還是在此處，走在厚厚的地毯上，在鏡子、古畫、假屏風、假圓柱、假出口等待你，尋找你。」

夢囈般的談話，冰冷遲緩的鏡頭，層層推進的空間、靜止不動的人物……沒有劇情，也沒有邏輯，攝影機迷失在巴洛克建築的繁複裝飾裡，鏡頭在房內時還是夜裡，屋裡沒開燈，鏡頭搖開移向室外，外面卻是陽光明亮的白晝。永遠走不到盡頭的迴廊，無法確定身份的人物，沒有緣由的笑聲，陰森冷寂的沉默，突然打破這一切的熱烈掌聲，愈來愈激昂的音樂……。

「你還是和從前一樣美，可是你彷彿完全不記得了。」「那是去年的事。」「你一定弄錯了。」「那也許是另一個地方，在卡斯塔德，在

馬倫巴，或是在巴頓薩爾沙，也或許就在這裡，在這間客廳裡……」

　　電影借助文字虛幻的描述，使得意義模糊的影像和指向莫名的文字，如兩條涼蛇般交頸攀升，它們共同指向世界無法言明的空曠高台。霍-格里耶認為，藝術創作的目的「不是為了解釋世界，而是為了安定人心」。他說：「人們在生活中常常碰到一大堆無理性或意義曖昧的事情。」他和導演雷奈都把指向歸於人類意識深處，在現實世界之外尋找靈魂喘息的可能。

　　在作品中，放棄了時間的正常邏輯，以重新安排的時空秩序和無處不在的上帝進行隱秘的對抗，以取得徒勞的勝利。時空拼貼、偶然組合，如同小說呈現的那樣，呈送給閱讀的文字卻拒絕閱讀，呈送給眼睛的圖像卻拒絕觀看。無調性音樂、複調音樂的影響在其中滲透，幻覺般的多重空間只是虛假的出口。霍-格里耶在作品的序言中說：「主角用自己的想像與自己的語言創造了一種實現。……在這封閉的、令人窒息的空間中，人和物似乎都是魔力的受害者，有如在夢中被一種無法抵禦的誘惑所驅使，無法逃跑或改變。其實也沒什麼去年，馬倫巴也不存在。這個過去是杜撰的，離開說話的時刻便毫無意義。但是當過去占了上風，過去就變成現在。」

　　在視覺藝術的關聯上，霍-格里耶承認畫家馬格利特（Rene Magritte）的影響。馬格利特靠畫框的幻覺建立了不可理喻、不可進入的荒謬空間，在《去年在馬倫巴》中同樣存在。人物有影子，而樹木卻沒有陰影，眼看多重空間，卻不知何處進入。

　　這似乎是一部拒絕理解的影片，又是一部可以有無數種理解的影片。雷奈說：「這是一部拍完後可以用25種蒙太奇去處理的影片。」觀眾可以任意發揮自己的想像，從任何一種途徑去解讀，一如我們面對渾沌複雜的現實。雷奈自己也承認「還看不清這部影片的面貌，因為它也許有點像是一面鏡子」。霍-格里耶給了一種毛骨悚然的解讀方法：他像是在解讀別人的作品一樣，好奇地發現影片中對花園的描寫很像公墓，而片中連綿不斷的勸說與誘導似乎就是「亡靈尋找替死

鬼，並允許後者一年後再死」的古老傳說。影片中的一切是發生在兩個鬼魂之間的事，因爲其中一位已經死去很久了……

霍-格里耶用文字給鬱悶的現代人許諾了一處虛空的自由世界，亞倫‧雷奈用影像把它們轉譯成電影。霍-格里耶和亞倫‧雷奈的合作具有深遠的意義，它改變了人們看待世界的方法，讓人們透過虛幻的去年和並不存在的馬倫巴看到了夢的眞實倒影。人們沒有理由絕望，自由還有希望。《去年在馬倫巴》獲得1961年威尼斯影展金獅獎。從此電影學院的教材中就多了這部難以理解的影片，它作爲沉實厚重的黑暗，磐石般牢據著電影這艘大船神秘的底部，讓所有後來者得以放心地到甲板上自由歌唱，來回漫步。

1963年以後，霍-格里耶開始自己編導電影。他的作品有《不死的女人》（L' Immortale）、《歐洲特快車》（Trans-Europ-Express）、《說謊的人》（The Man Who Lies）、《伊甸園的後來》（Eden and After）、《快樂之遊》（Successive Slidings of Pleasure）、《危險遊戲》（Playing with Fire）、《漂亮女俘》（The Beautiful Prisoner）。

霍-格里耶曾開玩笑地抱怨，電影使他錯過了諾貝爾文學獎。他說：「1985年我很有得獎的勝算，當時瑞典電影資科館放映了我的影片回顧展，但不知爲什麼引起當地媒體的憤怒，於是克洛德‧西蒙（Claude Simon）得了諾貝爾獎。」

霍-格里耶、克洛德‧西蒙、莒哈絲（Marguerite Duras）等人以文學與電影建立了關係，這不是作家與電影偶然的關係，我們也許可以從中看到人類要求藝術家用多種藝術思維關照現實的想法，也許電影作爲現代人必備的思維方式，已經借助文學的通道來到了我們的書案上。

霍-格里耶曾兩次到過大陸，在湛江、廣州，他迷失於東方的青瓦石板小鎮裡。在東方，他感到了時間的另一種流逝方式。霍-格里耶說：「每寫出一個字，都是對死亡的勝利。」

49 **Marlon Brando**

馬龍 · 白蘭度

(1924-2004)

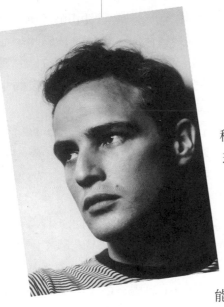

這個中文譯名聽起來類似一種烈酒的男人，心中懷著難以清理的自我矛盾，把自己折磨成了一頭脆弱的獅子。為他贏得舉世聲名的電影，似乎只是一個壯志未酬的男人暫棲之地。他說：「電影明星算不了什麼，佛洛伊德、甘地、馬克思那樣的人才能稱為重要人物。電影表演乏味、無聊而且幼稚可笑。誰都會表演——當我們渴望得到某些東西時，當我們想達到某種目的時……人，無時無刻不在演戲。」

馬龍・白蘭度1924年4月3日生於美國奧馬哈城。自幼頑皮好動、性格倔強，從不好好學習。中學畢業後前往紐約，進入戲劇學校攻讀表演藝術。學校老師從他身上看出了他的天份，預言他不出幾年定會成為最優秀的演員。1944年，他在百老匯首

次登台演出，1950年首次演出電影《那人》（The Men），但並未引起注意。1947年在田納西‧威廉斯的舞台劇《慾望街車》（A Streetcar Named Desire）中飾演男主角而成名。在同名影片中，他以厚實沉穩、粗野剛勁的表演塑造了流氓史丹利的形象。咆哮憤怒而又絕望，馬龍‧白蘭度以獅子般的野性，把一個被底層生活折磨得堅硬粗暴的男人形象呈現給觀眾，這使他獲得了奧斯卡提名。

此後又因《薩巴達》（Viva Zapata!）、《凱撒》（Julius Caesar）和《狂野的人》（The Wild One）而獲得3次奧斯卡提名。1954年，他在一部低成本電影《岸上風雲》（On the Waterfront）扮演一位碼頭搬運工。馬龍‧白蘭度到碼頭真正嘗試搬運工作，體驗下層工人的生活，這部片讓他獲得奧斯卡金像獎。

但隨之而來的一場官司使他變得怪異孤僻，他沉默寡言，幾乎與世隔絕。玩世不恭的白蘭度成了好萊塢有名的「浪子」。近20年的時間幾乎沒有什麼作品，創辦的電影公司也宣告失敗，白蘭度在影壇銷聲匿跡了很久。

《教父》劇照

當1970年柯波拉力邀他演出《教父》（The Godfather）之時，人們才發現馬龍‧白蘭度已如此蒼老了，在《慾望街車》和《岸上風雲》中年輕健壯的白蘭度已帶有經年壓抑的憤怒和頹唐。在《教父》裡維克多‧柯里昂這個角色使白蘭度再次甦醒，但已是一隻多遭磨難的老獅子，昔日的仰天長嘯於今化作威嚴沙啞的低吼。

馬龍‧白蘭度借教父維克多‧柯里昂的角色報了自己對社會的一箭之仇。維克多平靜、內斂，年輕時的拼鬥化作老年時呼風喚雨、大權在握的柔軟沉

雄。一頭蓄勢待發的兇猛動物，一頭啞嗓低嘯的脆弱獅子。馬龍·白蘭度延續了以往角色裡孤身挺進的男人身上那種勇猛無畏、不可阻擋的力量，也在言語頓挫間流露了男人柔軟而又善感的微光。這頭雄獅曾經縱橫四海，如今內心深處卻有著更多的動情哀傷，也許正是這一點使馬龍·白蘭度的形象深入人心。他再次獲得奧斯卡金像獎。

1973年，在《巴黎的最後探戈》（Last Tango in Paris）中，馬龍·白蘭度飾演了一位被生活擊潰的男人。年近五旬的生命，幾無建樹，妻子自殺身亡，獨自在巴黎流浪。尋找婚外刺激的年輕女人喬娜成了他

「電影表演乏味、無聊而且幼稚可笑。誰都會表演——當我們渴望得到某些東西時，當我們想達到某種目的時……人，無時無刻不在演戲。」

——馬龍·白蘭度

暫時的逃避之所，瘋狂做愛的情慾沉醉造成更加空虛的未來。「不要名字，不要符號，外面發生的事與我們無關。」一切都是逃避，馬龍·白蘭度以心有不甘的頹唐自憐與劇中人合而為一。在片中他喃喃地講述童年記憶，在拍攝時卻是即興發揮。貝托魯奇並沒有事先寫好台詞，他對白蘭度說：「你愛說什麼，就說什麼吧。」於是白蘭度便訴說了童年不愉快的記憶：「我爸爸是個酒鬼，好勇鬥狠，整日在酒吧裡喝酒、嫖妓、打架。我媽很浪漫，但也是個酒鬼，我記得她一絲不掛被警察帶走的樣子。我的童年沒有一點好的記憶……」馬龍·白蘭度失神地講述自己。

有人認為馬龍·白蘭度在《巴黎的最後探戈》中迷失了自我，也有人說是大膽的自白。史黛拉·阿德勒（Stella Adler）說：「成名後的馬龍，不能調解內在的矛盾衝突，也許，天賦成了他的負

你不可不知道的

改變電影歷史的100位名人

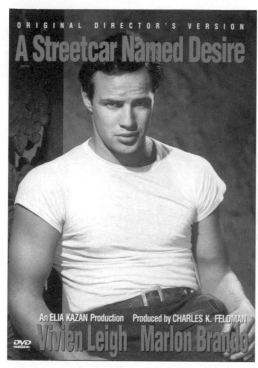

《慾望街車》DVD封面

擔，並把他引向從來不願涉足的內心世界。」

馬龍‧白蘭度永遠都有著未被社會馴服的形象，他如脫韁野馬般的野性和對這種野性的苦惱與克制，構成了內心強大的張力。貝托魯奇說：「不知為什麼，白蘭度身上有種盛氣凌人的霸氣。哪怕他一動也不動地坐在椅子上，這種氣勢也會瀰漫在空氣裡。這是與生俱來的風度，使他的人生態度有別於他人。」

馬龍‧白蘭度沒能將自己在演藝方面的成就，轉移到其他領域，在未被馴服的臉孔上永遠帶著否定世界的神情。極端克制後的白蘭度在日常生活中也偶爾顯出柔軟的一面。與他握過手的人說，「馬龍‧白蘭度看著我的眼睛，說：『謝謝。』他的聲音很輕，卻那樣溫雅。他拍拍我的肩膀，他的掌心很暖。」

但心情鬱悶時暴飲暴食似乎是他的某種心理依賴。他說：「食物一直是我的朋友，遇到麻煩時，我就會打開冰箱。」據說他有時一天要吃幾公斤的冰淇淋來舒緩心中的壓力。

每當接演新片時，白蘭度都會去瘦身中心。他的一個女友回憶說：有一次，我和馬龍躺在飯店的床上看電視，正巧看到《慾望街車》。馬龍說：「把它關了。」可是我從未看過這部電影，所以說：「讓我看看吧，求求你。」過了一會兒，馬龍說：「噢，我的天，我

那時多漂亮，但現在更漂亮。」

在柯波拉的《現代啓示錄》（Apocalypse Now Redux）裡，剃光頭髮的馬龍・白蘭度歷經戰火，已如同俯視人間的淡定老僧。他的演技與形象也影響了多名後進的優秀演員，包括艾爾・帕西諾、勞勃・狄尼諾和傑克・尼克遜。據說他看完《活著》，對葛優的表演頗爲欣賞，希望有機會和葛優同台演出。

馬龍・白蘭度說：「我待在好萊塢的唯一理由，是我沒有足夠的勇氣拒絕金錢。」

馬龍・白蘭度2004年7月1日過世於洛杉磯，享年八十歲。

50

Andrzej Wajda

安傑依・華依達

（1926-）

安傑依・華依達是公認的波蘭電影之父，從20世紀50年代以來，安傑依・華依達拍攝的影片，是歐洲在二次大戰後的希望與追求新生活的象徵。

2000年的奧斯卡終身成就獎頒給了安傑依・華依達，以表彰他的作品對波蘭50年的社會描繪和鮮明的人道精神。他的人生幾乎和歐洲歷史糾纏在一起。1926年他剛出生，就面臨了歐洲第一次世界大戰後的大蕭條，他的童年倍嚐艱辛，幼年又失去了父親，緊接著就是第二次世界大戰，這次人類的浩劫讓波蘭成了一個滿目瘡痍的國家，也讓成年的安傑依・華依達深具歷史的憂患意識。

1955年他28歲時首次導演電影《世代》（A Generation），兩年後，他又拍攝了《下水道》

（Kanal）。1958年拍攝了《灰燼與鑽石》（Ashes and Diamonds）。這三部影片是他的戰爭三部曲。華依達因此成了受人矚目的大導演。

《世代》描繪的是二次大戰期間波蘭的年輕戰士和德國侵略者對抗的故事，描繪了波蘭青年的理想和對戰爭的恐懼。拍攝這部影片時，史達林已經過世，所以這部電影十分真實地描寫波蘭共產黨在和侵略者戰鬥的同時，還要和波蘭的右派進行鬥爭的情況，被稱為是新寫實主義的作品。

這時安傑依‧華依達受到雙重責難，一些批評家認為他的電影有反社會主義傾向，還有人認為他根本就沒有突破史達林的模式，在思想上舉步不前。

在電影《下水道》裡，安傑依‧華依達繼續描繪1944年波蘭華沙起義的故事，反抗軍被德軍包圍，只好躲入華沙的下水道裡，處境十分艱難且令人絕望。他用十分逼真的鏡頭，描繪了下水道裡的黑暗、骯髒和恐懼，起義最終失敗。電影還試圖表達出真相，因為當時處於優勢的蘇聯軍隊突然停止進攻，導致德軍反撲，擊潰了波蘭反抗軍。

《灰燼與鑽石》敘述的是一位波蘭反抗軍成員，在戰爭結束後發現了生命的意義，這個年輕人發現唯有心上人，影片裡的女主角才是他生活中的鑽石，才是他真正值得珍惜和保護的。他隨後又拍了《西伯利亞的馬克白小姐》（Powiatowa Lady Makbet），是一部探討波蘭和蘇聯關係的電影。

70年代，他又拍攝了《樺樹林》（The Birch Wood）和《戰後的大地》（Landscape After the Battle），這是兩部充滿詩意的電影。接著他拍了《婚禮》（The Wedding），描繪波蘭普通生活的平淡卻富有歷史感的電影。

後來，華依達在電影觀念上越走越遠，成了波蘭「人文關懷電影」的文化運動者。這個階段他拍攝的影片主要是《大理石人》（Man of Marble）和《波蘭鐵人》（Man of Iron）。這兩部影片都是對波蘭現代歷史進行反省的作品，前者探討了波蘭人的複雜性格，後者表現了波

蘭工人和政府的衝突，於是被視爲反政府者。1982年，他前往西歐拍攝電影《愛情的紀錄》（Chronicle of Love Affairs），仍舊是對波蘭歷史和現實的質問。這使得他成了流亡分子，離開了祖國波蘭。

1989年蘇聯東歐發生巨變，他又回到波蘭，這時他被波蘭人視爲文化英雄，他進入波蘭政界，成爲一位國會議員，同時繼續拍攝電影。然而此時波蘭的電影業受到商業電影擠壓，民族電影已經崩潰。他的電影就如同今天波蘭的艱難處境。

安傑依‧華依達是位用電影見證波蘭幾十年社會風貌的導演，他的影片就像編年史一樣，使波蘭人民和歷史的傷痛與掙扎通過影像被記錄下來，顯示了一個電影藝術家對民族和歷史關懷的良心，以及反思的勇氣。

我們透過華依達的電影能夠迅速瞭解最近幾十年波蘭人的心靈。

51 | Marilyn Monroe

瑪麗蓮‧夢露

（1926～1962）

　　瑪麗蓮‧夢露被封爲20世紀50
年代好萊塢的性感女王，大多數人
會認爲，面對這樣的名譽、地位及
其帶來的財富不應該再抱怨什麼
了，因爲她得到了太多普通人無法
得到的東西。而當聽到她36歲就
離我們而去時，震驚惋惜之餘，
更覺得在明媚綻放的時刻離開眞
的很適合她。

　　電影事業和個人生活，都未能讓夢露眞正快
樂，相反的，她快樂明朗的天性被一點點消耗，直
至最終再也無法支撐生命。

　　瑪麗蓮‧夢露原名諾瑪‧瓊‧莫天森（Norma
Jean Mortensen），1926年6月1日生於美國洛杉磯。
她一直不知道生父是誰，而母親則經常酗酒，孤兒
院和寄人籬下的生活使諾瑪害怕孤獨而渴望被愛。

　　結婚建立家庭，或許可以結束不幸的童年，諾

瑪16歲就結婚了，嫁給商船海員詹姆斯‧多蒂（James Dougherty）。但實際上她走入了另一種不幸。兩年後他們就分手了，她成了時裝模特兒，就在那年，她的照片出現在男性雜誌上，從而引起好萊塢的注意。1946年8月，她與二十世紀福斯公司簽約一年，自此更名爲瑪麗蓮‧夢露。在1950年再次與福斯簽約前，爲了生計，她曾去拍裸照，爲求發展，她也曾到契訶夫劇院上戲劇課，排演古典戲劇。

1953年的電影《尼亞加拉》（Niagara）中，夢露首次擔任女主角，扮演一個專門勾引男人的蕩婦。尼亞加拉瀑布下，夢露曼妙的身姿使人們難以忘懷。之後，她又拍攝了《紳士愛美人》（Gentlemen Prefer Blondes）等片，這些影片上映後，夢露便被好萊塢捧成了「性感明星」。

> 當你親身經歷過明星制，就很容易理解奴隸制。我不想成爲任何東西的象徵，我不是一個「性感象徵」
>
> ——瑪麗蓮‧夢露

夢露繼續不幸的婚姻。1954年，她與棒球明星喬‧迪馬吉歐（Joe DiMaggio）結婚，一年後，兩人又分手了。按照她姐姐米拉克的說法，夢露一生最大的不幸是她無法生兒育女，以及她與喬‧迪馬吉歐的關係。

影片《七年之癢》（The Seven Year Itch）記錄了夢露最迷人的鏡頭：她站在下水道的排氣口上，風將她的裙子掀起，她急忙用手去按那飄起來的裙擺，萬種風情不經意間流露，像是純眞明媚的花瓣在風中翻飛。

色情、荒誕、無聊的角色，是好萊塢爲夢露選擇的，而她自己並不喜歡，她說：「當你親身經歷過明星制，就很容易理解奴隸制。我不想成爲任何東西的象徵，我不是一個『性感象徵』…

…」她想成為藝術家,她說:「我想做一名真正的藝術家和演員;我真的不在乎金錢,我只求美好。」青春美麗的她同時也擁有智慧和勤奮。

曾經是英語世界首屈一指的英國演員勞倫斯‧奧利佛說:「她是個才華橫溢的喜劇演員。」美國導演約書亞‧洛根(Joshua Logan)說:「我沒想到她會有這樣閃閃發光的天才。」美國「影星之家」的創辦人李‧史特拉斯柏格(Lee Strasberg)則說:「她被一團神秘而不可思議的火焰包圍,就像耶穌在最後晚餐中那樣,頭上有一圈光環。瑪麗蓮的周圍也有這樣偉大的白色光環……我曾和上千個男女演員一起工作過,但我感到其中只有兩個人是出眾的,第一個是馬龍‧白蘭度,第二個是瑪麗蓮‧夢露。」1955年,夢露與密爾頓‧格林(Milton H. Greene)合資辦了一家製片公司,叫「瑪麗蓮‧夢露製片廠」,她自任廠長。她對記者說,她想演歌德的《浮士德》中的女子可麗卿,還有杜斯妥也夫斯基的《卡拉馬助夫兄弟》。「性感的象徵」這一功利頭銜輕易而又殘酷地將夢露牢牢束縛,很多人並不關心她對文學、電影藝術的熱愛和追求。對不瞭解她內心而一味視她作

「性感象徵」的人,她說:「人們習慣將我看成是某種類型的鏡子,而不是活生生的人。他們不理解我,只理解他們那種淫亂的思想,然後把我稱為淫亂的人而掩蓋他們的真相。」

1956年主演的《公車站》(Bus Stop)是夢露演技的展現,從她自然、毫不做作的演出中,我們看到了真正的夢露——真誠地歡笑與悲傷。

這一年，美國名劇作家亞瑟·米勒（Arthur Miller）成了夢露的第三任丈夫。「希望，希望，希望」，夢露在結婚照上這樣寫。米勒則讓人在結婚戒指上刻下：「此刻就是永恆。」但是這個「永恆」只持續了6年。

亞瑟·米勒說，夢露始終處於一種孤兒狀態。夢露不知自己的生父是誰，於是便認定大影星克拉克·蓋博為「秘密父親」。1960年，她與蓋博合拍《不合時宜的人》（The Misfits）時，把自己的想法告訴蓋博，蓋博聽了之後，先是微笑，然後潸然淚下。

1962年8月5日早晨，夢露被發現死於家中。雖然夢露之死的官方結論是「因不堪忍受演藝圈的壓力而自殺身亡」，但至今仍有很多人相信她的死與甘迺迪家族有關。

從影15年，拍片30餘部，夢露用美好的青春為好萊塢賺進了2億多美元，而她的銀行存款僅夠支付自己的喪葬費。

夢露離世已40年，但關於她的是非仍然紛紛擾擾，她的死因、三圍尺寸，甚至性取向都有人提出疑問。而這樣的爭論只會離真正的夢露越來越遠。

這樣一個膽怯、純真、渴望被愛的女人卻一生漂泊，童年的坎坷，電影的虛幻、愛情的泡沫、政治的陰暗，她以輝煌的悲劇在歷史上留下痕跡。

52 ## Shohei Imamura
今村昌平

（1926～）

　　日本權威電影雜誌《電影旬報》
最近邀請電影學者進行了「100部最
佳日本電影」的評選，由今村昌平導
演的電影就有6部之多，僅次於黑澤
明和大島渚。他拍攝的影片曾兩次
獲得法國坎城影展的金棕櫚大獎，在2000年又推出
了新作《紅橋下的暖流》。

　　在日本，已執導電影長達40多年的今村昌平，
是一個用影像思考的電影作家和藝術家，他對日本
民族的劣根性提出了十分鮮明的批評，對人性的惡
和複雜性表現，達到了前所未有的程度。

　　今村昌平1926年生於東京，1951年畢業於早稻
田大學文學系，進入松竹影業公司擔任攝影助理，
擔任過導演小津安二郎的助手，合作拍攝了3部影
片。

　　1958年，他開始撰寫劇本，同年開始執導電影
《被盜的欲望》。這部電影敘述挖洞人在自己挖的洞

中互相猜忌，導致了互相殘殺的故事，看來就像是對於人類的寓言，這部影片為他後來的影片定下了基調。接著，他又拍攝了《西銀座車站前》和《無止境的欲望》。這3部電影迴響十分熱烈，今村昌平一躍成為日本第一流的電影導演。

1960年，他拍攝了《二兄》，次年拍攝的影片《豬和軍艦》是一部諷刺喜劇，被評為當年的10部最佳影片之一。《日本昆蟲記》是他在1963年自編自導的重要影片之一。這部影片描繪了一個普通的日本女人從1918到1962年的經歷，無論她遇到了什麼樣的社會環境和政治、經濟動盪，她都像昆蟲那樣頑強地依靠本能生存下來，強烈感動了觀眾，片中也回顧了日本幾十年的歷史，並剖析社會和人的價值。這部影片再次被評為當年10大影片之一，今村昌平還被評為最佳導演和最佳編劇。

1964年導演《紅色殺機》，這部影片描繪了日本下層市民的劣根性，具有很強的震撼力。

此後的幾年裡，他又拍攝了《人類學入門》、《人間蒸發》和《諸神的欲望》，前兩部電影探討日本都會的社會風俗，後一部電影乾脆把場景放到了遠離人間的一個原始小島上，對日本的性文化進行了深入挖掘，探討日本性文化的原型。

1970年拍攝了影片《日本戰後史》，從名稱上就可看出，是一部反映日本二次大戰後社會狀態的影片。1978年拍攝《我要復仇》，使他再次獲得了最佳導演獎。

1981年導演《為什麼不行》。1983年拍攝了《楢山節考》。敘述日本古代山區的一項傳統，當老人活到70歲，就由年輕人背上山，把老人丟在荒山中任其死亡。結果一位老母親面臨這個結局，她在下雪的山上靜靜地等待死亡。今村昌平通過電影表現出日本人在面對生、死、性這幾個基本問題上的表現，風格十分冷峻。這部影片因為對日本的生死觀進行了深入探索，和對日本民族性的觀察，而獲得了坎城影展的金棕櫚大獎。

今村昌平

1987年他導演了《淫媒》。1989年導演《黑雨》（　蟻礑B），以1945年（昭和20年）8月美軍轟炸廣島事件爲故事背景，探討戰爭及核爆對人民及社會的影響，過程中對於人類身心靈狀況的變化、社會上互動關係，以及對於大自然生態的破壞、循環與復原等歷程，均深刻及細膩地加以描繪。在坎城影展獲得法國高等技術委員會賞，以及日本電影學院賞。

此後有一段時間他沒有拍片，1997年，他才執導了影片《鰻魚》，並第二度獲得法國坎城影展的金棕櫚大獎，成爲老當益壯、引人注目的電影大師。

1998年他拍攝了影片《寬藏先生》，2000年執導了《紅橋下的暖流》，這是一部深入探討女性情慾和性文化的電影。該片描寫男人在女人的性愛中獲得撫慰和救贖的故事，表現出人的激情在壓抑狀態下的釋放過程。片中的演員全都是《鰻魚》的演員班底。影片在坎城影展裡反映不俗，但是並沒有像他過去的作品那樣有力度。

今村昌平高度關注社會政治與經濟對人的壓迫，也十分關心婦女在社會上的地位和問題，最近的作品則顯現出過去少有的溫情。

53 ## Shirey Temple

秀蘭・鄧波兒

（1928-）

　　成名後的秀蘭・鄧波兒說過：
「我只過了兩年『懶惰』的嬰兒生
活，以後就一直工作了。」從3歲開
始到少女時代，秀蘭・鄧波兒一直
活躍在影壇上。原本屬於她的童年
成了人類童年的象徵。

　　秀蘭・鄧波兒1928年4月23日出生於加州的聖
莫尼卡，父親是銀行職員，母親是芝加哥一個珠寶
商的女兒，日後成為秀蘭的經紀人。在她3歲的時
候，被送到幼兒舞蹈學校接受訓練，她很喜歡模仿
著名演員的表情和動作。不到4歲，秀蘭・鄧波兒
就參加了《新群芳會》（）的演出。

　　由1932年起，秀蘭・鄧波兒開始主演一系列影
片。1934年她為福斯公司主演了歌舞片《站起來歡
笑吧》（Stand Up and Cheer!），在片中演唱的《娃
娃向你致意》一曲奠定了她的小明星地位。同年，
她拍攝了《亮眼睛》（Bright Eyes），並因此獲得第

七屆奧斯卡電影特別獎。至今爲止，她是世界獲此殊榮的唯一童星。1935年，秀蘭‧鄧波兒主演了影片《小上校》（The Little Colonel）、《卷頭髮》（Curly Top）、《小叛逆》（The Littlest Rebel）、《小酒窩》（Dimples）、《海蒂》（Heidi）等，開創了福斯公司的黃金時代，之後，公司與她簽了7年的片約，她又主演了《小小馬克小姐》（Little Miss Marker）、《小公主》（The Little Princess）和《青鳥》（The Blue Bird）等。

20世紀30年代的美國正遭逢世界經濟危機的打擊，悲觀失望的氣氛籠罩著蕭條的社會。秀蘭‧鄧波兒的純眞與歡笑，甘露般滋潤了人們乾裂困頓的心靈。她的漂亮可愛、能歌善舞，她的聰明機智、執著倔強，她的金色捲髮、小酒窩和昂首闊步的樣子，不僅讓小孩羨慕學習，也讓大人放鬆緊繃的神經，找回童年的眞誠與希望。

在《百老匯小姐》（Little Miss Broadway）一片中，秀蘭‧鄧波兒飾演百茜，一個被好心的旅館經理收養的孩子。旅館經理把房子租給演藝人員，而旅館老闆抱怨他們騷擾了房客，並威脅關閉旅館和把百茜送回孤兒院。秀蘭‧鄧波兒在片中有出色的歌舞表演，她的輕盈伶俐與喬治‧墨菲的嫻熟優雅相得益彰。她的可愛調皮擄獲了觀眾的心。

福斯公司1937年出品的《海蒂》講述了一個孤兒的故事。姑姑厭倦了撫養孤兒小海蒂，於是把她送到了隱居在瑞士山裡、脾氣古怪的祖父那裡。當小海蒂漸漸贏得了祖父的愛時，姑姑又把她送到一戶有錢人家，替生病的富家小姐做伴。儘管被惡毒的家教欺負，海蒂還是征服了這家人的心，而海蒂也重回祖父的身邊。秀蘭‧鄧波兒飾演的海蒂，以純眞善良的童心面對淒慘坎坷的遭遇，連命運之神也對她露出微笑。

由秀蘭‧鄧波兒主演的影片還有《可憐的富家小姑娘》（Poor Little Rich Girl）、《偷渡者》

（Dimples）。在前一部影片中，鄧波兒可愛的天性使兩個商人由對手變成了夥伴；後一部電影裡鄧波兒則令一對年輕人意識到對彼此的愛。秀蘭‧鄧波兒的表演突破了人們的心防，在輕鬆氣氛中，我們更善待自己，也更容易寬恕別人。

生活中的秀蘭‧鄧波兒同樣精靈頑皮。1935年，羅斯福總統邀請她去白宮做客，她惡作劇地將帶去的小石子擲向第一夫人的後背：「瞧，我射得很準！」這一年，秀蘭‧鄧波兒在中國大戲院門口的水泥地上，留下了手足印記和一句話：「我愛你們大家！」

1938年，在秀蘭‧鄧波兒10歲時，她已成為美國最具票房號召力的明星，「秀蘭娃娃」玩具是那時女孩童年生活的記憶。當時掀起的「鄧波兒熱」，使得商人銷售了不計其數的「鄧波兒產品」：「鄧波兒童裝」、「鄧波兒香皂」乃至「鄧波兒內衣」等等。1939年，秀蘭‧鄧波兒的片酬已超過12萬美元，另外還有20萬元的紅利，而當時的票價只有美金15分。

童年的經驗是一生無法磨滅的印記，秀蘭‧鄧波兒的童年與電影融合在一起，她以自己的童年詮釋電影中孩子的童年，同樣真實美好。然而進入40年代後，秀蘭‧鄧波兒的電影開始走下坡。美國參加第二次世界大戰，影片失去了海外市場。秀蘭‧鄧波兒也告別了童年。她在演出《自君別後》（Since You Went Away）以後就一直沒有突出表現，只有在和後來成為美國總統的雷根合演《哈根姑娘》（That Hagen Girl）才得到一些掌聲，評論家認為她在詮釋角色方面缺乏深度，人們則認為她的拿手戲只有喜劇。這時，秀蘭‧鄧波兒選擇結束演藝生涯。

1945年，秀蘭‧鄧波兒高中畢業，出版了自傳《我的早年生活》。同年，17歲的秀蘭‧鄧波兒嫁給了一位空軍軍官、後來成為電

影演員的約翰・艾加（John Agar），第二年，她生了一個女兒，1947年兩人離婚。1950年，秀蘭・鄧波兒嫁給了年輕的企業家查理斯・布萊克（Charles Black）。

50年代後期，秀蘭・鄧波兒出現在美國的電視螢幕上擔任主持人。60年代，秀蘭・鄧波兒進入政界，成爲活躍的政治人物。她曾擔任美國駐聯合國代表，1974年擔任美國駐加納大使，兩年後擔任福特總統的禮賓司司長，成爲首位擔任這一職務的美國婦女。

現在安度晚年的秀蘭・鄧波兒曾對她的電影觀眾說過一段話：「我希望喜愛秀蘭・鄧波兒的人，不要把她當成還認爲自己是神童的中年婦女，而要當她是個妻子和母親。她找到了時間和熱情來培養新的興趣和開始新生命，例如政治和外交生涯。童年時代就成爲好萊塢的『超級明星』的我，對這段生動的經歷仍保持美好的回憶。我覺得我是個卓有成績的幸福女人，自然也是幸運的女人。」

54 Stanley Kubrick

史丹利‧庫柏力克

(1928-1999)

庫柏力克屬於少見的對人類處境和弱點，進行仔細觀察和無情批判的導演，他的影片題材跨度相當大，顯示了他的思考力和廣闊視野。即使他已去世，但另一位大導演史匹柏仍舊把他生前還沒來得及拍的《A.I人工智慧》在2001年完成，以此向庫柏力克致敬。

庫柏力克一生拍了18部電影，現在他已是公認的大師。他和好萊塢的法則幾乎完全對立，只按照自己的想法拍電影。但是他似乎也不是歐洲傳統意義上的「作家導演」，他的作品並不晦澀，雖然很少考慮票房，但仍舊有不錯的票房，這是他自己都沒想到的。他執拗地在他所有的影片裡留下鮮明的烙印，拍片時嚴苛得像個可怕的君王。

他和美國影壇若即若離，為了不受好萊塢人事的煩擾，後來大部分時間都待在倫敦的郊區。

1951年他23歲時，拍攝了他的首部影片《拳擊

一日》（Pay of the Fight），這是一齣短片。1952年開始他陸續拍攝了《不安與慾望》（Fear and Desire）、《死之吻》（Killer's Kiss）、《殺手》（The Killing），這些電影已經預示了一位大導演的誕生。

奠定他大師地位的電影是1957年拍攝的《突擊》（Paths of Glory），敘述第一次世界大戰期間，法軍和德軍的一場戰役。這部影片因爲對戰爭的思考和批判，提升到了人文的高度，而受到了戴高樂和邱吉爾的讚揚。

影片《萬夫莫敵》（Spartacus）是他在1959年拍攝的，這部關於古羅馬英雄的劇情片是寫實的史詩巨片，獲得了很大的成功，這部影片已成爲經典電影。

「銀幕是如此神奇的媒介，它能在傳達思想和感情之餘仍舊保有趣味，讓我離開電影就像是讓孩子離開遊戲一樣。」——庫柏力克

1961年，他根據美國俄裔作家納博科夫（Vladimir Nabokov）的小說《羅麗塔》（Lolita）改編成同名電影（中文片名爲《一樹梨花壓海棠》），這部影片敘述一個成年男人和一個未成年女孩的畸戀，影片的上演十分周折，後來被定位爲限制級上演。影片探討了人性裡的激情與黑暗，是一部成功的作品，比1997年的重拍片還要成熟。

1963年導演了《奇愛博士》（Dr. Strangelove），這是一部對當時美國和蘇聯處於冷戰時期的反省和嘲諷，是一部黑色幽默的戰爭科幻片，現在已是經典之作了，它表達了庫柏力克對人類未來的悲觀情緒。

科幻片《2001太空漫遊》（2001: A Space Odyssey）是一部傑作，影片敘述4個時空的故事片段，影片對人類的處境進行了思考，庫柏力克表達了他的憂心。

1971年，他根據英國著名作家安東尼・伯吉斯（Anthony

Burgess）的小說改編的同名電影《發條橘子》（A Clockwork Orange）融合了黑色喜劇和科幻元素，描繪一群流氓的生活和主角的昇華與墮落，強烈表達了庫柏力克的人性本惡觀點。

1975年，他根據英國作家薩克雷的小說《巴里·林登》（The Memoirs of Barry Lyndon）改拍成同名電影（中文片名為《亂世兒女》），描繪了一個愛爾蘭青年的成長。

1980年，他改編史蒂芬·金的恐怖小說《鬼店》（The Shining），由著名影星傑克·尼克遜（Jack Nicholson）主演。影片講述一個作家在山區旅館被幽靈附體的故事。庫柏力克在恐怖片的包裝裡，埋藏了對美國歷史的看法，例如白人屠殺印第安人、白人壓迫黑人等等。

1987年，他拍攝了越戰電影《金甲部隊》（Full Metal Jacket），敘述美國新兵在越南的經歷，批判了戰爭機器對人性的摧殘與毀滅。

12年後，他拍攝了《大開眼戒》（Eyes Wide Shut），這部由湯姆·克魯斯（Tom Cruise）和妮可·基嫚（Nicole Kidman）主演，探討了美國中產階級家庭的婚姻危機，影片十分複雜，也引起了一些爭議。

庫柏力克說：「銀幕是如此神奇的媒介，它能在傳達思想和感情之餘仍舊保有趣味，讓我離開電影就像是讓孩子離開遊戲一樣。」

庫柏力克1999年3月7日逝於英國。

55 ## Audrey Hepurn

奧黛麗・赫本

(1929-1993)

　　奧黛麗・赫本給世人留下一個後人無法超越的「玉女」形象。她有著歐洲人的優雅和美國人的活力，她構築了一個神話和別人無法替代的風範，在銀幕上刻劃了充滿勇氣卻又嬌貴、美麗而又堅強的女性形象。

　　她也是好萊塢的一則時尚傳奇，無論髮型還是衣著，都引領20世紀女性審美時尚。她出生於布魯塞爾，父親是個英國商人，母親是荷蘭人，在她6歲時父母離婚，她跟著母親在荷蘭度過了少女時代。在二次大戰期間，德軍攻佔荷蘭，奧黛麗・赫本和母親一起躲在地下室，在裡面整整待了5年，有人說奧黛麗・赫本後來美妙清瘦的身材，與那5年缺乏營養有關。

　　第二次世界大戰結束後，她到英國學習芭蕾舞，但因為多年的飢餓折磨致使體力不支，只得退出芭蕾舞台。為了生計，她做過時裝模特兒，也在

酒吧打工。

　　1951年的一個偶然機會，法國女作家高萊特（Colette）發現了她，邀請她到美國百老匯參加自己的舞台劇《琪琪》（Gigi）的演出，於是奧黛麗‧赫本十分高興地來到了美國。這齣名叫《琪琪》的舞台劇十分成功。而好萊塢的星探也注意到了奧黛麗‧赫本，導演威廉‧惠勒這時正爲電影《羅馬假期》（Roman Holiday）找不到合適的女主角而發愁，他看了她的演出後驚爲天人：「我終於找到我的公主了！」於是邀請奧黛麗‧赫本出任女主角。《羅馬假期》讓奧黛麗‧赫本獲得了奧斯卡最佳女主角獎，自此邁向巨星之路。

　　好萊塢很快就被她純美的氣質所打動，另一個大導演比利‧懷德（Billy Wilder）看中了她，請她在電影《龍鳳配》（Sabrina）中扮演灰姑娘莎布里娜，奧黛麗‧赫本在這部影片中的演技令人驚歎。奧黛麗‧赫本這時已是好萊塢的的一線女星，1956年在影片《戰爭與和平》（War and Peace）中擔綱演出，奧黛麗‧赫本的演出也十分令人激賞。

　　因爲她是芭蕾舞者出身，當時擅長拍攝歌舞片的米高梅公司找到了奧黛麗‧赫本，讓她在歌舞片《甜姐兒》（Funny Face）裡擔任主角，這部影片成了一部歌舞名片。1959年，她在《修女傳》（The Nun's Story）中扮演的角色獲得了奧斯卡最佳女主角提名。

　　1964年，她在根據美國作家卡波蒂（Truman Capote）的小說所改編的電影《第凡內早餐》（Breakfast at Tiffany's）中，扮演一位離家出走的可愛少婦，這個形象令人難忘。

　　這時，華納公司買下了音樂劇《窈窕淑女》（My Fair Lady）的電影版權，以100萬美元的高價，邀請奧黛麗‧赫本主演。影片十分成功，一共獲得奧斯卡最佳影片等8項大獎，她在影片中的表現功不可沒。

1966年，她和威廉·惠勒合作《偷龍轉鳳》（How to Steal a Million）也十分成功，在銀幕上她那清純甜美的氣質讓億萬影迷傾倒。

她在演出舞台劇《翁丹》（Ondine）的時候，認識了美國演員梅爾·費拉（Mel Ferrer），結果和費拉假戲真做，奧黛麗·赫本很快就和費拉結婚了。1963年以後，奧黛麗·赫本就一直在家裡照顧多病的費拉，但費拉卻和一名西班牙女郎鬧緋聞，奧黛麗·赫本受到很大的打擊，與費拉分手後避居義大利，醫治自己的感情創傷。她在羅馬與一位心理醫生安德烈（Andrea Dotti）墜入情網，交往兩年後就

結婚了。這個情節與《羅馬假期》有些相似，它真實地在奧黛麗·赫本的身上實現——她在羅馬獲得了真正的愛情。

為了守護這段十分美滿的感情，她決定引退，期間有9年都沒有在銀幕上出現過。1976年，在丈夫的鼓勵下，她終於重返影壇，在電影《羅賓漢與瑪莉安》（Robin and Marian）中演出，其後又在《皆大歡喜》（They All Laughed）中演出，再次掀起了一股「奧黛麗·赫本熱」。

1988年，她出任聯合國兒童基金會大使，到世界各地的貧困和戰亂地區訪問，並贈送醫療和慰問品，得到人們普遍的尊敬。1990年在影片《直到永遠》（Always）中演出，演藝生涯已超過半個世紀。

1993年1月20日，奧黛麗·赫本因患結腸癌，在醫院去世。

你不可不知道的

56 Jean-Luc Godard

尚-盧‧高達

（1930-）

　　尚-盧‧高達1930年生於法國巴黎，幼年移居瑞士，長大後回到巴黎。大學時讀的是人類學。1950年，他進入法國《電影手冊》（Gazette du cin 聲a）編輯部，開始從事專職影評。在隨後的10年裡，他整天泡在電影資料館，和楚浮等人成了「電影資料館裡的耗子」，在那裡看了大量的各類型影片。

　　1954到1958年，他嚐試導演了5部短片。1959年，在楚浮的說明下，29歲的高達導演了第一部電影《斷了氣》（Breathless），此片被稱為法國新浪潮電影的宣言，高達以其對既有電影語言的全面破壞和創新，引起了世界關注。法國電影資料館館長亨利‧朗格洛瓦（Henri Langlois）在為喬治‧薩杜爾的《世界電影史》（Historia del Cine Mundial - Desde Los Origenes）撰寫的序言中說，如果早期

電影史可以分爲「格里菲斯之前」和「格里菲斯之後」的話，那麼當代電影也可分爲「高達前」和「高達後」。

《斷了氣》在電影史上的意義來自於其革命性的攝影與剪接，這部表現了一個在生命線上走鋼索的青年米契的電影，情節極不連貫，場影換來換去，按捺不住狂躁的攝影機經常毫無目的地在一個場景裡滯頓良久。米契在時刻不離手的報紙上，米契是個偷車賊，一個殺人犯，一個女友眼中靠不住的情人，一個無政府主義者，一個細節確鑿眞實、整體盲目虛浮的閒人。他熟練地偷走剛停好的車，熟練地在公路上風馳電掣，他槍殺警察，在洗手間擊昏他人洗劫財物，他整日和在愛與不愛的交談中糾纏的女友混在一起，他在巴黎四處開車兜風，去尋找那個欠他錢的人……米契在自由的冒險中向虛空射出一顆顆無用的子彈，而社會所給予他的枷索則一步步逼近。他手中的手槍、口裡的雪茄、臉上的墨鏡都救不了他，他認爲世上還有最終可信賴的事物，那不過是愛情。

青年米契「總被與自己不合適的女人迷住」，也自信斷言過「沒有不幸福的愛情」；他有無限的自由，卻也有無窮的限制；他憧憬著要和心愛的人奔向自由的精神之鄉義大利，而那女孩卻在慌亂中向警察告發他。警察追來時，他選擇了自我毀滅，中彈後的米契步履跟蹌，行將倒斃時又起步前行，當他像段腐朽的木頭跌在街頭，卻嬉笑著吐出一口煙，說出了最後一句話：「……眞討厭。」

相似的人物，相同的巴黎，相近的情感，米契作爲一種人物原型，在後來的電影中不斷出現。《斷了氣》的拍攝總共花了4個星期，高達不用分鏡腳本，不租攝影棚，不用任何人工光源，把攝影機藏在一輛從郵局借來的手推車裡，推過來，拉過去。他每天早上寫對白，現場念給演員聽，故意只勾勒出草圖，並加快拍攝速度，即興創作的衝動伴隨著整個拍攝過程。高達說：「在電影界，像這樣的拍法，我從來沒見過。」

高達把攝影機作爲手推車裡的「玩具」，推過去拉過來，神經質

的快速「跳接」手法令所有人目瞪口呆，《斷了氣》把整個電影界初具成規的語法攪亂了。電影學者喬治‧薩杜爾把高達視為天才：「在技巧方面，還沒人能如此老練地打破陳規。高達把電影語言的所有語法和其他技法都揚棄了。」尚‧皮耶‧梅爾維爾（Jean-Pierre Melville）說：「新浪潮沒有特定的風格。如果說新浪潮確實有某種風格，那就是高達的風格。」

有人說高達的《斷了氣》中頻繁的「跳接」和不合邏輯的拼貼式剪接，表現了主角內心無助、坐立不安的浮躁，又反映了社會的失序、無目標和人與社會的徹底脫節。高達自己則說，《斷了氣》裡的米契就是個走完一步還不知道下一步的人，所以他作為導演，也只能拍完一個鏡頭，還不知道下個鏡頭拍什麼。隨之而來的風格便不難理解了。

在《斷了氣》之後，高達在9年內拍了15部長片和若干短片，他對於傳統電影技法的極度蔑視和大膽創新，成了引領風騷的電影人物，從各方面看，60年代的電影是高達的，他使電影現代化。

高達在技術上的破壞和創新，使他的作品帶有「反美學」的特徵：一、「跳接」。《斷了氣》中自右向左行駛的汽車會突然變成自左向右，被追逐的卡車會突然消失，他把悲劇一下轉為笑鬧劇，他把不同時態連在一起。在《狂人皮埃洛》（Pierrot le fou）裡，在地點不變的情況下，現在式和未來式連續在同一場景出現。二、「多餘鏡頭」。高達常會讓攝影機突發奇想地遊蕩開去，無緣無故地在兩個連續動作中插入一些毫不相干的鏡頭。從而造成剪接上的「不流暢感」。在《男性，女性》（Masculine-Feminine）中，一對夫妻在男女主角會面的咖啡館裡打鬧，妻子追著丈夫跑到街上，在兒子面前，拔槍打死了丈夫。另一場景是：一名尋釁滋事的男子拔出短刀，結果卻把刀刺向自己。這些與影片無關的情節，在藝術「成規」看來，都是「多餘」的。在畫面上還不時有字幕插入，來打斷、間隔故事的敘述。例如「3、4…4、A」。暴力的突發、荒唐和字幕的無序，似乎和

同構的現實世界形成反諷與對照。三、「作者介入」和「亂發議論」。這是高達用來更徹底地破壞電影敘事的極端手段。高達稱自己的電影是「電影化的論文」，是不同於故事電影、記錄電影和實驗電影的「第四種電影」。他在影片裡可以放進各種鏡頭所無法直觀呈現的抽象內容，讓男女主角發表長篇大論，東拉西扯，離題萬里。

在他1963年拍的《蔑視》（Contempt）裡，就有一大段電影導演的甘苦談。他的劇中人都是健談者，從古希臘哲學到普羅文化，都各有見解，其中有的抽象內容甚至透過歌唱表達……種種的離間、阻隔使觀者不斷從劇情中清醒脫離出來，讓人們知道自己無非只是在看

> 「一般說來，電影要有一個開頭，一個過程和一個結尾，但實際上，有時並不需要按照這個順序。」
>
> ——高達

電影。但更多的主觀隨意手法，高達自己也解釋不清其背後的意義和內涵，我們只能認為，像這樣的電影語言乃是一種表達苦悶的方式，這種苦悶是由於想把世界組成更完美形象的願望終歸失敗而產生的。

1968年法國的「五月學潮」形成了高達思想及其作品的分界線，可以把高達分為「1968年前的高達」和「1968年後的高達」。高達與當時法國學生運動的領導人組織了「維爾托夫小組」，聲稱他信奉蘇聯早期「電影眼派」創始人吉加‧維爾托夫的理論，要用電影作為無產階級革命的武器。高達這時開始研究《毛澤東選集》，推崇中國革命樣板戲，信仰毛澤東思想，熱中政治。他說：「問題不在於拍政治電影，問題的關鍵是要政治地拍電影。」

高達說，他絕不再為「資產階級觀眾」拍電影，所以他從此不再拍商業片，而專拍據說是「給工人階級看的」、其實誰也看得

懂的影片。接下來的《東風》（East Wind）是一部討論革命問題的「西部片」；《戰鬥在義大利》（Struggle in Italy）描寫義大利一位年輕的女革命者；以及《弗拉第米爾和羅莎》（Vladimir and Rosa）以芝加哥大審判為主題。這些影片也不再冠上高達的名字，而是以吉加・維爾托夫小組為署名。在《東風》裡有這樣的鏡頭：一位戴著深度眼鏡的女大學生坐在樹下看書，她的兩個男同學一個手拿鐮刀，另一個手拿錘子，嘴裡喊著：「要把你的資產階級思想敲出來！」高達認為自己不僅是馬克思主義者，而且是「真正的馬克思列寧主義者」。

在回答《實踐電影》的訪問時，高達對自己的「電影政治觀」這樣反思道：「對我而言，在經歷了15年電影製作的歲月後，已覺悟到如果我想以一部真正的『政治』電影來結束我的電影生涯，這部影片應該是以我本身為題材，告訴我太太及女兒，我是怎樣一個人……」

高達的電影雖然晦澀難懂，但伴隨著他的影像生涯，他還有滔滔不絕的言論觀點，而這些發言極端的簡單理論，卻常令人警省：「你要拍電影的話，裡面只要有一個女孩和一把槍就夠了。」「電影——這時每秒有24次真理。」「一般說來，電影要有一個開頭，一個過程和一個結尾，但實際上有時並不需要按照這個順序。」

這就是終生喜好矛盾、自命不凡、以衝破禁忌為樂的高達，作家阿拉貢（Louis Aragon）說：「今天的藝術就是尚盧・高達……因為除了高達就再也無人能夠更恰當地描寫這個混亂的社會了。」

古稀之年的高達於2001年又拍了他的新作《愛的輓歌》（In Praise of Love），人們無法分辨這部大師的久違之作是一部戲劇，一部電影，還是一部小說，或者一齣歌劇。高達以不竭的活力、不倦的熱情在衝破藝術和思想的重重禁忌，他以創造力保持著青春活力，有人說，高達的一生，是對於「青年」這個詞完美的解釋。

高達說：「我現在已經老了，人越老想得越深，水面上的事情我已經抓不住了，我在水底思考。」

Clint Eastwood

克林‧伊斯威特

（1930－）

克林‧伊斯威特是美國當代最
受歡迎的演員之一，他同時還是
個十分傑出的導演和製片人，
1986年還當選為卡梅爾市的市
長，是個多才多藝的傳奇人物。

1930年他出生於舊金山一
個十分普通的家庭，在他出生
時正逢美國經濟大蕭條，他的
童年就跟著父母四處漂泊，嘗
盡艱辛。高中畢業後，他對戲劇和體育十分
感興趣，他的身高超過193公分，是個打籃球的好
身材，但為了糊口，他做過伐木工、挖過煤礦，韓
戰爆發時也應召入伍，擔任游泳教練。

1953年退役時，在幾個好朋友的慫恿下來到好
萊塢，和環球影業公司簽了片約，拍了十幾部電
影，但都是一些爛片，沒有引起任何注意，也無法
發揮演技。和環球公司的合約到期後也沒再續約，

克林・伊斯威特只好轉戰電視圈，終於在一個長達200多集的影集裡扮演了一個西部牛仔，才開始為人們注意。

1964年，義大利導演李昂尼（Sergio Leone）拍《荒野大鏢客》（A Fistful of Dollars）時，選中了克林・伊斯威特主演，這是他命運的轉機。當時李昂尼和很多的美國演員接觸，但是他們都不願和他合作，而克林・伊斯威特願意接下這部戲。他在片中的粗獷硬漢形象，嘴叼雪茄，手拿左輪，十分英俊瀟灑，結果一戰成名，頓時紅遍歐美。他回到好萊塢後，華納公司以十分優厚的條件將他納入旗下。

1967年他創立了製片公司，並主演《吊人索》（Hang 'Em High），繼續在銀幕上扮演西部硬漢，美國西部片的復興和他的努力有很大的關係。1971年，因為在《緊急追緝令》中出色的表演，使他躍居了美國當時10大賣座明星的榜首。1976年他主演並導演《逃亡大決鬥》（The Outlaw Josey Wales），後來接連拍攝了《撥雲見日》（Sudden Impact）、《蒼白騎士》（Pale Rider）、《魔鬼士官長》（Heartbreak Ridge），雖然部份影片有暴力傾向，但也塑造了鮮明的英雄形象，而且這些影片有的是他自編自導自演，顯示了他全方位的電影才華。

1992年，他自編自導自演《殺無赦》（Unforgiven），這部影片塑造了十分複雜的牛仔形象，對深度刻畫人性，獲得美國第65屆奧斯卡最佳影片、最佳導演、最佳男配角、最佳剪接等大獎，大大肯定了他導演、表演、製片才能。

1993年，在電影《火線大行動》（In the Line of Fire）中，他飾演總統保鏢，在面對危險時的英勇表現。後來他和另一位能導能演的明星凱文・科斯納（A Perfect World）演出《強盜保鑣》（A Perfect World），扮演一位警察。1995年，他自導自演《麥迪遜之橋》（The Bridges of Madison County）這部根據同名小說改編的電影，與演技派女星梅莉・史翠普（Meryl Streep）演對手戲，他扮演一個浪跡天涯的攝影師，和一名有夫之婦發生短暫但深刻的愛情，蔚為一時話

題，也引發關於婚外情的爭論。

　　他後來又執導了《熱天午夜之慾望地帶》（The Bridges of Madison County），這也是由小說改編而成的電影。近年他又執導了《神秘河流》（Mystic River）以及《登峰造擊》（Million Dollar Baby），同樣也入圍並奪得多項奧斯卡金像獎。

　　克林·伊斯威特是當代美國僅存的靠西部片揚名的優秀演員，又同時在製片、導演等領域都很傑出的全方位電影人。

你不可不知道的

58 | **Carlos Saura**

卡洛斯・索拉

（1932-）

　　卡洛斯・索拉在富有西班牙民族特色的節奏中創造了自己的影像，西班牙民族熱情奔放的火焰精神，貫串在他的一系列作品中。在佛朗明哥的節拍裡，展開如詩如夢的場景。

　　索拉生於1932年1月4日，在西班牙的韋斯夫度過童年，1957年畢業於西班牙電影學院。他的處女作《昆卡》（Cuenca）是一部中長紀錄片。1959年的電影《頑童》（The Delinquents）讓索拉進入了電影界，影片透過馬德里一名誤入歧途的青年，顯示了西班牙的現實。第二部電影《哀悼一個歹徒》（Weeping for a Bandit），布紐爾還在其中扮演一個劊子手的角色，後來這場戲連同其他段落都被電影檢查機關剪掉，這是西班牙電影無法脫出的枷鎖。

自1965年的《狩獵》（The Hunt）開始，索拉逐漸確立自己的獨特風格。他以西班牙內戰及戰後的社會生活為素材，展示了西班牙資產階級內部的矛盾衝突。為了應付電影檢查機關的嚴格審查，他採用隱喻、影射和象徵的電影語言，造成壓抑和夢魘的感覺，表現出獨裁統治時期沉悶的社會狀態和壓抑的社會心理。

索拉被公認是布紐爾之後最重要的西班牙導演，並以其風格鮮明的藝術特色繼續影響後人。在西班牙，「布紐爾—索拉—阿莫多瓦」形成一條連續的歷史鎖鏈，索拉具有承先啟後的關鍵作用。

1965年的《狩獵》、1967年的《薄荷冷飲》（Peppermint Frappé）和1980年的《快！快！》（Fast, Fast）曾先後在柏林影展獲得「銀熊獎」和「金熊獎」，1973年的《天使表妹》（Cousin Angelica）

「電影是一種由內而外的革命。」

——索拉

和1975年的《飼養烏鴉》（Cria!）分別獲得坎城影展評審團大獎和評審團特別獎。而1981年的《血婚》（Blood Wedding）則獲得1982年卡塔赫那國際影展和卡羅維發利影展的特別獎。

1981年的《血婚》、1983年的《蕩婦卡門》（Carmen），和《魔愛》（Love, the Magician）是索拉執導的「佛朗明哥三部曲」。《蕩婦卡門》獲得1983年坎城影展兩項大獎，及1984年奧斯卡最佳外語片提名，是一部用火熱舞蹈來講述「愛與死」的激情故事，索拉以戲中戲為我們展現了西班牙式的愛情：佛朗明哥導演和舞蹈家安東尼奧要排練大型舞劇《蕩婦卡門》，他自己扮演男主角荷西，但始終無法確定女主角，他在尋找心目中的卡門。在舞蹈學院挑選演員時，精靈般的「卡門」闖入他的世界，安東尼奧在排練《卡門》的過程中，經歷了激情如火的絕望愛情。

舞台上的《蕩婦卡門》和現實中的愛情兩條線索交叉進行，弗朗明哥舞蹈逐漸與現實中的人物內心模糊交融，激情澎湃的西班牙人本身就生活在充滿浪漫激情的「戲中戲」裡。戲內「唐荷西」與「卡門」的故事，與戲外安東尼奧與「卡門」的故事時而交叉、時而平行，又時而重疊，令人迷惑的情節互相糾纏映照。觀眾以為那是舞台上的情節，卻又發現那是現實人心的寫照，而觀眾以為是現實情景的，鏡頭拉開後卻發現舞台布幕的存在。

索拉用舞蹈和音樂的精髓來闡釋《蕩婦卡門》，劇中卡門與克莉斯汀打架時音樂節奏的處理，成為影迷們津津樂道的場景：先是長短均勻的拍子，雙方一進一退地對峙，隨著矛盾的激化，節奏越來越快。當情節進入高潮，卡門的刀子刺向克莉斯汀時，音樂節奏卻嘎然而止。高峰處節奏和音響的明亮真空，使觀眾的心理達到轟鳴爆炸的頂峰。

1998年的《情慾飛舞》（Tango）又是一部用舞蹈講述愛情的電影。《情慾飛舞》講述導演馬里奧為了拍攝一部探戈影片，結識了黑社會老大和他的情婦艾麗娜，艾麗娜美艷動人，探戈舞技超群。馬里奧與艾麗娜陷入熱戀，黑社會老大最後派人殺了艾麗娜。「戲中戲」的風格與《蕩婦卡門》相似，黯淡的綠色背景前，一襲紅裙、青春似火的少女艾麗娜的舞姿傳達出愛與生命；而一身黑裙、滿懷嫉妒的妻子，用冷豔剛勁的舞姿書寫著女性遭逢情感重創後的冰冷和堅硬。有人說這部影片充滿了「你見過的、沒見過的，想像得到、想像不到的探戈奇觀」。探戈在這裡是西班牙民族永恆的語言，而所有結構謹嚴的電影情節，只不過是導引出它們的一段託辭。

2000年，索拉導演了描繪西班牙畫家哥雅（Goya）一生的電影《哥雅》（Goya），這不但是傳記，也是一場充滿想像力的視覺奇觀。哥雅作為西班牙浪漫主義畫家的先驅，其富於洞察力和想像力的作品，在索拉的鏡頭前得到完美的詮釋。「想像是藝術之母和神奇之源」，片中哥雅不斷重複著這句藝術格言，國家的危難、內心的痛

苦、愛慾的激情、藝術的觀念……哥雅在回憶中展開一生中最重要的時刻。影片最後哥雅生命即將步入終點，觀眾透過他那彷彿穿透歷史的手指，看到西班牙壯美的錦繡山河。影片的最後一個鏡頭，是大畫家安德魯的誕生。西班牙藝術長河生生長流，又將進入更寬闊的世界。

　　索拉的作品，不僅是天才的獨唱，他借西班牙這塊土地上豐厚的精神資源所表現在銀幕上的，是一首渾厚蒼茫的合唱。

你不可不知道的

59 | Frangois Truffaut

法蘭索瓦‧楚浮

（1932－1984）

楚浮因為和巴贊的偶然相遇而與電影結緣，楚浮在巴贊的《電影手冊》工作所累積的經歷和見識，為日後「新浪潮」的誕生埋下了伏筆。

1932年，楚浮生於巴黎，童年坎坷的經歷影響了他的一生。他小時候性格倔強，有「壞蛋楚浮」之稱。幼時由祖母帶大，祖母去世後，才回到關係淡漠的父母身邊。他不滿學校僵化的教育方法，常常翹課，屢次離家出走，父親一氣之下，把他送交警察局。由於和家庭隔閡日深，他14歲便輟學，靠打工謀生，15歲時他偶然與法國電影理論家安德烈‧巴贊相識，巴贊為楚浮身上的某種氣質所打動，一次次幫他找工作，一次次救楚浮於危難之中。

1953年，楚浮自軍隊退役，巴贊讓他到自己創辦的《電影手冊》編輯部工作。楚浮得以吸收大量

法
蘭
索
瓦
‧
楚
浮

的電影影像資料，並開始撰寫影評，以強烈的叛逆色彩著稱，「壞蛋楚浮」的激烈言辭得罪了不少人。

楚浮是「電影作者論」的宣導者，也是「電影手冊派」的主要人物。巴贊強烈的批判姿態影響了楚浮、高達、侯麥等人的創作理論。他們批評戰後法國電影只重浮華、商業性，只會依賴大製作和大明星獲得商業利潤，反對那些所謂的「優質電影」，提倡新一代的導演應該拍攝面對生活、樸實無華的寫實之作。他們認為一個導演在影片裡的分量，應該與一個作家在小說裡的分量相同。楚浮認為：「未來的電影將比小說更個人化，將成為一種自傳體的形式，就像一篇私人日記的告白。」他認為電影沒有好壞之分，只有導演才有優劣之別。楚浮說：「應當以另一種精神來拍另一種事物，應當拋開昂貴的攝影棚，應當到街頭甚至真正的住宅中去拍攝……」

1959年，27歲的楚浮拿起攝影機，拍出了自己的電影處女作《四百擊》（The 400 Blows）。「四百擊」是法國俚語，意為「到處亂跑」、「胡作非為」，也是法國人在憤怒時表示抗議的常用語。如同楚浮的另一部電影《野孩子》（The Kids），片名也是人們對年幼的搗蛋鬼的咒罵，楚浮把他少年時在巴黎街頭受到的咒罵，統統以零存整付的方式，又還給了巴黎人。

《四百擊》以平鋪手法探討了一個13歲男孩的內心世界。蹺課、對現行教育體制的反叛、對老師的質疑、對親情的排斥，敏感脆弱的少年懷著單薄的「自我」，輾轉於學校、家庭、警察局與感化院之間，他為了尋求真正的自由卻反而付出了人身自由，為得到溫暖的親情反而與家庭更加疏離……孤憤的少年流落街頭，茫然無助的奔跑沒有終點。影片結尾處的「奔跑」長鏡頭是電影史上的里程碑：主角在足球場上趁人不備，鑽過鐵絲網，轉入涵洞、穿過樹林、越過田野、滑下陡坡，一直來到蒼茫的海邊，浪潮拍擊他的雙腳，他漫無目的而小心翼翼地踩著波浪，突然他放慢腳步，駐足回頭，以一種無法言論的眼神凝視著鏡頭，定格。

　　《四百擊》在參加坎城影展時，因爲楚浮在《電影手冊》上激烈的言辭得罪不少人，參賽資格曾一度受到威脅。但當影展放映這部影片時，觀眾被電影的樸素深情和少年感傷所打動，楚浮獲得了坎城影展最佳導演獎。巴贊在1958年辭世，他沒有看到這部電影，楚浮在片頭標明此片獻給安德烈·巴贊。

　　《四百擊》開創了自傳體電影的新篇章，楚浮啓用與他自己童年「在道德上相似」的少年犯李歐（Jean-Pierre Léaud）飾演主角，對自己的童年進行回溯，同時也對成人社會發出質問。楚浮說：「和別人的青春期相比，我的青春期相當痛苦，希望借本片描述青春期的尷尬。」楚浮自傳類型的影片一直延續，繼《四百擊》之後，他

> 電影比生活和諧，在電影裡個人不再重要，電影超越一切；電影，列車般向前駛去，它像是一班夜行列車。」
>
> ——楚浮

又拍攝了《二十歲之戀》（Love at Twenty）、《偷吻》（Stolen Kisses）、《婚姻生活》（Bed and Board）和《消逝的愛》（Love on the Run）等類似編年史般的自傳體影片，展現了從20到30歲之間，在戀愛、婚姻、工作中的階段問題，主角一直由李歐飾演，楚浮的主角和他的創作一同成長。

　　1960年，楚浮拍攝了《射殺鋼琴師》（Shoot the Pianist）。描述一位酷愛音樂但不諳世事的音樂家的倒楣生活，來到身邊的愛情紛紛凋謝，唯一可以把握的只有眼前的鋼琴和虛靈的音樂。愛情、藝術、人生、哲理混雜成的深褐色基調在楚浮的電影中初次呈現，對愛情明晰而又模糊的思考與探究主題在此片中也初顯端倪。而在攝影和情節的安排上，也可看出楚浮對於希區考克的敬意。

　　在片中楚浮自由運用著傳統的「圈」、「劃」、「切割畫面」

法蘭索瓦‧楚浮

等剪接手法，在一個片斷中，一個歹徒對孩子指天發誓：「如果我說謊，就讓我老媽當場死掉！」接下來的鏡頭就是「圈」中的一個老婦人手中物件滑落、當場倒地的鏡頭。這樣「無厘頭」的手法，竟也在楚浮那時的電影中出現。

在楚浮的電影裡，也常出現一些突如其來的片斷，他把自己心儀的大師的作品截取一段，毫無理由地放進自己的作品中，中斷敘事，斷後再續。以此來表達對大師遙遠的敬禮。楚浮的《野孩子》中就重複盧米埃《水澆園丁》的片斷，而《騙婚記》（Mississippi Mermaid）中就放進了尚‧雷諾的作品片段。從中我們可以窺見，新浪潮的「影評人導演」們，是以怎樣的頑童心態來大膽嘗試電影表現的可能性。

1961年楚浮拍攝了根據亨利‧羅傑（Henri-Pierre Roch 薄^小說改編的電影《夏日之戀》（Jules and Jim），從此，關於愛的困惑，以及「愛的深褐色滋味」的主題，就以顯豁的方式出現在楚浮的作品中。有人認為楚浮日後諸多涉及感情的電影，都只不過是這部成熟之作的變形或變奏。深受楚浮景仰的法國電影大師尚‧雷諾說：「一個導演一生只拍一部影片，其他作品只不過是這部電影的注解和說明，至於主題則只是這部影片的延伸和擴展而已。」

楚浮的電影大致可分為兩類：一類關注個體在社會複雜境況下的成長遭遇，探討存在的晦澀本質，如《四百擊》、《偷吻》、《婚姻生活》等；另一類則是「深褐色的愛情」主題，如《夏日之戀》、《騙婚記》、《巫山雲》（The Story of Adele H）、《軟玉溫香》（The Soft Skin）、《兩個英國女孩與歐陸》（Two English Girls and the Continent）、《最後地下鐵》（The Last Metro）等。這些片中總貫穿著糾纏不清的愛與不愛的主題。

愛的幻像、愛的本質、愛的真諦等等問題，都潛藏在那「深褐色」的基調下。也有人說，那影片中為情所困的男人，就是楚浮的化身。

《夏日之戀》中，好朋友朱爾和吉姆認識了一位日爾曼姑娘凱特琳，故事就在這樣的「三角關係」中展開。朱爾和吉姆對凱特琳的愛

由幻燈機的影像開始，而凱特琳也懷著對自我形象的執著和迷戀走向他們，他們都希望在凱特琳的精神世界裡投下自己的影子，而凱特琳也要讓他們留下不可磨滅的形象，她要成為那尊虛幻光影中的雕像，成為獨一無二的藝術品。凱特琳的愛來自於虛幻的遠方，她需要大量的生活幻覺來彌合現實生活的縫隙，需要在自我沉醉中得到塵世間不可能的幸福。凱特琳、朱爾、吉姆，都是對現實存有極端驚恐、卻又極端熱愛的人，他們都害怕放開「自我」去擁抱他人的一瞬，將使自己墜入黑暗的虛無，他們各自熱愛、消耗自我，最後在極度自戀中走向壯烈的毀滅。

影片全部採用實景拍攝，大量的遠景和長鏡頭，採用最單純的剪接法，使影片樸實無華，又讓這場發生在陽光普照的夏日戀情更加突顯了殘酷本質。飾演凱特琳的演員雅娜‧莫羅（Jeanne Moreau）的個性、氣質甚至某些觀點與凱特琳十分相似，所以莫羅說她在拍片時，幾乎完全忘了是在拍片，凱特琳的台詞正是她久藏心底而又極想喊出的心裡話。

楚浮於1975年拍攝的《巫山雲》，似乎仍在重述著凱特琳的愛情主題。與其說阿黛爾瘋狂而絕望地愛上了男主角平松本人，不如說她是瘋狂而絕望地愛上了自己對平松的愛，「一個年輕姑娘，獨自飄洋過海，從舊世界到新大陸，去和她的愛人結合——我將要完成這件難以做到的事。」她愛的是她這番超乎尋常的壯舉，愛的是對自己這份從虛妄嵌入現實的激情，男主角只是給這番壯舉提供了一個恰如其分的藉口。

楚浮說：「假設阿黛爾是個有虛假性格的人。」藝術便在這「假設」之中實現，楚浮也把阿黛爾的故事作為「借酒澆愁」的藉口，探討了人類關於愛、自我、愛的可能性和現實性的永恆主題。愛的真誠、遊戲、瘋狂、殘酷……都在「阿黛爾」這樽薄酒中晶瑩呈現。

1980年的《最後地下鐵》是楚浮的嫺熟之作，新浪潮的「壞蛋楚

浮」此時已然有了大師的味道。傳統與革新、試驗與沉穩兼具的平衡風格貫串全片，戲中戲不斷自由出入的結構似乎顯示著楚浮在敘事上的遊刃有餘，和整體結構上的得心應手。《最後地下鐵》創下了法國電影的空前記錄，它獲得了1981年法國電影凱撒獎最佳影片，最佳男、女主角，最佳導演，最佳攝影，最佳美術，最佳音樂，最佳音響效果，最佳編導和最佳剪接共10項大獎。

《夏日之戀》的三角關係在《最後地下鐵》又延續下去，戲中不斷重述的台詞似乎像是《騙婚記》結尾的話語：「愛情，像盤旋在我們頭頂的禿鷹，隨時威脅著我們的生命。親愛的，看著你真是一種幸福」。「可是你剛才還說是一種痛苦」，「既是痛苦，又是幸福。」

此外，楚浮還在1981年和1983年拍攝了《鄰家女》（The Woman Next Door）和《激烈的星期日》（Finally, Sunday）等片。楚浮以法國存在主義的哲學背景，把抒情、諷刺、殘酷、荒誕等不同風格糅合在一起，形成了自己獨具特色的「深褐色的楚浮風格」。

1984年10月21日，法蘭索瓦‧楚浮辭世，這個新浪潮的勇敢「壞蛋」，在25年的導演生涯中，拍了23部影片有一半以上獲得了法國或國際大獎。

楚浮就像他所敬重的希區考克一樣，用電影展開了對人心秘密的偵探和追索，他的影片描繪了人類情緒動搖猶豫的瞬間、人類愛情勇敢怯懦的臨界點，展示了人類心裡湧動的羞怯、迷惘、真情和悲傷，也展現了探索者內心的堅定、狂野、真誠和純真。楚浮說：「電影比生活和諧，在電影裡個人不再重要，電影超越一切；電影，列車般向前駛去，它像是一班夜行列車。」

60 Nagisa Oshima

大島渚

（1932－）

《青春殘酷物語》中，晚歸的眞子遭人強暴，阿清救了她。碼頭上，阿清求歡不成，把眞子推下了水，又一次次踩落眞子試圖上岸的手。她終於筋疲力盡，阿清把她拖上岸，與她做愛。他們就這樣開始戀愛並同居了。阿清是個成天想著不勞而獲的傢伙，當得知眞子懷孕時，他慌張起來。他們去醫院墮胎。音樂低低響了起來，相伴令人窒息的鼓聲。阿清對醫生說：「我們絕不會像你們一樣，我們沒有夢想，也就不會失望……」然後，阿清拿出兩個蘋果，紅的留給眞子，青的吃掉。電影的最後，阿清和眞子都死了，在他們的青春裡，蘋果在黑暗裡閃著動人的光，慢慢地被吞食。大島渚就像那只蘋果，以張揚的顏色和光彩在黑暗中吶喊，對抗被慾望吞噬的人類的命運。青春的壓抑與壯烈，一直與

大島渚

他的電影緊緊相伴。

1932年3月21日，大島渚生於京都，父親在漁場任職，據說是武士之後，在大島渚的記憶裡，他是個頗有成就的業餘詩人和畫家。6歲時，父親去世。1950年，他進入京都大學法學院學習，並開始熱心學生運動，成了京都大學學生聯盟主席。1951年日本天皇訪問學校時，大島渚和他的同學被禁止提問和回答問題，於是他們就張貼大字報，要求天皇不要再神化自己。一系列衝突導致了學生運動的失敗，而這樣的經歷引發了他對社會、政治的思考，成爲他日後電影中抹不去的底色。

大學畢業後，他的學運經歷使他四處碰壁。對電影幾乎一無所知的他考入了松竹公司，5年間，他只參加了15部影片的拍攝，卻完成了11部劇本。27歲的大島渚破格晉升爲導演，從而開始了自己的電影創作生涯，第一部影片是《愛與希望的街》。將大島渚推向日本新浪潮電影的是《青春殘酷物語》，此片引起了日本影壇一陣騷動，也使大島渚名列新銳導演名單。

短暫的成功後不久，大島渚因爲政治事件受到牽連而被公司停止導演工作。一怒之下，他和一批同事集體退出了松竹公司，成立獨立製片的「創造社」，大學時就顯露的個人威信和魅力成了他事業的開路先鋒。這個在艱難中掙扎的創作組織，在1973年解散前共拍攝了23部電影、電視作品。大島渚在這個階段，整理了對於政治、社會、革命等一系列問題的看法，紀錄片風格和電視形式使他的思路更加清晰、主題更爲突出。《飼養》（飼育）、《白晝的惡魔》、《日本春歌考》、《絞死刑》、《新宿小偷日記》（新宿泥棒日記）、《少年》、《儀式》、《被忘卻的皇軍》、《大東亞戰爭》、《毛澤東》等成爲這一時期的傑作。

70年代後，大島渚在拍攝了大量以日籍朝鮮人爲題材的電視電影之後，將目光轉向了女性，並曾擔任女性晨間節目主持人，製作了一些採訪節目。雖然以男性的身份和直接、強硬、帶有侵略性的性格，

多少阻礙了他對女性內心世界的探索，但執著、敏感和對美好事物的虔誠、細緻，讓他以自己的方式描述出來。

大島渚與法國製片德曼（Anatole Dauman）合作的《感官世界》，是一部以平等目光直視女性的電影。影片取材於一個真實案件，1936年日本女性阿部定在和情人石田吉藏做愛時將他勒死，並割下了他的生殖器，阿部定後來被判刑6年。在《感官世界》中，攝影機彷彿一雙偷窺的眼睛，充滿渴望、感歎、驚異卻又始終與被攝者保持距離。不斷變換的場景──內景、外景，日景、夜景；不變的情節──性愛與暴力；貫徹始終的顏色──紅色，緊密地織起了一張愛情與死亡的網，精神與肉體搏鬥，誰也不願被對方征服，血光飛濺，同歸於盡。1978年，又一部探討情慾的影片《愛的亡靈》為大島渚贏得了坎城影展最佳導演獎。

在拍攝了反省日本軍國精神的《俘虜》、以及涉及人猿戀的《馬克斯，我的愛》等極具爭議的作品之後，2000年我們又看到了描寫罪與性的古裝電影《御法度》，入圍第53屆坎城影展，大島渚繼續關注人性中對同性戀和毀滅殺戮的嗜好。片中一名長相俊美的武士以性為工具，展開了一次又一次對自己有利的性關係，他利用一切可以利用的事物，包括愛。

大島渚是日本「新浪潮」電影的代表人物。他的電影鬥志高昂，以反對者的姿態跟一切人握手。生命的靈慧被個人的狹隘慾望糟蹋得面目全非，而這樣的結局似乎是命運和社會早已作好的安排。性與罪是大島渚最愛的主題，人人都被捲了進去，死亡簡直是幸福的事，因為活著的人要經受萬劫不復的痛苦與煎熬。然而，大島渚還是為我們留了一線希望，在通向重生的指標上寫著：信念與救贖。

61　Andrei Tarkovsky

安德烈・塔可夫斯基
(1932-1986)

　　安德烈・塔可夫斯基，以畢生
的兩部短片和7部長片，實現了一
個「影像詩哲」的思考和責任。他
以緩慢的節奏、凝重的圖像，使我
們的眼睛和圖像之間建立了全新
的關係。他說：「我要時間在銀
幕上以莊嚴獨立的方式流動。」

　　安德烈・塔可夫斯基1932年
生於俄羅斯札夫拉捷，父親是著名的詩人亞尼森・
塔可夫斯基。1961年由蘇聯電影學院導演系畢業。
畢業作品《壓路機與小提琴》（Violin and Roller）
在紐約大學影展中獲得首獎。

　　《伊凡的少年時代》（Ivanovo detstvo）是他畢
業後的第一部影片，也是他的成名作，獲得1962年
威尼斯影展金獅獎。作品透過夢幻與現實相連的電
影語言，敘述一個少年在戰爭中的遭遇，以少年伊
凡的少年時代和戰爭嚴酷場景的對比，來突顯出個

人和歷史間深刻、內在而又荒誕的關係。偶然的戰爭作爲歷史的瞬間轉瞬即逝，而與之遭遇的個人卻付出了一生的沉重代價，戰爭毀了伊凡的家庭，也毀了他的童年和未來，在伊凡將少年的勇氣和仇恨都獻給戰爭之後，即使沒有被法西斯份子處死，也不可能在戰後平靜地繼續生活下去。

《伊凡的少年時代》1962年早春在莫斯科「電影人之家」首映，有影評人回憶表示，這部影片對蘇聯的意義就像一塊柴投進燃燒的爐火。影片中，夢的直接滲入現實和資料紀錄片的插入運用，以及個人微小事件背後宏大的歷史、哲學和宗教的背景，都爲塔可夫斯基的日後風格露出了端倪。

1966年，塔可夫斯基拍攝了第二部長片《安德烈‧盧布耶夫》（Andrei Rublev），獲得1969年坎城影展國際影評人協會獎。影片長達三小時，透過安德烈‧盧布耶夫在俄羅斯大地上的行跡，歌頌了俄羅斯人民對自由的嚮往和不可遏制的創造激情，顯示出俄羅斯民族即使處於被侮辱的悲劇地位，也同樣能克服內在和外在的巨大困難，創造出無與倫比的宏偉文化。影片以史詩的規模和繁複的結構，顯現了塔可夫斯基內心的雄渾和複雜。沉默寡言的修士安德烈‧盧布耶夫，可說是詩人在現實和藝術困境中的寫照。「歷史感」和「時代精神」構成了這部作品。

1972年，完成作品《飛向太空》（Solaris），獲得坎城影展評審團特別獎。塔可夫斯基借助科幻題材，對知識與人

《伊凡的少年時代》劇照

生的關係，對溝通與愛的可能進行了哲學、心理學的探討。自然、大海、宇宙、人心，在作品中都是由信念、希望和愛所構成的相關體。塔可夫斯基對科學盲目的本性進行了質疑，對人心與自然之間通過信、望、愛而建立的關係給予讚美。在片中還觸及了「痛苦」，除非人能眞正感受並承擔痛苦，否則人性存而不顯。

1974年，塔可夫斯基完成《鏡子》（The Mirror），該片被認爲是蘇聯「作家電影」的典範，但卻遭到有關單位的「封殺」，在當時未能上映。塔可夫斯基以帶有濃郁主觀色彩的個人回憶，呈現出把人類

《鏡子 》DVD封面

歷史和個人情感，把現實和記憶中的零散片斷，如萬花筒般拼列在一起，個人家庭的小細故，童年記憶的莫名愁緒、人類歷史以紀錄片形式呈現的狂風巨瀾：西班牙內戰、蘇聯衛國戰爭、中國的文革、第一顆原子彈的蕈狀雲……。作品的內涵呈現出模糊和曖昧，在這諸多事物之間，需要觀者主動探尋，形成自己的解釋和意義。對於習慣了被動接受「視聽暴力」的觀眾，自然覺得有種莫名的困惑和不解。

塔可夫斯基談到《鏡子》時，斷然反對電影的娛樂性，他認爲這樣會使作者退化，也使觀眾退化。他反對人們在影像背後去尋找所謂的象徵意義，他認爲象徵主義是衰微的徵兆。人們應該在樸素的鏡頭前，重新清洗被「戲劇性」和「象徵性」污染的眼睛，重新恢復眼睛和物象間樸素親和的原始關係，爲一陣風而感動，爲一場雨而回想童年時光。你看到的和即刻喚起的記憶就是一切。他說：「可以詮釋的

象徵越少，影片就越好。」

柏格曼說：「初看塔可夫斯基的電影彷彿是個奇蹟，我驀然發覺自己置身於一間房間門口，過去從未有人把這房間的鑰匙給我。這房間我一直都渴望進去一窺堂奧，而他卻能在其中行動自如。我感到鼓舞和激動，竟然有人將我長久以來不知如何表達的種種都展現出來。我認為塔可夫斯基是偉大的，他創造了嶄新的電影語言，捕捉生命一如倒影，一如夢境。」

塔可夫斯基的作品，力求恢復我們眼睛「看」的主動與尊嚴，影像的形式美本身，就需要屏息凝視，就如同音樂的旋律和詩句的節奏一般，具有自足的尊貴特質，在語言已被污染的時刻，新生的電影語言或許還保有原始的純潔，塔可夫斯基把凝視集中於聲音與影像上，希望在氾濫的語言壓得人透不過氣時，影像能夠帶來一縷新鮮空氣。

1979年，完成作品《潛行者》（Stalker），被公認是他所有作品中最晦澀難懂的一部。作品借傳說中的神秘事件，表達了對心靈深處秘密的探究和質疑。在壓抑、緩慢、滯重的節奏中，塔可夫斯基藉人物之口，說出了對物質主義盛行和強者倫理的擔憂和疑慮：「當一個人誕生時，他是軟弱的、柔順的，但當一個人死亡時，他是堅硬的、冷酷的。當樹木成長時，它是柔軟的，當它變得乾枯堅硬時，它即將死去。」而這段主角的內心獨白，其實就是老子《道德經》裡的話：「人之生也柔弱，其死也堅強。草木之生也柔弱，其死也枯槁。故堅強者死之徒，柔弱者生之徒。」

塔可夫斯基的《潛行者》中，我們也隱約感受到核戰陰影下的恐怖，塔可夫斯基對人類朝著瘋狂的方向競賽的前景產生了深深的憂慮，而這種憂慮，在世界日益密切、未來懸於一線的今天，則顯得如箴言般可貴。《潛行者》拍攝於愛沙尼亞，許多歐洲影評從這部複雜晦澀的片中，讀解出導演對於蘇聯政府壓制思想自由的控訴。

1983年，塔可夫斯基在義大利完成影片《鄉愁》（Nostalgia），獲得1983年坎城影展影評人獎，並與布烈松的《金錢》（Money）同獲

最佳導演獎。《鄉愁》傳達了塔可夫斯基對於故鄉、俄羅斯文化和母親的深情。影片題獻給自己的母親。

1986年在瑞典完成的電影《犧牲》，講的是「救贖」和「犧牲」。是塔可夫斯基的絕筆之作，對人類的未來表達了更深的憂慮。亞歷山大為「救贖」世界毀了自己的生活，燒了自己的家，而亞歷山大的「犧牲」卻被世人認為是「瘋子」。塔可夫斯基說：「這部影片是一則寓言……我很清楚意識到這部影片與當今人們的觀念是不符的……」

為達到拯救世界的目的，個人能做什麼呢？片子裡的東正教老修士對他的學生說：「你應該天天給樹澆水，直到把樹澆活……」亞歷山大對兒子說：「……如果每天在同一時刻做同一件事，就是說，系統地、有規律地重複某一個固定的動作，那麼，世界就會變化！事物就會變化！……」

塔可夫斯基被稱為「電影界的貝多芬」，他擁有深沉的信仰，也擁有矛盾與苦痛。他認為自己的一生就是在時光中雕刻，他以《雕刻時光》（Andrey Tarkovsky: Sculpting in Time : Reflections on the Cinema）這本書裡詳細詮釋了銀幕外的思考。洛杉磯時報評論說：「如果我們將《雕刻時光》濃縮成一句話，那就是：對任何藝術家和藝術形式而言，內含與良知都應先於技巧。」

1986年12月29日，塔可夫斯基因肺癌病逝巴黎，在《犧牲》（The Sacrifice）中，他借亞歷山大之口告訴我們：「沒有死亡，只有對死亡的恐懼。」

62 | Louis Malle

路易・馬盧

(1932-1995)

　　路易・馬盧1932年10月30日生於法國北部的泰姆里。如同布烈松一樣，他在潮流之外保持著自己一貫的作品風格，成為法國電影一股沉潛的中堅力量。他堅持著自少年時代起的叛逆、探險和對禁忌的質疑，即使在好萊塢，也仍保持著自己特有的思路和影像風格。路易・馬盧始終與潮流有關，卻沒有被潮流帶著走。

　　路易・馬盧的父母從事糖業經營，路易・馬盧關注的問題通常與財富有關，富裕的生活給了他從事電影的資金支持，同時也讓讓他對其進行反思，同時他還支助新浪潮的其他導演。新浪潮的最初幾部開山之作，都是用糖變成的。

　　據說馬盧14歲就有拍電影的念頭，但遭到父母反對。他本來可以順理成章地進入法國名校，進而畢業成為「特權階級」，一輩子衣食無憂。但他想

盡辦法讓自己在考試中落第，為了擔心胡亂寫的考卷也會被名校錄取，他甚至交了幾張白卷。進入法國電影學院的他，對電影理論不感興趣，把注意力都放在創作上，畢業時也拒絕遞交論文，這一方面是因為他對理論的觀點，一方面是源自於他的叛逆。

馬盧後來到馬賽參與海底紀錄片的拍攝工作，水底自由的鏡頭運動給了他流暢自如的運鏡能力，「像呼吸一樣輕鬆」的鏡頭感成為他以後作品的顯著標誌，而水中攝影的經歷使他的作品對影像構成格外重視。海底拍成的紀錄片《沉默的世界》（The Silent World）在坎城影展上獲得大獎，在票房上也迭獲好評。1957年的《死刑台與電梯》（Elevator to the Gallows）是一部描述犯罪的愛情片。朱利安謀殺了情人佛羅倫絲的丈夫，逃離時發現爬牆用的繩索還遺留在現場，回去取回時大樓卻因下班而切斷了電源，被困在電梯中。此後的幾十年中，朱利安費盡心機都無法逃脫。

影片詭奇的構思和考究的影像有點類似「希區考克」加「布烈松」的味道。囚禁中尋求逃脫、為愛情癡迷瘋狂、在道德和法律之外沉醉、帶著神秘表情的女郎在街頭漫步……這部帶有黑色意味的犯罪愛情片，顯示出青年導演的實力和企圖。劇情設計上，朱利安和情人佛羅倫絲從未在片中見面，只有在影片結束時觀眾才看到他們兩人從前在一起的照片。爵士樂的大量運用和環境音的收錄使該片音響效果引人注目，影片整體散發的苦咖啡氣味和布烈松的《最後逃生》恰成呼應。

《死刑台與電梯》的緊張、冰冷的質感和黑色風格，獲得評論界的好評與法國觀眾的熱情，票房收入不斐。喬治·薩杜爾把馬盧稱為「電影詩人」，這部影片也被稱為「法國新浪潮的導火線」，使人們開始關注年輕導演，同時也給這些新人拍片的機會。從此以後，雷奈、高達、楚浮、夏布羅（Claude Chabrol）等人的作品才陸續問世。

1958年他和莫羅合作《孽戀》（The Lovers），描述富裕家庭的女主人大膽拋棄傳統道德，和一面之緣的陌生青年共度情愛生活。身材

你不可不知道的

改變電影歷史的100位名人

姣好的莫羅甩上大門，勇敢俐落地跳上汽車離家的動作，深深觸動了巴黎人情感深處的禁忌，典雅優美的畫面構成和驚世駭俗的叛逆戀情，使該片獲得廣大迴響。影片獲1958年威尼斯影展最佳導演獎。

1960年，馬盧以默片時代的鬧劇手法，拍攝了改編自同名小說的《地下鐵的莎姬》（Zazie in the Subway）。這部怪異的小說非常難以翻譯，開頭的一段話，只有用法文念出，才能懂得含義。這種鑲嵌於文字內部的表述方式，被馬盧改編成電影時，動用了電影語言的小把戲。他採用大量的畫外調度、停機再拍、攝影機升降、演員慢動作等手段，攝影機和演員一起開著開心而不知所以的玩笑，一如小說本身的文字遊戲。鄉下女孩莎姬在巴黎的奇遇，描述年輕人在成人世界裡逐漸腐化而成熟的軌跡。

1961年馬盧讓法國著名的豔星碧姬‧巴杜（Brigitte Bardot）飾演她自己，拍攝了半記錄半劇情片的《私生活》（A Very Private Affair），片中描寫被寵壞的富家女吉兒，在生活、感情方面都恣情任性，她的私人生活也暴露在狗仔隊的包圍下，片尾吉兒準備離開這樣的生活，登上屋頂觀看露天演出，而狗仔隊的閃光燈眩花了吉兒的眼睛，使得吉兒失足墜落身亡。這部記錄與劇情交錯的影片因手法的新奇引起關注，而任性的碧姬‧巴杜經常不聽馬盧的指示，也反倒構成了作品獨特的風格。

1963年改編自法國名著的《鬼火》（The Fire Within），描寫酗酒的墮落浪子在自殺前的遭遇和頹廢心態，是路易‧馬盧對逝去青春的悼念之作，影片獲得威尼斯影展評審團特別獎。1956年和1966年他連續拍了兩部娛樂片，《江湖女間諜》（Viva Mar 朦!）中讓莫羅和碧姬‧巴杜兩位女俠聯手作戰，她們手提重機槍瘋狂掃射的鏡頭，以及《大盜賊》（The Thief）中楊波‧貝蒙（Jean-Paul Belmondo）風流倜儻的大盜形象，都讓觀眾在輕鬆愉快中體會了娛樂片的魅力。

1968年，馬盧帶著手提攝影機到印度，以新聞記錄的方式拍攝了《印度魅影》（Phantom India）系列影片。他以客觀的態度，以維爾托

夫「直接電影」的理念，展示了印度不爲人知的一面。影片借助電視媒體在全球引起關注，印度政府爲此曾向播出該片的英國BBC公司發出嚴重抗議。同一風格的紀錄片《加爾各答》（Calcutta）也在此後問世。

1971年他執導了涉及母子亂倫的《好奇心》（Dearest Love），影片似乎是他少年的記憶的倒影。母親對獨生子說：「我不要你爲這件事感到羞恥或後悔。那是很美的一瞬間，但它永遠不會再發生，這是我們的秘密。」亂倫的情感被馬盧以優雅的筆調細膩描述，爭議之聲使馬盧再次成爲焦點。

1973年的《迷惘少年》（Lacombe Lucien）講述了二次大戰期間一個青年的故事，馬盧以「溫柔憐憫」的方式描述盧西安這個投靠敵人的「法奸」，馬盧想要表達「普通人的邪惡」的理念，把普通人推上道德法庭，這部有「立場問題」的影片遭到法國中產階級的激烈反抗，馬盧不得不藉著拍片離開法國，轉往美國發展。

1978年，抱著對爵士樂和青少年問題的興趣，馬盧在美國拍了第一部英語片《漂亮寶貝》（Pretty Baby），在爵士樂背景中敘述一個雛妓和攝影師的故事。之後他又以頑強的個人風格拍攝了《大西洋城》（Atlantic City）、《與安德魯共進晚餐》（My Dinner with Andre）、《阿拉莫灣》（Alamo Bay）等影片，在好萊塢的壓力下仍堅持自己的風格。

1987年他又回到歐洲，拍攝了以自己童年經歷爲原型的《童年再見》（Goodbye, Childre），以孩子的目光敘述了二次大戰的一段歷史。影片以清新俊朗的風格和詩情，獲得威尼斯影展金獅獎。1989年，馬盧拍攝了以1968年法國學生運動爲背景的《五月的傻子》（May Fools），用詼諧手法勾勒出革命時期資產階級的慌亂和不安。1968年的五月學潮中時，正是路易‧馬盧衝上坎城影展的發言台，號召評審團集體辭職，前往巴黎街頭支援學生的抗議。

1992年，馬盧拍攝了《烈火情人》（Fatale），這又是一部亂倫題

材的驚世之作。參議員史蒂芬第一次見到自己的兒媳婦就爆發出激情,兒子偶然看到史蒂芬和愛人激烈的做愛場面,因震驚而墜樓身亡。馬盧此時已年屆六旬,如此激昂之作出自其手更令人驚歎。雖然此片在影像表現上比《死刑台與電梯》及《孽戀》大膽狂野,但此時再拍這樣的禁忌題材,其內在的震憾和衝擊力,已無法與其早期的黑白作品相比。

1993年,剛動完心臟手術的路易 ·馬盧又開始拍攝《汎雅在42街》(Vanya on 42nd Street),描述契訶夫小說《汎雅舅舅》(Uncle Vanya)在紐約42街被改編成舞台劇的過程。1994年,作品即將問世前,馬盧因淋巴癌辭世。





63　Jean-Paul Belmondo

楊波・貝蒙

（1933-）

　　在法國當代的演藝巨星中，選擇了楊波・貝蒙，就是選擇了亞蘭・德倫和德巴狄厄（Gerard Depardieu），他們的演藝生涯貫穿了二次大戰後的法國電影，是法國最生動的男人面孔。

　　楊波・貝蒙出生在法國塞納河畔的一個藝術家庭，父親是個雕刻家，母親是位畫家。中學畢業後做過業餘的戲劇演員，但楊波・貝蒙似乎更喜歡拳擊，所以高中畢業後他幾乎成了一個職業拳擊手，這個嗜好在他後來的角色中多次派上用場，無論是扮演壞人還是警察，他都把對手打得落花流水。

　　但是他在父母的建議下考上了巴黎音樂戲劇學院，學習戲劇表演。1953年在大學就讀期間，認識了一個漂亮的舞蹈演員荷內・康斯坦（Elodie Constantin），隔年就和她結婚。

1956年畢業後正式從事舞台表演，他的形象在法國男演員中並不算漂亮，但那種散漫的樣子十分深受法國女性喜愛。即使他並不英俊，他在演藝圈裡仍然十分順利。1959年，一個長相十分奇怪的光頭找到他：「有個很好的建議想對他講」。因為這個光頭看來不像是個好人，讓楊波‧貝蒙十分疑惑，這時他的妻子鼓勵他，認為也許是個好機會。於是他就去見了那個人。

這個光頭正是法國「新浪潮」的著名導演高達，他邀請楊波‧貝蒙參加《斷了氣》的演出，結果這個沒有劇本的電影迴響空前熱烈，成為電影史上的傑作，而楊波‧貝蒙也從此成為一代巨星。

楊波‧貝蒙幸運的是他和法國「新浪潮」導演群一起誕生，所以有很多角色可以嘗試，此後他扮演了各式各樣的角色，戲路十分開闊，文戲武戲、喜劇悲劇都很在行，他將拿手的拳擊和談情說愛、演戲的本領發揮到了極致，是個不折不扣的演技派。他在整個歐洲也相當耀眼，義大利的導演也請他拍片，在法國坎城影展上大出風頭。

《生龍活虎》DVD封面

在法國影壇上，他和亞蘭‧德倫一直是演藝圈裡的對手，幾十年來似乎都在競爭，60年代法國影壇上的男演員，他倆互相輝映。1969年，兩人在影片《生龍活虎》（Borsalino）中演對手戲，戲內戲外都十分精彩，但還是導演和攝影師最為難，他們只要給了其中一人特寫，那麼必定要給另一人特寫，兩人的較勁熱鬧非常。

70年代後，楊波‧貝蒙仍舊十分活躍，他不僅在銀幕上嘗試扮演各種角色，也嘗試從事幕後工作，甚至是編劇和導演。有時還專門修

改劇本裡的對話，這些努力使他備受尊重。1979年，他主演了《警察還是流氓》（Cop or Hood），次年主演了《小丑》（Le Guignolo）。1982年，他主演《王中王》（Ace of Aces），反應都相當好。

到80年代末，他已經演出了70多部電影，他塑造的形象貫串了法國電影30多年，成了影壇常青樹。1997年他和亞蘭‧德倫再次合作演出《二分之一的機會》（Half a Chance），企圖東山再起。片中，他和亞蘭‧德倫的風采不減，但兩人都已經年華老去，也許因為他們已走紅了幾十年，這部影片並沒有為他們帶來更多的榮耀。

而楊波‧貝蒙的演藝生涯是法國電影的縮影，他塑造的形象，也代表了法國人的面孔。

64

Roman Polanski

羅曼‧波蘭斯基

（1933-）

　　1933年8月18日，羅曼‧波蘭斯基出生在僑居巴黎的一個波蘭籍猶太家庭裡。猶太人受到的迫害和第二次世界大戰的爆發使他的童年傷痕累累。波蘭斯基的母親、父親和叔叔先後被抓進集中營，而他喬裝改扮、四處漂泊，母親慘死在納粹的毒氣室裡。語言無法描述苦難對幼小心靈造成的創傷，我們只能看到他憂鬱、孤傲的眼神。

　　從13歲起，波蘭斯基就登台表演，26歲時從波蘭國立戲劇學院導演系畢業，之後他去了法國。他喜歡在自己編導的電影裡飾演一些小角色，他說：「如果時光倒轉，我更願意當演員。」或許演員較導演更直接的面對心靈，偽裝和宣洩更適合他激烈、緊張的性格。

　　1962年，波蘭斯基的《水中刀》（Knife in the Water）轟動影壇。這部只有三個演員的影片敘述

了一個女人和兩個男人的情感糾葛。影片帶著一種緊張感，與朝著兇險發展的曖昧可能，透著欲言又止的節制與優雅。此片獲得了當年奧斯卡最佳外語片提名。

《冷血驚魂》（Repulsion）攝於1965年，是波蘭斯基到好萊塢拍的第一部英語片，描寫一名患有精神病的修指甲女工殺死兩個男人的故事。波蘭斯基憑此片抱走了柏林影展評審團特別獎。之後，他相繼拍攝了《吸血鬼》（Dance of the Vampires）、《失嬰記》（Rosemary's Baby），後者被列為經典的恐怖電影之一，並為他獲得了奧斯卡最佳編劇提名。

1969年，魔鬼之手伸向波蘭斯基的家庭。在他外出拍片時，他的妻子塔特（Sharon Tate）和腹中8個月的孩子以及3名友人，在他家中被殺，兇手的目標卻是已搬離這座房子的人。至親又一次被無情地帶走，波蘭斯基心底積蓄多年的愛再次被掏空，而此時媒體卻一再披露他的風流韻事，甚至有人猜測他與命案的關係，這一切令波蘭斯基對社會產生了深刻的懷疑。

這樣的質疑在1974年拍攝的《唐人街》（Chinatown）裡充分的體現，片中那些犯罪者不但不會關入監獄接受懲罰，還受到世人的褒獎和敬仰。社會的不公不義讓人覺得寒心，這種冰冷的殘暴以「你要殺人又不受懲罰，那你就必須很有錢」的台詞拋了出來。波蘭斯基戳破了社會的不公，每片殘屑都讓觀眾黯然無語。

與現實的緊張關係使波蘭斯基生活在軟弱和狂躁裡。1977年，他因誘姦女兒而使自己「一夜間從一個高尚的公民，變成一名可恥的無賴」。新作擱淺，資金被收回，電影公司取消了合約。波蘭斯基被迫於法院開庭宣判前16小時逃往巴黎。

生活的混亂並沒有阻止波蘭斯基在電影中的探索。1980年《黛絲姑娘》（Tess）上映。這部根據名著改編的電影贏得了三項奧斯卡金像獎、兩項金球獎和美國影評學會最佳導演獎，女主角娜塔莎‧金斯基（Nastassja Kinski）也成為國際影星。片中貧苦的農家姑娘黛絲被

主人家長子亞雷姦污並生有一子，在指責與鄙視中和孩子辛苦生存，但孩子卻不幸死去。在一個牧場裡，黛絲與牧師的兒子克萊相愛。新婚之夜，她向克萊講述自己的悲慘遭遇，卻又因此遭到遺棄，夫婿遠走巴黎。生活日益艱難的黛絲，父親病故，為了還債被迫與亞雷同居。克萊悔恨歸來，黛絲在極度的痛苦中殺死了亞雷，與丈夫一起逃亡。太陽升起的時候，警察出現了，黛絲被以殺人罪處死。弱者的尊嚴被隨意踐踏，社會竟然落井下石。波蘭斯基再次將對社會的質疑搬上銀幕。

《苦月亮》（BitterMoon）中，波蘭斯基幾乎展現了愛的過程中一切可能性，燃燒的情愛終將兩人燒成灰燼，愛的吸引、佔有、瘋狂、虐待、厭倦、背叛、仇恨、報復、毀滅與死亡，讓人們看得驚心動魄，浪漫的故事最終成了謀殺。此片在德國上映後，毀譽參半。批評者認為這片過於老套，且性愛鏡頭占了很大篇幅，看了讓人惱怒。

波蘭斯基與艾曼紐·塞涅（Emmanuelle Seigner）的婚姻，就像是他苦難生活中盛開的一朵玫瑰，33歲的年紀懸殊對他們而言根本不算什麼。法國演員艾曼紐是個熱愛家庭的女人，他們臥室的牆上掛著艾曼紐十分喜愛的合照：她正在撕毀波蘭斯基的傳記。照片上寫著：「馴服了波蘭斯基的女人。」

溫馨與安樂召喚著埋藏於波蘭斯基內心深處的寬恕和容忍，我們在他的影片中多少讀到了他走出陰影的努力，面對生活時波蘭斯基亦顯得愈加坦然。有人曾問他是否想過上帝對他的不公，他答道：「當然想過。但這種感覺我們每個人都有過。誰都會失去雙親，誰的生活中都會出現悲劇。只因我是名人，所以備受注視。世上本無凡人，只要報紙願意發掘，每個人都有他不平凡的一面，世界上是不可能有平凡的。」

人性的善與惡、美與醜，人間的愛與恨、浪漫與血腥，被波蘭斯基撕碎後拋向天空，那些碎屑有的消失在泥土裡，有的在藍色的月光中永恆地飛舞。

65 Sophia Loren

蘇菲亞·羅蘭

（1934-）

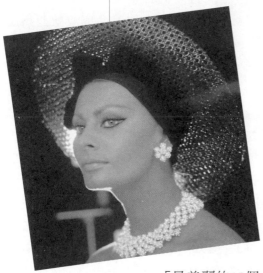

蘇菲亞·羅蘭是義大利乃至世界影壇的常青樹，2000年英國一家媒體的評選當中，她當選爲20世紀「最性感的女明星」，而1999年11月11日，一家有名的時裝公司評選20世紀「最美麗的10個女人」，蘇菲亞·羅蘭名列第一。這種評選說明了蘇菲亞·羅蘭在觀眾心目中的地位。

她出生於羅馬，15歲時，在一個義大利選美大會上，被義大利著名的製片人龐蒂（Carlo Ponti）發掘，開始在影片中演出，展露出色的表演才華。蘇菲亞·羅蘭很小的時候就失去了父親，所以比她大26歲的龐蒂對她的關心和扶植，使她體會到了父愛，而龐蒂也一步步將她推向巨星的位置，日後兩人相愛，步入婚姻。

你不可不知道的

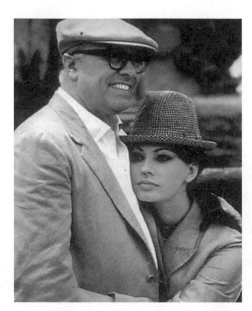

18歲的時候，她在義大利影片《白奴買賣》（The White Slave Trade）中開始擔任女主角。次年，她在影片《海下的非洲》（Woman of the Red Sea）裡，因外型突出而備受關注。這時義大利著名導演狄西嘉邀請她演出《拿坡里黃金》（The Gold of Naples），蘇菲亞‧羅蘭開始大紅大紫。1955年，在導演索爾達蒂（Mario Soldati）執導的影片《河裡來的女人》（The River Girl）中扮演主角，在義大利影壇上確立了她的地位。

隨後她又在一些喜劇片裡演出，盡力拓展戲路，以期成為演技派明星。1957年，應美國導演克雷默（Stanley Kramer）的邀請，去美國好萊塢發展，簽了一年合約，在影片《驕傲與熱情》（The Pride and the Passion）、《海豚上的男孩》（Boy on a Dolphin）、《榆樹下的愛情》（Desire Under the Elms）裡演出，將義大利女性的魅力展現在美國人眼前。

1958年，她在影片《黑蘭花》（The Black Orchid）中扮演女主角，獲得義大利威尼斯影展最佳女演員獎。此後，她又在英國片《鑰匙》中演出，使她在國際上獲得很高的聲譽。1961年，她因為在《烽火母女情》（Two Women）中的出色表現，獲得1961年奧斯卡獎和坎城影展的雙料影后。次年，她又獲得英國電影學院獎的最佳女演員獎。

此後，她在狄西嘉執導的多部影片中演出，像《三艷嬉春》、《昨日、今日、明日》等，在影片中扮演各式各樣的悲劇和喜劇人

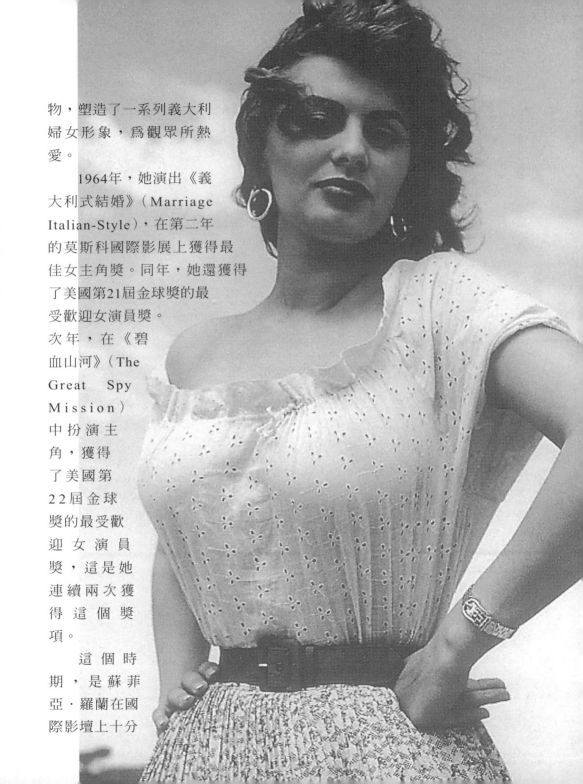

物，塑造了一系列義大利
婦女形象，爲觀眾所熱
愛。

1964年，她演出《義
大利式結婚》（Marriage
Italian-Style），在第二年
的莫斯科國際影展上獲得最
佳女主角獎。同年，她還獲得
了美國第21屆金球獎的最
受歡迎女演員獎。
次年，在《碧
血山河》（The
Great Spy
Mission）
中扮演主
角，獲得
了美國第
22屆金球
獎的最受歡
迎女演員
獎，這是她
連續兩次獲
得這個獎
項。

這個時
期，是蘇菲
亞·羅蘭在國
際影壇上十分

活躍的階段，1967年，她和卓別林搭配，演出《香港女伯爵》。1969年，她在蘇聯和義大利合作的影片《向日葵》（Sunflower）中扮演女主角，在當年的第26屆金球獎中，第三次獲得最受歡迎女演員獎。後來又演出狄西嘉執導的最後一部電影《旅情》（The Journey），獲得了1974年西班牙聖薩巴斯提安國際影展的最佳女演員獎。1977年第四次獲得美國第34屆金球獎最受歡迎女演員獎。1979年參加英國電影《火力》（Firepower）的拍攝。

在1994年美國影片《成衣》（Ready to Wear）中，已經60歲的蘇菲亞‧羅蘭仍舊寶刀未老。1998年，她獲得威尼斯影展頒發的終身成就金獅獎，2001年，她在她的兒子龐蒂（Edoardo Ponti）所導演的電影《在陌生人之間》（Between Strangers）中演出，這已是她的第100部電影了。

蘇菲亞‧羅蘭寫下了一則影壇的傳奇，她的性感和美麗是20世紀女人的典範。

66　Stheo Angelopoulos

西奧・安哲羅普洛斯

<div style="text-align: right">（1935-）</div>

安哲羅普洛斯是位試圖用電影來傳達詩和哲學的努力者，他1935年生於希臘雅典。二次世界大戰時，舉家遭受政治迫害與飢餓煎熬，德軍佔領期間，父親被判處死刑。內戰結束後，他在雅典修讀法律。一天他在雅典一家專演警匪片的戲院裡看到了高達的《斷了氣》，他決定前往法國。1961年他到了巴黎，先就讀索爾邦大學，後轉往法國電影學院，卻因與教授爭執被逐離校。

1964年夏，他從巴黎返回雅典，當時國內形勢動盪，軍警鎮壓左派，他在街頭與警察發生衝突，眼鏡被打碎，經此一役他卻反而決定留在祖國。在朋友的介紹下，他替左傾的《民主力量報》撰寫影評，右派總統上台後報社被查封，於是他就與一批希臘新浪潮導演在一起，設法拍出逃過政治審查的

電影。他們的作品以全新的題材、與以往迥異的風格，被稱爲「希臘新電影」。

希臘軍政府阻礙「希臘新電影」的進一步發展，許多導演逃往國外，但安哲羅普洛斯選擇留下，他知道他的電影離不開希臘這塊土地，如同這塊土地在某種程度上也離不開他的電影，他的創作進入了最活躍的時期。

繼短片《傳播》（Broadcast）和第一部長片《重建》（Reconstruction）之後，他於1972到1977年間拍攝了被稱爲「希臘近代史三部曲」的《三六年的日子》（Days of 36）、《流浪藝人》（The Travelling Players）和《獵人》（The Hunters）。1980年拍了《亞歷山大大帝》（Alexander the Great），1983年拍攝紀錄片《雅典》（Athens），在1984到1988年的4年間，他又拍攝了被稱爲「沉默三部曲」的《塞瑟島之旅》（Voyage to Cythera）、《養蜂人》（The Beekeeper）和《霧中風景》（Landscape in the Mist）。隨後的《鸛鳥躑躅》（The Suspended Step of the Stork）、《尤里西斯生命之旅》（Ulysses' Gaze）和《永遠的一天》（Eternity and a Day），都固執地沿續著獨特的個人風格。

安哲羅普洛斯在歐洲文明發源地的故鄉希臘，找到了屬於自己的大理石。他在數次周遊全國的旅程中，發現了雅典消失的神話、歷史、習俗和文學，因此決心用影像來延續自荷馬以降的歷史，用膠片來釋放那困於大理石中的精魂。他說：「希臘人是在撫摩和親吻那些石頭中長大的。我一直努力把那些神話從至高的位置上拉下來，用於表現人民……」

在這種社會環境和思考背景下，安哲羅普洛斯的作品充滿了沉重的歷史內涵和深情的詩歌詠歎。《塞瑟島之旅》中，因戰爭而失去國籍、身份的老人回歸故鄉，卻人事皆非，他只能站上一塊漂流於公海上的浮板，和默默無言、不顧一切陪在身邊的妻子，割斷了浮板的繩子，向未知之鄉漂流而去。《霧中風景》裡，一對姐弟千辛萬苦，踏

上尋找生父的漫漫長路,路上他們離奇的遭遇既是個人的命運,也是土地的沉重歎息。他們不肯相信父親已不在人世的事實,發誓要找到自己的根。邊境線上,他們搭上小船,消失於霧氣漸濃的河上,槍聲響起,一切又歸於平靜黑暗,然而霧中一株樹的輪廓,在遠處漸漸清晰。

安哲羅普洛斯的鏡頭充滿了對故土的深情凝視。在他遲緩的畫面節奏中,我們看到了他畢生著意的三塊碑石:時間、生命、歷史。相同的場景、相似的人物、熟悉的氣息、相近的音樂旋律⋯⋯安哲羅普洛斯的作品如同是同一首曲子連綿不斷的展開和變奏。愛琴海、道路、雨、雪、霧、孩子、老人、詩歌、遠行、回歸⋯⋯安哲羅普洛斯的作品是一條自希臘伸展而又回歸希臘的漫漫長路。

溝口健二和安東尼奧尼是影響安哲羅普洛斯的導演,長鏡頭和畫外空間的拓展是他電影風格中對二位大師的敬意。長鏡頭和遠景的運用,使他的作品表現出特定的意蘊:人物在風景中,風景被困在時間中。安哲羅普洛斯的作品再次印證電影這門藝術和土地的內在關係。

古希臘的歷史潛藏在鏡頭背後,安哲羅普洛斯《重建》所敘述的故事和古希臘悲劇《阿卡曼儂》的故事緊密結合、超越變奏並融合為一。而荷馬史詩中遠征又返鄉的原型,在他的作品中以不同的形式一再重現。

安哲羅普洛斯使電影這門影像逼真的藝術獲得了極大的自由。在我們眼前,安哲羅普洛斯展現了一場又一場的視覺盛宴:大雪不期然自天而降,街上行人雕塑般凝視蒼穹(《霧中風景》),往昔的詩人與現實中的人物相遇(《永遠的一天》),一隻巨大的手雕塑自寧靜的海面緩緩升起(《霧中風景》)。安哲羅普洛斯用鏡頭創造了超現實的時空:過去、現在、將來、自由、限制、身份、邊界、可能與不可能,時間從歷史和現實的大理石中自由解放。

安哲羅普洛斯的作品是史詩性的巨製。他以一批巡迴演員的旅程敘述了希臘的一段政治和歷史(《流浪藝人》),他的作品是現代希臘

的寓言，他的作品中常出現凝視中的神祇：一批不知何來亦不知何往的巡迴藝人緩緩走過街頭，一行身穿黃色雨衣的騎車人彷彿在倒騎車子般劃過銀幕⋯⋯時間掙脫了束縛和羈絆，凝視中的一瞬被伸延成永恆。「一切都停了，時間也停了，時間是什麼？祖父說時間是孩子，一個在海灘嬉戲的孩子」（《永遠的一天》）。

在《永遠的一天》中，亞歷山大回到昔日故居，為了償還對妻子的歉疚，亞歷山大在夢中問安娜：「明天能夠延續多久？」遠處飄來安娜略帶喜悅的嗓音：「一天，或是永恆。」安哲羅普洛斯特有的長鏡頭和空鏡頭，使大自然和人物都有了宗教祭祀般的肅穆凝重，在《霧中風景》和《鸛鳥踟躕》等影片中，不乏這深情一瞬成為永恆的

《永遠的一天》

凝視。對安哲羅普洛斯在電影藝術可能性上的種種嘗試，有人這樣說：「忽視它，就意味著放棄電影。」

安哲羅普洛斯曾獲得威尼斯影展金獅獎、銀獅獎，坎城影展金棕櫚獎，但這仍不能免除這位探索者和觀眾之間的隔閡。在拯救希臘電影和宣傳希臘文明方面，安哲羅普洛斯被稱為希臘的英雄，他的名字甚至被用來作為希臘旅遊業的廣告宣傳：「到安哲羅普洛斯電影中展現的希臘去，那裡有你的永恆之夢！」安哲羅普洛斯說：「希臘電影目前處境困難。計程車司機個個認得

我，但問他們是否看過我的電影，他們卻都說：『沒有！』」

　　安哲羅普洛斯的作品就是他的生命展示，作品的順序可以清晰看到他思考的軌跡。作品《尤利西斯生命之旅》和《塞瑟島之旅》中的主角就是和他名字相似的導演。《尤利西斯生命之旅》中，導演為了尋找據說是希臘所拍的第一卷電影膠片走遍全國，在自由的時間穿梭中看到了國家的盛衰歷史，亦對自己的家庭和人生進行了深刻的巡禮。《尤利西斯生命之旅》長達3個多小時，卻只用了80多個鏡頭。在一個鏡頭內，他便超越時空阻隔，審視了希臘十多年的歷史。

　　德國當代導演溫德斯說：「你所說的話、所做的工作、所吃的食物、所穿的衣服、所看的影像、所過的生活，就是你生命的一部份。」安哲羅普洛斯緩慢展開的電影，就是他綿延伸展的人生。生命永遠在旅程中，有時離開，有時折返。

　　在《霧中風景》裡，小男孩問到「什麼是邊界」的問題，在《鸛鳥踟躕》裡，馬斯楚安尼也問了相近的問題：「究竟要越過多少道邊界，我們才能回到家？」安哲羅普洛斯說：「對我而言，要找到一個地方，讓我能跟自己、跟環境和諧相處，那就是我的家。家不是一間房屋，不是一個國度。然而這樣的地方，並不存在。最後的答案是：當我回來，就是再度出發的時候。」

　　安哲羅普洛斯以其獨特的藝術性，詩與哲學的探討等特色，和塔可夫斯基等導演的作品形成了遙遠而又貼近的呼應。他們都已在清醒時刻，對自己的人生有了平靜堅定的宿命決定。他說：「上帝給予人各自的死亡，每個死亡都各有其必然，有其節奏，有其感覺。如果有幸能選擇自己的死亡，我願意死在電影拍攝的過程中。」

你不可不知道的

改變電影歷史的100位名人

67 **Wood Allen**

伍迪‧艾倫

（1935-）

焦慮、壓抑、矛盾、空虛、無奈，這些感受被伍迪‧艾倫用智慧的誇張和神經質的自嘲逼到了牆角，然後笑著彈射出來，生活在混亂中的人們被個個擊中。他說：「我們全都在掙扎，在傷害別人，同時，永遠不明白我們為什麼不愛某人，也不明白我們為什麼要愛他們……我們只是用充滿幽默的手法展示劇情……可能笑聲是你能給予人們的安慰，你會因此懷著知足或安於現狀的心情。」

這位出生在紐約布魯克林區的猶太人本名為斯圖亞特‧康尼斯伯格‧艾倫（Allen Stewart Konigsberg），一出生就掉進貧困中。他的父親沒有固定職業，一家人經常搬遷。生活的貧困與動盪使艾倫緊張而缺乏安全感，但家庭的溫暖也給了他活

潑好動的個性，足以與窘迫的生活抗衡。少年艾倫對上學以外的一切都感興趣，音樂、拳擊、滑稽表演無不在行，棒球尤其拿手，因此得了「伍迪」（木頭的意思）的外號。

中學畢業後，伍迪曾進入紐約大學和紐約市立學院，但都被開除了。於是，他便以伍迪‧艾倫的筆名向報紙上的笑話專欄投稿，受到了報社主編的注意。他寫的短劇也在電台和電視台播出並受到歡迎。

60年代起，他便自編自導喜劇片，1969年的《傻瓜入獄記》（Take the Money and Run）、1971年的《香蕉》（Bananas）和1972年的《性愛寶典》（Everything You Always Wanted to Know About Sex）將他送上了成名之路。

伍迪電影裡的主角通常是神經質的小知識份子、善良懦弱的倒楣鬼。因為善良，他們很容易付出情感，也很容易上當；因為懦弱，他們總是抓不住機會。於是陰差陽錯中，笑料百出。伍迪的早期影片表現出濃厚的百老匯風格，穿插於影片中的俏皮話也是一大特色，但對當地俚俗文化一無所知的觀眾往往一頭霧水。

《性愛寶典》被視為觀賞伍迪作品的入門教材。全片分為7個小故事，分別對同性戀、性異常等問題進行了探討。人們在看到如此誇張的性問題電影時，完全被一個個不可思議的故事吸引住了，根本不會想到其原著是一部性心理學暢銷書。平日羞於談論的性問題竟然被大張旗鼓地搬上銀幕，難以啟齒的性癖好竟然大方地向世人展示，唏噓之餘我們只能欽佩伍迪無敵的想像力和行動力。此片被認為是伍迪最早以後現代手法執導的作品，影片的第一段由伍迪自己飾演的小丑，在與父親的靈魂對話時借用《哈姆雷特》的台詞、最後一段以科幻機械來展現人類的射精過程，都被視為影史上高超的創意。

70年代後期，伍迪的作品日益成熟，風格也有所變化。在《安妮霍爾》（Annie Hall）、《我心深處》（Interiors）、《曼哈頓》（Manhattan）和《漢娜姐妹》（Hannah and her sisters）等片中，我們感受到伍迪一貫的幽默外，還體會出了困惑、無奈與悲涼。被生活逼

改變電影歷史的100位名人

到無路可退，我們只能以笑面對。伍迪將攝影機架入人們的心靈，以這樣的方式向他推崇的大師柏格曼和費里尼致敬。

《安妮霍爾》囊括了第50屆奧斯卡金像獎的4項大獎，被評論界認為是伍迪最好的作品。影片沒有明顯的故事線索，而是透過回憶和對白，交代了伍迪的童年和他對藝術、愛情、人生等方面的看法。自我與作品間的相互激盪，使得畫面分割、卡通、倒敘、意識流、幻想等電影技巧並不顯得唐突，繁多的技巧回應了複雜的心靈。充滿趣味的生活細節和兼具知性與感性的細膩對白，流露出伍迪對生活細緻的關懷，對話的快節奏與濃濃的懷舊情緒似乎又暗示了他與現實間的緊張關係，荒誕、焦慮、希望相互交織。在矛盾的夾縫中，伍迪行走自如。

《開羅紫玫瑰》電影海報

1985年，他拍攝了自己最滿意的一部影片《開羅紫玫瑰》（The Purple Rose of Cairo）。米亞‧法羅飾演的女主角塞西莉亞是一名平凡的家庭主婦，她希望在電影中逃避現實的痛苦。她和電影裡的男主角湯姆相戀。而當湯姆走出銀幕，浪漫便觸到了現實的暗礁，現實再次擊碎了塞西莉亞的夢。影片末尾，一切都復歸原位，湯姆回到電影裡，塞西莉亞仍坐在黑暗的戲院中。逃避根本不能解決任何問題，只會將問題的泡沫越攪越多。在這裡，伍迪對那種美化現

實、製造夢幻的電影提出了質疑。電影是上了妝的小丑，誇張的面具詮釋誇張的故事，然而面具與故事的背後卻是彷徨無奈的人生與慘澹嚴酷的現實。雖是虛構卻直逼觀眾內心，寓意犀利而直接，沒有絲毫的做作，所以被稱作是電影時代的一則「伊索寓言」。

　　《那個時代》（Radio days）、《情懷九月天》（September）、《大都會傳奇》（New York Stories）、《愛麗絲》（Alice）、《曼哈頓神秘謀殺案》（Manhattan Murder Mystery）、《百老匯上空子彈》（Bullets Over Broadway）、《人人都說我愛你》（Everyone Says I Love You）……每年拍一部電影，而且幾乎都以紐約為背景，伍迪像鐘錶一樣有規律。電影似乎成了伍迪‧艾倫的人生留影，觀看伍迪的電影就像是在翻看他的個人影集。

　　這個集一切矛盾辭彙於一身的人，白天每兩小時要量一次體溫；無論走到哪都帶著一些魚罐頭，因為他不吃別人碰過的食物；認為奧斯卡獎不過是「他們給你一個塑像，你把它拿回家，剩下還有什麼？」

68 Shinsuke Kogawa

小川紳介

（1936-1992）

　　小川紳介是日本的紀錄片大師，他與大島渚都是從50年代末掀起日本電影新浪潮的推手，一個從事紀錄片拍攝，另一個則拍攝劇情片。他1936年生於日本東京，父親是個企業老闆，經營一家小型製藥廠。小川紳介在少年時期就十分愛看電影，經常跟著父親到電影院看卓別林的影片，這是他少年時代就受到影像影響的證據，也是他後來走上影壇的契機。

　　1955年，小川紳介進入日本國學院政治經濟學系，這時他在大學裡就和同學一起組織了電影研究會，還拍攝過兩部黑白短片。1959年大學畢業後，他一直在日本的電影界打拼，希望獲得獨立執導的機會。這期間他寫過一些劇本，做過導演助理，擔任副導演，在有限的幾部影片中演過配角，還為企

業拍過廣告片，這時他就發現自己對紀錄片情有獨鍾，和幾個志同道
合的朋友組建了電影團體「青之會」，專門研究紀錄片的拍攝。

　　1966年，31歲的他拍攝了自己的第一部紀錄片《青年之海》，記
錄了4個學生的生活狀態，這部影片促成了「小川製作所」的誕生。
從此以後，他就走上了紀錄片的拍攝之路。

　　第二年，他開始拍攝代表作《三里塚》，這是記錄東京郊區三里
塚的農民，爲了反對建設成田機場強佔耕地，而進行的抗爭活動。後
來他乾脆把攝製組搬進了三里塚，在那裡一共拍攝了11年，可能是拍
攝時間最長的紀錄片了。《三里塚》系列紀錄片一共拍攝剪接了7部
影片，一共16個小時。畫面相當震撼人心：當黑壓壓的軍警向成田村
走來的時候，在他們前面，每棵樹上都綁著一個女人，而每棵樹上都
有一個孩子，軍警要做的，就是砍掉所有的樹，而綁在樹上的女人和
孩子，就是他們的敵人。在拍攝這部影片的時候，他的攝影組同仁多
次被警察打傷。

　　這個影片系列中的《三里塚：第二道防線的人們》成了紀錄電影
史上的經典之作，被稱讚是：「寫實性達到了迄今爲止一般紀錄片所
無法達到的高度，具有古典武士戲劇的水準。」影片後來在1971年的
萊比錫國際影展上獲得了史登堡獎。

　　隨後的60年代，他拍攝了《現認報告書》，這是記錄60年代日本
學生運動的激烈抗爭，他的攝影機一直置身於事件現場，通過影像直
接呈現，十分具有史料和藝術價值。

　　到了70年代末期，他開始關注日本本土文化和人文精神的題材，
拍攝的作品明顯加強了文化內涵。他認爲紀錄片的第一要素是時間，
盡可能在現場是他的信條，不少影片的拍攝花費了三、四年時間。

　　如果和他在三里塚拍了11年相比，他後來在一個叫牧野村的時間
更長，一共在那裡住了15年，他熟悉那裡的所有植物，並對當地的水
稻尤其瞭解，親自參與水稻種植，拍攝了影片《牧野村千年物語》，
這部影片從某種程度上來說，就是一部關於水稻的史詩。他通過對水

《古屋敷村》劇組和
燒炭人

稻的拍攝，用十年磨一劍的精神，仔細打磨影片，使它成為民俗誌和
生命的宇宙觀，成了電影史上的傑作。

　　1980年以後，他拍攝紀錄片《古屋敷村》，同樣是對日本農民的
關注。古屋敷村現在只剩下幾戶人家，只有一位燒炭人，小川紳介和
他的夥伴就在古屋敷村住下來，學習燒炭的同時拍攝紀錄片。這部影
片描述了這個將從日本消失的村落古屋敷村的自然、歷史和人們的生
活，還有人們的心靈和語言。1984年，《古屋敷村》獲得柏林影展最
佳紀錄片評審團大獎。1985年，他開始拍攝影片《滿山紅柿》，這部
作品在1998年，才由他的遺孀拍攝完成，這時他已去世6年了。

　　1992年他得癌症去世之前，他拉住大島渚的手說：「生命怎麼這
麼短暫啊！」他死後留下21部紀錄片，一生都十分貧困。

勞勃·瑞福

69　Robert Redford

勞勃·瑞福

（1937-）

　　1981年，勞勃·瑞福創辦了日舞電影學會，這個學會後來每年都主辦日舞影展，旨在支持獨立製片，與日益技術化和工業化的好萊塢電影模式相抗衡，20年來推薦了很多優秀的電影人才和電影作品，勞勃·瑞福僅僅創辦這個影展，對電影的貢獻就功不可沒。

　　勞勃·瑞福被稱為「好萊塢永恆的情人」，這是因為他不僅多才多藝，集演員、導演和製片人於一身，還因為他英俊瀟灑，在好萊塢影壇上風光幾十年，是很多女性的夢中情人。他1937年生於加州，父親是個牛乳供應商，母親是個家庭主婦，少年時代的勞勃·瑞福桀驁不馴，喜歡體育運動，喜歡塗鴉，喜歡偷盜汽車零件。後來他進入科羅拉多大學，這個階段他仍舊沒有找到人生目標，不僅被

棒球隊開除,而且連大學也沒讀完,就輟學了。

可能很多人都會有這樣的迷惘階段,只是勞勃‧瑞福似乎比較漫長,他學習繪畫,在大學的藝術系旁聽,這時他的理想是到巴黎當藝術家,於是他用在油田打工的錢來到巴黎。後來發現行不通,就又回到了美國。

21歲時,他在加州遇到了美麗的少女蘿拉(Lola Van Wagenen),他們很快結了婚,一起到紐約發展。勞勃‧瑞福這時在戲劇學院上課,開始在百老匯的一些歌舞劇中飾演配角。1962年,演出了他的第一部電影《戰爭狂》(War Hunt),同時還在電視劇中演出。這個階段是他的學習階段。

後來他在百老匯遇到挫折,就帶著妻子和孩子去了一段時間的西班牙和希臘,回到美國後,在西部片《虎豹小霸王》(Butch Cassidy and the Sundance Kid)中演出造成轟動,從此才真正開始了他的演藝事業。

1973年,他主演了《候選人》(The Sting),獲得奧斯卡最佳男主角提名。1976年主演了以美國「水門事件」為背景的《總統班底》(All the President's Men),1979年主演揭露美國企業內幕的《大陰謀》(The Electric Horseman),扮演了一個牛仔式的英雄。同年還主演《布魯貝克》(Brubaker),是一部反映美國監獄黑暗的影片。在這些電影中,他不斷開拓自己的戲路,扮演各式各樣的角色,成了十分傑出的演技派。

1980年,他執導電影《凡夫俗子》(Ordinary People),描繪美國中產階級家庭解體的過程,獲得奧斯卡最佳導演獎,這時期他也創辦了日舞電影學會並舉辦影展,他的電影事業越做越大。1985年他主演《遠離非洲》(Out of Africa),這部影片獲得了奧斯卡最佳影片。90年代,他導演了《大河戀》(A River Runs Through It),這部優美的電影描繪了一個偏僻地區兩兄弟的成長和一條河的關係。

勞勃‧瑞福的個人生活一直不太順利,他結婚才一年多,5個月

的兒子就夭折，1983年大女兒的男友突然死亡，1984年大女兒又遭遇車禍，1985年他因和一個女人發生一夜情，27年婚姻就此煙消雲散，此後多年來他雖然一直希望和蘿拉修好，但是未能如願。1994年在兒子的病床邊和蘿拉相見，試圖再次和解，但蘿拉沒有答應。

在好萊塢像他這樣在表演、導演和製片這些方面表現出色的人有很多，但勞勃‧瑞福似乎是最傑出的一個，雖然他現在已超過60歲，但仍舊保持旺盛的創造力，1998年他導演和主演了《輕聲細語》，這是一部有美國西部詩意風格的電影，駿馬和草原在他的鏡頭下令人神往，再次掀起了「勞勃‧瑞福」熱。

70

Francis Ford Coppola

法蘭西斯・福特・柯波拉

(1939-)

這個人所共知的電影《教父》（The Godfather）的導演，出生在底特律的一個藝術家庭，父親是個作曲家，母親是個演員。他的女兒蘇菲亞（Sofia Coppola）和侄子，也都是活躍於美國影壇。他們是義大利裔美國人，從小經常搬家，據說柯波拉和他哥哥上過22所不同的學校。

在柯波拉9歲時，他得了小兒麻痺症，只得天天躺在床上，這時沒事可做，他就在腦海中編故事，可能這是他後來從事導演這一行的最初原因。但他父親並不鼓勵孩子這樣做，小時候他哥哥說要當作家，他爸爸說：「這很難，因為在這個家裡只有一個天才，而那個人就是我。」

柯波拉後來就讀加州大學洛杉磯分校影視系，獲得電影碩士學位。畢業後就開始獨立拍片，但是

法蘭西斯・福特・柯波拉

在好萊塢要想出頭都必須有好幾年的學徒生涯。他在好萊塢一直打雜到1970年，與人合作編寫的劇本《巴頓將軍》（Patton: Lust for Glory）獲得奧斯卡最佳劇本獎以後，他才時來運轉。

1971年因拍片欠債的原因，地方法院查封了他的辦公室。因為需要錢，他十分不情願地接下了派拉蒙公司的《教父》拍攝工作，因為他一開始就不喜歡這本書，所以他硬著頭皮拍攝了《教父》第一集，結果廣受好評。該片獲得1972年的奧斯卡最佳影片、最佳男主角、最佳改編劇本獎。

「我的下一部電影將是雄心勃勃的，是無與倫比的。我正在工作，我在反覆修改，我已經沒有多少時間了。」

——柯波拉

但是柯波拉直到現在仍然不喜歡《教父》。當時電影公司乘勝追擊，立即讓他拍攝《教父》第二集。1974年《教父》第二集又獲得了當年的奧斯卡最佳影片等7項大獎。同年他執導的尼克森時代的影片《對話》（The Conversation），獲得了法國坎城影展金棕櫚大獎。這時他幾乎攀上巔峰，紅遍歐美，奠定了當代電影大師的地位。

即使《教父》獲得了商業和藝術的巨大成功，但他對此一直不太在意，不過他可以籌資拍他想拍的電影了，像是拍攝越戰片《現代啓示錄》（Apocalypse Now Redux）。影片雖然叫好叫座，但當時卻使柯波拉陷入財務危機，債台高築，於是隱退了兩年。最後影片在1979年坎城影展上獲獎。2000年柯波拉又運用現代科技，對《現代啓示錄》進行了修訂和補充，加長了幾十分鐘。

1981年他拍攝《心上人》（One from the Heart），結果投資3000萬美元，回收不到100萬美元，使他負債累累。他只好把家裡的財產全拿去抵押，他的妻子說：「他總是在鋼絲上跳舞，我們

全家則拉著鋼絲。」很少有像柯波拉這樣在財務大起大落的導演。

　　1983年他拍攝了影片《小教父》（The outsiders），次年拍攝《棉花俱樂部》（The Cotton Club），1987年拍攝《石花園》（Gardens of Stone），次年又拍了《塔克其人其事》（Tucker: The Man and His Dream），這些影片都沒有獲得關注，而這年他的兒子出車禍過世，使他十分厭倦地離開了好萊塢。

　　1990年，為了償債，他繼續「教父神話」，拍了《教父》第三集，仍然非常受歡迎。在片中，柯波拉塑造了第三代教父安迪·賈西亞（Andy Garcia），立刻使他成了當紅演員。1992年，他又拍攝了電影《吸血鬼》（Dracula），迭獲好評，票房也同樣亮麗。1998年，他根據小說改編成電影《造雨人》（The Rainmaker），故事主角是為普通人服務的年輕律師，造就了麥特·戴蒙（Matt Damon）。

　　現在柯波拉已經年過60，喜歡美食的他覺得自己已經老了，但還在為下一部電影忙碌。他在他的古堡裡說：「我的下一部電影將是雄心勃勃的，是無與倫比的。我正在工作，我在反覆修改，我已經沒有多少時間了。」

　　其實，即使他的下一部作品不成功，作為《教父》和《現代啟示錄》的導演，他已經進入了電影史，成了一則神話和傳奇。

71 Bernarto Bertolucci

貝納多‧貝托魯奇

(1940-)

　　貝納多‧貝托魯奇1940年3月
16日生於義大利的帕爾馬。父親
艾蒂略‧貝托魯奇（Attilio
Bertolucci）是義大利著名的詩人
和作家。貝托魯奇在滿溢文學氣
氛的環境中長大，15歲時就以
詩集《對神秘的探尋》獲得了
頗有威望的「維阿雷齊」獎。

　　父親的名望對他來說成了負擔，於是貝托魯
奇決心投身電影。

　　離家以後，貝托魯奇遇到了帕索里尼，在他拍
攝《迷惘的一代》（Accattone）時，貝托魯奇擔任
他的助手，並在他的贊助下加入義大利共產黨，帕
索里尼不顧一切、直入主題的風格，在貝托魯奇那
裡則變成了躁動不安與搖擺不定。貝托魯奇的處女
作是根據帕索里尼的劇本拍攝的《死神》（The
Grim Reaper）。劇情類似黑澤明的《羅生門》，描

述發生在荒蕪郊區的一宗謀殺案。影片獲得好評，22歲的貝托魯奇從此開始在電影界的獨行探索。

1964年，24歲的貝托魯奇導演了轟動一時的影片《革命之前》（Before the Revolution）。青年法布里齊奧未留朋友過夜，而他的朋友正巧死於當晚，這使他十分內疚；身為共產黨員的他不清楚自己在做什麼，於是就什麼也不做，永遠處在「革命之前」；在愛情上他一樣模稜兩可，糾纏於自己的姨媽和未婚妻之間；而最後他決心回到現實，過著資產階級的平庸生活。父親、死亡、亂倫這樣的主題在片中有所表現，這三股力量漸漸成了套在貝托魯奇腳踝上的那條繩索。

隨後的6年裡，貝托魯奇陸續拍攝了紀錄片《石油之路》（Via del petrolio, La），電影《搭檔》（Partner）、《蜘蛛的戰略》（The Spider's Stratagem）、《同流者》（The Conformist）等片。1972年拍攝的《巴黎最後探戈》（Last Tango in Paris）使貝托魯奇躋身大導演之林。

《巴黎最後探戈》描寫年近五旬的美國作家保羅，在妻子自殺後，他在街頭茫然失措，遇到了即將結婚的20歲的喬娜。他們做愛並維持著變態的性關係。保羅想與她結婚，但是倆人在舞廳狂舞之後，喬娜卻提議分手。最後保羅追著喬娜直到她家，喬娜取出父親的手槍將保羅擊斃，然後在恍惚茫然中不斷重複著：「我不認識他，他要強姦我……。」

影片一開始，那如同暴雨般瘋狂的做愛場面令很多人詫異——導演要表達什麼？毫無出路的情節和分不清是叛逆、逃離還是歸順的心理過程下，男主角被女主角開槍打死，咆哮了一個多小時的保羅終於倒下——倒下前，他搖搖晃晃地走到陽台上，把口香糖黏在欄杆下；倒下後，他如嬰兒般蜷縮成一團。這個總是強迫自己也強迫別人的男人，只有從死亡才能達到平靜，而狂暴的原因是他未能走出童年的陰影。他拒絕告訴喬娜姓名，而同時，他也將炸彈的引信放在喬娜手裡。

值得一提的是，飾演保羅的馬龍・白蘭度，在詮釋這個角色時，

逼真得令觀眾分不清是保羅還是白蘭度自己。死亡之前有生命,愛情背後是毀滅,墮落之後有重生,起點與終點沒有分別。貝托魯奇以這部電影詮釋了佛洛伊德關於生之慾與死之慾的理論:「『反覆的強迫症』,是一種本能的反射,其最終目的是『欲恢復事物的較早期狀態』。」

在拍攝了《1900年》、《月亮》(Luna)、《荒謬人的悲劇》(Tragedy of a Ridiculous Man)之後,貝托魯奇以《末代皇帝》(The Last Emperor)捧走了奧斯卡9項大獎。他因拍攝這部電影而接近中國,也使得西方人心中,那對於「神秘」、「異教」的中國的好奇心獲得了滿足。影片描寫中國最後一位皇帝溥儀,面對時代巨輪的悲劇歷程。雖然很多中國觀眾對影片中的西方觀點不滿,但自己民族的歷史由外人描述,本身就是件值得省思的事,也能從中捕捉一些被我們忽視的東西。

在《末代皇帝》之後,貝托魯奇走進大沙漠,拍攝了《遮蔽的天空》(The Sheltering Sky),描述一對失去生命目標的紐約上流夫妻,放棄原有的一切,進入嚴酷的非洲沙漠尋求意義的悲劇故事。「相愛並不能幸福、快樂,這很殘酷,有時還是場悲劇。」劇中人物如是說。

在這部探索現代人心靈荒漠的電影裡,一如法國小說家莫里亞克的作品《愛的荒漠》中的一段話:「由於那未被使用過的激情,最終將會焚燒成一片荒漠。」《遮蔽的天空》裡的夫妻倆偕伴逐漸深入沙漠,而文明世界的保護也離他們越來越遠,當夫妻倆在沙漠的核心,在那炙烈的陽光下做愛時,面對著海市蜃樓,似乎尋得了真正的平靜,然而丈夫卻在嚴酷的自然中病死,沙漠不會憐憫任何人,它只選擇強者。

失去伴侶的妻子迷失在沙漠裡,同時迷失了自我,她回歸到人類原初的本能狀態,為了在殘酷的大自然裡生存,她做了沙漠商隊首領的寵妾,在等待主人「寵幸」的幽閉狀態中,再度徹底的自我放逐,

在電影最後，女主角雖然被美國大使館救出，重回文明世界，然而觀眾終究無法得知，她是否已找到真正的意義。這是一則現代人的心靈寓言。

等待動盪不如促成它，然後在動盪中安心探尋。我們看到貝托魯奇探尋時撒在路上的小石子，在月亮下發著光。貝托魯奇在簽拍片合約上時，總要寫上：「貝納多‧貝托魯奇，義大利共產黨員」。

72　Abbas Kiarostami

阿巴斯・奇亞洛斯坦米

(1940-)

阿巴斯・奇亞洛斯坦米彷彿是電影河流的逆行者，人們在這裡看到了電影從未有過的另一種形態，阿巴斯以嶄新的創造而達到了經典的高度，高達說：「電影始自格里菲斯，止於奇亞洛斯坦米。」

電影業在禁忌重重的伊朗能夠發展是項奇蹟，柯梅尼（Ayatollah Ali Khameni）抵制音樂和文學等藝術形式，卻獨尊電影，他認為應效法列寧，使電影成為社會思想傳播的重要媒體，伊朗電影便在政治、宗教等多重禁忌的檢查制度下得以生存。

阿巴斯1940年生於德黑蘭，畢業於德黑蘭藝術學院，主修繪畫。剛開始為交通局設計交通海報，同時給兒童讀物繪畫插圖，後來開始拍攝廣告和短片。

1969年，伊朗「新浪潮電影」誕生，青少年發展中心聘請阿巴斯籌設電影學系，從此阿巴斯開始有機會製作電影。1970年，他完成了首部抒情短片《過客》（The Bread and Alley），講述一個男孩拿著一條麵包回家，經過小巷時，四處遊盪的小狗攔住了他的去路。小男孩一時不知所措，最終決定掰一塊麵包給小狗吃，小狗十分感激他，陪他一直到家門口，接著又在那裡等待下一位受害者到來。

在這35釐米黑白膠片拍攝的10分鐘短片裡，我們可以感到阿巴斯日後作品的藝術風格：紀錄片的框架，即興式的表演，和真實生活相當，甚至略低一點的視角，對孩子、動物的親切關愛和細心聆聽，一段路程，一段掩藏在樸素生活下、需要悉心發現的動人真情……當阿巴斯在日後說起他的電影《何處是我朋友的家》（Where Is the Friend's Home?）時，回顧道：「20年前的畫面：一條街道，一條狗，一個孩子，一位老人，一條麵包，這一切重新出現在我20年後拍攝的影片裡。」

阿巴斯提出「要用簡單的方式拍電影」。他以紀錄片風格的手法來拍故事，在謙謹、寬柔的影像中，表現出對現實世界的尊重。他一反好萊塢大製作、快節奏、名演員的拍片方法，讓自然中的風、樹、道路說話，讓人世中的孩子、老人、婦女等非職業演員說話，我們在這「弱」勢的喃喃低語中，聽到了宗教和詩歌純淨的聲音。龐德的詩歌描述這來自大自然的聲響：「不要說話／讓風說話／天堂就像一陣風。」

1987年的《何處是我朋友的家》，講一個孩子為歸還同學的作業本，跑遍小村的曲折故事。本片與接下來的《生生長流》（And Life Goes on...）和《橄欖樹下的情人》（Under the Olive Trees）被稱為阿巴斯的「地震三部曲」。三部影片都以伊朗大地震為背景，在偏遠的小村柯克爾附近拍攝。在三部影片中，我們可以看到相似的橄欖樹林，相同的曲折道路，那一段「之」字形的上坡路，被三部影片的主角走過三次，同一片橄欖樹的風聲在三部片中都曾如河水般響起。

阿巴斯看似簡單的畫面，卻引起了觀者的好奇，畫面大遠景的安靜呈現，以及按照生活邏輯的散漫和開放，使我們體會到了「阿巴斯不確定原理」。阿巴斯特殊的傳達方式，使得已對影像麻木的現代觀眾重又獲得了驚奇，人們不由得靜下心來，睜大眼睛，看看這安靜、樸素、平易的畫面背後到底隱藏了什麼東西。

阿巴斯用紀錄式的影像重新又找回了我們的想像力：「即使面對愛人，我仍然思念，即使身處現實，我仍然想像。」阿巴斯說：「我願意講述空空蕩蕩，展示這種空空蕩蕩是需要勇氣的。我的這種勇氣來自於對觀眾的信任。」他認為觀眾才是最終完成影片的主人，「我的影片就像是拼圖遊戲，我把它交到觀眾手中，等待他的處理。」觀看阿巴斯的影片，如同他邀請你與他的主角共同參與一段旅程，沿途的風景印象，所見所思所想，都將因你而定。

他說：「我喜歡那種讓觀眾開闊想像力的電影……在觀眾的自由想像中，主角有多少種相貌，主角就會有多少種相貌。」阿巴斯把電影藝術提升到和文學等古老藝術同等的高度，他希望他的觀眾在電影面前重新展開想像力的魔毯。人們從阿巴斯所展示的影像，又發現了現實的神秘感，馬克斯・韋伯認為現代科技的發展，造成了人類精神的失落和幻滅，尤其是「神秘感」的失落。而神秘波斯文化薰陶下的阿巴斯，則又使人們在其單純的影像中，重溫了這種波斯圖案般不確定的「神秘」。

阿巴斯對充滿神秘的世界專注凝視，他的影片中常有攝影機安靜不動的場景。《橄欖樹下的情人》的結尾時，男女主角在麥田裡奔跑的大遠景已成經典。阿巴斯說：「特寫並不意味著距離，大遠景也是一種特寫。」在阿巴斯的大遠景「特寫」中，人在自然的關注下，自然則在風的關注中，風來自天堂，來自神靈。他主張放棄一般意義的特寫鏡頭，而用連續的運鏡——場面調度，讓觀眾看到完整的主體。他認為一般意義的特寫，主觀地剔除了現實中的其他元素，而場面調度則讓觀眾主動選擇他們關注的事物。

　　阿巴斯的攝影機是沉默、安靜、善於等待的攝影機，他說：「當我們長久等待的某個人從遠處走來時，我們就會一直看著他。因為他不是普通的路人，他對我們來說很重要，以致我們的目光不停地看著他，我們不希望這個鏡頭中斷……所以必須等待，肯花時間才能更仔細地觀察和發現事物。」阿巴斯的影片中，充滿了這種對自然和人事的虔誠等待和莊嚴凝視。

　　阿巴斯的影片主角大都是孩子，這固然是為了便於審查通過，但也有阿巴斯自己的考慮，他說：「《生生長流》中的孩子，是一個手中的指南，是帶你去某個地方的導遊，他完整保留著他的個性……對我來說，孩子就是還小的成年人，我向孩子們學習了許多東西……孩子們對生活有自己的解釋……那就是單純地過日子。」

　　在老人、孩子、女人、阿富汗難民、年輕士兵、為生計所困的非職業演員等社會弱勢族群身上，阿巴斯讓我們聽到了來自弱者巨大的心聲。在《何處是我朋友的家》中，我們可以感到孩子面對成人世界的困惑、惶恐和無力，也感到老人在被社會逐步拋棄時的悲涼和孤獨。會做木門窗的老人領著小孩去找他同學的家，邊走邊自言自語：「我知道為什麼人們不用木窗木門，都改成鐵的了，因為鐵的可以用一輩子，但一輩子真有那麼長嗎？」天色漸暗，老式門窗的木材鏤空部分透出明亮的光線，彩色玻璃老門窗散發出的光蘊，和小孩作業本裡夾著的一朵小花，都使堅硬冰冷的現實擁有了溫暖柔軟的詩情畫意。阿巴斯紀錄式的影像，卻使樸素的現實走向詩的抒情。阿巴斯說：「夢想要根植於現實。」

> 「我願意講述空空蕩蕩，展示這種空空蕩蕩是需要勇氣的。我的這種勇氣來自於對觀眾的信任。」
>
> ——阿巴斯

在《特寫》（Close Up）中，阿巴斯描述一名男子出於對電影的熱愛，和企圖改變窮困無望的生活，冒充電影導演行騙而入獄。在《生生長流》中，又不斷讓老人提到《何處是我朋友的家》裡他有參與演出之事，在1997年的《櫻桃的滋味》片尾，又穿插了導演本人的工作場景。所有的後設結構，都是避免讓單純現實陷入影片所敘述的故事中。阿巴斯說：「我反對玩弄感情，反對將感情當做人質。……當我們不再屈從溫情主義，我們就能把握自己，把握我們周圍的世界。」他要給觀眾以明確的提示：你無非是在看電影。

在啓用非職業演員、對畫外自然音和道具的選擇等方面，阿巴斯都力求使影片和生活本身貼近。但在敘述過程中，他又有意使某些段落、場景、對話以特定的方式重複，在戲劇性裡不厭其煩地一次次重複中，我們看到每一次重複情感的細微差別和情節的艱難推進，在層層剝筍的重複展開中，細心的觀眾便能解讀出自己的感動。在《橄欖樹下的情人》、《櫻桃的滋味》和《何處是我朋友的家》中，一段「之」字形上坡路的三次奔跑，形成了「三部曲」相互關聯的樞紐，有人把它稱爲同一塊大理石上的三重碑文。

阿巴斯的影片始終在曲折綿延的道路上進行，行進的道路如同影片所鋪展的時間，人類的勞動在風景中留下痕跡，大路和小徑是人類活動的見證，人類的生活和歷史也許只是一陣風、一陣雲煙，也許只是幻覺，而阡陌小徑卻以眞實而顯豁的存在，記錄著人類曾發生過的事。所以英國評論家莫維（Laura Mulvey），曾把這些道路比擬爲阿巴斯的影片本身，他認爲阿巴斯的鏡頭使這些道路、路邊的橄欖樹，呈現出其非物質性的美麗面貌。

這讓人想起巴贊在羅塞里尼的電影中所感受的歡樂，或讓我們想到最早的電影觀眾，在盧米埃兄弟的畫面中看到風吹樹葉時的驚奇和欣喜。阿巴斯把我們眼睛前的塵土污染清洗乾淨，我們似乎又找到了眼睛和世界那樸素、親切、自然的親和關係。阿巴斯的電影是在重重限制下產生的，使大家對第三世界的電影發展和藝術本身的奧秘重新

思考，任何一種限制都不該是藝術創造力衰竭的遁辭。

1999年，他又拍攝了《柳樹之歌》（The Wind Will Carry Us），獲得1999年威尼斯影展評審團大獎。影片講述一些人從德黑蘭來到庫德人居住的伊朗小鄉村，這些陌生人來到古老的公墓，村裡人以爲他們在尋找寶藏，其實他們是尋找未來。他們像風一樣離開了村子，希望和未來也隨風到了別的地方。

阿巴斯是好萊塢電影的解毒劑，他的《生生長流》和《特寫》被列爲「30部美國人不得不看的電影」，阿巴斯是得票最多的導演。理查·柯林斯（Richard Collins）說：「讓其他的電影騎著火箭，你爭我趕去吧，奇亞洛斯坦米會找一處僻靜的所在，安靜傾聽一個人的心聲，直到它停止跳動。」

阿巴斯其實是他的名字，伊朗有成千上萬的人名叫「阿巴斯」，奇亞洛斯坦米才是他的姓。墨鏡後的奇亞洛斯坦米生性孤僻，沉默寡言。他回憶說，他一直到小學六年級都沒和別人說過話。繪畫是他排遣和逃避的方法，也是醫生建議他的治療方法，也許他和費里尼一樣，都患有先天的天才病症，畢生的藝術創造只不過是爲了下一步更成功地逃離。

黑澤明說：「很難找到確切的字眼評論奇亞洛斯坦米的影片，只須觀看就能理解那是多麼了不起。薩亞吉·雷去世時我非常傷心。後來，我看到奇亞洛斯坦米的電影，我認爲上帝派這個人就是來接替薩亞吉·雷的。感謝上帝。」

73　Bruce Lee

李小龍

（1940-1973）

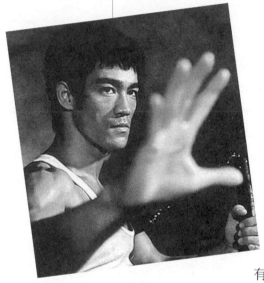

　　在任何電影人的排名中，李小龍都是不容忽視的。李小龍只主演了幾部「功夫」電影，就讓英語辭典裡多了「功夫」這個詞。這個出生於美國舊金山的華裔青年，死時才只有32歲，現今他已成了一則神話和傳奇，成為華語武俠電影的開山者。李小龍的電影形象實際上是自50年代開始、華語電影崛起的先聲，這一點也是現在很多人沒有意識到的。

　　而西方也是第一次從他的影片中才知道中國武術的厲害，李安在2001年奧斯卡上獲獎的武俠電影《臥虎藏龍》，實際上也是李小龍功夫片在西方的延伸。可能有人不同意這個看法。只是碰巧他們都姓李，他們把中國的國粹武術通過銀幕呈現出了非凡的魅力。

　　李小龍的父親是有名的粵劇演員，他生下來不久就被父母帶回香港，童年是在香港度過的。這個傢伙小時候就是個小霸王，自小在香港的影視圈裡長大，兩個月大的時候，在襁褓裡的李小龍就做為道具出現在一部叫做《金門女》的電影裡。10歲當了童星，他又演出了《人之初》、《細路祥》和《人海孤鴻》。在《人海孤鴻》裡，他以13歲的年齡扮演一個缺乏父愛的街頭少年，在學校和社會之間流連，顯示出50年代香港的社會問題。

　　李小龍在中學時代偶然遇到了香港武術師、詠春拳傳人葉問，從此踏上了他的中國功夫之路，直到他自己創立了「截拳道」。中國武術在幾千年的發展中，門派林立，但是都脫離不了「舞蹈加技擊」的基本特徵。而詠春拳是中國南派拳法，特別講究實戰，所以李小龍跟葉問學習詠春拳的過程中，領悟到了很多技擊攻法。整個少年時代，他就是一邊在香港影視圈裡打滾，一邊學習中國武術的南北各派拳法，打下了深厚的武術基礎。而李小龍張狂勇武的性格從那時就顯露出來，他經常和人過招比武，在他家附近也經常可見成群的挑戰者，等著找他的麻煩。

　　於是他父母就在1959年，又把他送回了美國，在舊金山李小龍是靠教「恰恰」謀生。然後，他進入華盛頓州立大學哲學系就讀。而哲學對他後來創建「截拳道」有著十分密切的關係，他把哲學當中的智慧，和中國武術中的技擊巧妙結合，從而成了一代功夫之王和武術宗師。

　　我們在他的幾部電影中，都可看到他揮舞雙節棍的雄姿，除了雙節棍，他的截拳道還有連環腿、寸拳等絕招，這都是李小龍在創立截拳道時琢磨出來的。他的連環腿可以在空中連踢三腳，相當驚人。而寸拳是在與敵手的身體相隔只有一寸距離時，猛然發力，可以把對手完全擊倒。這幾招是他截拳道的絕招，即使他後來開武術館教了那麼多學生，可是沒有人能學到他的功夫精髓，很多人可以依樣畫葫蘆地揮舞兩下雙節棍，但像是連環腿和寸拳，卻沒有人可以達到李小龍的

境界。

　　李小龍後來在美國西雅圖開設了自己的武術館，教授自己創建的「截拳道」，從而把中國武術的名聲在美國傳布開來。李小龍認為中國武術博大精深，在技擊方面，要以最簡單直接的招數制勝，他的功夫都強調了這一點。當時有很多挑戰者，無論是西洋拳擊、空手道、泰拳、摔跤、跆拳道高手，據傳都有人和他過招，但李小龍都贏了，據說只在和一個泰拳師交手時，被對方踢中一腳。

　　後來李小龍在好萊塢的邀請下，作過幾部動作片的動作顧問，還在電視劇《青蜂俠》中扮演一個司機。30歲時，他放棄了美國的武術館，回到香港，參加嘉禾電影公司製作的功夫片《唐山大兄》，在這部電影裡，他的刀槍棍劍功夫十分眩人耳目，讓人眼花繚亂，而他的截拳道更被他發揮得淋漓盡致，使他的第一部功夫片成了功夫片的經典。

　　後來他又主演了功夫片《精武門》、《猛龍過江》和《龍爭虎鬥》，在《精武門》當中，他凌空踢碎「華人與狗不得入內」的木牌，更成了鼓舞中國人的招牌動作。他自編自演的《猛龍過江》打破了香港有史以來的票房記錄。好萊塢華納製片廠則請他主演了《龍爭虎鬥》，在這部影片中，李小龍發揮了中國傳統武術和截拳道華麗的一面，鏡頭十分現代誇張。

　　1973年他在拍攝電影《死亡遊戲》的過程中突然猝死，至今確切死因仍眾說紛紜。李小龍生前希望將華語片打入國際市場、在西方製作的電影當中擔任主角的理想，現在已經由吳宇森、李安、成龍、周潤發、李連杰等人實現了。

改變電影歷史的100位名人

74 **Krzysztof Kieslowski**

克利斯托夫・奇士勞斯基
(1941-1996)

奇士勞斯基1941年6月27
日生於波蘭華沙,1969年畢業
於波蘭洛茲電影學院,畢業作
品是名爲《來自洛茲城》的
記錄短片。此後,他開始以
紀錄片的形式,「捕捉社會
主義制度下的人們如何在生
命中扮演自己」。他說:「當我拍紀錄片的時候,
擁抱的是生命,接近的是眞實的人物、眞實的生命
掙扎,這使我更瞭解人的行爲。」紀錄片的風格和
視角影響著他日後的創作。

《照片》(The Photograph)、《我曾是個士兵》
(I Was a Soldier)、《工廠》(Factory)、《磚匠》
(Bricklayer)、《初戀》(First Love)、《醫院》
(Hospital)、《守夜者的觀點》(Night Porter's Point
of View)、《車站》(Railway Station)等一系列紀
錄片,使奇士勞斯基與現實保持著密切關係,對生

活片斷的低調關注，在他劇情片的創作中，是一條連續的主線，攝影機以儘量不干涉的方式追隨生活、發現細節。尊重人和事物原生狀態的記錄精神在劇情片中繼續延伸。

後來，他發現了紀錄片的限制，「攝影機越和它的目標接近，這個目標就好像越會在攝影機前消失」。「紀錄片先天有一道難以逾越的限制，在眞實生活中，人們不會讓你拍到他們的眼淚，他們想哭的時候會把門關上」。同時他還發現在波蘭社會中，攝影機常給被拍攝者帶來諸多壓力和麻煩，這是攝影機的威力，也是攝影機的限制。在拍了十餘年紀錄片之後，他轉向了劇情片領域。

1975年，他爲電視台拍攝電視劇《人事關係》（Curriculum Vitae），獲得德國曼海姆電影獎。1976年製作的劇情片《疤》（Slate）獲莫斯科影展大獎，奠定了他在波蘭電影界「道德焦慮」學派靈魂人物的地位。1981年拍攝的《盲打誤撞》（Blind Chance）講述了偶然事件在個人命運中的作用，此片在1981年波蘭頒佈軍事法之後就遭禁演，至到1987年才准放映。

《盲打誤撞》中的年輕人特屋克在奔跑中要趕上那班準時開出的火車，影片分三段講述他趕車的偶然可能。第一次，他抓住了正駛出月台的車廂手把上了車，在列車上他遇到一位誠實的共產黨員，老革命黨員的熱情感召使他成了革命的積極分子。第二種可能裡，他在追火車的過程中，撞上了警察，被捕後判刑勞改，與一位持不同政見者相識，結果成了反社會主義的壞分子。第三種可能，他沒有趕上火車，卻遇上了班上的一個女同學，他繼續完成學業，愛情自然萌生，過著平靜的家庭生活；他因公出差時，搭乘的飛機在空中爆炸，一團火球地結束生命。

偶然性對命運的決定作用在現代生活中日益彰顯，奇士勞斯基以三種可能性的敘述，使我們重新對日常事物恢復了「神秘」的感覺，現代生活如同「黑森林」一樣路徑複雜、險境叢生。奇士勞斯基說：「每天我們都會遇上一個可以結束我們生命的選擇，而我們卻渾然不

覺。我們從不知道自己的命運是什麼，也不知道未來有什麼機遇在等待我們。」偶然事件對我們決定性的改變時刻都在進行，「無論是發生在飛機上或床上」。奇士勞斯基對偶然事件和命運關係的探討，使我們對現代生活深入思考，也陷入迷惑。奇士勞斯基就在這迷惑之上思考。

在他《盲打誤撞》遭禁演的沮喪時期，他遇到了此後最重要的合作夥伴——律師皮耶斯也維奇（Krzysztof Piesiewicz）。他們合作了《無休無止》（No End），奇士勞斯基的作品從此和道德、法律、公理、正義、罪與罰、善與惡等問題建立了關係，人和事都在道德和法律的極端狀態下被凸顯出來。

他和皮耶斯也維奇再度合作，完成震驚歐洲的電視影集《十誡》（Dekalog）。他們關注現代社會普遍的紊亂、矛盾和猶疑，人們生活在失去原則的模糊盲目之中。「我們生活在一個艱難的時代，在波蘭任何事都一片混亂，沒有人確切知道什麼是對，什麼是錯，甚至沒人知道，我們為什麼活著，或許我們該回去探求那些教導人們如何生活的，最簡單、最原始的生存原則。」於是他們找到了《十誡》。

《十誡》並非是對聖經《舊約》十條誡律的直接闡釋，宗教在奇士勞斯基的《十誡》中，只是重要但有相當距離的背景。《十誡》是借宗教神聖莊嚴的舞台，對現代生活所崇拜的科學理性、人道主義、物質主義、享樂原則、自由倫理、婚姻神聖、愛情自由、正義公理等諸多問題進行廣泛的質疑。《十誡》向上帝和人心發出了詢問：世界怎麼了？人心怎麼了？對世界狀況的質疑歸結到對人心道德的審視和焦慮。奇士勞斯基說：「我相信每個人都有一些神秘的話語，隱密而不可告人的一隅。」《十誡》指向這些隱密之隅，讓人們看到了人類的道德困境和智慧的軟弱無力。

《十誡》中的第五誡《殺人影片》（A Short Film About Killing）和第六誡《愛情影片》（A Short Film About Love）更引起世人的關注，並被他拍攝成同名電影。《殺人影片》獲1987年坎城影展評審團

大獎，歐洲電影最佳影片獎；《愛情影片》獲1989年西班牙聖撒巴斯提安影展評審團特別獎，波蘭格旦斯克影展金熊獎。

《殺人影片》通過流浪漢雅萊克盲目殺人而被法律處死的經過，對「人道主義」和「社會暴行」提出了質疑。殺人者犯罪殺人，和社會以正義之名在法律名義下執行死刑，同樣構成了對人類生命的踐踏和蔑視。對於「殺人」的研究，使「人道主義困境」和「正義悖論」直觀呈現，故事敘述過程貫穿著奇士勞斯基的記錄風格。在暗綠光鏡過濾下的現實，顯現出單調、陰森、骯髒的色調，而奔向死亡的各條線索則清晰、堅定、宿命。

《愛情影片》講述了一段絕望的少年愛情。托馬克暗戀成年女子瑪格達，於是在夜間用高倍望遠鏡偷窺住在對街的瑪格達，當托馬克終於鼓起勇氣向瑪格達告白時，瑪格達卻以成年人的冷酷告訴他：「沒有愛情這回事。」並以慾望的發洩來證明。於是托馬克切腕自殺，被送進了醫院，瑪格達回憶起自己成長中的青春，青春時期對純潔圓滿愛情的期盼，於是她也開始窺視並期待著托馬克。她愛上了這個固執的孩子，她要告訴他：愛情是存在的。透過托馬克的望遠鏡，瑪格達彷彿看到了愛的場景：瑪格達傷心之時，有人在旁撫慰。《愛情影片》借助不可能實現的愛情，恰當地詮釋了「慰藉」的詞義。無從得到，卻可以期待，無法到達，卻可以凝視，無力拯救，卻可以慰藉。

在《十誡》的系列影片中，始終貫穿著一個「沉默的見證者」，這是一個形容枯槁的中年男子，總在主角命運發生轉機的關鍵時刻出現，他彷彿了解一切，卻無法行動，只是用涵義莫測的目光凝視著這命運突轉的瞬間。在《殺人影片》中，雅萊克在計程車上動殺機之時，沉默者以土地測量員的身份凝視著十字路口駛過的計程車，在《愛情影片》中，瑪格達答應和托馬克一起喝咖啡時，興奮地拖著牛奶車飛奔的托馬克遇到了拖著行李緩步的沉默者……貫穿的沉默者在結構上連綴起了《十誡》10部影片，沉默凝視的目光，是上帝？還是

作者？神秘、宿命的氛圍由這沉默觀察者引發。眼見命運洶湧，卻無力干預，奇士勞斯基的作品彷彿是一連串鬱結的疑問，愁思百轉，卻從不作答。

1991年的《雙面維若妮卡》（The Double Life of Veronique），敘述了波蘭和法國兩個名叫維若妮卡的女孩，她們擁有同樣的面容、同樣的名字、同樣的美麗和善良，同樣喜愛音樂，同樣患有心臟病，就像同一靈魂的兩種賦形。有一天巴黎的維若妮卡說：「世上還有一個人，我不知道她是誰，但我不孤獨了。」兩個維若妮卡相互感應、相互映照，卻互不知道對方的存在。波蘭的維若妮卡在聖歌詠唱中心臟病突發逝去，巴黎的維若妮卡在那一刻感到了莫名的憂傷，她說：「如同一場喪禮。」

這是一部「以女人觀點、以她的感性、她的世界觀為經緯的電影」。奇士勞斯基說：「這是一部典型的女性電影，因為女人對事物的感覺比較清晰，有比較多的預感和直覺，比較敏銳，同時她們也把這些東西看得比較重要。」這部靠超驗的直覺發展出的電影，得到了女性和對生命充滿期待的年輕人的喜愛。在巴黎，一位15歲的女孩認出了奇士勞斯基，走上前去對他說，自從她看了《雙面維若妮卡》，現在她知道，靈魂是存在的。奇士勞斯基聽後覺得，「只為讓一名巴黎少女領悟到靈魂真的存在，就值得了！」

1993至1994年，奇士勞斯基拍攝了以法國國旗「紅、藍、白」三色為題的「顏色三部曲」。《藍色情挑》（Bleu）講述茱麗在一場車禍中失去了丈夫和女兒，她嘗試遺忘，與過去割斷聯繫，但真正的自由始終沒有得到。影片講述的是心靈的「自由」。《白色情迷》（Blanc）講述旅居巴黎的波蘭髮型設計師卡洛和美麗而酷烈的妻子之間的情感故事，他在愛與現實之中尋求著「平等」。《藍色情挑》（Red）講述年輕的女大學生兼職模特兒的瓦倫蒂諾，和退休老法官之間的交往故事，充滿悲憫、寬恕、博愛的紅色在影片中無處不在，瓦倫蒂諾紅色背景中哀戚的目光，和老法官專注於電視螢幕的凝視眼神形成最終的

克利斯托夫・奇士勞斯基

凝望。

《藍色情挑》、《藍色情挑》、《藍色情挑》，只是以象徵「自由」、「平等」、「博愛」的三種顏色作爲電影的出發點，奇士勞斯基將這背後的宏大意義當作遠景，在每部影片中幾乎都涉及了「自由」、「平等」、「博愛」這最基本的道德基石。現代生活作爲美好而殘破的碎片，引起人們對自身生活的重新思考。

奇士勞斯基說，他喜歡觀察生活中的碎片，喜歡在不知道前因後果的情況下，拍下驚鴻一瞥的生活點滴。生命美好而悽楚的碎片在「顏色三部曲」中呈現出神性的光輝：這就是我們現代生活的本質，支離破碎，卻朝向整合；無所依託，卻在尋找歸宿。在三部影片中，都有一場在法院一閃而過的戲；三部片中的主角，在法院這人性焦點毫無知覺地相遇；三部片中，都有一位老太太佝僂身軀，艱難地往垃圾筒裡扔瓶子。在《藍色情挑》中，茱麗因沉緬於自己的痛苦而不覺；《藍色情挑》裡，卡洛面對自己的荒唐命運而對老太太面帶譏諷；在《藍色情挑》中，瓦倫蒂諾走上前去，幫助老人把瓶子塞進筒中，我們卻聽到玻璃瓶落入筒底的碎裂之聲……在《藍色情挑》的結尾，三部影片的主角都在一場海難中被救起，破碎的片斷似乎有了連綴成線的可能。

奇士勞斯基把生活的碎片安置於混沌中，讓命運的偶然爲這些碎片的聚合再添神秘和溫暖。在《紅色》中，一切的問題似乎都有了溫暖的結果：那就是愛。愛是救恕之道、拯救之途、解決之法。愛如救生員紅色的制服，作爲背景讓瓦倫蒂諾的憂戚面容成了廣告圖案。

在激烈競爭的現實面前，奇士勞斯基選擇了自己的態度和立場。他謙和、低調，時常遲疑徘徊，他說自己只不過是個地方性的導演；他選擇女性的目光，對驚鴻一瞥的碎片傾注關懷，對撕裂的傷痕苦痛溫柔撫慰；他澀滯、猶豫、懷疑，用他的影像再次建構了現代世界的「神秘」，充滿可能的蒼茫面容，讓無法承受的人在迷失中得到寬慰，讓現代日漸瘋狂的世界從中反思。《藍色情挑》、《藍色情挑》、《藍

色情挑》三部影片的結尾都在淚水中結束，人心在淚水中得到救贖，生命重獲新綠。在《聖經‧約翰福音》中有句最短的經文：耶穌哭了。

奇士勞斯基在拍完《藍色情挑》之後，曾宣佈不再拍電影，他累了，他說他要「靜靜坐在凳子上，抽自己想抽的煙」。

知識的發展將歸結爲預知能力，深刻的藝術將通向預言，奇士勞斯基的《藍色情挑》帶給我們許多思考：在下一次的災難中誰將獲救？在四分五裂的現實面前愛是否可能？奇士勞斯基的搭檔皮耶斯也維奇曾向外界透露，他們將再度合作拍攝題爲「地獄」、「煉獄」和「天堂」的《神曲三部曲》，奇士勞斯基說，「地獄」的地點應該選在美國，洛杉磯的好萊塢，或是紐約。

1996年3月13日，奇士勞斯基和「維若妮卡」一樣，因心臟病辭世。

曾有人問他是否喜歡電影，奇士勞斯基面無表情地回答：「不。」

75 | Martin Scorsese

馬丁·史科西斯

（1942-）

在1995年美國一些機構慶祝電影誕生100周年的時候，有一家雜誌把馬丁·史科西斯評為「有史以來最好的十大導演之一」，顯然這種排名有美國中心主義的嫌疑，但是馬丁·史科西斯在電影史上的重要性已經不容忽視了。

他出生於紐約一個西西里移民的家庭，從小生長在紐約皇后區，父親是個裁縫，母親是熨衣工。小時候因患有哮喘症，病發時就被父母帶著上電影院看電影，可能那時就在心裡埋下了電影的種子。

後來考上紐約大學電影學院就註定了他一生的命運，由此他開始了自己的電影生涯。到目前為止，他一共導演了33部電影，參加演出的有50部。1966年碩士畢業後留校任教，教過的學生中有後來同樣傑出的奧立佛·史東。1968年，他拍攝了處女

作《誰在敲我的門》(Who's That Knocking at My Door)，描述紐約義大利區一個小混混的生活和情感。片中已經出現了以後將不斷深化的題材和主題。

1973年他拍攝了《殘酷大街》(Mean Streets)，同樣是義大利區幾個年輕人的混亂和迷惘的生活，初次形成了他影片的重要風格。1974年他拍攝《再見愛麗絲》(Alice Doesn't Live Here Anymore)，這是一部女性主義題材的影片。1976年，他拍攝了美國電影史上的傑作《計程車司機》(Taxi Driver)，由勞勃‧狄尼諾主演的這部影片，敘述紐約一個越戰歸來的計程車司機，孤獨和憤懣的生活，表現出越戰後遺症對美國人的心理影響。本片獲得法國坎城影展金棕櫚大獎。

1977年他拍攝了《紐約，紐約》(New York, New York)，描述一位紐約樂手的愛情故事。然後，在1980年他拍攝了另一部代表作《蠻牛》(Raging Bull)，敘述一個拳王的奮鬥生涯，仍由勞勃‧狄尼諾擔任主角，把這個拳王的一生變成了美國夢破滅的寓言。勞勃‧狄尼諾因為該片獲得奧斯卡最佳男主角獎。

1983年拍攝《喜劇之王》(The King of Comedy)，講述一個喜劇演員為了成名的瘋狂行為，也是對美國夢的省思。1985年拍攝的喜劇片《下班之後》(After Hours)使他獲得坎城影展最佳導演獎。1986年拍攝了影片《金錢本色》(The Color of Money)，由保羅‧紐曼和湯姆‧克魯斯主演，該片詮釋了美國騙子的江湖生涯，同時因為影片中的撞球場景，而掀起了一陣撞球熱。

1988年馬丁‧史科西斯執導的電影《基督的最後誘惑》(The Last Temptation of Christ)引起了軒然大波，教會認為這部影片對於耶穌的詮釋太過污衊而十分惱火，進行了大規模的抗議，這部電影改編自希臘作家卡山札基(Nikos Kazantzakis)的同名小說。1989年，他和另外兩位大導演伍迪‧艾倫和柯波拉聯合執導了電影《大都會傳奇》(New York Stories)，通過三個人的故事，講述了紐約的魅力和癲狂。

1990年他的影片《四海好傢伙》（Goodfellas）是90年代美國的最佳電影之一，講述了黑幫的生活，探討美國的現實問題。次年他拍攝的《恐怖角》（Cape Fear）是一部重拍片，懸疑和復仇的故事讓人難忘。1993年他拍攝的《純眞年代》（The Age of Innocence）是一部講述20世紀初美國的一個戀愛故事，影片十分溫柔細膩的表現手法，讓一些以爲他只會在黑幫電影，和邊緣人物中打轉的人大吃一驚。1995年拍攝的《賭國風雲》（Casino）和《四海好傢伙》一樣，是可以挑戰《教父》的作品，描繪黑社會的風雲變換和人性的殘酷。

1999年拍攝的影片《急診室裡的醫生》（Bringing Out the Dead）再次讓觀眾體驗了紐約的節奏、絢爛和狂迷。馬丁‧史科西斯的電影元素有紐約、黑幫、邊緣人、暴力等等，讓觀眾體驗了紐約的節奏、絢爛和狂迷，他的影片都是對美國夢的詮釋和反省。此外，他和勞勃‧狄尼諾長達30年的合作，也是他影片的一個特徵，造就了一位傑出的導演和一個演技之神。他徘徊在歐洲現代主義電影和好萊塢風格之間，是美國堅持「作家電影」的少數幾人之一，雖然沒有獲得亮麗的票房佳績，但是創造了獨特的電影語言。

他一生中已經結了五次婚，其中的一任妻子還是導演羅塞里尼和英格麗‧褒曼的女兒。1997年，美國影藝學院授予他「終身成就獎」。但是他還沒停止，現在仍持續拍片，2002年的《紐約黑幫》（Gangs of New York），講述紐約在19世紀末的黑幫生活。2004年的《神鬼玩家》（The Aviator）馬丁史柯西斯與李奧納多狄卡皮歐再次合作，這一回以近代美

國傳奇富豪霍華‧休斯（Howard Hughes）的眞實故事爲題材，在奧斯卡獎得到八項入圍。

　　一個人和一座城市的關係能夠有多親近？馬丁‧史科西斯和紐約的關係說明了這一點。幾十年來，馬丁‧史科西斯不知疲倦地解讀和講述紐約的故事，紐約幾乎是他所有重要電影的靈感泉源，可能在他的眼裡紐約就是世界的中心，除了紐約世界都不存在。

凱薩琳・丹妮芙

76 # Catherine Deneuve
凱薩琳・丹妮芙
（1943-）

　　法國人在1985年選擇了凱薩琳・丹妮芙最足以代表自己民族的女人，並用她的臉型來修建一尊紀念法國大革命200周年的雕像。1997年她被《帝國》雜誌評選為最偉大的100位演員之一。對於當時才54歲的丹妮芙來說，這的確是對她演藝生涯的最大褒獎。她的冷豔和高貴氣質最能代表法國人的浪漫和驕傲，她還有一個「歐洲第一夫人」的尊稱，是一位在世界上，尤其是在歐洲備受推崇的演技派明星。

　　她出生於巴黎一個演員家庭，所以少女時代就耳濡目染，1957年她13歲時，就在影片《女中學生》（The Twilight Girls）中演出，這是她首次在電影中露面，電影生涯就此開啓。

　　1964年，19歲的丹妮芙在影片《秋水伊人》（The Umbrellas of Cherbourg）中擔任女主角，獲

得成功，從此奠定了大明星的地位。影片敘述一個16歲少女和一個年輕軍官相愛，但在現實環境中卻不得不分手的愛情悲劇，影片的哀傷氣氛使丹妮芙脫穎而出，這部電影獲得到坎城影展金棕櫚大獎。次年，她演出《冷血驚魂》（Repulsion），是大導演羅曼・波蘭斯基導演的一部驚悚片，探討精神分裂者的心理狀態，丹妮芙的演出十分精彩，表現了主角複雜的精神世界。影片獲得1965年柏林影展的評審團特別獎。

1966年，她演出了由路易斯・布紐爾導演的《青樓怨婦》（Belle de jour），描繪了一個表面莊重、實際上卻淫蕩墮落的貴婦，十分震撼人心。影片獲得次年的威尼斯影展最佳影片金獅獎。接下來她和她的姐姐共同演出了一部歌舞片《羅契弗的少女》（The Young Girls of Rochefort），是一對姐妹的愛情故事。而完成拍攝工作後，丹妮芙的姐姐卻死於車禍，對丹妮芙的打擊很大。

由於丹妮芙在銀幕上的非凡表現，美國製片人紛紛找她合作，她和福斯公司簽了3年合約，然而好萊塢並不瞭解丹妮芙的特質，盡讓她飾演一些笨拙的角色，合約到期之後丹妮芙立刻回到歐洲，她認為歐洲才是她的發展之地。她後來演出的影片和所獲的獎項，幾乎全來自歐洲，因為美國電影無法發揮丹妮芙的華貴、浪漫、沉著與冷豔的氣質。

1970年，她演出《驢皮記》（Donkey Skin），這是一部童話風格的幽默諷刺喜劇，丹妮芙的表現也十分出色，但是此片並沒有受到很

大的重視。1975年，她演出了《重新來過》（Second Chance），在這部影片中，她才確立了善於詮釋複雜心理的演技派形象。

1980年，她演出了楚浮的電影《最後地下鐵》（The Last Metro），影片以十分舒緩傷感的調子，描繪德軍佔領巴

凱薩琳・丹妮芙

黎期間，一個男演員和劇場女經理的愛情故事，影片迴響十分熱烈，在次年的法國凱撒電影獎評選中，獲得了最佳影片、最佳女主角等10項大獎。

1984年，她演出了《音樂的對白》（Love Songs）和《強壯的薩嘉》（Fort Saganne），1986年在好萊塢的商業片《犯罪現場》（Scene of the Crime）中扮演一個雌雄同體的吸血鬼，獲得不少讚揚。1992年，她在史詩電影《印度支那》（Indochine）中扮演女主角，這部影片可說是法國殖民越南時期的一曲哀歌，講述了一個法國女人在越南養女和戀人之間錯綜複雜的關係，表現了越南被殖民的心理傷痛，影片獲得凱撒電影獎的3項大獎，丹妮芙還獲得奧斯卡最佳女主角提名。影片在1993年獲得美國奧斯卡獎和金球獎的最佳外語片。

1998年，丹妮芙在法國新銳導演卡拉克斯（Nicole Garcia）的影片《凡頓廣場》（Place Vendôme）中，扮演一個十分頹廢大膽的角色，展現出她卓越的表演天才。同年，她獲得威尼斯影展的最佳女演員獎。

2000年，她在丹麥導演拉斯・馮・提爾執導的影片《在黑暗中漫舞》中擔任配角，這部影片涉及美國東歐移民的悲慘生活，丹妮芙爐火純青的演技使影片增色不少。2001年則演出了導演佛斯杭・歐容（François Ozon）的《八美圖》（8 femmes）。

到目前為止，丹妮芙已經演出了80部左右的電影，她幾乎能扮演任何角色，具有廣泛的表演才能和寬廣的戲路。對於這位縱橫法國電影40年的傑出演員來說，「我是和電影一起長大的，它是我生活的全部。」

77 Robert De Niro
勞勃・狄尼諾

（1943-）

勞勃・狄尼諾出生於紐約義
大利區的一個藝術家庭裡，父母
啓發了他的表演天賦。10歲時
就在舞台劇《綠野仙蹤》裡扮
演一頭膽小的獅子，16歲時在
電影《熊》當中首次演出，從
而開始了表演藝術的生涯。

他的少年時代特別厭惡學校
教育，認爲那是在浪費時間。所以他從那時起就
開始職業表演，但是直到在科波拉導演的《教父》
第二集（The Godfather: Part II）裡擔任主角，他的
表演才能才得到了充分展現。

科波拉啓用他的原因，是他在馬丁・史科西斯
的《殘酷大街》（Mean Streets）裡表現不俗，而且
勞勃・狄尼諾剛好回絕了科波拉請他在《教父》第
一集（The Godfather: Part II）裡演出一個小配角，
因此才得以主演《教父》第二集，扮演第一代教父

維多·柯里昂的青年時代。這個角色使他獲得了奧斯卡最佳男配角獎。

　　每個傑出演員的背後都有一位傑出的導演。對於勞勃·狄尼諾來說，這個人就是馬丁·史科西斯。後來他們又進行了第二次合作，在《計程車司機》（Taxi Driver）中，勞勃·狄尼諾扮演一個退伍的越戰老兵，這個角色具有憾動人心的悲劇性力量，狄尼諾進入了電影史，他的詮釋也竟然使得一個瘋子刺殺雷根。馬丁·史科西斯一直是勞勃·狄尼諾最好的合作夥伴。他們隨後又合作了《蠻牛》（Raging Bull），在這部勞勃·狄尼諾執意要演出的影片中，他扮演了一個拳擊手，其形象同樣令影迷上難以忘懷，《蠻牛》也被公認是70年代以來最好的影片之一。

　　在70年代，勞勃·狄尼諾還在馬丁·史科西斯導演的歌舞片《紐約，紐約》（New York, New York）中飾演一個薩克斯風手，而在《越戰獵鹿人》（The Deer Hunter）中，狄尼諾再次令人嘆服地演出一個退伍的越戰老兵，在影片中有一場「俄羅斯輪盤」的戲，狄尼諾用裝了一顆子彈的左輪槍，對準腦袋連續扣動扳機的鏡頭，成為影史上的經典場面。

　　但在整個80年代裡，狄尼諾演出了很多電影，卻都沒有《教父II》、《越戰獵鹿人》、《蠻牛》那樣令人叫絕。這段時間，狄尼諾嘗試了各式各樣的角色，極力拓展戲路，從而使自己成為演技派明星。他演出了馬丁·史科西斯導演的《喜劇之王》，扮演一個為了成功，竟然挺而走險的小演員。在《鐵面無私》（The Untouchables）裡再次飾演黑幫老大；在《午夜狂奔》（Midnight Run）中嘗試詮釋一個潦倒的平凡人。這段期間他的代表作應該是描述紐約黑幫的《美國往事》（Once Upon a Time in America），但他的表現並沒有超越《教父》。此外，在《覺醒》（Awakenings）和《天使心》（Angel Heart）中，狄尼諾都嘗試不同的戲路。

　　進入90年代，這時期他和馬丁·史科西斯合作，主演了經典黑社

會電影《四海好傢伙》（Goodfellas）和《賭國風雲》（Casino），狄尼諾的表演在這裡達到了爐火純青的境界。在《恐怖角》（Cape Fear）中則扮演一個有點變態的狂人，在《睡人》（Sleepers）中扮演一名病患。此外，狄尼諾在政治諷刺片《桃色風雲搖擺狗》（Wag the Dog）和動作片《冷血捍將》（Ronin）中，都有不俗的表現。

而他和另一位幾十年來和他在演藝圈裡並駕齊驅的艾爾‧帕西諾（Al Pacino），於1995年合演了《烈火捍將》（Heat），是他演藝事業的另一個高峰。這兩個當代最傑出的演員，在這部影片裡的表演都十分精湛，誰也沒有壓過對方的鋒芒。

狄尼諾擔任導演的電影《四海情深》（A Bronx Tale），在這部電影中，他扮演一個青春期孩子的父親，他是個公車司機，而這個孩子在街頭黑幫老大的愛護下，遭遇了成長的困惑。以一個孩子面對兩個父親的成長為題材，是部感人至深，觸及人類本性的電影。

1999年時，狄尼諾嘗試喜劇演出，在《老大靠邊站》（Analyze This）中，飾演了一個接受心理治療的黑幫老大，2000年時則在《門當父不對》（Meet the Parents）飾演一個老爹挑剔未來女婿的老爹。

勞勃‧狄尼諾在其演藝生涯中，為我們這個時代塑造了很多令人難以忘懷的形象。在20世紀結束時，歐美娛樂調查公司所做的民意調查中，勞勃‧狄尼諾當選為「20世紀最偉大的10位演員」之首，他還被稱為是演員中的表演之王。緊隨其後的是哈里遜‧福特，其他還有馬龍‧白蘭度。在這個排行榜當中，只有一位女性，她是瑪麗蓮‧夢露。

對於60歲的勞勃‧狄尼諾來說，他的電影生涯其實還長遠得很，即使是影迷評選他為「最偉大的演員」，他也沒有想過退休，而是精力充沛地不斷演出新的電影，每年都有新的作品問世。

78 George Lucas

喬治·盧卡斯

(1944-)

喬治·盧卡斯這位《星際大戰》（Star Wars）的創造者，一生努力的目標就是「只要你能想像出來，你就可以通過電影看到」，而他也做到了這一點。

1944年盧卡斯出生在美國加州，父親是個小店主人，祖父是個木匠。盧卡斯小時候的夢想是當一名賽車手。10歲時，他父親買了一台電視，他整天坐在電視機前，從中獲得對世界的認知，同時也開啓了他的想像力。

中學畢業時他出了一場車禍，康復後他就放棄了當賽車手的夢想，爲了謀生他送過報紙，還當過短期的清潔隊員。一天在朋友家裡，他發現了一台8釐米攝影機，這是他走上電影之路的契機。他發現攝影機可以製造出虛幻的世界，可以承載他全部

的幻想，於是很快便對電影發生了興趣，他考入加州大學電影系，學習導演和拍攝，在校期間，拍過一部短片。

1969年，25歲的他和一位剪接師馬西婭（Marcia Lucas）結婚，他們倆都是十分低調、不愛出風頭的人，所以似乎十分契合。他們的婚姻維持了15年，有3個孩子，之後他一直保持獨身，沒有再踏入婚姻。

大學畢業後很快地他又失業了，因為他在好萊塢沒有任何朋友，因此很難跨入電影界。於是他打破常規，到舊金山自己開了一家公司獨立製片。他籌集了78萬美元，拍攝了一部以美國年輕人跳舞為題材的影片《美國風情畫》（American Graffiti），結果創下5000萬美元的票房，使喬治·盧卡斯立刻有了拍攝資金。這時期他還拍攝了《面對生活》（Look at Life）、《小鎮居民》（Anyone Lived in a Pretty How Town）、《6-18-67》，但都是短片和小成本的電影，沒有引起太多關注。

1973至1977年間，他一直在編寫和準備《星際大戰》的電影構想，而當時沒有任何一家製片公司對他的《星際大戰》感興趣。還是在史蒂芬·史匹柏的幫助下，福斯公司決定投資800萬美元，讓他拍攝根本不被看好的《星際大戰》，而且條件十分苛刻，他只擁有影片續集拍攝權，和影片衍生產品的權力，無法獲得影片利潤。如果這是一部失敗的電影，那他幾乎沒有任何酬勞。

但喬治·盧卡斯胸有成竹，他對《星際大戰》十分有信心，1977年《星際大戰》終於在美國上映，這一天是電影史上值得記載的一天。《星際大戰》幾乎囊括了1977年奧斯卡電影獎的所有技術獎項。影片一共回收3億美元的利潤，而盧卡斯就分得了兩億美元的衍生產品利潤。

於是，他從此變成好萊塢的一則傳奇和風雲人物，再也不必像過去那樣受人擺佈，他專心製作《星際大戰》系列電影。1980年他製作的《星際大戰》第二部《帝國大反擊》（Star Wars V: The Empire

Strikes Back）票房再次獲得佳績，並獲得第53屆奧斯卡的兩項技術大獎。由他編劇的《星際大戰》第三部《絕地大反攻》（Star Wars VI: Return of the Jedi）也接著問世，喬治・盧卡斯引領了科幻電影的新時代。

90年代他成立了自己的製片公司，十分注重科技特效，至今已獲得多次的奧斯卡技術獎項。1997年在《星際大戰》問世20周年之際，他推出經過高科技處理的新版《星際大戰》，在影片中增加了很多新場面，也透過技術處理，增加了很多在過去因為技術限制而無法在影片中出現的各種怪物。此片創造了4億美元的票房。

1999年，他策劃多年的《星際大戰》前傳首部曲《威脅潛伏》（Star Wars VI: Return of the Jedi）上映，再次掀起《星際大戰》的熱潮。2002年《星際大戰》前傳第二集（Star Wars II: Attack of the Clones）問世，並預計在2005年推出《星際大戰》前傳第三集（Star Wars: Episode III - Revenge of the Sith），然後再繼續拍攝《星際大戰》的第七和第八集，如此算下來，《星際大戰》系列電影的拍攝，前後將耗時30年才能完成。而這個系列也是盧卡斯對電影的最大貢獻。

在這20多年裡，他因為這個系列電影而獲得了至高的聲譽，開創了科幻片的先河，透過非凡的想像力，結合高科技，將科幻片推上了藝術和創造力的巔峰。

79 | **Peter Weir**

彼得・威爾

（1944-）

彼得・威爾可說是澳洲當代電影復興的旗手，他1944年出生於澳洲雪梨，18歲進入雪梨大學學習法律和藝術，但是沒有畢業就離開了學校，繼承父業經營房地產。

幾年後在歐洲旅行的途中，他看到了拍片過程，因此決定投身電影，開始擔任攝影助理和美工，並從編劇著手，開始了他的電影生涯。

彼得・威爾的作品當中，最令人難忘的多不勝數，例如《吃掉巴黎的車》（Cars That Eat People）、《蚊子海岸》（The Mosquito Coast）、《春風化雨》（Dead Poets Society）和《楚門的世界》（The Truman Show）。彼得・威爾的重要性在於他既是澳洲當代電影復興的旗手，又是從西方的邊陲進入美國，在好萊塢發出了不同的聲音，對整個西

彼得‧威爾

方價值提出了反思和質疑。

　　地廣人稀的澳洲電影人成名後大都留在歐美發展，他們的電影作品甚至看不出澳洲的社會和人文風情。而彼得‧威爾用他的電影做到了這一點，讓我們從銀幕上看到了澳大利亞獨特的性格與現實。

　　在1971年，他執導了首部影片《三人行》（Three to Go）初露鋒芒。1974年，在他30歲時導演了成名作《吃掉巴黎的車》，引起電影界的注意，觀眾才將目光放到了在地球上被汪洋包圍的澳大利亞。《吃掉巴黎的車》這個恐怖故事的背景是在澳大利亞一處名叫「巴黎」的小鎮上，主角是個從高速公路的災禍中牟利的人，電影展現了空曠荒涼的澳洲地貌，對於生活在這裡的人心理上有著不可見的影響。這部電影混合了西部片、科幻片和喜劇片的元素，展現了澳大利亞獨特的文化風貌。

　　電影《吊人崖的野餐》（Picnic at Hanging Rock）敘述一所女子學校學生，在一次郊外野餐中發生意想不到的悲劇。這部電影受到佛洛伊德的影響，表現出受英國傳統教育的女子學校學生的性衝動，而這種衝動在澳洲野性的土地上更加狂野。他拍攝於1978年的電影《終浪》（The Last Wave）是部寓言式的電影，在這部焦慮的影片中，一個預言成了整部電影的基調：文明的存亡取決於最後的巨浪。《加里波利》（Gallipoli）是一部以英國對澳洲殖民時期為背景的影片，彼得‧威爾在這部影片裡，展現了澳大利亞的孤獨。

　　在1985年，他拍攝了好萊塢風格的電影《證人》（Witness），這部影片使他獲得奧斯卡最佳導演提名。1986年的電影《蚊子海岸》是根據美國作家保羅‧西羅克斯（Paul Theroux）的同名小說改編而成，描述一個充滿理想的發明家，在美國中部一個小村莊生活的故事，最後這個發明家偏執的性格毀了自己。

　　這時彼得‧威爾已經到好萊塢發展。1989年，他拍攝了令人難忘的《春風化雨》，由羅賓‧威廉斯（Robin Williams）飾演一位教學方法獨特的中學老師，他將學生引導進入文學世界的同時，卻遭到了保

守勢力的圍剿，最後以悲劇結尾，但也顯示了希望。

輕喜劇《綠卡》（Green Card）是他以外來人的角度觀察美國的電影，這部票房成功的影片使他的視野更加開闊。1998年，他導演了引起話題的《楚門的世界》，對人類全面進入媒體時代進行了反思。楚門從小生活在一個24小時拍攝他的電視頻道裡，而在他生活裡出現的人全是演員，包括所有他依靠和信賴的親人。這的構思十分驚人，彼得‧威爾對於影視媒體，尤其是電視時代的墮落，進行了毫不留情的批判。而這樣的批判視角，在好萊塢內部是很難出現的。

2003年的《怒海爭鋒：極地征伐》（Master and Commander: The Far Side of the World） 改編自派屈克‧歐布萊恩（Patrick O'Brian）的小說，背景是海權爭霸、戰事頻仍的19世紀初，年輕艦長作風強悍，沿途多次與法國超級船艦「地獄號」纏鬥，是罕見的航海史詩鉅作。彼得‧威爾表示，電影中1805年的水手，感覺其實是像今天的太空人，探索著無盡未知，希望航向等待開發的深處去找尋更多人類的秘密。

彼得‧威爾的電影都有一種貫串其中的憂慮，異常的精神狀態、誇張的動作反應、可怕的夢境等等。他從澳大利亞這個西方的邊緣之地出發，對西方的價值觀做了有力的分析和反省。

80

Nikita Cepreebhy Mikhalkov

尼基塔・米哈爾科夫

(1945-)

米哈爾科夫1945年10月21日生於莫斯科，他是名門之後，他的曾祖父是19世紀俄羅斯的畫壇巨匠瓦西里・蘇里科夫（Vasily Surikov），他的外祖父是20世紀初俄羅斯的著名畫家尤特・岡察洛夫斯基（Pyotr Konchalovsky），父親是有名的兒童文學作家，母親則是作家兼翻譯家。他的哥哥安德烈・岡察洛夫斯基（Andrei Konchalovsky）也是一位電影導演，所以出身於這樣一個深具文化影響力的家族，米哈爾科夫的文化理想，自然是試圖恢復舊俄時代高貴和理想主義濃厚的氛圍。他是公認自塔爾科夫斯基去世之後最重要的俄羅斯電影文化的象徵。

米哈爾科夫是學習表演出身的，18歲考上莫斯科一家戲劇學校學習表演，畢業後進入莫斯科國立電影大學導演系，1972年畢業前拍攝了電影《戰後

平靜的一天》（A Quiet Day During the End of War），而這時，作為演員，他那蘇聯人特有的臉孔，已經在銀幕上出現10年之久了。他在哥哥岡察洛夫斯基的電影《貴族之家》（Family Relations）、《西伯利亞》（Siberiade），以及梁贊諾夫導演的《兩個人的車站》（A Railway Station for Two）中擔任主角，並獲得成功。

1974年，29歲的米哈爾科夫首次執導的影片是《敵中有我》（At Home Among Stangers），這部影片以1920年俄國內戰為背景，是一部節奏強烈，具有娛樂效果的電影。它講述的是蘇聯內戰時期，安全人員押送一批黃金從西伯利亞到莫斯科的歷程，混合了西部片、冒險片和偵探片的各種元素，在影片的結構和技巧上也引起了廣泛關注。

1976年，他拍攝了電影《愛情奴隸》（Slave of Love），這同樣取材自蘇聯內戰時期，在戰爭的殘酷考驗中，一對戀人的愛情同樣受到考驗。影片採取了劇中劇的形式，1976年，米哈爾科夫憑這部電影獲得德黑蘭影展的最佳導演獎。1977年，32歲的他根據契訶夫（Anton Chekhov）的作品改編的電影《失聲琴》（Unfinished Piece for Mechanical Piano），這部影片讓他獲得廣泛好評，並得到西班牙聖薩巴斯提安影展的最佳影片獎。

後來他在蘇聯影壇上的發展十分順利，到目前為止，他參與製作和主演的影片已有20多部。在影片《失聲琴》中，他描繪了俄羅斯沙皇時代上流社會的面貌，在俄國革命爆發前夕，這些舊制度的受益者和守護者惶惶不可終日的生活狀態，米哈爾科夫用諷刺與幽默的手法，將契柯夫的諷刺精神發揮得淋漓盡致，描繪了一個時代的縮影。

他的電影《黑眼珠》（Dark Eyes）諷刺了舊俄時代保守的官場文化，《奧勃洛莫夫》（Oblomov）則是改編自文學名著的電影，同樣是對俄國舊文化的審視。而在1991年拍攝的《草原兒女》（Close to Eden）中，他用詩意的鏡頭，描繪了一個俄羅斯人在中國內蒙古牧民的生活，大自然在他的鏡頭裡完全是活的，而淳樸的民風令人嚮往。這部影片涉及俄羅斯人和蒙古人的困惑和聯繫。蒙古人曾統治俄羅斯

長達270年，生活在廣闊土地上的兩個民族，在今天的商業時代都有自己的困惑。影片獲得威尼斯影展金獅獎，以及奧斯卡最佳外語片提名，同時還獲得俄羅斯國家電影獎。

他最有名的作品是《烈日灼身》（Burnt by the Sun），這部影片獲得1994年坎城影展的評審團大獎，隨後又獲得美國奧斯卡最佳外語片大獎。這部影片敘述了史達林時代蘇聯沉痛的歷史在個人生活中造成的悲劇。一位蘇聯師長在戰爭結束後，回到風景如畫的家鄉農莊休息，但妻子過去的追求者、現在當政者的特務也來到了農莊，最後將師長作為調查對象抓走並且槍殺。影片中美麗的俄羅斯大地，和俄羅斯民族的悲劇性歷史形成了強烈對比，而米哈爾科夫如詩如畫的鏡頭，和片中人物的悲劇性結局同樣給人強烈的震撼。

此外，他還拍攝了一部紀錄片《安娜：6-18歲》（Anna: 6-18），這部紀錄片一共拍攝了12年，記錄了女兒安娜的成長歷程，同時又以這12年蘇聯社會政治的變化和解體為背景，將一個人的成長和環境聯繫起來。

他最新的作品是電影《西伯利亞理髮師》（The Barber of Siberia），這是一部長達3個小時的史詩電影，講述了舊俄時代一個波瀾壯闊的愛情故事。1885年，一個前往莫斯科的美國寡婦，認識了俄羅斯軍校學生安德烈‧托爾斯泰，於是他們相戀，開始了一場偉大的愛情。但是最終沒有結合，安德烈‧托爾斯泰被流放到西伯利亞，當這個美國女人獨自養大他們的兒子，並費盡周折前去西伯利亞找尋托爾斯泰想告訴他這個消息時，卻仍然和他擦肩而過。

在這部電影中，米哈爾科夫再次用影像深情描繪了如詩如畫的俄羅斯大地，影片充滿了幽默和活力，顯示出俄羅斯當代大導演的米哈爾科夫全部的美學理想和追求。

米哈爾科夫是位俄羅斯民族主義者，他認為俄羅斯應該恢復舊俄時代的高貴文化傳統。近年來，他在俄羅斯政壇也很活躍，他的理想是用溫和改革和制憲方式找回俄羅斯昔日的榮光。

81 | **Win Wenders**

文・溫德斯

（1945-）

有人說如果將新德國電影比喻成一個人的話，溫德斯就是這個人的眼睛，這是一雙自歐洲向美洲大陸眺望的眼睛，眼睛裡伸展無窮無盡的道路。

1945年溫德斯生於德國杜塞爾道夫，當時正值二次大戰結束，德國無條件投降，美國派兵進駐西德。美國大兵帶來的美國文化對溫德斯的童年產生了深遠影響，這個極端害羞、內向的少年，開始對搖滾樂和美國電影產生興趣，逐漸放棄了從事神職的想法，對電影這門藝術產生熱情。

溫德斯曾攻讀醫學和哲學，並在巴黎學習繪畫，他投考巴黎電影學院失敗，卻在巴黎電影資料館裡觀摩了大量影片，靠自學與更加了解電影。1970年他拍攝了第一部實驗性的偵探片《夏日遊記》

（Summer in the City），這是「一個犯罪的故事，影片中的囚犯因懼怕往昔而逃亡」。他還拍攝了非劇情、不求表意的《守門員的焦慮》（The Goalkeeper's Fear of the Penalty Kick），引起影評人的注意。1972年的《紅字》（The Scarlet Letter）他自己不甚滿意，卻爲他贏得了相當的聲譽。

1974年的《愛麗絲漫遊記》（Alice in the Cities），1975年的《邂逅》（The Wrong Move）、1976年的《道路之王》（Kings of the Road）被稱爲溫德斯的「旅行三部曲」。他在影片中發現了公路的遼闊，再次證明「道路帶來命運」的永恆主題。這是歐洲風格的公路電影，美國的影響也沒有改變他內省、憂鬱、深情的內涵。溫德斯的「公路電影導演」形象自此確立。

《道路之王》是三部曲中的代表作，兩個孤獨、內省卻又企盼女人陪伴的男人，乘著貨車在東西德邊境上展開漫漫長路，旅程終了時，他們瞭解到生命中所必須承受的一切。這是一部寧靜抒情的作品，傳統的戲劇結構在電影裡幾乎不存在，從中我們也可看出他所景仰的小津安二郎對於他的影響。（1984年溫德斯到東京拍攝了紀錄片《尋找小津》（Tokyo-Ga），向他心目中的東方大師致敬。）溫德斯以自我的內省在歐洲和美洲、東方和西方之間，搭建橋樑，形成溫德斯風格。

1977年的《美國朋友》（The American Friend）也是一部歐洲風格的公路電影，使全球都注意到了溫德斯的存在。在德國文化和美國文化的巨大張力之間，表現出全球文化被好萊塢和美國品味支配的趨勢。1978年他應科波拉之邀到美國執導《漢密特》（Hammett），但在理念上與科波拉的差異使這部作品坎坷多磨，他把拍攝此片時遇到的問題間接記錄在《事物的狀態》裡，影片以紀錄片的手法描述了一位類似溫德斯的電影冒險家。這部帶有自傳色彩的影片探討了歐洲和美國在電影文化上的差異。

1983年的《巴黎德州》（Paris, Texas）獲得坎城影展金棕櫚獎，

這部作品以集大成的方式將溫德斯早期作品的主題發揮到極致。這部歐化的公路電影，節奏緩慢，風格憂傷，男主角在荒涼貧瘠的德州孤獨的身影，彷彿就是溫德斯的精神形象。溫德斯說，他拍這部影片，是希望藉以擺脫自己在美國受到的精神創傷。整部影片雖然是在美國大地上穿行，但主題縈繞的卻是歐洲和東方的樸素情懷。

《巴黎德州》被稱爲是溫德斯「美國化傾向的高峰」，影片所呈現的風格顯示出融合世界藝術的雄心壯志，遷移旅行是溫德斯慣常運用的情節，公路、汽車、火車、飛機、輪船是他作品中的主要場景。人的孤獨、人際的隔閡也是他一再表現的主題，他對小津的尊敬之情化作了自己的電影語彙：平靜、舒緩、沉鬱、內斂，對場景不加剪輯、幾乎放棄了蒙太奇的敘事手法。他以小心緩慢的步伐，虔敬地跟隨在現實之後，只是觀察、呈現，不強加干涉，不妄下評斷，他不想讓鏡頭前的現實遭受蒙太奇太過鋒利的切削和改變。

繼1985年的《尋找小津》之後，1987年他拍攝了《慾望之翼》（Wings of Desire），他說：「我在美國待了一段時間後回到柏林，準備在這兒尋根，尋找自己民族的根，在柏林成立了自己的電影公司——公路電影製片公司；同時柏林這座城市又有非常獨特的歷史：它的過去、今天和未來。」影片透過柏林城中兩位天使的目光，串聯起了德國的一段歷史，天使因爲對塵世的愛，意欲放棄永恆但虛空的天使生活，到柏林紅塵中重新體味古希臘的哲語：「認識你自己！」

1987年拍片時，柏林圍牆還沒拆除，天使作爲和平的使者，說出了溫德斯對於未來和平的期望。兩年後柏林圍牆便被推倒，人人都可以像天使那樣在邊界自由行走，這部影片則具有了記錄這段歷史的特殊意義。影片結尾的字幕上寫著：獻給過去所有的天使，特別是小津安二郎。

在1989年《都市時裝速記》（Notebook on Cities and Clothes）、1991年《直到世界末日》（Until the End of the World）、1993年《咫尺天涯》（Faraway, So Close!）、1994年《里斯本的故事》（Lisbonne

Win Wenders

Story）之後，1995年，他協助安東尼奧尼拍攝了《雲端上的情與慾》（Beyond the Clouds）。我們無法分辨在4個關於愛和理想的小故事中，哪些是安東尼奧尼的光芒，哪些是溫德斯的氣息。

1997年，他拍攝了《終結暴力》（The End of Violence），這是一部具有希區考克式懸疑的影片，是一部反思暴力卻又沒有暴力畫面的影片。他的信條是：「不能用暴力來反對暴力。對此，製作畫面的導演要負起責任來。」溫德斯的眼睛不願被額頭上流下的鮮血弄濕。

2000年拍攝了《百萬大飯店》（The Million Dollar Hotel），講述了大飯店裡三教九流的時代特徵，表現出個人面對未來的恐懼，也可感受到導演本人的一絲無力感。在片中溫德斯似乎對他創造的角色充滿矛盾，這背後有導演自身對於複雜現實的猶疑態度。溫德斯的自我矛盾和反省，在日益加速的現實面前愈顯笨拙，在《百萬大飯店》中，導演以慌亂和矛盾表現出人性難以把握的複雜面貌。

溫德斯在進行著一場自德國而起的流浪生涯，這是一次沒有終點的流浪，疏離和隔閡始終是路上的行囊，但最具特色的，還是他那花白眉毛下的眼睛。溫德斯說：「旅行，是一種心靈的追尋。」

電影製作的商業化傾向和導演的內在表達，日益形成尖銳的矛盾。在坎城影展上，溫德斯曾收集了許多著名導演的悲觀聲明，然後嚴肅地總結：「電影死了。」

《巴黎德州》（1983）

82 Rainer Werner Fassbinder

雷內・維納・法斯賓達

(1945-1982)

電影之於法斯賓達，如同滴在他生命蠟燭上的火油，相互助燒、焚毀照亮，使他37年的生命化作了蒼老之灰。

法斯賓達1945年5月31日生於德國巴伐利亞。父親是醫生，母親是兼職翻譯。缺乏親情使他孤獨內向。父親診所裡經常出現的妓女，使空氣中彌漫著與性有關的怪異氣氛。5歲時父母離異，他由母親撫養，在他8歲時，母親和一名18歲的少年同居，這個少年以父親的身份對小法斯賓達盡父職，法斯賓達在心智尚未成熟的童年，經歷了人世間一切可能的畸形情感。「在陰沉的巴伐利亞天空下，一切看來如同是地獄扭曲晃動的水中倒影。」

寄宿學校的生活讓法斯賓達更加孤獨，與母親之間的愛恨糾纏是他終其一生的死結。15歲時，法

斯賓達離開母親到了父親那裡，在科隆的父親被吊銷了醫師執照。自卑的法斯賓達越長越難看：「他的身軀柔軟無比，你幾乎會以爲他根本沒有骨頭。他的雙腿雖然十分健壯，但是看起來就像是超大嬰兒的小腿一般。他喜怒無常，甚至洗澡時都會亂發脾氣，這使他更像是個嬰兒。陽光總是無法把他曬黑，他的皮膚是那樣蒼白、病態，有著透明的質感，甚至沒有一根汗毛……他的骨架細小而纖弱，他的臀部相當大，而即使在尙未有小腹的時候，他已經給人一種圓滾滾的印象了。」

爲了自我保護，不再被人拋棄，他採取的措施是在被拒絕之前先拒絕別人。他身邊的女人說：他一生都不知道怎樣去愛自己。最終形成獨立和桀驁不馴的性格。母親對他很冷淡，爲了工作也沒時間照顧他。法斯賓達把母親給他吃飯的錢拿去看電影。在電影中他找到了自己的世界，遇到了另一種會熊熊燃燒的燃油。

1964年，法斯賓達進入慕尼黑一家戲劇學校學習表演，在此時大量的觀摩影片爲他日後積累了創作基礎。爲了生活，他在低級酒吧幫助同居的女友拉客賣淫，據說他早期的幾個劇本就是女友在接客時，他在對門的酒吧裡寫成的。

60年代初，德國政府停止了對電影的保護政策，加上電視業的激烈競爭，使許多電影公司倒閉。1962年，來自慕尼黑的導演們在第八屆柏林影展上向世界宣示，他們要「創新德國新電影」，這代表著德國電影的轉折。影評人曾將溫德斯喻爲「德國新電影」的眼睛，而法斯賓達則被喻爲它的心臟，且被譽爲「德國電影的神童」、「德國的巴爾札克」。國際評論界還把法斯賓達對於70年代「德國新電影的貢獻，與高達對法國電影和帕索里尼對於義大利電影的貢獻相提並論」。

1965年，他拍攝了短片《城市流浪漢》（The City Tramp），第二年又拍了《小混亂》（The Little Chaos）。1967年，他開始從事舞台劇，並成立了「反戲劇」劇團，如同柏格曼的拍攝小組一樣，這個穩

定的團體爲低成本高效率的電影製作提供了保證，使得他能夠在14年裡拍攝25部電影、14部電視片和紀錄片。

1968到1969年間，法斯賓達帶領十餘名「反戲劇劇團」成員開始了瘋狂的電影創作，在兩年中共拍了11部電影、電視。1969年法斯賓達開始展示出超人的精力和魔鬼般的創造力。執導舞台劇、寫舞台劇本，並在一年內編導、演出了4部電影。《愛比死更冷》（Love Is Colder Than Death）在4月份花了24個工作天；8月的《外籍勞工》（Katzelmacher）用了9天時間；《瘟神》（Gods of the Plague）5個星期；《喪心病》（Whity）13天……他既是導演，又是編劇、製片、演員、攝影、剪輯、作曲，電影這門綜合藝術全面佔有著法斯賓達的生命。

《愛比死更冷》是法斯賓達自編、自導、自演的作品，以好萊塢電影的形式描述了現代青年彷徨的心態。《外籍勞工》表現了外籍工人的生活，講述「局外人不僅必須忍受孤寂的侵蝕，同時也得去對抗來自群體的偏見和敵意」。記者評論說：「看過《外籍勞工》之後可以斷言，法斯賓達是個真正的天才，他在高達的開創性基礎上，正開拓著新的天地。」《外籍勞工》爲法斯賓達贏得65萬馬克的獎金，使他可以拍攝下一部影片。

1970年，法斯賓達完成了1齣舞台劇、4部電影和3部電視片，《當心聖妓》（Beware of a Holy Whore）是他自傳性的作品。像一列高速運行的火車，法斯賓達和自己的37歲宿命賽跑，爲了趕在終點前有更多的創作，他在高速行駛中不斷思考。此片成爲他自我審視後的又一轉捩點，他反思之前的作品：「它們太過於個人化，太過於陽春白雪……今後應該比我迄今爲止所做的更加尊重觀眾。」

法斯賓達把方向轉向了「好萊塢」，他把好萊塢劇情片的成功因素，和自己獨創的實驗因素結合起來，用更具大眾化的形式講述他看到的德國現實，這使他的作品能走出學院實驗的地盤，創造了「德國式的好萊塢風格」。

雷內・維納・法斯賓達

　　1971年的《四季商人》（The Merchant of Four Seasons）就是在美國導演道格拉斯・席克影響下的作品，講述了德國50年代「經濟奇蹟」期間一個水果小販的不幸命運。法斯賓達走出了個人世界，以好萊塢劇情片的敘事手法拍攝。影片素材來自他的家庭生活，在他作品中首次出現同性戀主題。作品的拍攝只用了11天。

　　1972年他用10天拍了《佩特拉的傷心淚》（The Bitter Tears of Petra von Kant），同年還完成《野蠻遊戲》（Wild Game）、《八小時不是一天》（Eight Hours Are Not a Day）和《不來梅的自由》（Fontane Effi Briest）等3部作品。1973年拍攝了《恐懼蝕人心》（Fear Eats the Soul）和《馬沙》（Martha）等7部作品，法斯賓達在《恐懼蝕人心》中飾演老少戀裡，老婦人的兒子，而這個角色是他童年的經驗。席克稱此片是法斯賓達「最好最美」的影片之一。

　　1975年他拍攝了《屈絲特婆婆上天堂》（Mother K 卻ters Goes to Heaven）和《恐懼的恐懼》（Fear of Fear），1976年拍攝了《中國輪盤》（Chinese Roulette）等3部影片，1978年拍攝《德國之秋》（Germany in Autumn）、《瑪麗・布朗的婚姻》（The Marriage of Maria Braun）和《一年十三個月》（In a Year of 13 Moons）。法斯賓達以女性視角，講述了瑪麗・布朗追求幸福卻一生難遇的經歷。瑪麗・布朗一生都在與男人建立平等關係，但無論婚姻、財富和辛勞都沒有給她帶來真正的愛情，男人一個個離她而去，身邊的男人把她當作財產的交易。影片結尾，瑪麗走向廚房，打開瓦斯點了一支煙，卻沒有關上。她平靜地又劃燃一根火柴時，整幢房子在轟然巨響的爆炸中消失，身邊的男人和瑪麗一同在大火中消逝。在爆炸的硝煙中，銀幕上出現德國歷屆總理的頭像。作品以女人的一生反映了「痛苦有時比戰爭還殘酷，愛情有時比死亡更冷酷」的主題。影片借助好萊塢的敘事手法，將情節一步步推向高潮。瑪麗擁有一切，卻沒有一個男人，沒有愛的幸福，影片的每一個戲劇高潮，都是她朝悲劇性結局邁出下一步。

　　1979年他拍了《第三代》（The Third Generation），1980年拍了14集電視劇《柏林亞歷山大廣場》（"Berlin Alexanderplatz"），1981年拍了《莉莉‧瑪蓮》（Lili Marleen）。描述女歌手維莉的愛情遭遇，也是一部女性觀點的作品。影片以戰爭爲背景，配合著名曲《莉莉‧瑪蓮》，在空曠戰場上的歌聲撫慰雙方軍士的心靈，槍林彈雨的場面反復在歌聲中出現，戰爭漫長、生命短暫、歌聲永恆。《莉莉‧瑪蓮》甚至可說是一部流行歌曲的影片，法斯賓達以一部電影詮釋了這首名曲。戰爭結束，愛情消失，當維莉終於找到愛人時，愛人已經婚娶，維莉獨自生活在清苦之中。

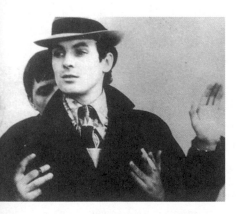

《愛比死更冷》劇照

　　法斯賓達接受採訪時說：「如果生命允許，我希望拍攝兩部反映德國不同時期的影片：第一個是《莉莉‧瑪蓮》。但不是最後一個……我在尋找自己在祖國歷史中的位置，我爲什麼是個德國人？」我們可以從中看出，他希望走出自己早年的陰影。1982年，他拍攝了《水手奎萊爾》（Querelle），改編自尚‧惹內的小說，是一部同志片，影片中「與魔鬼結盟」的讖語，使這部作品成爲法斯賓達的絕唱。

　　法斯賓達被稱爲電影史上的「奧林匹亞鐵人」，他以強烈的工作欲望填滿生活。爲了使自己保持不斷的興奮狀態，他酗酒甚至吸毒。他經常連續工作幾個晝夜，然後睡上24小時，再繼續工作。當朋友勸告他要休息時，他說：「我不睡覺，除非我死了。」

　　1982年6月10日，法斯賓達在慕尼黑的公寓內過世。他的嘴裡銜著未吸完的香煙，旁邊是電影劇本《羅莎‧盧森堡》（Rosa Luxemburg）的手稿。

83 Oliver Stone

奧利佛‧史東

(1946-)

　　奧利佛‧史東是讓美國某些政客厭煩和痛恨的傢伙，因為他的電影總是和美國政府過不去，總是揭他們的瘡疤，並在影片裡嚴厲批評美國人，讓一些不喜歡他的人恨得咬牙切齒。在電影《7月4日誕生》（Born on the Fourth of July）裡，他借主角之口說：「我愛美國，可是我操這個狗日的政府！」這句話使他成為最具爭議性的人物。

　　奧利佛‧史東出身於紐約華爾街一個成功的商人家庭，他的父親曾當過空軍，是個嚴厲刻板的人，想不到兒子會成為美國最著名的導演之一。因為在他的家庭傳統中，保守的白人傳統使奧利佛‧史東在少年時代深受壓抑，所以後來在他的作品裡，才會有那麼強烈的反叛和嘲弄。

參加越戰影響了奧利佛·史東的一生,幾乎完全改變了他的世界觀,並且成了他不斷拍攝電影的泉源。他說,「對我的導演生涯影響最大的是越戰,我過去曾想當個作家。但我一旦置身越南,就明白了,出於一些實際原因,寫作是不可能的。然而,所遇到的事是如此強烈,使我感到有必要留下一些證據。於是,我開始拍電影。」

1981年他導演了處女作《大魔手》(Last Year in Viet Nam),並沒有引起太多關注。但是1986年他導演的《突破煉獄》(Salvador),使他有一個好的開始,這部影片講述一個美國記者,在屠殺和戰亂橫行的薩爾瓦多進行採訪的故事,表明了他反戰和反暴力的立場。

1986年,他拍攝了《前進高棉》(Platoon),是一部關於越戰最好的美國電影,這部影片引起了美國上下強烈爭議。這是他的「越戰反省三部曲」的第一部,並獲得了奧斯卡最佳影片和最佳導演獎。1987年,他導演了《華爾街》(Wall Street),分析了美國經濟的核心,華爾街上的人性表現。1988年導演了《抓狂電台》(Talk Radio),敘述一個電台主持人,深陷於工作夥伴和狂熱聽眾所構成的危險當中。

1989年的《7月4日誕生》是他的創作高峰,這是「越戰反省三部曲」的第二部,該片獲得奧斯卡最佳導演獎。為了拍攝這部電影,他說他已準備了10年。接著,他又拍攝了《門》(The Doors)和《誰殺了甘迺迪?》(JFK)。在《誰殺了甘迺迪?》中,他重新探討了甘迺迪被刺的原因和背後可能的陰謀,暗示美國中情局與甘迺迪的死有關,從而引發了人們對於政府的不信任。這部電影同時也是一部十分出色的實驗電影,在運鏡、歷史資料和影片結構方面,都有十分大膽的探索。

1993年他拍攝了越戰三部曲的第三部《天與地》(Heaven & Earth),再次將越戰留給兩國人民的傷痕進行治療。第二年,他導演了驚世駭俗的《閃靈殺手》(Natural Born Killers),這是一部直到今天仍被不斷提起的影片,因為他對暴力的反省和渲染、批判和描繪完

全結合在一起，對媒體的無情諷刺也讓很多人受不了，因此背上了渲染和歌頌暴力的罪名。但也有人對這部影片評價很高，認爲它描繪了美國的實質狀態。

在《閃靈殺手》的拍攝技巧和藝術形式上，奧利佛·史東進行了多方面的探索，將家庭錄影、紀錄片、喜劇和劇情片的元素融會一體，是十分典型的後現代風格的黑色電影。《閃靈殺手》是他的第二高峰，和他的「越戰三部曲」，成了他的代表作和美國近30年來最好的影片。而這部片除了引起巨大爭議，甚至還引起一場訴訟，訴訟方要求取消奧利佛·史東的導演資格，他們出示大量的資料說明這部影片有誘導殺人的動機。官司甚至到了最高法院，但是遭到駁回。

對於電影是否能將人變成殺人狂，他這樣回答：「如果孩子被檔案夾弄破了手，你就說文件夾是違法的嗎？在美國，每年都有不下17個孩子玩橄欖球而喪生，你能說橄欖球就違法了嗎？電梯意外發生了，你能去告電梯嗎？」

1995年，他執導了電影《白宮風暴》（Nixon），是他對歷史的破壞與重構。爲了拍攝這部電影，他甚至透支300萬美元。「右翼說我是魔鬼，左翼說我是道德家，到底我是什麼？」他說，「很簡單，你們希望我是什麼魔鬼，我就是什麼魔鬼。」

1997年他拍攝了《上錯驚魂路》（U Turn），這是一部黑色電影，表現人性深處的黑暗。一個人偶然來到一個偏僻小鎮，掉入了危機四伏的陷阱。1999年他拍攝了《挑戰星期天》（Any Given Sunday），這是一部描繪橄欖球教練的電影。

奧利佛·史東在2001年說，他還有一樣東西沒拍出來，爲此他已準備了大量的筆記，並且已經沉澱多年，他說那是他的收山之作，「從此離開這裡，去他媽的，我已到了暮年，用不著一輩子都拍電影。」而2004年他拍的《亞歷山大》（Alexander），評價兩極化，看起來應該是不具有收山之作的份量。

你不可不知道的

改變電影歷史的100位名人

84

Steven Spielberg

史蒂芬・史匹柏

（1947-）

　　在最近的幾次調查中，史匹柏都名列「好萊塢最有權勢的人」排行榜之首，儘管這個排名十分無聊，但也表現了史匹柏無可爭議的地位，他是最近20年世界上最有影響力和最偉大的導演。

　　史匹柏1947年12月18日出生於美國俄亥俄州的一個猶太家庭，小時候非常喜歡迪士尼的動畫，12歲時，就用一台家用攝像機拍攝家庭生活，13歲獲得兒童獎，14歲拍攝了一部有戰爭場面的短片，演員都是他的朋友和鄰居。16歲時拍了一部150分鐘的科幻片，這部電影被他父親拿到電影院放映，第一天收入500美元。這一切都顯示出他早慧的電影天才。

　　中學畢業後他進入加州州立大學電影系，畢業後與環球電影公司簽定合約，拍了一些短片，獲得

好評。1971年導演的電視影片《飛輪喋血》（Duel）是一部恐怖片，講述一個開轎車的人被一輛卡車追蹤的故事，片中那個卡車司機一直沒有露臉。該片的音響效果十分突出，獲得義大利羅馬影展導演獎。

1974年他導演的《橫衝直撞大逃亡》（The Sugarland Express）算是他真正執導的第一部劇情長片，敘述一對犯罪夫妻利用警車去解救自己孩子的故事。他在這部影片中運用了電腦和攝影新技術，影片獲得1974年坎城影展的最佳編劇獎。

1975年，他拍攝了《大白鯊》（Jaws），這部令人坐立不安的驚悚片大獲成功，打破了票房記錄，也奠定了史匹柏在好萊塢的地位，影片獲得奧斯卡的3項技術大獎。1977年，他拍攝了科幻電影《第三類接觸》（Close Encounters of the Third Kind），用精彩的科技特效敘述地球人和外星人接觸的故事，不僅票房上大獲全勝，同時也獲得奧斯卡的兩項技術大獎。

1979年，他執導影片《一九四一》（1941），這是一部講述珍珠港事件後洛杉磯大停電的故事，用漫畫和黑色幽默的手法，拿戰爭開玩笑，這是他最失敗的電影。1981年，他開始拍攝《魔宮傳奇》（Indiana Jones and the Temple of Doom）印第安那・瓊斯系列電影，這是一系列探險動作片，在票房上獲得成功，1984和1989年他拍攝了第二和第三集。

1982年，他執導了科幻片《E.T.外星人》（E.T. the Extra-Terrestrial），敘述一個兒童拯救一個落難地球的外星人逃離人類追捕的故事，他投資了1000萬美元，獲得7億美元的票房，締造了票房神話。1985年他根據美國黑人女作家沃克（Alice Walker）的作品改編成電影《紫色姊妹花》（The Color Purple），講述黑人婦女艱辛的一生。在獲得奧斯卡11項大獎提名後，竟然沒有獲得一項奧斯卡獎，顯示出好萊塢的種族偏見。

1987年，他執導了影片《太陽帝國》（Empire of the Sun），描繪一個英國兒童在日本侵略和佔領上海時的經歷。1989年，他執導了浪

漫喜劇《直到永遠》（Always）。1991年，他執導《虎克船長》（Hook），1993年他執導的《侏儸紀公園》（Jurassic Park）票房締造出輝煌佳績，引起全球轟動，是繼《大白鯊》之後的又一高峰。同年，他導演的《辛德勒名單》（Schindler's List）終於為他贏得奧斯卡最佳影片和最佳導演等7項大獎，這部描寫一位德國商人拯救猶太人的電影。

1994年，他和好萊塢幾個片商聯合成立了「夢工廠」製片公司，投資拍攝自己感興趣的電影。「夢工廠」後來策劃拍攝的影片《美國心玫瑰情》（American Beauty）和《神鬼戰士》（Gladiator）都獲得奧斯卡最佳影片獎，成為好萊塢一股強大的勢力。

1998年，他執導了《搶救雷恩大兵》（Saving Private Ryan），影片敘述美國陸軍上尉米勒帶領一個小分隊，到二戰時期和德軍作戰的前線拯救士兵雷恩的故事，獲得奧斯卡最佳導演獎。2001年，他根據已故導演庫柏力克的構思，執導了電影《A.I人工智慧》（Artificial Intelligence: AI），探討在未來世紀裡，當人工智慧和人類完全相同時，對生命和愛的重新定義，票房雖然成功，但評價卻毀譽參半。

史匹柏是現在公認的好萊塢頭號電影導演，他聲稱受到希區考克和大衛·連的影響。他拍攝的電影屢屢創造票房奇蹟，也為我們拍攝了史詩般的影片，決定著美國電影，尤其是技術與科幻電影的方向。

85 ## Takeshi Kitano

北野武

（1947-）

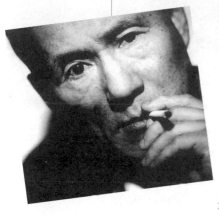

　　一個日本相聲演員後來成了一個傑出的電影導演，這個奇蹟可能對北野武來說是順理成章的事。但他不只是相聲演員，他還是電視節目主持人、體育評論員、電影演員和報紙專欄作家，出版了55本書，包括一本叫做《為什麼他們恨我》的自傳，是日本娛樂界當之無愧的才子和奇人。

　　他從1989年開始導演電影，無論是在日本還是全世界，他現在都是不容忽視的大師級導演，成為日本新電影的旗手。即使他是日本最受歡迎的娛樂人物，如果不是他拍攝的電影，充其量也只是日本的一個娛樂明星，在世界性的眼光中完全看不到他，但是近10年來，他的電影卻為日本電影走出了一條全新道路。

　　他1947年生於東京，小時候就是個愣小子。中學時代美術成績不錯，後來他常在他的電影中使用

自己的繪畫作品。1966年他進入日本明治大學機械系，中途退學，1970年為了生活駕駛計程車，結果因出言不遜被打了一頓，趕出公司。後來他與人搭檔說相聲，開始活躍於舞台和電視廣播中。1983年第一次作為電影演員在大島渚的《俘虜》中參與演出。

1989年，他首度執導了《兇暴之男》，這是一部渲染暴力同時又批判暴力的影片，敘述一個以暴制暴的警察的悲劇命運。在這部影片中，北野武呈現了他後來反復表現的北野武風格和主題。1990年，他拍攝了影片《3×4 十月》，敘述一個棒球選手為了獲得肯定而和黑幫決鬥，最後悲壯地同歸於盡的故事，再次展現北野武的暴力美學風格。

次年他執導了《那年夏天，寧靜的海》描述一對啞巴戀人喜歡衝浪的戀愛故事，影像風格與情節都十分動人。1993年，他拍攝了影片《奏鳴曲》，這又是一部描述黑幫生活的影片，最後主角在等候情人的公路邊自殺身亡，表現了北野武對於暴力的著迷。1994年的《性愛狂想曲》是一部黑色幽默片，敘述一個男人可笑和荒唐的一生，結果他被一位博士變成了蒼蠅人，被機械蒼蠅拍打死在一堆大便上。

　　1996年他導演的影片《恣在年少》是一部令人難忘的電影，這部影片敘述兩個少年的成長，詩意的敘述風格和懷舊基調，使影片顯得十分感傷和抒情，被稱爲是他的半自傳影片。1997年拍攝的《花火》（HANA－BI）是他導演生涯的一個高峰，這部影片獲得威尼斯影展金獅獎。影片的風格十分凝重洗練，在溫情、親情和暴力、死亡的交替敘述中，北野武完成了對自己的超越和總結。

　　1999年的影片《菊次郎的夏天》似乎表明了北野武的拍攝節奏：當他拍攝了一部表現暴力世界的影片之後，接下來他就會拍一部溫馨的電影。果然，在《花火》之後的這部影片，敘述了一個老混混幫助一個小孩找尋媽媽的溫情故事。下一部影片又回到他的暴力主題上，2000年的《四海兄弟》（BROTHER）依然延伸他的暴力美學，但是電影場景和故事已經延伸到了美國，也是玉石俱焚的悲壯故事。

　　北野武的電影要素是他的暴力美學，這可能源自於日本的武士道精神，是日本的現代變種。他幾乎演出他導演的每部影片，而且大都是主角。由於臉部神經麻痺，反而形成北野武獨特的冷面風格。從小就是壞孩子的北野武也經常口出驚人之語，他說：「我從不爲日本自豪，因爲二次世界大戰以後，日本所有的東西，包括憲法都是從美國進口的，這已經不是日本了，如果有一天我成了日本的國家元首，我會馬上對美國宣戰。」但在他的電影《四海兄弟》中，向美國黑幫宣戰的日本人，仍舊慘死在美國黑幫的衝鋒槍掃射下。

　　2002年，北野武拍攝了《淨琉璃》，以傳統偶戲劇場爲背景，在三段環環相扣的故事中探討愛與背離。2003年威尼斯影展大放異彩的《盲劍俠》，根據著名作家子母則寬的隨筆小說改編而成，北野武在片中以一頭金髮，閉目凝神的造型，賦予這位日本影壇的傳奇角色－－雙目失明的劍術高手「座頭市」超新潮的搶眼性格。

86 Hsiao-Hsien Hou

侯孝賢

（1947-）

　　侯孝賢是富有東方意蘊的導演，使一塊土地在銀幕上獲得了自己樸素的影像，他以詩意的長鏡頭風格和誠實質樸的電影語言，為電影的未來闢出一片天地。在侯孝賢一系列作品中，不僅有他在影像表現上取得的藝術成就，而且也蘊含著電影藝術在未來發展的諸多可能。

　　侯孝賢的作品嘗試對於現實的另一種表達，豐富和簡單交織的結果，使作品看起來好似缺乏電影技巧，或不屑用電影技巧的人所拍的那樣。侯孝賢的作品表現出東方文化對於現實的充分尊重，有人說：「在侯孝賢謙和的電影畫面中，似乎總有微風在流動。」

　　侯孝賢1947年生，廣東梅縣人，1948年全家遷往台灣，初、高中時父母相繼去世，給他很大的影響。服兵役期間便立志用10年時間進入電影界。後

來進入國立藝術專科學校影劇科，1972年畢業。1973年起，獲得了對電影的「重新認識，感覺那是另一種語言」。

　　《風櫃來的人》被認為是標誌侯孝賢影片風格開始成熟的影片，據說他從《沈從文自傳》中吸收了作者看待事物的方法，以一種「冷眼看生死」的寬容與悲憫去感受少年成長時期的徬徨、苦悶和煩惱。影片透過安靜荒僻的小鎮澎湖，與商業大都市喧鬧繁華、人心向利的對比，少年成長的憂傷，和農業文明逐漸城市化的惆悵靜靜流淌。東方意味的關注視角和淡遠淒清的影像格調在此片中初步奠定。

　　1984年的《冬冬的假期》，講述了台北小學剛畢業的男孩冬冬眼睛裡的鄉間生活。大自然中的遊戲、溪中的裸泳，更加散漫的節奏裡，顯示出導演「天人合一」觀念的初步形成。1985年的《童年往事》也是成長主題，阿孝的生活經歷近乎侯孝賢的自傳。少年的視角、淡遠的構圖、鬆散的結構，將遠景中的一段歷史緩緩敘述出來。

　　1986年的《戀戀風塵》是少年戀情的哀歌，大遠景中的自然景色，成為侯孝賢作品中參與、見證的角色。長鏡頭、大遠景、從容和諧的人生觀，構成侯孝賢和小津安二郎的相似之處，有人稱他為「台灣的小津安二郎」。景物在大遠景的鏡頭中，成為青春傷逝的見證，在得知女友已婚嫁他人的消息時，鏡頭以緩慢的速度搖過四周暮色中的樹木，長達數分鐘的這個鏡頭顯示出侯孝賢作品背後的深情。

　　1987年的《尼羅河的女兒》中，侯孝賢暫時擱置鄉間題材，轉向描寫都市少年的成長歷程，檢討一個沉淪、腐敗的80年代都市，以及其中少年的虛無、悲觀和無奈。在城市中侯孝賢發出了悲天憫人的哀歎。

　　侯孝賢的作品中充溢的是詩情，作為侯孝賢的長期合作者，作家朱天文這樣評價侯孝賢和他的電影：「侯孝賢基本是個抒情詩人而不是說故事的人，他的電影特質也在於此，是抒情的，而非敘事和戲劇……吸引侯孝賢走進內容的東西，與其說是事件，不如說是畫面的魅力，他傾向於氣氛和個性，對說故事沒興趣。」

　　當時的人們對於這種「東方抒情」和自然舒緩的節奏還沒有心理準備。人們走進電影院是爲了刺激的故事、新鮮的事物，因此侯孝賢的電影票房並不理想，有人戲稱「侯孝賢就是票房毒藥」。

　　1989年的《悲情城市》被認爲是侯孝賢的經典之作，作品巧妙選取了林文清這一聾啞人作爲「二二八」事件前後一段歷史的默默觀察者，影片通過林家幾代的命運遭遇，敘述了台灣由日據時期的統治和文化，如何全面轉換爲國民黨時期的政治文化。片中林文清和寬美的愛情故事，是大時代背景下的重要前景。在片中，寬美爲了和林文清溝通，不得不用紙筆書寫，因此使得字幕旁白成了合理表現，影片於是不僅具有文字所傳達的雅致詩意，而且也產生默片時代的特殊氛圍。

　　定鏡長拍的鏡頭，貼切表達了聾啞的林文清的內心世界，安靜的攝影機一動不動地看著現實在不遠處一步步前行，侯孝賢的作品在平實中呈現出凝重沉著的「安靜」，和深情潛藏的「詩意」。客觀、冷靜的畫面需要觀眾自己去取捨與思考，林文清和寬美及小孩，一家三口在火車月台淒然站定的靜止畫面，構成全篇平緩卻蘊含張力的情感。

　　侯孝賢說：「我拍《悲情城市》並非揭舊瘡疤，而是我認爲如果我們要明白自己從何處來，到何處去，便必須面對自己和自己的歷史。電影並非只關注二二八事件，但我認爲有些事必須面對。此事禁忌太久，更使我感到拍攝的必要。」

　　在影片的歷史敘述中，畫外音有寬美平和安詳的日記獨白，畫面則是林文清淡如流水的眉目笑容。所有的仇恨殺戮都被安靜的攝影機寬容記錄，既使是被遣返的日本女子靜子，在與寬美的情誼中也體現了寬宥與諒解：這些人都是在艱難時代裡偶然相遇的平凡人，如果彼此間曾經傷害，也只是爲了求得生存。導演的人道主義理想貫穿其中：人和人應該相愛，不該相互殘殺，一部份人無權奴役另一部份人。這背後有著佛教和老莊思想的東方精神。

　　此片獲得前所未有的票房佳績，並獲得1989年威尼斯影展大獎。

這部影片被認爲是侯孝賢最複雜豐富的作品，其歷史視野之宏闊、情感抒寫之細膩，都達到了藝術水準。有人說：「一個人看與沒看過《悲情城市》，是兩種不同的人生。」

1993年的《戲夢人生》，敘述的是歷史的見證人——李天祿複雜曲折的一生，通過這位「布袋戲」藝人的一生，侯孝賢用攝影機還原了鄉土台灣。「布袋戲」的歷史遭遇和李天祿的人生境遇背後，仍是歷史蒼茫宏闊的大背景。作品兼有紀錄片和劇情片的性質，在似眞似幻的氛圍中，導演爲我們展現了三個時空：一個是以故事情節爲主的敘事時空；一個是李天祿現身說法的回憶時空；另一個則是「戲中戲」的戲台時空。三個時空交錯轉換，構成李天祿的一生。客觀的記錄風格和長鏡頭的畫面構成，讓生活本身說話的謙讓態度，使得影片內涵將被觀者不斷發現、不斷闡釋。

1995年的《好男好女》和1998年的《海上花》中，侯孝賢的攝影機開始移動，侯孝賢說出了與以往「遠觀」觀念不同的話：「電影需要近距離觀察。」對於人們詢問風格變化的原因，侯孝賢說：「這是沒辦法的事。」

侯孝賢的電影爲東方文化，尤其是中國文化找到了影像的立足點，但對於這種文化的偏愛與珍惜，也使他長時間遲疑在緩慢拾取的遠景當中。侯孝賢說：「我覺得總有一天電影應該拍成這個樣子：平易，非常簡單，所有人都能看。但是看得深的可以看得很深，很深。」

87 Yi-Mou Zhang

張藝謀

(1950-)

張藝謀到底是位電影大師，還
是個卓越的藝術匠人，顯然還無
法定論，但是作為20世紀80年代
崛起的中國導演，他已被載入了
世界電影史，而他的電影生涯還
沒結束，在近20年裡，他充分
吸引了世界目光，為東西方的
觀眾提供一種審視中國的影像
文本，使東方中國再度成為西方
眼中的奇觀，又使中國重新對自己的文化進行了定
位與確認。

他出生於陝西省西安市，中學畢業後曾在西安
當過工人。1978年，他以超齡身份破格考進北京電
影學院攝影系，1982年畢業後分發到廣西電影製片
廠工作。1984年，他擔任張軍釗執導的影片《一個
和八個》的攝影，把抗戰時期發生在日本侵略者和
掉隊的八路傷兵之間的對抗，用十分緊張的鏡頭語

言表現得很精采，獲得中國電影優秀攝影獎，從此走上電影之路。

次年，他又擔任陳凱歌導演的影片《黃土地》的攝影，這部描述中國北方黃土地上，人們艱苦求生的影片，獲得了很大的成功，張藝謀作為攝影，在法國南特影展、美國夏威夷影展都獲得了最佳攝影獎。1986年，他又在陳凱歌執導的影片《大閱兵》中擔任攝影，獲得加拿大蒙特婁影展評審團特別獎。這一年他前往西安製片廠擔任導演，次年在吳天明執導的《老井》中擔任男主角，扮演一個帶領村民在缺水的山地挖井的青年人，塑造了中華民族頑強生存的形象，影片獲得東京影展的最佳男主角和評審團特別獎。

他執導的第一部電影是1987年的《紅高粱》，這部影片根據作家莫言的同名小說改編，以極其濃烈的色彩和鮮明的中國特色，十分浪漫和殘酷地描繪了日本侵略中國時，帶給中國的創傷，獲得了柏林影展金熊獎，從此他在電影界站穩腳步，而他通過這部電影，也造就了國際影星鞏俐，展開了他們長期的合作關係。

1989年，他執導的《代號美洲豹》是一部平庸之作，但是1990年執導的《菊豆》，再次轟動影壇，影片描繪了一個壓抑情慾的傳統社會，獲得法國坎城影展布紐爾獎，和美國奧斯卡最佳外語片提名。自此，張藝謀繼續以攝影師的獨特目光，創造出表現中國象徵的電影畫面。1991年，他根據作家蘇童的小說改編的電影《大紅燈籠高高掛》，再次以非常鮮明的顏色和道具，使西方觀眾為之震驚，影片仍是對傳統中國家族腐朽生活的批判，獲得威尼斯影展銀獅獎，以及美國奧斯卡最佳外語片提名。

第二年，他執導了影片《秋菊打官司》，敘述一個當代中國農村婦女，為了丈夫而和政府打官司的故事，描繪了農村婦女的權利意識和背後的文化衝突，影片獲得威尼斯影展金獅獎，以及國內外多項大獎。1994年，他執導的《活著》，獲得坎城影展評審團大獎，以及多項世界影展獎項。這部影片根據作家余華的同名小說改編，敘述一個中國家庭在最近幾十年歷史中所受到的傷害，這部影片使張藝謀達到

了藝術高峰。

1995年，他的作品《搖啊搖，搖到外婆橋》，講述舊上海黑社會人物情感糾葛的電影，是一部平淡之作，影片獲得坎城影展最佳技術獎和奧斯卡攝影獎提名，以及美國《電影》雜誌評選為1995年世界10部最佳電影之一。1996年，他導演了以城市為題材的《有話好好說》，但沒有獲得張藝謀所期待的嘉許。此後，他還在故宮導演了義大利歌劇《杜蘭朵》的演出，評價十分兩極。

1999年，他拍攝了兩部影片《一個都不能少》和《我的父親母親》，前者似乎受到伊朗導演阿巴斯的影響，在影片中啓用的全是非職業演員，描述山村裡的一個代課老師，尋找自己失學的學生，影片獲得1999年威尼斯影展金獅獎，和中國電影華表獎。後者是MTV風格的散文式電影，敘述一個過去年代的中學老師的感人生活，十分樸實生動。

2000年他推出了《幸福時光》，但是這部電影是他最失敗的作品。2001年8月，他開始拍攝武俠片《英雄》，敘述荊軻刺秦王之前的俠義故事，雖然他在創作上積極尋求突破，然而這部充滿形式美學，但內容卻乏善可陳的大型製作卻是毀多於譽。2003年的電影《十面埋伏》，仍是古裝武俠片，甚至遠赴異國拍攝，然而成績依然受到質疑。他為北京申辦2008奧運而拍攝了宣傳片，強調中國文化的特徵和中國人的熱情，西方人看了可能很驚奇，但華人權的評價卻很不以為然。

張藝謀在1995年加拿大蒙特婁影展上，被評選為世界10大傑出導演，和美國夏威夷影展終身成就獎，1996年被美國《娛樂週刊》評選為當代20位大導演之一。他是中國在世界上獲獎最多和最引人注目的電影導演。

88　Pedro Almodovr

培卓・阿莫多瓦

(1951-)

　　阿莫多瓦1951年生於西班牙一個小鎮，在馬德里學習戲劇，1980年開始拍攝劇情片，狂野的想像力和奔放不羈的姿態，以及通俗故事的敘事法，還有他關注的各種邊緣人所組成的華麗影像，使他在國際影壇上大放異彩。

　　他認爲電影可以學，但完全不能教。「導演完全是個人經驗，應該自己去發現電影的語言，並通過這種語言發現自我。」有一次他在美國的大學演講，發現他說的，與他們的教授教的完全不同。「他們以爲我會給他們講述各種我已深思熟慮的規則，其實規則要麼太多、不然就太少，即使打破了所有規則，仍能拍出好的電影來。」

　　有一次，他拍攝同一個場景的三個鏡頭相隔近一年，於是在鏡頭中女主角開始是短髮，下個鏡頭

半長不短，第三個鏡頭她已經是一頭長髮了。「但是從沒有任何人向我指出這一點，我明白了只要影片有趣，所有人都不在乎技術上的失誤。所以，我對想拍電影的人的忠告是：去拍吧，即使你不知道該怎麼拍。」看來阿莫多瓦在拍電影時，也經常不知道該怎麼拍，他無意中發現了電影，尤其是好電影完全是個人化的東西。

1983年他拍攝了《修女夜難熬》（Dark Habits, Entre tinieblas），這部影片描繪一個因男友吸毒死亡，而逃到一所修道院的女人，發現修道院裡的修女有著更令世人吃驚的行為：她們養了一隻老虎作寵物；有人寫色情小說賺錢；修道院院長不僅吸毒，還是個女同志。阿莫多瓦讓這個驚世駭俗的故事充滿了喜劇氣氛，探討了女性的空間。

1984年他執導《我造了什麼孽》（What Have I Done to Deserve This?），描繪一個只是丈夫洩慾工具的女人的覺醒和夢想的挫敗。隔年，他又拍攝了影片《鬥牛士》（Matador），這是一部有偵探片風格的電影，一個是退役的鬥牛士，一個是在性高潮時要勒死男人的女律師，他們在一個日全蝕的日子裡，雙雙死於交媾狀態。這是阿莫多瓦對性愛的非理性，刻畫得相當成功的力作。

1987年他拍攝了《慾望法則》（Law of Desire），敘述一個同志導演被一個影迷追逐，幾乎毀滅的故事。阿莫多瓦對人類複雜的情慾進行了深入探討。第二年他又拍攝《瀕臨崩潰邊緣的女人》（Women on the verge of a Nervous Breakdown, Mujeres al borde de un ataque de nervios），一個女人為了和男友攤牌，但又要躲避男友那精神失常的妻子騷擾，在過程中卻出現了更多女人。這部電影為他獲得多項的國際影展大獎。

1989年他又拍攝了《捆著你，困著我》（Tie Me Up! Tie Me Down!），敘述一個年輕人綁架了自己喜歡的色情電影明星，最後倆人卻發生了真實生動的愛情。1991年他執導《高跟鞋》（High Heels），電視台女主播在報完一則兇殺新聞後，竟然對著鏡頭說她就是殺人兇手，於是引出了母女兩人圍繞一個男人的愛恨情仇。1993年

培卓・阿莫多瓦

他推出了電影《愛慾情狂》（KIKA），在這部影片中，色情、謀殺、背叛一應俱全，十分怪異，且因爲片中出現的強姦鏡頭，引起了很大的道德爭議。

《窗邊上的玫瑰》（The Flower Of My Secret）拍攝於1995年，這部影片一改過去對於離奇和情慾的怪異刻劃，描繪了一個暢銷愛情小說家面對自己不浪漫生活的尷尬：丈夫和自己的好友私通。阿莫多瓦十分沉著地敘述了女主角的心理變化和振作過程。1997年，他推出了影片《顫抖的慾望》（Live Flesh），被公認是他最好的作品之一。影片敘述三男兩女錯綜複雜的情慾關係，警察、政治、西班牙的歷史等元素，都在這部影片中有所表現，空間和時間也都有所擴展，預示了他的轉變。

1999年他執導《我的母親》，描述失去兒子的母親找到了從前的丈夫，但他已成了變性人，而他們已死去的兒子卻從未見過自己的父親。影片沉鬱憂傷的風格讓人難忘。獲得坎城影展和2000年奧斯卡最佳外語片。而2002年的《悄悄告訴她》（Talk to Her），故事由女人開始，而講述故事的是男人，全片以男性友誼爲主線，主題有人性中的孤獨，和伴侶間的「溝通」，在片中不論是有聲或是無聲的溝通方式，都是意念的表達，突破訴說者和傾聽者間的阻礙與隔閡，獲得2003年金球獎最佳外語片。

阿莫多瓦說，「就我個人而言，靈感的最主要來源無疑是希區考克。」在西班牙影壇上，現在最活躍的導演是阿莫多瓦，他至今已拍攝10部以上的電影。他獨特的風格使人根本無法忽視他。也許他將是一位電影大師，但關於他的爭議也很多，不過他已建立了獨特的電影風格，影響西班牙的電影，也影響著我們的視覺。

89 | James Cameron

詹姆斯・卡麥隆

（1954-）

詹姆斯・卡麥隆是20世紀末美國最引人注目的電影導演，他生於加拿大安大略省，父親是個工程師。他的性格從小就很叛逆，曾離家出走，為了謀生，當過卡車司機、伐木工人。這時他還畫畫、寫科幻小說，14歲時被庫柏力克的《2001太空漫遊》所震驚，就自己用8釐米攝影機拍攝短片，是個有電影天分的人。

他後來考上美國加州大學物理系，19歲時看了盧卡斯的《星際大戰》，感到自己也該拍電影，在心中暗暗確立了方向。但是大學畢業後找不到進入電影圈的途徑，於是做過各種雜事，在貧困潦倒時和一位女服務生結婚。

機會總是等待著目標堅定的人，1984年，詹姆斯・卡麥隆碰到了一位製片人，對他所編劇的《魔

鬼終結者》（The Terminator）十分感興趣，他就以一美元的代價賣給了這個製片人，條件是由自己執導這部影片。製片商同意了，於是影片在投資600萬美元的情況下，他自編自導的這部影片在美國票房就賺了近4000萬美元。在這部科幻片中，卡麥隆運用了獨特的科技，達到動作性極強的影像效果。

1986年，他自編自導科幻片《異形》第二集（Aliens），這部影片描述地球人和太空怪物在一處軍事基地搏鬥的故事，影片的特效和視覺效果令人難忘，獲得奧斯卡兩項技術大獎。1989年，他又自編自導了科幻片《無底洞》，敘述科學家在大海中和水中智慧生物交流的故事，此片的科技特效有了全新突破，使用大量的電腦合成動畫，影響此後很多電影水下的拍攝手法。

1991年，他導演了《魔鬼終結者2》（T2 - Terminator 2: Judgment Day），在票房上獲得巨大成功，美國票房便超過兩億美元。阿諾·史瓦辛格（Arnold Schwarzenegger）在片中扮演一個液體金屬人，會變形也會消融。影片在特效上達到了空前的發展，在這部電影影響下，更多的電腦特效電影紛紛出籠，一時間龍捲風、各種怪物、火山爆發、隕石災難等影片紛紛登場，而始作俑者，就是詹姆斯·卡麥隆。

《魔鬼終結者》系列使電影導演對電影的未來充滿信心，因為電腦科技幾乎可以做出任何人們想看的東西，這部影片在視覺刺激和影響上是前所未見的，也是電影發展史上一個重要階段的標誌，這個標誌就是在好萊塢技術至上主義的理念下，電影已是無所不能。

1993年，他成立了特效製作公司「數位世界」，和史匹柏的「夢工廠」一樣，成為好萊塢今日引領電影風尚的園地。1994年，他拍攝了間諜片《真實謊言》（True Lies），這部電影照例在特效畫面上給予觀眾極大的刺激和滿足，他把卡通片、驚悚片、間諜片和喜劇片的元素都融會在一起，製造了十分有趣的視覺效果。

此後的幾年裡，他把精力都投入了《鐵達尼號》（Titanic）的拍

攝中，這部災難片投資巨大，拍攝難度也很高，影片在1997年上映後，全球掀起一股觀看熱潮，人們爭相到電影院去看這部災難愛情片，爲這部電影流下的淚水幾乎可以淹沒電影院。影片投資了兩億美元，但是賺回的票房卻讓幾個投資的製片人轉憂爲喜，票房和衍生商品的利潤創下新記錄。這部影片在1998年獲得奧斯卡最佳影片等11項大獎，獲獎數目與當年威廉・惠勒執導的《賓漢》的記錄打平。

《鐵達尼號》耗費了他很多精力，1998年以後，他就沒有再拍新的電影，因爲他對劇本要求十分苛刻，同時對投資的金額要求也十分龐大，所以計劃都半途而廢。但他並沒有閑著，他擔任科幻電視劇《黑天使》（Dark Angel）的製片人。這是一齣共7集、14個小時的電視劇，他把它看成一部電影影集來拍攝。這部電視劇描寫2020年地球核災難之後的故事。

詹姆斯・卡麥隆是好萊塢的電影特效大師，也是好萊塢影片賣座的旗幟。他得益於好萊塢技術至上主義的潮流，甚至推動了這個潮流，但也同樣有被這個潮流淹沒的危險。

90

Joel Coen
Ethan Coen

柯恩兄弟

(1954-)(1957-)

喬‧柯恩（Joel Coen）
和伊桑‧柯恩（Ethan Coen）
兩兄弟以特異風格和好萊塢
保持了適當距離，他們創
造的「另類風格」，影響了
昆汀‧塔倫堤諾、大衛‧
林區（David Lynch）等
對好萊塢俗豔風格不滿
的年輕人。他們集殘
酷、荒誕、幽默和反諷於一體的作品，
都帶有「柯恩兄弟式」的品牌特徵。他們對世界冷
靜而獨特的觀點，正改變人們觀察思考的方式，他
們低成本的運作模式，也使電影得以減輕經濟和票
房的沉重壓力，從而將更多心力投入內容的挖掘
上。尼可拉斯‧凱吉說：「和這兩兄弟合作，如在
天堂。」

兄弟二人都蓄著絡腮鬍，金邊眼鏡後是難以猜

度的目光。兄長喬‧柯恩生於1954年，弟弟伊桑‧柯恩生於1957年，兄長執導筒，弟弟任製片，二人共同編劇。他們的童年在明尼蘇達州的法戈小鎮度過，直到念大學才離開家鄉。兄長學電影，弟弟唸哲學，伊桑在學校寫過一篇關於維根斯坦（Ludwig Joseph Johann Wittgenstein）的論文。他們兄弟間手足情深，他們一同看電影，一起討論，他們經常在拍片現場講著外人無法聽懂的笑話。他們的手足之情牢牢嵌進他們那敘述嚴密、邏輯環扣的劇本之中。

> 「和這兩兄弟合作，像在天堂一樣。」
>
> ——尼可拉斯‧凱吉

他們自稱是「電視嬰兒」，自小迷戀電視和小說，二人對戲劇都有著特殊的熱愛，他們從小熟悉的電視文化和好萊塢風格，成了他們信手拈來的諷刺笑料和敘事觀點，而這些敘述套式也為他們的創作提供了相反的借鑑，他們的敘事方法和觀察角度，常在前者的基礎上，形成顛覆突轉的效果。智慧的刁鑽古怪形成了柯恩兄弟的整體風格，他們和現實相互較勁，看誰更離奇、更古怪、更有荒誕不經的想像力。

1984年的《血迷宮》（Blood Simple）是他們的處女作，直譯為「簡單的血案」，但其實情節非常複雜。艾比和情人雷伊幽會，被偵探拍下了照片，向艾比的丈夫、雷伊的老闆馬迪彙報。馬迪潛入雷伊家，企圖綁走艾比，反被弄斷了手指。馬迪找到了偵探，希望僱他殺死艾比和雷伊。但連環的巧遇、計謀和誤會之後，馬迪、雷伊和偵探三人都被殺死……婚外情引起的謀殺，但連環的殺戮卻出人意料。每個當事人都只知道案情的一部份，只有觀眾以旁觀者角度瞭解全部線索。劇中人的手被尖刀釘在窗戶上的鏡頭，暴露出柯恩兄弟冷酷的視點，而敘事轉折的能力更令

人驚訝。他們以怪異的謀殺，奇詭的邏輯，與現實的盲目和偶然遙相呼應。

　　柯恩兄弟因此被稱爲「希區考克的接班人」，但他們的影片比希區考克更多了幾分黑色的殘忍和冷酷。德州的曠野在他們紀錄片風格的運鏡中，顯得荒涼、寂寞，無法逃避的宿命以無形的壓力逼向人心。這樣的荒涼，這樣的曠野，也許只有他們兄弟二人才敢攜手穿越。有些影評從中讀出了「存在主義」的意味，沒想到黑色的冷酷竟也通向玄秘的哲學。

　　1987年的《撫養亞利桑納》（Raising Arizona）和1990年的《米勒倒戈》（Miller's Crossing），柯恩兄弟強化了他們的風格。攝影機超現實的運鏡方式，產生特殊的視覺效果。喘著氣的主角顯出人類可憐的肉體，在極端處境中可笑地瘋狂，被誇大的痛苦吶喊，使柯恩兄弟的作品再次成爲人們靈魂深處的尖叫。1991年的《巴頓‧芬克》（Barton Fink）對好萊塢進行了嘲諷揶揄，獲得坎城影展最佳影片金棕櫚獎。

　　影片中的巴頓‧芬克，這位虔誠而怯懦的紐約劇作家，表現出人類敏感脆弱的心靈，在面對荒誕窘境時的種種可能。黑色幽默、離奇情節、酒醉般的線索、魔幻主義的手法、絢爛得近乎誇張的視覺效果……柯恩兄弟借此作品，對夢魘、神秘、抽象和荒誕進行解釋。《紐約時報》評論此片有著「華麗的敘事風格」。影片結尾時定格的沙灘女郎鏡頭，和巴頓‧芬克早先在旅館裡看到的畫面重疊爲一。宿命的主題不動聲色地出現，驚悚的寒意再次自腳底升起（類似的場景我們在奇士勞斯基的《紅色情深》結尾也能看到，然而效果卻截然相反）。

　　繼1994年的《金錢帝國》（The Hudsucker Proxy）之後，他們於1996年拍攝了依據1987年明尼蘇達州的一起眞實案件改編的《冰血暴》（Fargo）。故事所在的法戈小鎮正是他們度過童年的地方，所以拍攝這部影片也可說是一次回鄉之旅。明尼蘇達州的漫天風雪，單純、荒

涼而蕭穆的背景，人們特有的成長環境和說話節奏……許多深情的片段，藏有兄弟二人童年的深刻印象。這部看似劇情簡單的影片，雖然充滿暴力血腥，卻處處顯示了背景的悲憫和溫暖，讓觀眾覺得這樸實敘事的背後，一定還潛藏某些深情的東西。

身負巨債的汽車商傑瑞為了還債，竟雇殺手綁架自己的妻子，以便從岳父那裡詐取巨額財產，但冷血殺手卻在偶然變故上不斷殺戮，直至血流成河……柯恩兄弟仍然親自操刀剪輯，他們再次顯示了將喜劇和恐怖、荒誕和暴力融合在一起的能力。廣大無邊的雪景中，渺小的人類為金錢殺戮，太陽出來，白色的雪景更顯蒼茫，掃雪的人們在清理路上的堅冰，殺人者費力地將同夥的小腿往絞肉機裡送。飾演身懷六甲的女警長瑪姬的是喬·柯恩夫人法蘭西絲·麥可多曼（Frances McDormand），她從容鎮定的神態與所有匪徒對抗。瑪姬有孕在身，但兇殘的暴力卻屈服於這柔弱的母性力量。片尾瑪姬低聲自語：「為這區區小錢去殺這麼多人，值得嗎？生命遠比它重要，究竟為了什麼？」這是在柯恩兄弟的暴力背後所聽見的聖母之音。

2000年，他們又拍了《不在場的男人》（O Brother, Where Art Thou?），柯恩兄弟聲稱這是改編自荷馬史詩《奧德賽》，片中主角之一就名叫「尤里西斯」。古希臘特洛伊英雄漫漫的回鄉路，被柯恩兄弟改寫成了美國大蕭條時期3個逃犯的亡命之路。他們腳帶鐐銬，叮叮噹噹一路狂奔，在漫長的逃亡途中，他們發現美國已經由農業社會被迫進入了混亂的現代社會。預言占卜的盲人、獨眼巨人、蛇女海倫誘惑的歌聲、故鄉綺色佳……荷馬史詩中的情節，對應出現在30年代的美國，繼喬伊斯（James Joyce）的《尤里西斯》（Ulysses）之後，《奧德賽》有了柯恩兄弟的美國電影版。

一路上坎坷的遭遇終於帶來安詳的命運結局，就在他們即將被處以絞刑的時候，「尤里西斯」的祈禱帶來一場救命的洪水。發電站積蓄的洪水淹沒了追捕者，他們在大水無處不均的大德中，走向美好祥和的結局，終於，他們在此時看到了目盲的預言者說過的景象：「儘

管一路坎坷，但命運福份緊隨，你們將看到草屋上站著一頭牛。」洪水中的屋頂上，有一隻安靜的老牛，老牛看著洪水。從《冰血暴》的漫天大雪，到此時的彌望洪水，柯恩兄弟在《巴頓‧芬克》結尾處掛起的靜止畫面，似乎有了宗教救贖的歸結。暴力在優雅的敘述中被軟化，冷酷在水的變形中得到浸潤。

　　柯恩兄弟的敘事裡有自覺的反戲劇色彩，荒誕的主題、醉熏熏的線索卻在確鑿結實的細節上得到落實，他們一邊質疑，一面相信；一邊苦笑，一面敬畏。暴力經過柯恩兄弟的淨化，但願這淨化成為它們的終結。

91 | Ang Lee

李安

（1954-）

2001年，李安執導的《臥虎藏龍》獲得美國奧斯卡10項提名，結果獲得了奧斯卡最佳外語片獎，這個獎自設立70多年來首次頒給華裔導演，李安和這個獎兩次擦身而過之後，終於如願以償，由此李安也進一步成為最具潛力的傑出導演。在此之前，他還獲得了美國影迷投票選出的「最不容錯過的導演」，成為世界性的華裔導演。

李安1854年10月23日生於台灣，1973年以第108志願進入國立藝專就讀，1975年自己編導攝製了一部超八釐米短片《星期六下午的懶散》，1980年憑此進入紐約大學電影系。1980年他獲得伊力諾州立大學藝術學士學位，1984年拿到紐約大學電影製作碩士學位。1982年他拍攝了一部學生作品《陰涼的湖畔》，獲得新聞局金穗獎最佳劇情片。1985

年他又拍攝了短片《分界線》，獲紐約大學學生影展最佳影片與最佳
導演兩項大獎，他就在經紀人的提議下，繼續留在美國。

1990年，他編劇的《推手》獲得新聞局的優良劇本甄選，次年他
執導這部影片，獲得亞太影展的最佳影片獎，還獲得金馬獎的9項提
名，同時還獲選爲柏林影展的「觀摩影片」，可說是出師告捷。這部
影片描述移民美國的台灣老人和兒子、兒媳間的中西文化衝突，顯示
了李安的獨特視角。

1993年推出的電影《喜宴》，仍舊探討中西文化的內在衝突，獲
得奧斯卡、金球獎最佳外語片提名，並獲得柏林影展金熊獎最佳影片
和金馬獎的5項大獎。次年，他執導了三部曲的最後一部《飲食男
女》，講述台灣一個家庭面對價值觀的變化而分崩離析的故事，入圍
奧斯卡最佳外語片，也獲選爲法國坎城影展開幕片。

1995的《理性與感性》，是他第一部在西方拍攝的英語片，成功
地改編了珍‧奧斯汀同名小說，拍出了英國文化的氛圍，兼顧藝術與
票房，獲得奧斯卡7項提名，獲得最佳改編劇本獎及最佳女主角獎。
1997年拍攝的《冰風暴》，是部價值被低估的電影，這部影片以美國
60年代價值觀的劇烈變動爲背景，描繪美國一個小鎮上幾個中產階級
家庭的崩潰，但是這部傑作並未獲得重要獎項和足夠的重視。

1999年他拍攝了《與魔鬼共騎》（Ride with the Devil），是一部
以美國南北戰爭時期爲背景的電影，有場面宏大的戰爭鏡頭，兒女情
長的愛情故事，但西方人對這部影片的評價十分保守，是他的影片中
最被忽視的。

2000年推出的《臥虎藏龍》李安已準備了5年，這部武俠片引起
無數話題，投資僅僅1500萬美元的影片，爲投資人賺了5倍的收益。
並獲得了奧斯卡最佳外語片獎，入圍四項的紀錄，與柏格曼《芬妮與
亞歷山大》的紀錄打平，超過亞洲的其他導演如黑澤明等，華語片有
此成績已是空前絕後，可喜可賀，李安的《臥虎藏龍》所創下的多項
紀錄不但會留在人們的記憶裡，在世界電影史上已有一定的地位。

　　這部影片的故事取材於王度廬的長篇武俠小說《鶴鐵五部》第四卷《臥虎藏龍》，演員和製作團隊集合了台灣、香港、美國、大陸的精英，共同打造了一則東方的神話傳奇。雖然有人說《臥虎藏龍》是拍給西方人看的，但在華語市場裡反映依然熱烈，影片含蓄緩慢的節奏、精緻細膩的武術動作，以及深厚的人文氣息，李安的「寫意式」的寫實主義為武俠片開拓了新的天地。

　　接下來，李安又拍攝了《綠巨人浩克》（The Hulk），融合動畫及漫畫分鏡方式拍就，以象徵性的科幻手法，描寫人性與科技文明的劇烈衝突，以及父子關係的多重解讀。繼《與魔鬼共騎》後，李安根據同名短篇小說再度嘗試西部電影《斷臂山》（Brokeback Mountain），故事背景在20世紀，兩位主角是一對同性愛侶。

　　李安站在中西文化的交叉點上，互相審視，使他的電影有著獨特視角和開闊視野，能在全球化的時代裡發現文化的不可替代性，以及相互間的衝突與溝通。他將電影藝術和商業操作完美結合，滿足了大眾的夢想，也試圖探索電影藝術的新邊界。

艾米爾·庫斯多力卡

92 Emir Kusturica
艾米爾·庫斯多力卡
(1954-)

「我想表達對所有自然事物的
熱情和仰慕，現在我重返生活，
關注日常的色彩與光影，摒棄了
所謂的拍攝策略。」

庫斯多力卡1954年11月24
日生於南斯拉夫的塞拉耶佛，
充滿火藥味的城市歷史，使他對於動盪
和飄泊格外敏感。在布拉格電影藝術學院就讀期
間，他的電影《格爾尼卡》（Guernica）就在學生影
展上獲獎。1981年他將南斯拉夫詩人的長詩《你還
記得杜莉·貝爾嗎？》（Do You Remember Dolly
Bell?）拍成電影，表現了60年代初，南斯拉夫小家
庭如何面對西方搖滾文化的衝擊，影片獲得威尼斯
影展金獅獎。
1985年的《爸爸出差時》（When Father Was
Away on Business）也是由長詩改編而成，作品通

過孩子的目光，看到人們在政治陰影下驚恐生活的狀態。在50年代狄托（Tito）政權下的南斯拉夫，一些人被莫名地叫去「出差」，從此音信全無，這種神秘消失和「人間蒸發」，讓6歲的男孩馬利卡感到詫異和恐懼，直到有一天，他的爸爸也要「出差」……。人們在足球、酒精和性慾之間沉醉尋樂，藉以逃避現實，政治的諷喻和現實的殘酷，構成作品沉重的主題。影片獲得1985年坎城影展金棕櫚獎。

1989年的《流浪者之歌》（Time of the Gypsies）敘述了吉普賽人的愛情和生活，熱情奔放、愛恨分明、無所拘束地流浪於鄉村與城市間的吉普賽人，在貧窮動盪的生活中，卻依然構築自己的愛情和夢想。在吉普賽聚落區，擁有家傳巫術能力的年輕人佩勒愛上了鄰家姑娘艾絲，但為了賺取高額聘金，佩勒不得不離鄉發展，於是跟隨人口販子穿越邊境到達米蘭，途中他患有殘疾的妹妹被騙走，他在城市邊緣與一群邊緣人，在殘酷現實裡靠犯罪謀生，佩勒運用遺傳的特異功能偷竊致富，卻逐漸失去純真。

當佩勒衣錦歸鄉，希望迎娶艾絲之時，卻殘酷的發現艾絲已遭強暴，憤怒的佩勒責怪艾絲，婚後始終不願相信艾絲的忠貞，在苦惱中，佩勒竟然打算賣掉自己的骨肉，而當他發現人口販子的承諾全是謊言，妹妹早已被賣掉。而終於證實孩子確是自己的骨肉時，艾絲卻因難產過世，失去一切的佩勒殺了人口販子報仇，自己也中彈倒在回鄉的列車上。在熱烈而混亂的場景中，命運的無情和生命歡唱盡情呈現。主角佩勒歷經磨難，衣錦回鄉卻人事已非，於是在小酒館中縱酒狂飲，小店的歌手唱道：「媽媽，一列黑色火車在黑色黎明回來了。」

取材自東歐民間音樂的旋律中，導演為我們展開的是夏卡爾式奇幻瑰麗的影像風格：艾絲難產時瀕死的身軀在空中飄浮，身著婚紗的新娘徐徐飛過婚宴餐桌。影片結尾，佩勒被槍擊中，倒在一列遠去的火車上，身為吉普賽人的宿命，即使是死亡，也是遠行流浪的命運。影片中有喧鬧翻天的鼓樂歡慶，有狂歌熱舞的嘶吼喧叫，但這熱烈場

艾米爾・庫斯多力卡

景所傳達出來的，卻是心裡的悲傷和淒涼。純真的詩情便通過這熱鬧魔幻而產生。該片獲得「羅塞里尼」國際影展大獎，庫斯多力卡則獲得1989年坎城影展最佳導演獎。

1993年的《亞利桑那夢遊》（Arizona Dream）則是庫斯多力卡在美國完成的第一部英語片，敘述了都市青年艾克斯回到故鄉亞利桑那，那夢境般的魔幻現實，人生的悲歡離合，夢想的追尋與失落，愛情的盲目與消逝，使艾克斯體驗到成長所必須付出的代價，一如影片裡愛斯基摩人說的：「成長就像湖裡的比目魚，必須犧牲一邊的眼睛換得成熟。」

片中的每個人，不分男女老少都編織著夢想，都活在自己經營的魔幻世界中，有人夢想成為名演員，有人想建造飛機，有人夢想打造汽車王國，也有人夢想愛情，但是現實的呆滯與限制，卻令他們彼此折磨，直到夢想失落的那一天，直到一個暴風雨的夜晚，巨雷擊毀老樹，而女主角在曠野暴雨中舉槍自盡，男主角終於在「失去了一邊眼睛」之後，生命才有了嶄新的體認，然而一切都已過去，成長之後失落了年少輕狂，讓他繼續在都市中流浪。喜劇風格和超現實的悲劇氣氛貫穿始終。庫斯多力卡嘗試述說南斯拉夫以外的世界，不變的仍是人與土地的神奇關係。

1995年的《地下社會》（Underground），獲得1995年坎城影展金棕櫚獎，描述南斯拉夫1941到1995年半個世紀的歷史，從德國佔領時期到強人狄托時代，再到南斯拉夫共和國解體的90年代，馬可、黑仔、娜塔莉、伊凡、動物園裡的黑猩猩宋妮……瘋狂的人們活在瘋狂的土地上，他們狂歡濫飲、遊戲人生。在發瘋與勇猛、欺騙與忠誠、情慾與事業、人性與動物的交織變奏中，黑潮洶湧、濁浪排空，在發了瘋的《莉莉・瑪蓮》音樂的行進纏繞中，歷史巨輪滾滾向前。

馬可為了得到娜塔莉，竟撒了瀰天大謊，將一群革命分子關在地底下長達二十年，觀眾則在庫斯多力卡表現出的更大、更瘋狂的政治謊言中，看到了一塊土地的辛酸、無奈和無奈背後的慘笑，片中反覆

出現的經典對白，是馬可對娜塔莉發誓：「哦，我從不撒謊！」而娜塔莉則陶醉而傷心地嫵媚回答：「哦，親愛的，你撒謊撒得多麼漂亮！」

　　無恥與正義交織、謊言與愛情膠合、荒誕與現實交錯、感動與絕望融合……對人性冷峻的不信任，和不信任中的狂歡沉醉，以及對現實極度缺乏安全感，一刻也不停歇的發狂節奏，向人們傳達著來自一塊飽受蹂躪土地的孤憤。馬可、黑仔、娜塔莉三個主角都活在自己的謊言裡，他們見風使舵，在不同的世道如魚得水。庫斯多力卡說：「我們斯拉夫人不需要道德。」扮演馬可的演員米可‧麥諾喬洛維奇（Miki Manojlovic）說：「我所演的這個角色，是一個涵蓋巴爾幹半島全部歷史的混合物，一個集美麗、邪惡與毀滅於一體的混合物；描繪了近半世紀，不，還不止這些，我是在描繪我們自己的靈魂。」

　　在庫斯多力卡的電影中，常有一個觀察者的角色，他們默默見證一切，看到恐懼一步步來臨，看到人和動物一起狂奔……在《你還記得杜莉‧貝爾嗎？》和《爸爸出差時》裡，是目光清純的孩子，在《地下社會》中則是始終和黑猩猩作伴的口吃的伊凡。伊凡在瘋人院裡出來後，遇上了軍車，司機問道：「你去哪裡？」「南斯拉夫」。司機大笑回答：「地球上已經沒有南斯拉夫了！」伊凡呆滯的目光正是詩人庫斯多力卡的鄉愁。

　　《地下社會》結尾處，結巴的伊凡突然面向鏡頭，彷彿詩哲從混沌中脫身清醒：「感謝陽光給予我們糧食，感謝土地給予我們記憶，讓我們有高大的煙囪讓鸛鳥來做巢，讓我們有寬闊的門窗來招呼客人，讓我們對孩子描述：從前，有一個國家——叫作南斯拉夫……」然後土地轟然間與大陸分離，飄在水中的樂土上，人們載歌載舞，飄向遠方……寬恕與救贖的光輝在歇斯底里之後降臨。

　　1998年庫斯多力卡又拍攝了一部以吉普賽人為題材的電影《黑貓白貓》（Black Cat, White Cat），他想拍出吉普賽人歡快又憂鬱的獨特氣質。他說：「我想表達對所有自然事物的熱情和仰慕，現在我重返

生活，關注日常的色彩與光影，摒棄了所謂的拍攝策略。吉普賽人懂得享受愛情，崇拜日常生活的每個瞬間，他們的激情與活力在整部影片中迸發。」影片為庫斯多力卡捧得威尼斯銀獅獎。影片在連綿的節奏中以「Happy End」的字幕結束，參與影展的觀眾以持續20分鐘的熱烈掌聲表示敬意。

庫斯多力卡在2000年還和法國女星茱麗葉‧畢諾許（Juliette Binoche）主演了《雪地裡的情人》（La Veuve de Saint-Pierre），演出一個死囚犯生死回轉的曲折經歷。該片導演勒孔特僅看了庫斯多力卡的一張照片就決定讓他演出。庫斯多力卡首次擔任演員，他說：「歷經犯罪到處決的過程，死刑犯可能已經變成另一個人，這是我感到興趣的主題，也許有一天我也會以這個主題拍一部電影。」庫斯多力卡對於自身民族的坦白呈現，引起了一些人不滿，毀譽之聲幾乎相當，有些勢力還試圖對他進行人身迫害。在重重壓力下，他被迫遠離家鄉漂泊巴黎。庫斯多力卡成了離開南斯拉夫的庫斯多力卡，也許已經是「另外一個人」。

庫斯多力卡用魔幻的想像，將笑與淚、美與醜、邪與正、理性與瘋狂等激流飛湍般複雜的事物，在他的影像中統一為孤獨憤懣的詩情。庫斯多力卡使電影成為黑鐵般沉重的實體，在荒謬現實裡再增離奇，於瘋狂世界中更添瘋狂，使沉醉的夢境越發沉醉。庫斯多力卡說：「我在這樣一個國家出生，希望、歡笑和生活之樂，在那裡比世上任何地方都更強有力，邪惡也是如此，因此你不是行惡就是受害。」

你不可不知道的

93 | Tom Hanks

湯姆・漢克

（1955-）

童年時代的湯姆・漢克經常跟著做廚師的父親到處奔波，在高中時代，他開始在學校的戲劇排演中演出。1978年他開始工作並結婚，妻子是他的大學同學，兩人於1985年分手。1979年他首次在影片中演出，但真正被觀眾認識是在1984年的《美人魚》（Splash），他扮演一個和美人魚談戀愛的傻小子，他的喜劇風格使人發笑和同情。

1986年他主演了《錢坑》（The Money Pit），扮演一個裝修房子的男人，不斷面對各式各樣對老婆的騷擾，幾乎使他們分手的喜劇。1988年他演出《飛進未來》（Big），描述一個13歲的男孩，因為在遊樂場的許願機許願，希望自己變成大人，結果隔天果然成了一個30歲的男人，於是他成為一家兒童玩具公司的職員，以天真的童心與創意讓公司走出

困境，但當他逐漸變得世故，卻失去了童心，創造力也日漸枯竭，最終他仍選擇變回13歲，一切從頭開始。

進入90年代以後，他的演技發生了很大的變化，1990年在《走夜路的男人》（The Bonfire of the Vanities）中他飾演了一個律師，因爲情人開車撞死一個黑人弄得官司纏身。這時他開始表現往演技派發展。1993年他在浪漫愛情片《西雅圖夜未眠》（Sleepless in Seattle）中，和著名女星梅格‧萊恩演對手戲，有豐富的內心戲，仍舊帶有喜劇色彩。

同年的《費城》（Philadelphia）中，他所扮演的同性戀律師有非常精采的內心刻劃，將一位爭取愛滋病患工作權益的律師，詮釋成了一位在現實中能鼓舞愛滋病患的象徵人物，因而獲得了奧斯卡最佳男主角獎。接著他在1994年演出《阿甘正傳》（Forrest Gump），再次將他推上了奧斯卡影帝的寶座。這是部美國90年代最重要的影片，湯姆‧漢克因爲飾演阿甘，成爲全世界家喻戶曉的人物。

1995年，他飾演《阿波羅13》（Apollo 13）中的太空人，這部影片描述美國一次失敗的太空任務，十分扣人心弦，因爲表現出人類求生的勇氣而令人難忘。1998年，在史匹柏導演的《搶救雷恩大兵》（Saving Private Ryan）中，他飾演了主角米勒上尉，奉命帶領一個戰鬥小組到前線拯救大兵雷恩，湯姆‧漢克內斂的演技替這部影片增色不少。

1999年，他演出《綠色奇蹟》（The Green Mile），他飾演一個心地善良的監獄警察，而他看守一個黑人死囚，這個死囚在臨死前的表現，使他相信他決不可能殺人，是一齣反思美國黑人和白人關係的影片。2000年，他主演了《浩劫重生》（Cast Away），他飾演的聯邦快遞職員，因飛機失事飄到了一個無人海島，他在那裡獨自生活了4年後來終於獲救。

而後他以一年至少一部的產量，穩定地經營事業，也嘗試多種不同的挑戰。2001年拍攝了《非法正義》（Road To Perdition）及《諾曼

地大空降》（Band of Brothers），2001年則在改編自同名小說《神鬼交鋒》（Catch Me If You Can）詮釋一位對天才罪犯循循善誘的警探。2003年則有《航站情緣》（The Terminal）及《北極特快車》（The Polar Express）。

湯姆・漢克一直是票房保證，他所塑造的阿甘、同性戀律師、米勒上尉、太空人、監獄看守、現代魯濱遜、警探等等，使他成了當代最傑出的演員。2001年，湯姆・漢克獲得美國影藝學院頒發的終身成就獎，那時45歲的湯姆・漢克，是這個獎項歷年來最年輕的得主。負責評選的美國電影學會主席讚揚他是「新一代美國影星的表率」。

湯姆・漢克有著真正美國人的色彩，因此他主演的電影從演技到形象使人們難忘。在2000萬美元片酬的大明星中，湯姆・漢克最能代表美國人。電影導演也許比演員重要和偉大得多，但傑出的演員才能創造電影神話。湯姆・漢克的面孔就是電影的化身，人們看到他們的表演，就像看見了自己的超越和昇華。

94

Lars von Tier

拉斯 · 馮 · 提爾

<div align="right">（1956-）</div>

　　拉斯・馮・提爾正對我們
的電影藝術產生巨大影響，甚
至對未來的電影也發生影響。
這個出生於丹麥的電影導
演，在1995年和湯瑪斯・溫
伯格（Thomas Vinterberg）
等4名電影導演共同簽署了逗馬宣言
（DOGMA95），企圖還原電影藝術的本質。這個宣
言一開始還被當成笑話，但現在它已成為電影新浪
潮的一個肇端。這個宣言的重要性可能要到幾十年
後才能真正被人們認識。

　　這個宣言一共10條：1.必須實地實景拍攝，不
可搭佈景和使用道具。如果必須使用道具，則必須
去有道具出現的地方拍攝。2.不可在影像以外加入
額外的音響效果，除非該音樂在拍攝時正在播放。
3.必須採用手持攝影。4.必須使用彩色。不能製造
特殊的燈光效果，如果現場太暗，曝光不足，可以

在攝影機上加補光燈。5.不可使用任何濾鏡。6.不可有表面化處理的場面，例如謀殺。7.故事必須發生在現代環境裡。8.不可拍攝類型電影。9.電影制式必須是35釐米。10.導演的名字不可在片頭和片尾出現。

逗馬宣言是爲了「挽救已瀕臨死亡的電影藝術」，從而找回電影失去的純眞。他認爲，今天的電影已被過多的包裝手段日益傷害，而掩蓋了電影眞正的主要元素：故事和角色，而只要專注於這兩個元素就夠了。聲稱按照「逗馬宣言」拍攝電影的人，在他們的影片得到確認以後，會頒發確認證書。

實際上拉斯・馮・提爾的「逗馬宣言」，主要是爲了反對電影技術主義，在他看來，在強大的好萊塢技術至上的洪流中，電影藝術已成了一個白癡藝術，或者已接近死亡。觀看好萊塢的電影，任何人都能推斷出接下來的情節發展。「DOGMA95是一種明明白白的規則，一種純潔的誓約。回歸電影最原始的眞實，回歸到它在1960年的樣子。當愚弄觀眾成了電影生產者的最高任務時，我們應該爲此自豪嗎？這就是電影誕生100年所帶給我們的嗎？從來沒有過的情況出現了，表面的動作性和膚淺得到了全面讚揚，導致了電影前所未有的貧瘠。」

從1981年到2000年，拉斯・馮・提爾已拍攝了10部影片。他於1996年拍攝的《破浪而出》（Breaking the Waves）是一部少見的傑作，它探討了「愛」導致的人類困境，以及由此受到的罪與罰。1994年他自組製片公司，爲電視台所拍攝電視影集《醫院風雲》（The Kingdom），手提攝影機的視角移動手法成了他的電影風格。他曾自謂好的電影都有催眠力，並強調他非常注重形式；因爲精神不是最重要的，重要的是肉體。《醫院風雲二》（The Kingdom II）則於1996拍攝完成。

1998年，拉斯・馮・提爾拍攝了《白癡》（Idioterne），這部電影他只用了4天時間撰寫劇本，用手持攝影機拍了6個星期就完成了電

影。內容是描繪裝扮成智力殘障的年輕人的生活，探討自由的邊界。
另一部依照「逗馬宣言」拍攝的影片《敏郎悲歌》（MIFUNE，導演
索倫‧克拉-雅布克森 Soren Kragh-Jacobsen）則在1999年奪得柏林影
展評審團大獎。

　　人們剛開始認為「逗馬宣言」是個笑柄，因為一切規則實際上都
是自捆手腳，但是當《破浪而出》和《白癡》在坎城影展上獲得大獎
以後，「逗馬宣言」開始獲得重視，義大利導演貝托魯奇甚至說：
「這簡直就是電影的明天。」

　　而拉斯‧馮‧提爾的新片《在黑暗中漫舞》（Dancer in the
Dark），依據拉斯‧馮‧提爾的說法，本片是《破浪而出》、《白痴》
之後的良心三部曲（Gold Heart）的終曲。這部片再次獲得多項影展
大獎，似乎更加證明了逗馬宣言的正確和成功。《在黑暗中漫舞》幾
乎可說是復活了歌舞片，它以一個東歐赴美移民的悲劇生涯，解構了
美國神話。

　　但實際上，很難在一部影片中完全實現「逗馬宣言」，即使是
《在黑暗中漫舞》，也沒有完全按照「逗馬宣言」來拍攝。而逗馬宣言
本身就有矛盾，就是如果都按照逗馬宣言來拍攝電影，那麼這類影片
也就成了新的類型電影。這點可能是拉斯‧馮‧提爾也無法回答的問
題。不過無論如何，拉斯‧馮‧提爾提出的逗馬宣言，都是希望電影
走出新天地的努力與嘗試。

你不可不知道的

改變電影歷史的100位名人

95　**Kar-Wai Wong**

王家衛

（1958-）

　　王家衛以攝影機作槳，划著電影之舟，打撈孤獨的心靈。在他的船上，人們雖然還在逃避、懼怕，但仍保有對生存的信念和渴望溝通的本能。

　　王家衛1958年7月17日生於上海，5歲時舉家遷往香港。少年時他對文學極感興趣，中國的魯迅、施蟄存、穆時英，法國的巴爾札克，日本的村上春樹與川端康成等作家的作品，帶他領略了文學的甘洌醇美。1980年他畢業於香港理工學院美術設計系，第二年進入無線電視台的第一期編導訓練班，從此走上了電影之路。

　　他的才能首先在編劇方面發揮，早年的文學根基這時充分展現，《彩雲曲》、《空心大少爺》、《伊人再見》、《最後勝利》、《義蓋雲天》、《江湖龍虎鬥》、《猛鬼差館》等電影劇本是他1983至

1987年間的作品，其中由譚家明導演的《最後勝利》曾獲第七屆香港電影金像獎最佳編劇提名，《義蓋雲天》、《江湖龍虎鬥》、《猛鬼差館》三部影片還由王家衛擔任監製。

　　1988年是王家衛導演生涯的開始，熱愛電影的他，一落筆就博得眾人喝彩，他執導的第一部影片《旺角卡門》，獲得第八屆香港金像獎最佳美術指導，並被香港影評人選為1988年「十大華語片」之一。影片是根據一篇新聞報導改編而成，報導兩少年受黑幫指使殺人的案件。為了拍好電影，王家衛與古惑仔交朋友以瞭解他們的生活。

　　藉著《旺角卡門》，我們看到了黑幫人物身為「人」的酸甜苦辣，看到了他們對生命無法掌握的黯然。王家衛對愛情的探索由此片即已開始，「因為我很瞭解自己，我不能對你承諾什麼」的無奈表白，是他給美麗愛情潑下的第一盆冷水。

　　耗資近3000萬港幣，費時兩年，1990年王家衛推出了《阿飛正傳》，立刻拿走了第28屆金馬獎包括最佳導演在內的6項大獎、第10屆香港金像獎5項大獎，及第36屆亞太影展4項大獎。澳門少女蘇麗珍於60年代來到香港，在一家商店當服務員，她對阿飛一見鍾情，但一個月後隨著阿飛的消失，這段戀情也就擱淺，而她始終忘不了阿飛。另一個瘋狂愛著阿飛的舞女露露到處尋找阿飛，阿飛原來去了菲律賓找他生母，但她卻不承認阿飛是自己的兒子，絕望的阿飛終因搶假護照殺人而被菲律賓黑道刺殺。

　　《阿飛正傳》的情節完全由人物心理、情緒起伏連綴起來，全片充滿懷舊的味道。阿飛尋找生母的過程，其實就是回歸前的香港對歷史的追溯，對根源、對親情、對生命的找尋歷程，片中60年代青年人的迷失，影射回歸前香港人的焦慮與困惑心情。阿飛像時間一樣不停向前流動，不願被束縛、不願承擔責任，兩個愛她的女人都被拒絕，他像「無腳鳥」一樣，無根、漂泊，生命隨落地而終結。這是王家衛關於愛情的又一偈語。他撐開了影片與觀眾的心理距離，在這個空間裡，觀眾可以冷靜思考，不過影片票房卻不甚理想。

　　過了4年，王家衛憑著《重慶森林》再次奪走了第31屆金馬獎和第14屆香港金像獎的眾多獎項。影片用最簡單的工具、最自然的實景及燈光，和近似紀錄片與MTV的手法拍攝。王家衛說：「《阿飛正傳》的重心在於離開或留在香港的各種感受。現在則不是這個議題了，因為我們現在是如此接近九七。《重慶森林》比較是關於現在人們的感受。」

　　影片由「重慶大廈」和「午夜特快」兩個故事組成，二者間有著微妙聯繫。這是兩個感情小品，情節有趣，節奏起伏跳躍，使人們相信孤獨、失落只是暫時，輕鬆、快樂的未來在等待他們，雖然人人都困於自己的感情世界無法與人溝通，但未知的將來或許是一張笑臉。之後，王家衛又拍了一部打破傳統武俠模式的《東邪西毒》。描述當愛情受挫後，每個人都設法逃避，唯有洪七公面對自我：「不想被人拒絕的最好方法，便是先拒絕別人」，這一句話成了感情受挫後的解藥。

　　《墮落天使》本來是《重慶森林》的第三部分，但限於篇幅，就拍成了另一部電影。片中五位青年男女獨處時像個孩子，但拒絕與人溝通，似乎反映了都會人際的疏離。故事發生在雨夜，黑白與彩色影像交錯、粗微粒顯影效果、畫面切割及超廣角鏡頭等技術大量使用，將人際的若即若離表現得明顯而微妙，對前途的憂慮與希望交互摻雜。片中關於父子親情的描寫，讓人感到溫暖而辛酸。

　　1997年，香港回歸前夕，王家衛在阿根廷首都布宜諾斯艾利斯拍攝了《春光乍洩》，講述男人間的愛情。賭氣、爭吵、猜忌，無數次「重新開始」。冷暖色調的交替，暗合愛情的波瀾起伏。片中主角黎耀輝夢想一種相濡以沫的感情，哪怕是「發著高燒裹著毯子給愛人燒飯」，他也覺得快樂。這部影片展現了過渡期間香港人尋找歷史、文化、身份定位的整體心態，該片獲得第50屆坎城影展最佳導演。

　　2000年的《花樣年華》，故事背景是在1962年的香港，奢華掩飾空虛，熱情背後是世故。曖昧、感傷的煙霧中，發生了一段無疾而終

的愛情。一個有婦之夫和一個有夫之婦在伴侶背叛後，產生了壓抑而又綿長的自虐感情。而被認為是《花樣年華》續集的《2046》，拍攝過程斷斷續續，耗費5年時間攝製，片中充滿了王家衛式的符碼，2046這組數字象徵著什麼？著實難解卻也非常吸引人的目光焦點。2004年王家衛又跟安東尼奧尼、史蒂芬‧索德柏（Steven Soderbergh）合拍三段式情慾片《愛神》（Eros）之中的《手》（Hand）。

　　有人盛讚王家衛的電影是行雲流水的中國繪畫，也有人批評他的電影是一片混亂的豆腐渣，但有一點可以肯定，這位被稱作香港「後新電影」的代表人物，在展示現實和挖掘人物內心的時候，促使我們思考著另一種更好的可能。

96　Tim Burton

提姆・波頓

（1959-）

在今天的好萊塢，要保持「作家電影」獨特的創造力和個性似乎特別困難，因為所有的電影投資人都不喜歡自己的電影賠錢，因此在好萊塢談論「作家電影」是特別可笑的事。但仍有少數導演既能保持鮮明的創造力，又能賺回大把鈔票，這樣的奇人當中就有提姆・波頓。

提姆・波頓1959年生於美國加州，童年生活的地方距離好萊塢很近，這也許是後來走向電影界的一個決定性因素。17歲時他進入加州藝術學院，在那裡學習迪士尼的動畫技術。而當時迪士尼很多動畫師都是從這個學院畢業的。

不久，提姆・波頓成了迪士尼的動畫師，在1979年參加了動畫片《獵狗與狐狸》的繪製。他並不喜歡刻板僵硬如生產線般的動畫繪製工作，但當

時沒有別的選擇，他工作了10年。這期間他打下了堅實的繪畫基礎，獨立完成一些影片的人物造型和各種細節，這時也是他奇思妙想萌芽的時期，而後來他影片裡的人物造型，例如蝙蝠俠，在當時他為動畫片設計的草圖中，都可以找到原始的設計圖樣。

歷數他的作品：《陰間大法師》（Beetlejuice）、《蝙蝠俠》（Batman）、《剪刀手愛德華》（Edward Scissorhands）、《蝙蝠俠大顯神威》（Batman Returns）、《聖誕夜驚魂》（Charlie and the Chocolate Factory）、《艾德‧伍德》（Ed Wood）、《星戰毀滅者》（Mars Attacks!）、《斷頭谷》（Sleepy Hollow）、《決戰猩球》（Planet of the Apes）等片，都有令人難忘的角色，這些荒誕古怪的造型使提姆‧波頓卓然不群。

在《陰間大法師》中，那個不是來驅趕魔鬼，而是為了驅趕阻撓魔鬼的人，其造型令人毛骨悚然。在《蝙蝠俠》和《蝙蝠俠大顯神威》中的蝙蝠俠，是很多卡通模仿的對象。在《剪刀手愛德華》中的主角竟然有一雙剪刀手，能為人們修剪花園和替人理髮。在《星戰毀滅者》中，古怪可笑的火星人十分暴躁醜惡，所幸是他們害怕搖滾樂，聽了搖滾樂後大腦會爆炸而死。

至於《斷頭谷》中的無頭騎士和影片烏雲般沉悶恐怖的氛圍，以及在《決戰猩球》中的人猿，這些稀奇古怪的形象和故事，為我們帶來了想像的狂歡，和對未知世界的敬畏。提姆‧波頓就是這些怪物的創造者，結合了神話、科幻和恐怖。

提姆‧波頓建構了一個惡夢般的世界，因為他的童年是在十分封閉的環境中長大。他在少年時代是個十分不合群的人，將大量的時間沉浸在自己的幻想中。當時他喜歡看兩片連映的下午場電影，而裡面的科幻和童話細節，深深吸引著他，例如在盤子裡有顆會說話的頭顱，這樣的細節多年後也出現在他自己的電影中。他的所有電影其實都是他童年惡夢的延續。

他的影片題材都很古怪，多半是與社會格格不入的人，有著別人

無法分擔的孤獨。而且，他的所有電影都有一種陰沉灰暗的色調。提姆‧波頓的解釋是：「我總覺得大多數怪物都被人類誤會了，他們大都有一顆比人類更敏感的心靈。」提姆‧波頓的電影和其他導演有明顯的區別，他的影像怪異獨特，氣氛陰沉，有一致的風格和藝術上的連續性，在好萊塢的商業氛圍中相當可貴。

　　同時，他還保持了旺盛的想像力。想像力是藝術作品的真正生命，一個藝術家的獨特之處就在於他的想像力。提姆‧波頓是超群的，即使他的電影娛樂元素過於強烈，和他對好萊塢法則的尊重與維護，都不能影響他在今天影壇上的影響力和獨特貢獻。2004年的《大智若魚》（Big Fish），其中所洋溢的真情與妙趣，仍然沒有令影迷失望。

　　提姆‧波頓是個巫師般的美國導演，在今天活躍的電影創作者中，沒有哪個人像提姆‧波頓那樣，喜歡用離奇古怪的影像風格來講故事，他以獨特的、用荒誕的想像力征服我們。

97 | Luc Besson
盧 · 貝松

（1959- ）

　　盧·貝松1959年3
月18日生於巴黎，他的
父母是潛水教練，童
年居住在地中海附
近，在與水密不可分
的環境中，他喜歡上了大海。
10歲時，他第一次在水面上見到海豚，他毫不猶豫
地跳進水裡，與海豚嬉戲競遊。他立志要成爲研究
海洋生態的專家，並以最多的精力來研究聰明美麗
的海豚。17歲時的一次潛水意外，卻使盧·貝松不
得不告別他鍾情的水底世界。

　　盧·貝松厭惡學校枯燥乏味的課程，電影成了
他逃離煩悶的避難所。19歲那年他來到美國洛杉
磯，學習了三個月的電影製作課程，並開始拍攝一
些實驗短片。盧·貝松當過服務生、佈景工、助理
剪輯，他一步步從最基礎的工作做起，終於在70年
代末成了助理導演。

1982年，他與人合寫了電影劇本《最後決戰》（The Last Battle），是盧‧貝松的處女作。據說這是23歲時用三法郎拍成的影片，是一部黑白、寬銀幕的無聲電影，此片獲得不少獎項。盧‧貝松一度被奉為法國年輕導演的開路先鋒。

1985年的《地下鐵》（Subway）和1988年的《碧海藍天》（The Last Battle）為盧‧貝松贏得了世界性榮譽。在地下鐵，在大海深處，盧‧貝松用鏡頭探索特殊環境裡的特殊人生，這使他的作品帶有更多的夢境特徵。

《地下鐵》將目光聚焦在巴黎的地面下，弗萊德一闖入地下鐵這個封閉獨立的世界，就有一種如魚得水的自由感覺，地鐵中的滑板小子，鼓手藝人等邊緣人，都在這獨立幽冥的地下世界長期生活，所有人物都生活在此刻現在，他們的過去都曖昧不明。地鐵世界和地面上的世界形成有意義的對比，搖滾樂的運用也構成盧‧貝松作品的一項特色。驚險、警匪、音樂、愛情，盧‧貝松的《地下鐵》是個變形、混亂、虛幻的夢境。

《地下鐵》令盧‧貝松欠下不少債務，為了繼續拍片，他尋找藝術追求與商業成功的微妙結合。1987年的《碧海藍天》（The Big Blue）中，他將兒時的潛水夢，與對海豚的熱愛迷戀都投注到這部電影。這是關於兩個潛水夫在競爭中體會出人生真諦的故事。影片呈現出的大海場景和天真浪漫，使許多影迷淚流滿面，將此電影看過10遍以上的影迷不在少數。盧‧貝松以電影的清晰影像，在寬銀幕上呈現出大海深處的壯麗。大海與母親在法語裡是相同的發音，人類借助電影，從幽暗神秘的戲院黑暗中重新潛入海底，如同史前生命的起始，人類回到了母親的子宮。

影片在坎城影展上遭到影評的嚴厲質疑，但青年觀眾卻對這部充滿藍色的電影心往神馳。在法國電影界有「BBC」的說法，指的是3個喜愛藍色的法國導演：貝內克斯（Beinex）、盧‧貝松（Besson）、卡拉克斯（Carax），他們的電影都有對湛藍色彩的深情描繪。深藍色

盧
·
貝
松

的大海撫慰心靈。

　　1990年的《霹靂煞》（Nikita）探究的仍是沉重的內心世界。妮基塔是個被國家機器訓練成供其使用的女特務，妮基塔的周圍有無形的束縛，使她永無自由的可能，片尾她執行一項任務時得以自由脫身，使觀眾有了一絲寬慰。《霹靂煞》以一個女性的遭遇，暗示著國家機器對人們蓄意的傷害，非洲叢林裡密集的鼓聲在整部片中緊緊跟隨。

　　1991年的《亞特蘭提斯》（The Assassin）是一部沒有演員，只有旁白的特殊作品，我們在片中看到海底在日出與日落間的神奇變化。大海和其中生活的生物是影片的主角，「海底的一天」主題包括「內心」、「旋律」、「悸動」、「靈魂」、「黑暗」、「心靈」、「溫柔」……海底的一天以「愛」和「恨」結束。這是一部純視覺享受的電影，沒有劇本，沒有對話，只有畫面和音響。這仍是對大海母親致敬的獻禮。

　　1994年的《終極追殺令》（The Cleaner）是盧·貝松的第一部美國電影，這是一部以法國人角度拍攝的好萊塢作品，盧·貝松因此被稱為「歐洲的史匹柏」，但這個稱謂令他有些不悅。好萊塢式的音響和視覺效果、動感衝擊力，法國式的人物內心和沉思目光。而小女孩這個角色在全片中的出色表演，也反映了喧囂時代的叛逆特質。

　　《終極追殺令》故事發生在紐約大都會，由義大利來的殺手萊昂，是孤獨的殺手，他將自己封閉、單純的殺手耕作稱為「清潔工」。直到有一次，他為救一個將被謀殺的小女孩而打開了自己的房門，一個渴望從善的殺手和一個渴望復仇的小女孩兩人相依為命，共同在社會的狹窄過道中機警穿行，直到有一天警察來到，萊昂讓小女孩脫身逃離，自己則與警察同歸於盡。片中萊昂那盆隨身攜帶，還時常擦拭葉子的綠色植物，以及「永遠不殺婦女和孩子」的對白，都令人動容。

　　1997年，他拍攝了時空設定在2259年紐約的科幻片《第五元素》

（The Fifth Element），原始構想來自他16歲時寫的小說。神秘女子莉露在逃生時遇到一個計程車司機，莉露和司機共同參與了與異形和人類邪惡對抗的戰鬥。影片中有相當多的歐洲電影特效工作者參與，號稱是影史上特效花費最多的電影。而莉露在拯救地球的關鍵時刻，卻發出了「人類究竟值不值得拯救」的悲觀疑問。影片的票房收入使法國最大的電影公司高蒙公司獲利頗豐，但盧・貝松卻在本國影評界付出了代價，盧・貝松被認為是向好萊塢投降的負面典型。有人甚至提出了「要布烈松，不要盧・貝松」的說法。

2000年，他拍攝了《聖女貞德》（The Messenger: The Story of Joan of Arc），這大概是世界電影史上第41個聖女貞德的形象。盧・貝松在導演手記中這樣寫：「貞德是我們的先祖，在她的信念和純真之間捕捉到的東西，又在她的時代失去，正像我們在自己的時代所失去的一樣。難道人類的思想必得沿著如此曲折的道路，才能發現隱藏在邪惡背後的善良嗎？」在盧・貝松的字裡行間，流露出對於所處時代的困惑和不解。

盧・貝松在法國和美國之間、在藝術與商業之間尋找艱難的平衡，他在無法調和的兩極間猶疑、動盪，並大膽嘗試。盧・貝松的道路是許多現代藝術家的共同處境。

98　Quentin Tarantino

昆汀・塔倫堤諾

（1963-）

　　昆汀・塔倫堤諾1963年
生於美國田納西州，昆汀出
世時，父母都非常年輕，母
親16歲，正在唸護士學
校，父親20歲，是法律系
的大學生。年輕的父母都
是電影愛好者，父親托尼
還曾一度有志投身演藝界。年輕的老爹
以一部電影中主角的名字「昆汀」替兒子命名。昆
汀兩歲那年，舉家遷往洛杉磯，昆汀便在電影的煙
火薰陶下長大。

　　昆汀畢業後，在曼哈頓一家錄影帶出租店工
作。趁工作之便，他和一幫狐群狗黨觀看電影、拿
片中情節尋開心。1986年，昆汀和他表演訓練班的
哥兒們共同拍攝了短片《好朋友的生日》（My Best
Friend's Birthd），但無疾而終。後來他創作了兩部
電影劇本：《眞實的浪漫》（True Romance）和

《閃靈殺手》。

1991年，昆汀拿到出售《真實的浪漫》所得的5萬美元，開始籌拍自己的第三個劇本《霸道橫行》（Reservoir Dogs）。由於資金有限，起初他打算把《霸道橫行》拍成16釐米黑白膠片的超低成本電影，由昆汀自己主演。但劇本受到哈威·凱特（Roger Avary）的欣賞和參與而獲得投資，1992年，《霸道橫行》在日舞影展首映，使昆汀·塔倫堤諾及其暴力美學引起了世人關注。人們開始注意這位有個奇怪下巴，整日在片中喋喋不休的青年人。

《霸道橫行》描繪幾個互不相識的男人，為了完成一件寶石劫案混在一起，他們彼此約定不談私事，只以「白」、「粉」、「橙」等代號互稱。但出師之始，就踩入了屎坑，他們荒唐地陷入混亂，黑幫內幕的種種血腥、可笑、殘酷，而又帶著一絲人情味的東西，就被昆汀喋喋不休地講了出來。「橙」先生的血搞得小汽車座位、玻璃上和倉庫裡四處都是，昆汀把「橙」先生的血，像番茄醬一樣塗滿全片。

在片中沒有好人壞人，沒有成功失敗，誰也不知道昆汀究竟講述這個故事的深意何在，誰也不知道無法收拾的血腥場面下一步該如何收場，誰也沒料到結尾竟是以那樣的方式嘎然而止，在那樣的時刻到來。一陣槍聲後，字幕升起，節奏怪誕的說唱音樂隨之而來……。昆汀不動聲色地用片斷的拼湊方式，將一個緊張、殘忍、顫慄、血腥的故事，以一種怪異、可笑而又可憐的方式告訴我們。

1994年，奧利佛·史東拍攝了昆汀編劇的《閃靈殺手》，充滿殺人血腥的暴力場面，使好萊塢不得不注意昆汀。然後昆汀憑著《黑色追緝令》（Pulp Fiction）這部風格更加怪異的電影，在坎城影展擊敗了奇士勞斯基的《紅色情深》、米哈爾科夫的《烈日灼身》，和張藝謀的《紅高粱》，奪得金棕櫚大獎。《黑色追緝令》總共賺得一億美元的票房利潤，是其投資成本的10倍。片中的服飾和髮型成為街頭青年的時尚，瘋狂的影迷甚至還組織了類似的宗教組織，以示對昆汀的崇拜和對影片的熱愛。

　　《黑色追緝令》仍貫穿著昆汀喋喋不休的對話風格，作品三段故事的講述方式，頗有現代敘事學的風格，看似突兀的三個故事，在整體看來卻是一個完整的「圓」。這是一部另類的黑道電影，嘮嘮叨叨，甚至煩人，沒有慣常的槍戰追殺，也沒有大場面的調度和快速剪接，但在沉悶絮叨的表面下，卻是昆汀暗藏的結構妙筆。

　　昆汀在《黑色追緝令》中，更深刻探討了「偶然事件改變命運」的問題。如同片中所示，三個故事中，美雅吸毒過量、馬沙和布奇巧遇、餐館搶劫等，都是生活中偶然發生的事件，然而正是這些偶然發生的事件，粗暴地改變了主角的命運。

　　需要長久醞釀積累的，而暴力卻瞬間達成；需要人生一世呵護的，暴力卻瞬間粉碎擊毀……。暴力，起於急不可耐的怯懦，還是源自當機立斷的勇敢？昆汀的「胡鬧」引發我們對於時間、人生、命運的思考。有人說，昆汀把「淺薄」的後現代，拍成了一部「史詩」。

　　昆汀明白一成不變的底層生活帶給他的絕望感覺，暴力，是無力或無法正當改變命運的怯懦者，對於命運勇敢的反擊，然而倚仗暴力這雙刃利器的反擊者，同時也將被暴力所挾帶的毀滅力量所傷害。影視媒體中的暴力，是現代人對沉悶庸俗假想性的否定和反抗，而昆汀冷靜、殘酷的剖析，則讓我們從暴力幕後，看到了暴力參與者的荒謬、可笑和悲涼。

　　昆汀在童年時，就被底層生活死氣沉沉的氣氛所包圍，母親為了擺脫那種無望、難耐的生活，經常帶昆汀到電影院，借助來自異域的影像來呼吸、逃離。昆汀開口閉口吳宇森、馬丁·史科西斯，而高達的《斷了氣》則是他最喜愛的電影，片中主角米契那荒唐、可憐、憂傷的生存狀態，也在昆汀的心中揮之不去。

　　昆汀在1995年演出了由羅德里哥（Robert Rodriguez）導演、安東尼奧·班德拉斯（Antonio Banderas）主演的動作片《亡命時刻》（Desperado），片中我們看到昆汀那口若懸河的敘述才能。他在酒保面前完美講述了一個如何在啤酒店裡解褲撒尿而又贏得酒錢的故事，

電影中場，昆汀被人用手槍在太陽穴一槍擊斃。

　　1996年，昆汀將自己早年的劇本《衝出黎明》（From Dusk Till Dawn）搬上銀幕，1997年又拍了《黑色終結令》（Jackie Brown）。昆汀從低成本、獨立製作而成功的道路，啓示了後來《猜火車》（Trainspotting）、《蘿拉快跑》（Run Lora Run）等一系列獨立電影的產生，昆汀引發對於暴力的再思考，使我們有機會重新面對暴力──這將日益顯露，並成爲生活的一部分。

　　2003年及2004年時，昆汀推出了向東方武術致敬的《追殺比爾》（Kill Bill: Vol. 1）及《追殺比爾2》（Kill Bill: Vol. 2），片中昆汀揉合了東方的多種元素，如中國武術、演歌、武士刀、居酒屋、日本動畫，在片中盡情揮灑怪趣，在東西方都造成一時話題。

　　昆汀成名後，仍過著簡樸生活，他沒有買名車豪宅，也沒有保鏢隨行，他捐了一大筆錢給加州大學電影資料館，並且每年都親自舉辦影展，爲影迷同好放映一些被人遺忘的好電影。昆汀仍像個錄影帶出租店員那樣熱愛電影。

　　被稱爲「鬼才導演」的昆汀・塔倫堤諾，把風格化的暴力美學發揮到了專業、圓熟的水準，昆汀透過詭異的情節，和喋喋不休的對話，呈現了黑社會的日常生活和畸人百態，有人說：「昆汀就是黑社會他爹！」

99 | Li Gong

鞏 俐

（1965-）

　　鞏俐1965年生於山東省的濟南
市，父母親都是普通的公務人員。
她很小的時候就顯露表演的才華，
加上天生麗質，在父母和朋友的鼓
勵下，於1985年高中畢業後，考
上了北京中央戲劇學院表演系。
1987年，她在張藝謀導演的《紅
高粱》中擔任女主角，這部影片
改編自莫言的同名小說，描述在
日本侵華時發生在山東一個釀酒村子裡的抗日故
事，獲得柏林影展上金熊獎，比利時、澳洲、摩洛
哥、古巴、辛巴威等各國的影展上都有獲獎記錄，
從此鞏俐在海內外名聲大噪。

　　鞏俐在《紅高粱》中，扮演一個三、四○年代
中國北方的姑娘，十分清新潑辣、俏麗動人，塑造
了一個全新的東方中國女性形象。從此，她也開始
了和張藝謀在事業上的合作，以及愛情上的糾葛。

1988年，她在張藝謀導演的娛樂片《代號美洲豹》中演一個護士。這是一部反劫機的動作片，鞏俐因爲表演出色，獲得了中國電影百花獎最佳女配角，這是這部電影獲得的唯一獎項。

1989年，她和張藝謀在香港導演程小東執導的電影《秦俑》裡演對手戲，影片獲得了柏林影展的娛樂榮譽獎，入圍香港金像獎最佳女主角。1990年，她演出《菊豆》，這部影片根據作家劉恒的小說改編，敘述中國北方一個封建家庭的故事，獲得美國奧斯卡最佳外語片提名。次年，她在張藝謀的《大紅燈籠高高掛》中，飾演受中國封建傳統迫害的女性，獲得威尼斯影展銀獅獎，和義大利大衛獎的最佳外語片女主角獎提名。

真正使鞏俐邁向演藝高峰的，是張藝謀1992年的《秋菊打官司》，鞏俐飾演一位爲了受冤屈的丈夫，而和政府打官司的當代農村

婦女，鞏俐的形象和演技都有著重大轉變，她的表演打動了所有的東西方觀眾，使鞏俐獲得了中國金雞和百花電影獎的最佳女主角，也獲得了威尼斯影展的最佳女演員獎，這是中國演員首次獲得的國際大獎。

1994年，她又在《活著》演出，片子敘述一個家庭在中國最近幾十年的生活變化，獲得坎城影展評審團大獎。次年，她又在《搖啊搖，搖到外婆橋》，扮演三、四○年代舊上海的舞女，這是鞏俐和張藝謀合作的最後一部電影。拍完這部影片後，鞏俐和張藝謀的感情破裂，最後分手收場，後來鞏俐和一

位華人煙商黃和祥結婚。

　　鞏俐除了和張藝謀合作演出之外，還和導演陳凱歌合作演出了《霸王別姬》和《風月》，前者拿下坎城影展金棕櫚大獎，是中國導演首次。在和導演李少紅合作的電影《畫魂》中，她詮釋妓女畫家潘玉良。另外她也和香港導演合作，在影片《唐伯虎點秋香》、《天龍八部》、《西楚霸王》等片中演出，盡力拓展自己的演技，但似乎都沒有在張藝謀執導的電影中表現得那麼優秀。

　　1997年，她獲邀擔任第50屆柏林影展的評審團主席，成為首次擔任這個職位的華人。這一年，她在美籍華人導演王穎導演的《情人盒子》中演出，1999年，在孫周執導的影片《漂亮媽媽》中，扮演一個殘疾兒童的媽媽。2001年，她演出孫周的新片《周漁的火車》。1998年，鞏俐獲得法國政府頒發的「藝術文化勳章」，2000年聯合國教科文組織頒給她「促進和平藝術家」。

　　鞏俐在西方人的心目中，是「今日中國文化的象徵，以及代表東方美的永恆標準」。她那東方式的美麗面龐，使世界為之傾倒。1999年，在坎城影展的一次影評人評選當中，鞏俐被選為20世紀最美麗的女星之一。她也曾上過美國《時代》週刊的封面，這是中國電影演員在世界上獲得的最高推崇了。

你不可不知道的

100 Sophie Marceau

蘇菲・瑪索

（1966- ）

但蘇菲・瑪索小時候並不想當一個電影明星，她的理想是當個殘障兒童的教師。她的父親是個卡車司機，一家一直住在巴黎郊區。1980年她14歲時，法國導演克羅德・比羅特（Claude Pinoteau）擇她擔任電影《第一次接觸》（La Boum）選的女主角，蘇菲・瑪索十分清純自然的表演，在歐洲引起了轟動，她立即成了耀眼明星。

兩年後，16歲的她，再次於《第一次接觸》續集（La Boum 2）中演出，同樣十分受到歡迎，因為在這部影片中的出色表現，1983年她17歲時便獲得了「最有希望的演員凱撒獎」。

1984年主演電影《沙崗堡》（Fort Saganne）和《最後一次接觸》（Happy Easter），都是愛情1988年演出影片《心動的感覺》（The Student）和《雪琳

蘇菲・瑪索

孃》（Chouans!），在這些影片當中，她扮演的都是青春少女，但因爲大膽眞實的表演，和她十分獨立直率的個性，在歐洲影壇上十分受歡迎。

　　1988年她演出《我的夜晚比你的白天更美》（My Nights Are More Beautiful Than Your Days），1990年演出《來自巴黎的女孩》（Pacific Palisades）。次年主演了電影《藍色音符》（Blue Note），是音樂家蕭邦的傳記電影，她飾演喬治・桑的女兒，而蕭邦就在母女兩人的感情漩渦中不能自拔，上映後廣受好評。1993年在影片《芳芳》（Fanfan）中，飾演一個愛上有婦之夫的女人，但那個男人因爲無法和她在一起，於是搬到了她的

「美國電影對法國電影造成這麼大的威脅，是因為法國有很多冒充有個性的導演，但他們的腦子裡沒有一點新思想。」
　　　　　　　　　——蘇菲・瑪索

隔壁，用一種特製的反光玻璃觀察她，藉以和她在精神上一同生活。她扮演的芳芳十分可愛，周身散發著青春活力，令觀眾難忘。

　　1994年她演出《豪情玫瑰》（The Daughter of D'Artagnan）。1995年，在獲得奧斯卡最佳影片的電影《英雄本色》（Braveheart）中擔任女主角，表演細膩含蓄，十分動人。這一年也是她重要的一年，她執導了自己撰寫的8分鐘短片，還參加了坎城影展，並生下一個兒子，然後在電影大師安東尼奧尼和溫德斯聯合導演的電影《在雲端上的情與慾》中演出，也獲得了佳評。1997年，她在影片《路易十四的情婦》（Marquise）中飾演忠實的妻子，同年拍攝的《安娜・卡列尼娜》中，她飾演女主角安娜・卡列尼娜。1999年她在007系列電影的最新一部《縱橫天下》（The World Is

Not Enough）中首次全是反派角色，以在演技上有所突破。2000年拍攝了《情慾寫眞》（Fidelity）。

　　蘇菲‧瑪索曾參加過抗議法國人打獵射殺鴿子，以及在普羅旺斯鬥牛的遊行示威，她反對一切形式的暴力。因爲在她少女時代養的貓遭獵人射殺後，她就不再原諒殘害動物的人。蘇菲‧瑪索和比她大24歲的波蘭導演左拉斯基（Andrzej Zulawski）一起生活了16年，這個情況連她自己都感到吃驚。他們的感情一直不錯。

　　蘇菲‧瑪索平時十分坦率任性，說話往往不留情面，例如談到勞勃‧狄尼諾，說他是「長相有趣的小男人，不過根本就沒有認出來」。別人問她布魯斯‧威利怎樣？她說：「我根本就不會轉頭看他一下。」她甚至也不給法國總統密特朗面子，和他共進晚餐時，口無遮攔地痛斥了密特朗喜歡的、由貝聿銘設計的「玻璃金字塔」：「那個東西眞瘋狂，就像墨汁染成的污點。」

　　蘇菲‧瑪索對法國電影的看法是，「美國電影對法國電影造成這麼大的威脅，是因爲法國有很多冒充有個性的導演，但他們的腦子裡沒有一點新思想。」

　　蘇菲‧瑪索，這個似乎特別能代表法國的女人，出生於巴黎，她展現了法國女人的魅力，在世人的眼睛裡，法國女人是歐洲最漂亮的，而巴黎則又聚集了全法國最漂亮的女人，蘇菲‧瑪索就是其中代表。